星塵影事

小明星其人其事

朱少璋　編訂

商務印書館

責任編輯：林雪伶
裝幀設計：麥梓淇
排　　版：周　榮
印　　務：龍寶祺

星塵影事 —— 小明星其人其事

編　　訂：朱少璋

出　　版：商務印書館 (香港) 有限公司
　　　　　香港筲箕灣耀興道3號東滙廣場8樓
　　　　　http://www.commercialpress.com.hk

發　　行：香港聯合書刊物流有限公司
　　　　　香港新界荃灣德士古道220–248號荃灣工業中心16樓

印　　刷：新世紀印刷實業有限公司
　　　　　香港柴灣利眾街44號泗興工業大廈13樓A室

版　　次：2023年5月第1版第1次印刷
　　　　　© 2023 商務印書館（香港）有限公司
　　　　　ISBN 978 962 07 5927 7
　　　　　Printed in Hong Kong

謹以本書紀念

一代歌者小明星

逝世八十週年

小明星
（吳貴龍先生提供）

小明星
（吳貴龍先生提供）

小明星
（吳貴龍先生提供）

小明星

◎小明星　　（胡奔）

歌者小明星〔鄧氏〕三水人〔現年十六〕綺齡玉貌〔正如富春之花〕惟其觀官頗具大規模〔儀有眼大如箕之概〕人皆呼之為大眼女〔或謂眼大者其權亦大〔此則忖測之詞〕且含有消糅之意矣〔其母鄧李氏〕背年端守〔愛女若掌珠〕顧家貧〔追得出為備媾〕受僱於河南義和里桂月妓院〔博工值以鬻其女〕氏之苦節固可嘉也〔歲月如流〔嬌娃漸長〕氏以市上歌者〔頗高其聲價〕亦冀其女可作門楣〔愛於去年〕遭女從歌曲師余侠受業〕女顔聰慧〕喉嚨亦佳〕擊成〕即在市上歌擅高估一席〕擅唱大喉〕尤以（新馬說〔三弦周玲〕雨山〔最為出色〕因其母備於妓院〕故亦在妓院賣宿〕日與偶中人為伍〔如入鮑魚之肆〕久而與之俱化〕不免沾染惡習〕有脾棍氣〕無閨閫風〕顧毀之者謂為浮佻〕而愛之者則謂為活潑也〕情人眼裏出西施〕愛之斯慕其美〕閭有香江大腹賈陳某〕賞識此勇〕擬以千金桐為側室〕現此在硯商中〕未嘗桃葉之迎〕能否成為事實耳〕

小明星小照

1927 年《珠江星期畫報》圖文介紹小明星

1928 年《海珠星期畫報》刊登小明星照片

1928 年《華星》刊登的小明星照片
（趙善求先生提供）

1930 年《銀晶日報》刊登的小明星照片

1931 年《銀晶日報》刊登的小明星照片

癡雲（新曲）

王心帆撰
小明星唱

（打引）蓬萊無路海無邊。縷女佳期又隔年。（白）星河耿耿漏綿綿。對影聞聲已可憐。春色惱人眠不得○羞振身似仕麥天。怨我韓夢雲。自與顏如玉姑娘。相遇之後。真是心照神交。欲學寫雲之性。競形弄影。留臥玳瑁之牀。覺意良會不俗。長亭遠別。至使含情意惹。握手已遲。今日路隔天淵。已橋傷。卻時促懷。已無數雨之期。距修心不來。想佳人令如在。何時劫石。誰惜此夜之心。碧碧動心。復認吹雞之侶。今夜腸承情曲。我祇有屬一句春

光正好多風雨。恩愛方深泰別離呀。怨佳期。不可踐○無好夢○負鴛鴦。有恨。難言別緒。冷生塞。怨佳似剪○（二流）對春光。怕對鴛鴦。紗窗自捲○花事。徒妍○（二流）對春光。怕對鴛鴦。紗窗自捲○如花入木在。才不負春色無邊○細雨凝愁。輕寒瘦病。酒無人勸○今日合歡成幻。空留此恨綿綿。（白）（相見歡詞讀）

碧桃欲護蕪前溪。杜陽暗。不喚離人歸也。春歸。非干病。不闌珊。是思伊。愁度夢與事難壽呀。（南音）思往事○記憶悠起畫情到。慾情深。今日最傷心額。恐怕無從。愴俱看燈情到。慾情深。今日最傷心額。恐怕無從。愴俱愛我。都算恩情重。所以恩細。獨情身無羽翼。想舉不得雙飛呀。（南音）思往事○記得當時。逍遙○橫波送。栽地萬種。真似在夢中。背燭私語。話我多情種○羅幃秦腰。態相倚。佔話天涯芳草。正得長相共○

宋情處。就是午夜。梵鐘○往日密約春宵。猶過小驚。么

1931年《無價寶》刊登《癡雲》曲文

恨不相逢未剃時（新曲）

王心帆撰
小明星唱

（首板）懷情緒、空色相、鍾聖入定。（重重入定）（滾花）復。（白）唉、蕭寺孤僧、時瑒埃葉、綺懷繞有歇腸、已似冰。（白）同首前緣、心曲誰愬、自念隸心已寂。儂向古井無波、色相早空。久向慈雲精舍、難必婦有意。令奈和尚無心、今日惟有還卿一鉢無情淚、歎一句恨不相逢未剃時喉喉。（反線）蘭寺蕭僧、恨無人、慈悲前、源淚。坐滿團、思往事、美人淚眼。猶認、分明、傳貌台。十指纖纖、泥殘葉早歸、夜甲饒。收拾殘葉早歸、本願鳥為、共命。但只是、夢裏浮、雲萬里。無愁、無甚恨。一時都向十指、魂悵、更愁。無嬌病骨、輕於蝶、恨心、香冷、不勝。萬念皆空、心如、明鏡。無色貪、佛門、

流。湘桂涸淚、情淚忽起。（白）孤燈引夢、塵落鄉、涙英蕩。今日稿衣人。不見。異保任我獨上粧樓呀。（南音）流發明滅夜慾慾。年華說到蕭卷。想起十五遭儍女。可憐十五髫女、人去被。只有情別亦生愁。今日誰兩風月重。任珠欲贈還悵惜。替人惜別下粧樓。髮、凌絕塵赧萬種。替人惜別風重。（二尺）今日空山流水、無人流。自拈羅帶拭容卷。玉籌人靜靜偷捲。年華說到凝月香。攜手重珍重呀。

（板）白雲深處、寄閒身呀。遠慵思怨。遠珠有恨終歸海。惟有琵琶訴。畫眉人更可悲。惟有寄。嘆着、郎情無期。四句琵琶訴前陣久已扎根眠。罗落慚愧填鬯朝呀。（白）珍重巍峨白玉樂、人天落花如水、委別綺羅。一任綺羅爐、纓痕淚瀕。綠蓑青笠釣魚翁、牛是涙痕涙痕付。製絲點點、裂帛呀。愁似春蘭、驚濺透。殘紅透、徒。

落。行雲流水、消聲隳、俁。
此後、孖。

1931年《無價寶》刊登《恨不相逢未剃時》曲文

《悼鵑紅》曲文
「添男茶樓」印製的「歌紙」

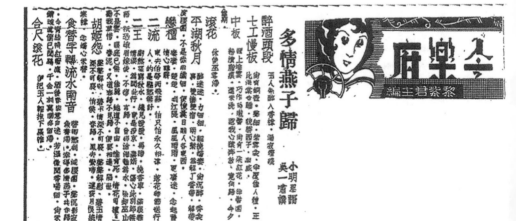

1941 年 7 月 17 日《華僑日報》黎紫君主編的「今樂府」
刊登《多情燕子歸》曲文

百結迴腸 （調寄平湖秋月） 小明星唱

仜仜合上乙士上尺工乙士合　工尺上乙士上尺工　六乙士合仜�仜仜合士乙
懷人對月　懷舊情　念　　　　　姆欲幕好……夢

士乙士合仮仜�尺　仜仜仜仜合士仮合仮仜仜仜仮　生生
夢。醒。情懷遠永　欲捲簾素心人已隔�…… 相思　兩　渥

工六乙五五乙六乙五五工六乙六工六尺　工尺尺　工六六五五反五六工尺尺工六五反六工
　病腸中心事闌儼　途情不分明　迴腸　百結　 揚撻　前仜乂兩渥

尺上　六工　工六工六乙士工尺乙士　工尺六工六工尺尺上　工尺乙士上尺工尺合
零。　蒼天。喚一聲大不諧認。既終又　生訂　偶又妒　情前仜乂

上合尺工上乙士合仜合士上尺工合尺　洽汸洽汸合上　工尺乙士上尺工工合
懵追瀟後　　　　既前會共罷　雙　　　　　　前仜乂×
慇追瀟後　　　　　　　　　　　　　昆鴉開盦同枕同衾　憶曩時日戰地

上尺工尺工尺工尺上乙士合
個種退……聲斷　膩攜異名

1941 年 7 月 17 日《華僑日報》黎紫君主編的「今樂府」
刊登《百結迴腸》曲文及工尺譜

1941年11月24日《華僑日報》唱片廣告
小明星主唱的抗日歌曲《人類公敵》（見廣告右上方）

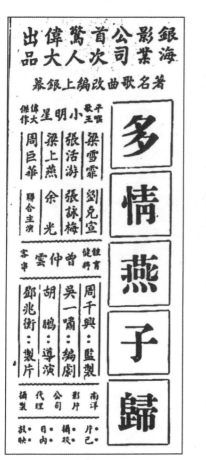

《藝林》第 96 期（1941 年 4 月 16 日）
電影《多情燕子歸》廣告

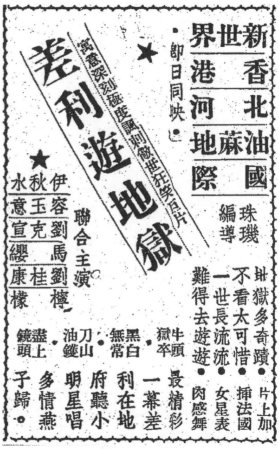

1949 年 5 月 24 日《差利遊地獄》首映廣告
電影以加插小明星唱《多情燕子歸》的舊片段作賣點

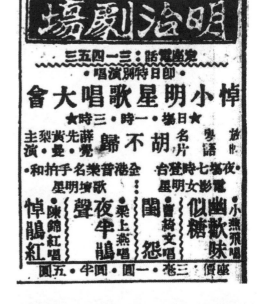

《香港日報》1942 年 9 月 8 日廣告
明治劇場（即香港皇后戲院）
舉行「悼小明星歌唱大會」

小明星入室弟子　　　　　　電影《七月落薇花》（1948 年首映）劇照
星腔傳人陳錦紅　　　　　　陳錦紅在劇中飾演小明星弟子
（約 1948 年）

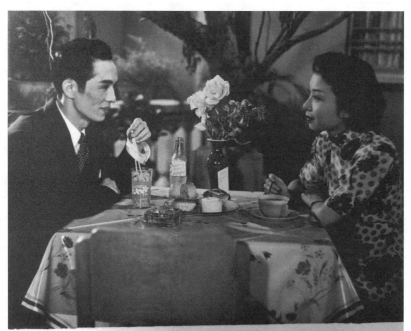

電影《小明星傳》劇照
1952 年 4 月 22 日首映
何非凡、小燕飛主演

目　錄

卷三　星塵影事 / 朱少璋輯

舊聞軼事

代序

一星如月看多時

<div align="right">朱少璋</div>

浮生離合曲中聞
百轉千迴最憶君
一自星沉清夜短
更無人解唱癡雲

小明星生平簡介

小明星（1913 年 11 月 10 日—1942 年 8 月 24 日。小明星出生年份有不同說法，本文提供的生卒年月日乃據賓霞洞遺照牌位上的記錄，由農曆換算成公曆。牌位上的記錄：生年是「民國二年十月十三日」，卒年是「民國卅一年七月十三日」），廣東三水人，原名鄧小蓮（一云「瑞蓮」），「曼薇」是王心帆為她起的另一個名字；尚有暱稱或外號如「大眼」、「乙反明星」。

小明星為二十世紀三十年代的著名歌者，名播港粵澳，所創「星腔」風格別樹一幟，綿柔宛轉，感情細膩，吐字清楚；《癡雲》、《秋墳》、《夜半歌聲》、《風流夢》均為其代表作，情深哀婉，悅耳動人。

抗戰時期曾演唱《抗戰勝利》、《人類公敵》等宣傳抗日精神的歌曲，風骨崚峭，令人敬佩。

小明星自幼喪父，與母相依為命，豆蔻年華即從師學習唱藝，輒登歌壇演唱，天賦才華漸得發揮，復努力鑽研唱腔，乃得知音者賞識，在歌壇聲譽日隆；與張月兒、徐柳仙、張蕙芳合稱「平喉四傑」（或「四大平喉」）。三、四十年代曾參演電影《女兒香》、《多情燕子歸》、《生死鴛鴦》。

小明星主要在粵港澳等地演唱，為口奔馳，生活殊不安定；加以天生體質羸弱，而感情又屢經波折，善感工愁，中懷耿耿，健康情況並不理想。1942 年由香港赴澳門演唱，不久復回廣州靜養，期間應吳一嘯邀請，雖病骨支離，猶扶病登台。1942 年 8 月 23 日於廣州「添男茶樓」登台獻唱，《秋墳》一曲未終，昏倒台上，翌日（8 月 24 日）逝世，年僅 29 歲（得年以出生於 1913 年計）。身後事由林妹殊、雷宏張等好友料理，先營葬於廣州越秀山後的義山，後遷葬登峰路佛塔崗；遺照牌位兩處，其一供奉於惠福路大佛寺，另一供奉於香港九龍鑽石山賓霞洞。

知音者的著述

小明星早逝，有關其生平資料，零碎不全，復因她是著名歌者，相關報道或誇張失實，在在有之；部分與她有關的軼事，半屬以訛傳訛。誠然，儘管目下所見的材料素質參差，但若經讀者細心閱讀、理性取捨，部分材料也有一定參考價值。記述小明星生平曲藝的文字材料，較完整而具參考價值者，有以下四種：

1.〈一代藝人：小明星〉(1973)

呂大呂在《大人》第 37 期（1973 年）上發表的〈一代藝人：小明星〉，約一萬二千多字的長文，縷述小明星的生平與歌藝，全文分為

十個部分：（1）本是寒家伶仃女，小小年華學唱歌；（2）梁以忠教以新聲，王心帆贈以新曲；（3）對曲藝忠誠嚴肅，一生中多人贈曲；（4）薇郎是個負心人，為戀陳郎曾自殺；（5）陳協之即席揮毫，陳維周欲納為妾；（6）粵起歌價走香港，港起歌價返廣州；（7）不少名曲成唱片，粵劇電影亦改編；（8）一曲秋墳成絕唱，可憐七月落薇花；（9）大小報出紀念刊，省港澳開追悼會；（10）名歌者唱悼星曲，詞人出悼薇詞集。此文曾分成 43 段連載於 1976 年 9 月至 10 月的《大漢公報》（溫哥華）。

此文內容雖非完全真確，唯全文結構完整，材料鋪排有序，文章能較全面地觸及小明星的生平及歌藝。

2.《王心帆與小明星》（1993）

香港粵樂研究中心編印的《王心帆與小明星》約在 1993 年出版，屬自印性質，編者歐偉嫦。此書除了過錄唱詞外，還收錄了紀念王心帆、小明星的材料，或詩詞序跋，或文章題詞；作者有何叔惠、雷宏張、賴本能、曾敏之、王君如、靳夢萍、李家園、潘兆賢等人。

此書內容雖然龐雜，唯部分材料若經細心挑選，尚有參考、引用的價值。

3.《粵曲名伶小明星》（2006）

此書列入「嶺南文化知識書系」，2006 年廣東人民出版社出版，作者黎田。全書分七個章節：（1）小明星從藝經歷；（2）小明星的成功之道；（3）小明星唱曲曲本淺析；（4）小明星「腔調」淺析；（5）盡心盡力扶掖後進；（6）愛情屢受創傷；（7）「星腔」根深葉茂，代出英才。

此書所據的材料主要是王心帆的《星韻心曲》及《王心帆與小明星》，分析「星腔」部分較具參考價值。

4.《星韻心曲》(新版 2006、2013；初版 1986)

　　後人要全面而準確地了解小明星，同代人留下的回憶文字就顯得異常珍貴。要了解小明星的生平、曲藝；由王心帆親撰的《星韻心曲》是小明星研究專題中不可能繞過的重要參考材料。

　　王心帆(1896 年 11 月 22 日—1992 年 8 月 21 日，生卒年月日乃據賓霞洞遺照牌位上的記錄)，原籍廣西，於廣州出生，世稱「曲聖」；少年時代即在報端發表粵謳、南音、班本以及戲班消息、戲曲評論。王氏曾在「紅船」參與戲班工作，未能適應，不久即轉為報章撰稿以及編辦報章雜誌，又曾任記者；前半生往來港粵之間，光復後始正式定居香港。王氏擅長撰曲，早年專為戲班所撰之「班曲」，有名劇《蔡鍔出京》的部分唱段、《情劫》主題曲《情劫哭棺》，以及《寶玉逃禪》等名曲名段。王氏所撰的「歌壇曲」尤為別開生面，多重組古典詩詞名句入曲，風格典雅，措辭優美，世稱「心曲」。王氏與小明星合作，配合尤為天衣無縫；心曲配星腔，一撰一唱，如《癡雲》、《秋墳》、《慘綠》、《故國夢重歸》者，均為歌壇經典。小明星演繹王氏的「心曲」，別具特色。她演唱王心帆的《癡雲》，一曲成名，是以二人惺惺相惜，交情深厚。小明星不幸早逝，王氏對故人念念不忘，1951 年參與電影《秋墳》的製作，把小明星的傳奇生平搬上銀幕；六、七十年代又在報端連載小明星的傳記。八十年代復應何耀光之邀約，以「心曲」十八闋及小明星傳，合輯成《星韻心曲》，出版成書。1990 年王氏九四高齡，猶應邀出席「粵歌雅詞六十年」(亞洲藝術節)活動，為悼念小明星而新撰《薇花落後韻猶香》。1992 年 6 月 16 日出席紀念小明星逝世五十週年的演唱會；同年 8 月 16 日逝世，享年96 歲，骨灰存放於薄扶林道香港華人基督教聯會墳場，遺照牌位則安放於香港九龍鑽石山賓霞洞。

　　王心帆既與小明星同代，二人交情又深，因此王心帆所寫有關小明星的回憶文章，歷來都受到讀者關注和重視。何耀光風雅中人，亦是「星腔」的愛好者，出資把王心帆撰寫的「心曲」與詳述小明星生平的「小傳」合輯成書，取名為「星韻心曲」；何氏在序中說：

　　　　星伶墓木拱矣，心帆先生仍健在。然亦已臻耄耋
　　之年。余恐其人其曲之湮沒無聞也。爰將先生所著之
　　小明星傳，並摘選其撰寫與星伶生前在歌壇唱出，今
　　世不得而聞曲詞之精者共十八篇，付諸梓人，俾傳之
　　於世。庶使後之觀民風者得焉。

王心帆在 1985 年以八九高齡親為此書撰序，《星韻心曲》在 1986 年正式出版（此處出版年份據原書扉頁，香港中文大學及香港大學圖書館則記錄此書出版年份為 1987 年），屬自印性質。此書於 2006 年由龍景昌策劃重做新版，書名「星韻心曲」，下另加副題「王心帆撰小明星傳」，並在原書的內容上另加入序言、年譜、文章及錄音光碟等新材料；新版《星韻心曲》由香港「明報周刊」出版，2013 年曾加印。

《星韻心曲》的「小傳」

　　《星韻心曲》收錄的那篇「小傳」既詳細而又出自王心帆手筆，知音人與研究者都十分重視。龍景昌在新版《星韻心曲》的序言中說：「要述說小明星的故事，王心帆老師的《星韻心曲》，比較坊間其他書刊，應該是最權威的了。」確是事實。

　　何耀光在《星韻心曲》序文中提及的「小明星傳」在原書中只署「小傳」二字。這篇數萬字的「小傳」雖云出自王心帆手筆，但八十年代王氏已年屆九十高齡，相信那篇數萬字的「小傳」不會是王氏專為 1986 年出版的《星韻心曲》而新寫的，而是王氏據早年的舊稿改寫而成的。細讀這篇「小傳」，當中有五處與「小傳」撰寫年份有關的信息；直接或間接，都值得讀者注意：

（1）「小明星之死，轉眼又四十二年。」

　　　這兩句話見於「小傳」第一節。互參小明星卒於 1942 年的事實，

據此推斷，王氏下筆寫這兩句話時應是 1984 年。

（2）「這天是三十二年前的農曆七月十三日，我在家裏悶悶的坐着，突然萊斯匆匆來訪，我還未邀他坐下，他便黯然地向我說：鄧曼薇死了。」

這組句子見於「小傳」的尾聲。互參小明星卒於 1942 年的事實，據此推斷，作者下筆寫這段話時應是 1974 年。

（3）「登佛塔崗，在薇的墳前，憑弔一番，隨又到惠福路，瞻仰薇的遺像。轉眼間又將三十年矣。」

這組句子見於「小傳」的尾聲。互參小明星卒於 1942 年的事實，據此推斷，作者下筆寫這段話時應是 1972 年。

（4）「陳錦紅十年前，香港電台曾邀請她將小明星的長曲錄音，在港台播唱。介紹小明星遺曲的就是黎君。」

這組句子見於「小傳」的尾聲。陳錦紅應邀在港台唱錄小明星名曲，事在 1964、1965 年間，據「十年前」一語作推斷，作者下筆寫這段話時應是 1974 至 1975 年間。

（5）「十年前《商報》香港歌壇版，我也曾寫過〈星沉腔未滅〉一文，是為紀念小明星逝世廿二週年而作的。還把她的遺照登出。」

這組句子見於「小傳」的尾聲。互參小明星卒於 1942 年的事實，「小明星逝世廿二週年」就是 1964 年。再看楊翠喜在 2002 年 11 月 29 日《大公報》上〈小明星舞臺劇場刊無小明星相惹非議〉的回憶片段：「1964 年 8 月，小明星忌辰，其遺照首次見於香港報章。那時，我服務的報章新開《粵曲天地》，創刊號紀念小明星，王心帆撰稿，並題了詩，能配刊小明星相片更好了。心帆叔老實人，說珍存了一張，從不示人，我找歌壇耆宿作保，只借小明星相片半天，親自到取，親自送還。」王楊二人的回憶片段在年份上相符。以此再據王氏「十年前」一語作推斷，作者下筆寫這段話時正是 1974 年。

以上五條材料，（2）、（3）、（4）、（5）的下筆年份相若，卻都與（1）的下

筆年份相左 —— 相差整整十年 —— 時序上既不統一，也不合理。若假設這五條材料都對，合理的推論是：在「小傳」第一節第四段出現的材料（1），是作者在 1984 年為《星韻心曲》供稿而新加的補寫部分；而「小傳」其他正文部分包括材料（2）、（3）、（4）、（5），則是王氏寫於七十年代的舊稿。那是說：《星韻心曲》中的「小傳」，極可能是王心帆在八十年代根據寫於七十年代的「小傳」舊稿改寫而成的。

《華僑日報》的《小明星小傳》

　　從文本溯源的研究角度出發，筆者一向關注《星韻心曲》上那篇「小傳」的初刊情況：《星韻心曲》的「小傳」最初到底發表在哪兒？「小傳」初刊版本的內容又是怎樣的呢？

　　梁濤（魯金）在〈曲聖王心帆〉說「其中小明星傳就是在本港報紙上發表的」；又區文鳳在〈王心帆生平〉說「小明星傳也是在香港《華僑日報》發表」。再查 1987 年 2 月 18 日《華僑日報》上署名「林記」的文章，也提及王心帆曾在《華僑日報》寫過小明星的軼事：「（……）連載幾近一年，是在《星韻心曲》後邊所刊，諒係當時在『華僑』刊出的訂正稿。」筆者乃據上述各項線索，嘗試在七十年代的《華僑日報》搜尋，可惜並未發現那篇在推論中「可能存在」的「小傳」；但卻反而意外地在六十年代的《華僑日報》上找到一百七十餘則、每則七百餘字的《小明星小傳》連載稿（作者署名「菊人」）。

　　這篇《小明星小傳》雖然於 1964 年至 1965 年在報上連載，但 1964 年 12 月 3 日的連載稿上卻有「她（按：小明星）雖離開人海十七年之久」之句，以此互參小明星卒於 1942 年的事實，可以推斷作者下筆寫這句話應是 1959 年；但 1965 年 8 月 9 日的連載稿卻又有「小明星死了，轉眼又二十二年了」之句，據此又可推斷作者下筆寫這句話應是 1964 年。因此，《華僑日報》上這篇小傳很可能是以當時（1964 年）的新稿和一些舊稿（1959 年）重組改寫而成的。

《小明星小傳》的不同版本

　　為方便討論，以下稱現時尚未「出土」的 1959 年版本為「丙申本」（作者「菊人」）；稱 1964 年至 1965 年連載於《華僑日報》的《小明星小傳》為「華僑本」（作者署名「菊人」，疑即王心帆，相關論證詳見下文）；稱現時尚未「出土」的 1974 年版本為「甲寅本」（作者王心帆）；稱 1986 年見刊於《星韻心曲》的「小傳」為「星韻本」（作者王心帆）：

丙申本	1959 年「菊人」著	材料未見
華僑本	1964 年至 1965 年「菊人」著	連載於《華僑日報》，即本書卷一
甲寅本	1974 年王心帆著	材料未見
星韻本	1986 年王心帆著	見刊於《星韻心曲》

　　「華僑本」與「星韻本」同樣以敍述小明星生平事跡以及曲藝成就為主，兩個版本的作者署名雖然不同，但兩篇小傳無論在行文習慣、標題風格或措辭語氣上，都如出一人之手。不過，兩個版本無論在結構安排或詳略取捨上，卻又頗不相同。若說八十年代的「星韻本」改寫自六十年代的「華僑本」，相信改寫過程頗為繁複；因為兩個版本的相異處，不單是局部或直接的調節、增刪、潤飾、修訂或移置，而是往往涉及傳記總體上的表達部署與敍述策略。筆者推測：見刊於《星韻心曲》的「小傳」所依據的舊版本極有可能是尚未「出土」的「丙申本」或「甲寅本」（或另有所本），卻未必是直接改寫自「華僑本」。

　　2021 年 1 月，筆者為了本書的出版計劃聯絡上新版《星韻心曲》的策劃者龍景昌先生，龍先生在表示支持和鼓勵之餘，還憶述「當年王老師提及在《華僑日報》的文章，因為是連載專欄，所以要加添一些情節」；只可惜目前尚未能確定王心帆當年提及的到底是「華僑本」？還是尚未出土的「丙申本」或「甲寅本」？

　　「華僑本」與「星韻本」雖然都以小明星為傳主，唯結構安排與書寫策略卻迥然不同。筆者無意在此詳述「華僑本」與「星韻本」在

內容、情節上的種種異同，反正只要讀者細心對讀兩個文本，自然明白 —— 這也正正是「文本對讀」的樂趣所在。有關兩個版本的異同，讀者在對讀時，倒不妨特別關注以下三種與「相異」有關的情況：

其一，兩個版本部分相異處屬本質上的相異。記敍與傳主相關的同一件事，「華僑本」和「星韻本」有時會出現不同的「情節」或「內容」；到底孰虛孰實？是很有意義的研究課題。例如談及小明星逝世前扶病在添男茶樓登台，三晚所唱的曲目，「華僑本」、「星韻本」說法居然大異而小同：

	華僑本	星韻本
第一晚曲目	《故國夢重歸》、《多情燕子歸》、《癡雲》	《多情燕子歸》、《長恨歌》
第二晚曲目	《慘綠》、《長恨歌》、《送春歸》	《悼鵑紅》；子喉歌者花飄零客串演唱《花飄零》
第三晚曲目	《秋墳》	《夜半歌聲》、《秋墳》

兩個版本記載演唱的曲目，大部分不相同。至如小明星《秋墳》一曲未終，便已暈倒台上；「華僑本」的說法是：

> 但在她唱到：「柳不成絲，草帶寒煙，怨句杏花猶未嫁，如此情魔如此劫，喜你入棺猶是……」至此已歌不成聲，猝然暈在台上。

互參「星韻本」的記載，卻是：

> 但唱到「立墓前，三尺殘碑，疑是望夫化石，魂魄未歸芳草死，只有夜來風雨送梨花。」一唱到送梨花句，已覺天旋地轉，支持不住，不由自主，便倒下來。

兩個版本的說法存在明顯差異，到底孰是孰非？又或兩者皆非？讀者須作理性、客觀的分析。

其二，兩個版本部分相異處屬詳略互補的關係。如「星韻本」在「以一曲換陳融一聯」一節中，只說小明星為陳融演唱《故國夢重歸》，「主人好不高興，即席揮毫，寫了一副楹聯給她」；交代極為簡單。「華僑本」則寫得異常詳細，除了縷述邀約、赴會的經過，還穿插詳細唱詞；對陳融贈小明星的墨寶，也有詳細的記載：

> 陳融老人聽過這段南音，老懷頓暢，即命女僕，預備筆墨，玉版宣紙與冷金箋和印章。女僕如命，文房四寶，擺在紫檀案上，他老人家便欣然握管，用冷金箋寫了一對七字聯，上款是「曼薇女士」，下款是「融園老人」。然後再寫一幀條幅，字是龔自珍詩，詩中有「文人珠玉女兒喉」之句，還親自蓋上印章，小明星看到芳心竊慰。

在細節的交代上，「華僑本」總體上較詳盡細緻，對了解具體情況，應有幫助。不過，換個角度看，「星韻本」也有些材料可補「華僑本」之不足。如「星韻本」連續用上了整整五個章節，談及新少蓮學星腔唱星曲，以及由出唱到遠嫁南洋的事；但「華僑本」只簡單地說：

> 新進的歌女，還有一個新少蓮，她也是佩服小明星的歌藝，願執弟子禮，拜小明星為師者。新少蓮唱平喉，腔韻也不俗，經過小明星指點，她的歌喉越感清脆。

又如談及小明星的身世，「星韻本」說「她本有兄長，可是不成器」，但「華僑本」則沒有提及這位不成器的「兄長」。復如「星韻本」講及小明星為情困而吞鴉片自殺的事，「華僑本」則沒有。此外，讀者若要確認「星

曲」中某些字句，對讀兩個版本的「小傳」，時有收穫，如：「華僑本」引錄《大江東去》唱詞「容態溫柔心性慧」，查「星韻本」此句「性」作「情」，筆者以小明星入室弟子陳錦紅的唱段錄音互證，確認「華僑本」是對的。又如：「華僑本」引錄《垂暮英雄》唱詞「似他身世實在可人憐。謝娘風格惹我長思念。最愛佢對人才調若飛仙。詞令聽華傳座遍」，曲句為「星韻本」所無。至如「華僑本」過錄的《癡雲》唱詞，居然是三十年代的早期版本，曲中原有的「小曲」唱詞為「星韻本」所無。（詳參朱少璋〈《癡雲》事證五題〉，見本書卷三）像這些關鍵的唱詞問題，往往可以在對讀兩篇小傳中找到寶貴的資料。

其三，部分相異處能間接證明兩個版本的「同源」關係。雖說兩個版本的小傳未必存在直接改寫的關係，但兩篇小傳在取材上卻很可能「同源」。比如「華僑本」在「回廣州在怡香獻歌」一節說小明星回廣州登台：

> （……）終獲如願以償，因廣州長堤怡香茶樓，加設歌座，茶客都叫主事人聘小明星回來登台，以廣招徠，加收茶價，相信一輩歌迷，亦無問題，阿星叫座力決不會弱於高婆的。

末句忽然提及一個上文不見下文又不作交代的「高婆」，讀者讀得一頭霧水。卻原來「星韻本」在「一個月唱足三十日」一節曾提及這位「高婆」：

> 月兒以鬼馬喉受人歡迎，她有梁山泊女好漢一丈青身段，人又呼之為高婆。

可證兩篇小傳在取材及承傳上極有「同源」的可能。又如「華僑本」在「幸而未有光顧到她」一節，說江夏生在戰火中走到街頭打探消息，卻在街上遇上了「廉價香煙」：

　　（……）一路行一路看一路聽，知道敵人已在筲箕
灣佈防，聽說灣仔至遲明晨進駐。隨又看到許多人捧
着一罐罐的香煙、一條條的香煙，在街邊發賣，價值
甚廉。他是吸煙的，他也買了幾罐，隨又買了些罐頭
食品，跑回她（按：指小明星）的家中，她一見他買
了這些東西回來，笑問他外邊怎樣？從何處買這麼多
香煙？

　　他先將街上的情況對她說知，然後才把香煙的來
源，再說一遍。她看見他買回來的香煙，卻是上等而
名貴的，她便要他開一罐給一支她吸。

街上為何會有廉價的名貴香煙出售？原文雖說江夏生對小明星「把香煙
的來源，再說一遍」，但筆者細閱全文，卻沒有發現作者有任何跟進和交
代；顯然是缺漏了呼應的信息。互參「星韻本」「恐怖之夜陣陣驚魂」一
節，才明白箇中原因：

　　當日軍未進入港九，無人維持治安，於是天下大
亂，強者都紛紛爭往米倉搶米，煙草公司的香煙，也
給人搶去平賣。

　　我們把兩個版本的信息結合起來，就能呈現較完整的情節。據
此，若說兩篇小傳均出自同一人 ── 王心帆 ── 手筆，是合理的推
測；若退一步說兩篇小傳關係密切，也極合理。

「小傳」內容有虛構成分

　　事實上，王心帆跟小明星亦師亦友，身分特殊，在「小明星」這
個專題上，王氏的回憶固然珍貴，值得重視；但無論是「菊人」的「華

僑本」還是王心帆的「星韻本」，兩篇小傳嚴格上都不能算是標準定義下的「傳記」，而只能算是略帶文學意味的「傳記體小說」。

　　這兩篇小傳都以「小明星」生平為主要內容，但作者卻始終強調體裁是「小傳」，相信是要清楚說明作品的特色。「小傳」除了指略記人物的生平事跡的文體，還有以下兩個意思：

(1)　　篇幅短小的傳記，如李商隱的〈李賀小傳〉、陸游的〈姚平仲小傳〉。

(2)　　包含若干虛構情節的傳記，讀者不可盡信；如王充在《論衡》的〈書虛〉中說：「短書小傳，竟虛不可信也。」

綜觀「華僑本」和「星韻本」都是數萬字的作品，在篇幅上並不符合「小傳」的第一個義項。至於第二個義項，則很能說明兩個版本的「小傳」都有想像、虛構的成分。

　　比如說「敍事觀點」，「華僑本」就採用了小說常用的「全知觀點」，即敍事者並非作品中任何一個角色，而是一個抽離、獨立於作品以外的「全能全知」的敍事者。「全知觀點」的敍事者對於作品中的一切無所不知、無所不曉；因此又稱為「神的敍事觀點」。以「全知觀點」敍事的作品，往往帶有想像、虛構成分，是小說常用的敍事觀點。例如「華僑本」：

　　　　一夜，小明星歌餘之暇，又嫣然地走到王心帆的座前，問他撰了支甚麼曲給她？王心帆笑說：「曲名則有，曲詞則無。」

敍事者既不在現場，按理是不可能知道小明星當時的神態（嫣然）以及王心帆講話的內容。又如：

　　　　小明星一覺醒來，已是正午，她在攬衣推枕牀時候，便聽到有人敲門聲（⋯⋯）。

類似這些敍述或描寫，都是出自「全知觀點」的「上帝視角」；因此，「小傳」中到底有多少想像、虛構的成分，是很難說得準的。至於「星韻本」雖然主要採用「次知觀點」（我，即小傳作者王心帆）敍事，但也有忽然轉用「全知觀點」的部分。例如寫小明星到林妹殊家那一節，作者（我）當時並不在場，但小傳卻記下了她倆在家中共讀江陵後人情信的情節，以及詳盡地記錄了二人的對話；到底當中有多少虛？多少實？因此，若是涉及研究層面上的參考或引用，「小傳」的讀者必須先作周詳的考訂才好。

「菊人」與王心帆

「華僑本」小傳的作者署名「菊人」，但「菊人」是否就是王心帆呢？目下尚未能百分百確定。筆者之所以傾向相信「菊人」極有可能是王心帆，主要理據如下。

首先，如前所說，菊人的「華僑本」和王心帆的「星韻本」無論在行文習慣、標題風格或措辭語氣上，都如出一人之手；而小傳中某些情節，亦十分相似。例如談及《恨不相逢未剃時》一曲的唱詞與曲式安排，「華僑本」有這樣的細節：

> 首板十個字，是用「懺盡情禪空色相」與「齋罷垂垂渾入定」而成，卻是「懺情禪，空色相，垂垂入定。」一句不用「盡」字，一句不用「齋罷」和「渾」字。她聽到使用首板腔來試唱，果然覺得妙絕，於是急追問下句滾花是哪七個字，他說是「縱有歡腸已似冰」一句詩了。她一讀到這七個字，就為之黯然不已。

再看「星韻本」，交代二人度曲的細節基本上一樣，只是表達的方式不同而已：

　　為寫此曲，曼殊的詩，日讀夜讀，要將詩句，成為曲句。構思多時，才把他的詩句「懺盡情禪空色相」，與「齋罷垂垂渾入定」串成了一句「首板」。首板是：「懺情禪，空色相，垂垂入定」不要「盡」字，不要「齋罷」與「渾」字，寫成首板三三四的曲句，看來真個天衣無縫。有了這句首板，下句滾花句，便迎刃而解，這句滾花，也是用曼殊詩句，就是「縱有歡腸已似冰」了。試問何等自然，何等沉痛？

又例如談及《長恨歌》一曲唱詞與曲式的安排，「華僑本」曾提及兩次，內容及重點信息大致相同：

　　有幾個曲迷，還說她唱這支曲，是中板一段，她由[滾]花尾句「多在其中」的「中」字轉唱中板，她接得最妙：「中有一人，名喚太真（⋯⋯）。」

　　她唱此曲的工夫，妙在由滾花尾句「多在其中」的「中」字，啣接着中板第一句「中有一人」之「中」字，緊接唱出，竟無斧鑿痕（⋯⋯）。

再看「星韻本」交代王心帆和小明星度曲的細節，基本上與「華僑本」相同，只是表達的方式有出入而已：

　　唱到此句，是轉「中板」的，可是她停着不唱，説我的「中板」就是「中有一人，名喚太真」的句子，應要怎樣唱才可聽？但已經度出如此唱出，因為[滾]花尾句「多在其中」，亦是「中」字，中板第一個字亦是「中」字，我便用承上轉下法，她便這樣唱給我聽。「多在其中」即將「中」字帶入中板的「中」字，「中有一人，名喚太真，曾受君王，恩寵」。問我如何？我點頭讚好。

又例如談及《抗戰勝利》這支曲的相關本事，「華僑本」提供的信息是：

> 因十九路軍在上海抗日，消息傳來，她也曾唱過一支《抗戰勝利》，這支歌且印成曲紙，在南關宜珠歌壇高歌，她在唱的時候，各商店都放着鞭炮慶祝，她越唱越興奮，可惜這支曲詞，現已無存（……）。

再看「星韻本」，亦有十分類似的信息：

> 蔡廷鍇十八路軍於上海擊敗日軍，捷報傳來，廣州市人民紛紛燃放炮仗，祝賀抗戰勝利。我便寫了一首《抗戰勝利》曲給她在燒炮仗聲中在怡心歌壇唱出，這曲還印成曲紙，派與茶客一邊看一邊聽。（……）此是應時之作，以後再沒有唱了。

以上例子，若說是純粹出於「巧合」，較難成立；說兩個版本關係極其密切，倒是事實。

其次，「華僑本」1964 年 5 月 4 日談及《恨不相逢未剃時》一曲中那段別具創意、特色新創的「二王」：

> 這支曲的二王慢板，卻是作者（按：王心帆）獨創的長句二王，不是薛覺先唱仍有規矩的長句二王。

引文中敘事者說的那位「獨創」長句二王的「作者」，乃指王心帆。互參 1965 年 8 月 2 日《粵劇藝壇感舊錄》專欄，發現極為相似的信息：

> 關於《情劫》的曲詞，是我（按：王心帆）所撰，主題曲名為「情劫哭棺」，此曲曾刊登於《戲劇世界》。此曲的造句，有段長句二王，但與後來馮志芬所撰給薛覺先所唱的長句二王不同。

《粵劇藝壇感舊錄》的作者正是王心帆 —— 即引文中的「我」。

再者，王心帆在《華僑日報》上撰寫專欄而用筆名，已見先例。上面提到的《粵劇藝壇感舊錄》，就是王氏 1964 年至 1967 年間在《華僑日報》連載的戲曲專欄，當時所用的筆名是「心園」(「心園」已確認是王心帆的筆名，相關詳細考證見 2021 年出版的《粵劇藝壇感舊錄》前言〈梨園感舊說因緣〉)。有趣的是，1964 年 4 月 26 日當「感舊錄」在《華僑日報》「娛樂版」連載至第 59 篇時，「菊人」的《小明星小傳》同日在同報、同版上開始連載。王氏以不同的筆名在同一種刊物同時連載專欄的做法，早見於上世紀五十年代的《小說精華》，當時王氏在雜誌同一版同時連載《梨園感舊記》及《顧曲長談》；前者署名「王心帆」，後者則署筆名「王郎」。

星沉八十年

2022 年 8 月小明星逝世八十週年，出版《星塵影事》，正是為了紀念這位名播南粵的一代歌者。

《星塵影事》凡三卷，內容以不重複前人的整理成果為大原則，集中收錄二十至六十年代零散而珍罕的「小明星材料」；為更深入而全面地了解小明星其人其事，提供新維度。以下介紹本書各卷的內容。

卷一　星娘小傳

卷一輯錄以小明星生平曲藝為主題的小傳，內容過錄整理自 1964 年 4 月 26 日至 11 月 23 日連載於《華僑日報》上署名「菊人」為作者的《小明星小傳》。這部分的連載稿雖有七篇散佚待補，可幸上下文情節尚見連貫，重要信息缺漏不多，並不妨礙閱讀和理解。編者按舊報原序過錄，悉心整理，令這篇舊報上的小傳以燦然一新的面貌與讀者見面。

雖然目前尚未能百分百確認「華僑本」的作者「菊人」就是王心

帆本人，但「華僑本」始終是「星韻本」以外另一份與小明星生平有關的重要材料，小傳內容又與「星韻本」關係密切，極有整理出版以及參考的價值。

卷二　聽星曲話

卷二輯錄談論小明星曲藝的「論曲」材料，內容采輯整理自王心帆、呂大呂、黎鍵、蔡衍棻、李少芳等人的「論星」見解。此外，由 1964 年 12 月 3 日至 1965 年 9 月 18 日發表於《華僑日報》的六十餘篇《小明星小傳》連載稿，內容以評論小明星曲藝、過錄名曲唱詞以及「悼星」材料為主；編者選輯當中與曲藝評論或名曲本事有關的信息，編成曲話。

「曲話」凡 150 則，內容廣泛，或論流派、或論星腔、或論名曲、或論度曲、或論師友、或論成就，分門別類，方便讀者閱覽。

卷三　星塵影事

卷三輯錄與小明星有關的五類材料。

舊聞報道：采輯自舊報的材料，年份上起 1927 年，下迄 1942 年；過錄的都是小明星那個年代的報道，屬上游而近源的材料。

傳略悼文：過錄自「華僑本」《小明星小傳》的王心帆〈小明星鄧曼薇傳略〉，分段句讀與《王心帆與小明星》轉載的版本有不同，值得重視。林妹殊的長文〈長使友人淚滿襟〉，悼念小明星情真意切，足見生朋死友之義；本書全文過錄，以**饗**讀者。

心曲拾遺：王心帆早年為小明星撰寫的唱片曲和「諧曲」極少見，本卷過錄唱片曲《人面桃花》，以及《老周好命水》及《食軟米》兩支鮮為人知的「諧曲」，供讀者參考。過錄自 1931 年《無價寶》的《癡雲》，唱詞別具考證的價值。至於新發現由王心帆與多位撰曲家合撰的《抗戰勝利》，雖尚未能證實與小明星主唱的是否同一版本，但從拾遺的角度出發，為後人保留這支「心曲」，也極有意義。

　　事證補遺：目下能讀到談論小明星生平曲藝的文章，所引用者，大都離不開二十世紀中葉之後由王心帆所提供的材料。〈《癡雲》事證五題〉及〈小明星補遺〉兩篇文章，則嘗試在舉證過程中，盡量參考、引用二十世紀中葉之前的「上游材料」，用以澄清、補充小明星生平以及星腔名曲的點點滴滴。

　　附錄目錄：附林妹殊發表於 1942 年的〈女畫家自述〉，讀者細閱此文，對這位饒具丈夫氣概的「護星」人當有更具體的認識。至於〈廣州歌壇滄桑錄〉一文，剛好發表於小明星逝世之翌年，作者「健人」運筆兔起鶻落，節奏明快地勾勒出三四十年代廣州歌壇的興衰；作為了解小明星的時代背景資料，此文有附錄的價值。而卷末的〈小明星資料選目（1927-2021）〉，乃為方便讀者尋索資料而整理，唯個人知見有限，祈請廣大讀者不吝賜正。

14

利小園卷感懷記

十二：潘影芬與陳皮梅　·王心帆·

潘影芬，有做劇大才，女戲人中，記憶力最好。新曲讀一兩遍，便能背誦如流，不忘一字。初名廣州之優女，惠愛大新天台大觀話劇社演出，該劇社乃演白話劇為主，沈好女庶幾已時尚，乃選擇幾個國學成未久之女戲人，加入該劇社，演譯麗戲。潘影芬，其一人工極廣，且有才藝，故能學之。潘影芬，徐杏林即其充當花旦，徐杏林享名立。唱蛛蝴蝶，此潘影芬善其色。

潘影芬學得彼佳名，於東關戲院，觀其演唱，初角春風，令人發發，知彼且後必起，為女花旦之王。及後受聘，赴海外，彼倚萬千里關關返，而譚花大姑此佳角，常師儕益著。陳皮梅喜學薛戲，更欲效其腔韻，乃當拜薛覺先記，常師師偶起，陳皮梅喜學薛戲。

潘影芬，歸來演唱，男女已合班，潘之之地位益顯擅，不若生，傍戲院演出時，得戲迷之擁護。如陳皮梅矣。抗戰期間，在廣州淪陷藝人結婚，因年外邦驚得顏久之故，其能受禮利之英語出。

顧曲長談

學星腔不宜小曲　·王郎·

衣缽，僅二王與南晉罷似而已。至於李少芳，蓋其歌喉，本屬天賦，而嚨繞不得其聲也。小曲雖屬時聽，於星腔之所謂靡靡，故有不類星腔，故有不類星腔，生前習於小曲雖愛習，以無規短正之故，尤其是二簧。「秋墳」一曲，亦有八九，但不能唱出其意，未能如月兒，實陽力於嬌黃，尤其是二簧亦以故障琴樂。小明星自成一曲，純為唱新一。

小明星歌喉，另創一格，此種歌腔，充滿晉感性。喚四傑、張月兒，而又多之，因玩得有味也。唱「檀雲」一曲，雖有八九，但不能唱出其意，實陽力於嬌黃，尤其是二簧亦一聲。「秋墳」「悼鵑紅」「乞借春陰護海棠」，全在於二簧及南晉，以星腔唱之，不可使名「二簧小曲」已故唱粵樂，或以星腔為號召，第一切記學星腔不宜小曲，徒有其名，若記之秀，不學佳也。

五十年代《小說精華》
王心帆的《梨園感舊記》及《顧曲長談》(署名「王郎」)
兩個專欄版位相連

1964 年 4 月 26 日《華僑日報》「娛樂版」
《小明星小傳》（右）首篇連載稿與「感舊錄」第 59 篇連載稿
刊於同日同版，兩個專欄版位相連。

凡 例

1. 《星塵影事》凡三卷，即：

　　卷一　星娘小傳

　　卷二　聽星曲話

　　卷三　星塵影事

2. 「菊人」的《小明星小傳》發表於香港《華僑日報》，全文連載日
　　期由 1964 年 4 月 26 日至 1965 年 9 月 18 日，分為兩部分。
　　本書卷一集中保留、整理連載稿的第一部分，定名為「星娘小
　　傳」。至於連載稿第二部分，則按內容主題分類，分別節鈔、
　　過錄、匯編到本書卷二或卷三之中。《華僑日報》連載稿分為
　　以下兩部分：

　　第一部分：即 1964 年 4 月 26 日至 1964 年 11 月 23 日的連載
　　稿，內容以記述小明星生平為主。1964 年 11 月 23 日的「小傳」
　　明確標示編號「一二二」，另有「已完」二字。因目前尚未能百
　　分百確認「菊人」就是王心帆本人，謹慎起見，作者署名暫仍以
　　「菊人」為準；日後如發現新證據，再作更訂。

　　第二部分：即 1964 年 12 月 3 日至 1965 年 9 月 18 日的連載
　　稿。這部分雖仍稱為「小明星小傳」，但內容卻以談論星腔名

曲、過錄曲文唱詞，以及過錄悼念小明星的材料為主；其性質、主題，與連載稿的第一部分並不相同。

3. 原文中能反映原作者寫作風格或時代特色的用語，諸如古典用語、專有名詞、行業術語、縮略語、隱語及方言，盡量予以保留，不以現行的規範標準統一修改。

4. 編者折衷處理部分戲曲專門術語中的用字，統一處理，如：二王（二黃／二簧）、梆王（梆黃／梆簧）、戀檀（戀壇／聯彈／連彈／亂彈）、首板（手板）。上面所舉括號外的選用字形，是綜合並兼顧粵劇行內使用習慣及一般讀者閱讀習慣而斟酌選定，本書的選用字形並不一定是漢語字詞系統中的規範字形。

5. 原文字詞如在合理情況下需作改動者，諸如錯別字、異體字、句讀問題、標點錯誤，經編者仔細考慮後並參考出版社的用字規定，統一修改，不另說明。

6. 原文標點有不合理或缺漏者，編者逕改或補加，不另說明。原文分段有不合理者，編者逕改，不另說明。又為方便讀者，原文中提及書籍名稱、歌曲名稱、文章題目，編者為加《　》號或〈　〉號。兩種引號則統一按外「　」內『　』原則使用。

7. 外加括號的省略號：（……），乃指編者轉引材料時經編者省略的部分，與原作者在原文中使用的省略號性質不同。

8. 原文如有奪文、衍文、錯置、殘畫或墨釘，編者細心斟酌原文字位行距、作者措詞習慣、句意上文下理，作合理推測，盡量補足。由編者推測補加的字詞句俱置於[　　]之內，以資識別。更新或補訂部分若有需要說明者，在當頁注腳或按語中交代。

9. 原文字詞句因印刷不清或原件破爛，導致文詞漶漫而完全無法辨識亦無法推測者，所缺若為字詞單位逕以方格標示：□，所缺若為句子單位則逕以括號加兩個圈號標示：（。。）

10. 原文中引錄的唱詞或與坊間流傳者不同，編者經斟酌後作如下安排：可能涉及版本不同者，本書保留原文引錄的版本；如屬明顯而客觀的錯誤者，編者據坊間流傳版本逕改。又，原文中引錄的曲文唱詞除特別情況外，句讀保留原文原貌。

11. 本書正文中括號內的補充文字，俱為原作者手筆；如出於編者手筆，則另加「按」字，以資識別。

12. 編者對原文內容、版式所作的說明，以及補充、評論、質疑或考證等文字，均在當頁注腳或按語中交代。

13. 編者為卷一小傳部分中的特殊用語、典故或古典用語作簡單注釋，相關信息在當頁注腳中交代，方便讀者理解。典故凡見諸原文引錄的唱詞，不在注釋之列。又，前文已注者後文不再重注，讀者自行翻檢。

14. 基於時代不同，舊材料中某些評價女伶的用語或意涉調侃、貶損，本書在過錄或引用時經編者細心斟酌，予以保留；聲明如下：這些用語只反映當時的用語習慣或原作者的個人看法，並不代表本書編者及出版單位的立場。

六十年代《華僑日報》上連載「菊人」的《小明星小傳》

《小明星小傳》刊頭

卷一

星娘小傳

菊人　著

一　聽賣欖人唱曲發生興趣

「思往事，記惺忪。看燈人異去年容。可恨鶯兒頻喚夢。情絲輕裊斷魂風。想起贈珮情深愁有萬種。量珠心願恐怕無從。……。」當這段南音從電台播出，偶然收聽到如此飄渺使人陶醉的音韻，便憶起名滿歌壇的小明星來了。她便是由這一曲《癡雲》而成名，創造出她的「星腔」，使她歌譽，永恒不滅。

小明星，為廣東三水鄧家女兒，乳名「阿女」，因她生得一雙大眼睛，所以人皆呼之為「大眼女」。她於稚齡時，便死了父親，由她的母親六嬸撫育成人，她的家是在河南，十歲已在小學讀書，卒以家貧，讀了兩年書便輟學，惟有在家依母度日。她生得雪般聰明，天真活潑，每於晚飯後，閒立門前，聽到賣欖人唱着粵曲，她便輕開笑口跟着哼唱。而且唱來按腔合拍，清脆悅耳。鄰人聽到，也拍掌讚她唱得美妙。

其時，廣州的歌壇，剛剛開始在各茶樓設立，所唱的多是東堤與陳塘的歌姬，未幾郭湘文、文武耀輩始正式加入菊部賣歌，以滿[足]周郎之顧。隨後繼之而登歌座者，復有白燕仔、大影憐、燕燕等，若輩俱是一時能歌者。文武耀的成名曲是《情劫哭棺》；郭湘文的成名曲是《相如憶妻》；燕燕的成名曲是《西廂待月》。這時的歌人，稱為「女伶」，聽歌者稱為「茶客」。所有歌壇的茶價，至多不過二角。

茶樓歌壇之設，由省而港，所有茶樓，皆以唱女伶為宣傳，招徠茶客。因此，女伶漸漸多了，稍能唱得三兩支粵曲，都出而應聘，賺此三、五元的度曲資。

小明星的母親六嬸，以歌壇日盛一日，又以女兒喜唱粵曲，於是

特請教曲師父，教她唱曲，希望學得幾支粵曲，便使她登台賣歌，維持生活。小明星是個孝女，而且生性又喜歡歌唱，因此遵母所訓，便隨師學藝。她初從師學唱，師要她先學大喉，大喉的曲，即是小武所唱的霸腔。她學了一支《周瑜歸天》，一支《舉獅觀圖》，她又聽熟了賣欖人所唱的《發瘋仔自嘆》，她覺得有趣，她也熟讀如流，唱得十分諧趣。

按：

本篇是《華僑日報》上《小明星小傳》的首篇連載稿，於 1964 年 4 月 26 日發表。文首附刊小明星全身照片，照片說明為「小明星遺像攝於大約三十四歲」；「三」字諒誤，應是「二」字。

二　找王心帆撰《人面桃花》一曲

　　這時廣州歌壇，有如雨後春筍，歌壇既多，女伶便感到過少，因此，便由主理歌壇的人四出物色。小明星以嬌小玲瓏、荳蔻年華而得到賞識，於是使她先在「詠觴」歌壇，初試啼聲。她雖垂髫[①]年紀，但她有膽有志，又得與大影憐拍唱，其母六嬸，乃託大影憐提挈與指導。又覓得一輩茶客捧場，即不慌不忙登上歌台，先唱一支《舉獅觀圖》，她是用霸腔唱出，此曲既終，聽眾絕無批評，更無擊節稱賞。及唱第二支《發瘋仔自嘆》，她用平喉而歌，二流連序一段的「該磚，該磚，猶如腳板穿……」[②]的俚俗句子，茶客都認為她唱得有趣，小小年齡能唱這樣的諧曲，實屬難得，[大]獲好評。小明星經過第一夜唱出，茶客們都喜歡她活潑、儀態嫻雅，有輩茶客，便對她的母親六嬸說：「阿女有聲，唱大喉非她所長，以後多唱平腔，才可以獲得周郎喜顧。」小明星從旁聽到，記在心裏，回到家來，就對母親聲明，以後如到歌壇唱曲，決不再以霸腔擾人的聽覺。她的母親便如她所言，再請教師，教她多學平喉的曲本。停了半個月，才正式登場。她所唱的平喉曲，由是便得到茶客稱許，都說她是可以成名的歌者。

　　這時唱片公司，已有多間，除請戲人灌曲外，便請有名的女伶入碟。如郭湘文、文武耀輩，都被錄用。一夜，小明星又在詠觴歌壇唱

① 垂髫：小孩額前垂下的頭髮。垂髫年紀就是童齡的意思。

② 完整唱詞應作：「該磚該磚。時時咁肉酸。瘋蟲亂咁捐。遍體鮮紅現，原來腳板穿。」

曲，剛剛遇到了「新中華」的上手明在座聽歌，聽到小明星的歌音，讚不絕口，要她到唱片公司唱一隻片。小明星聽到上手明要她灌片，不勝雀躍，問她有沒有曲詞③？上手明要她自己拿曲去唱，還要她的曲，要文雅而不要俚俗，還介紹她找王心帆撰一支艷情曲，使到她的歌喉有價。

　　小明星對於王心帆，是不相識，試問從何處找得到他？其時有譚伯偉者，即對小明星說：「你要找此人，我可以擔[保]和你找來。」小明星喜極，即託譚伯偉代訪。隔了兩天，一夜，譚某便偕同王心帆來詠觴，與小明星相晤，因此王心帆便答應替她撰一支《人面桃花》④。

③　此句主語是「上手明」。

④　原文曲名誤作「桃花人面」，今據事實改正。

三 《癡雲》一曲創出新腔

譚伯偉是小品文的作者，又是少年音樂家，他有周郎顧曲的癖好，自有歌壇，他晚間無事，便上茶樓，啜茗聽歌。他聽到小明星所唱的粵曲，不表歡迎，認為人唱她唱，絕無新穎，又怎能得到茶客爭聽？他因為小明星的歌喉，是不俗的，有腔有韻，殊可造就，[若將]佳曲給她唱出，必能歌譽如日之升。所以他聽到上手明叫她灌片，還要她找王心帆撰曲。他就對她說，王心帆是他老友，可以馬上替她找到。小明星和她的母親，喜上心來，便請託他去找。王心帆見到小明星，也認為她無歌人習俗，天真可[愛]，才答應為她撰《人面桃花》這支崔護重來的故事曲。

小明星對這支《人面桃花》曲，覺得與其他的粵曲造句，都是七字的梆王句子，不過唱來雅而不俗，以之灌片，總是相宜的。當時的粵曲，還是古腔，除梆王[腔]，僅加入南音或木魚，至於小曲、時代曲還甚少加入與梆王腔同唱的。小明星對王心帆所作《人面桃花》的曲詞，既有所愛，因此每見到他入座聽歌，便殷勤地請他再撰一曲。

一夜，小明星歌餘之暇，又嫣然地走到王心帆的座前，問他撰了支甚麼曲給她？王心帆笑說：「曲名則有，曲詞則無。」小明星即問何曲名？王心帆說是「癡雲」。她聽到「癡雲」這個名兒，芳心竊喜，跟着請他，如撰這支曲，曲詞愈深愈妙，曲句愈長愈佳，最好唱足一句鐘。王心帆頷首答應，她便問他何時交卷？他答快者半月，遲者一月。

王心帆的《癡雲》曲撰成，交到她手上，她不禁喜上眉梢，展開閱讀，連讚好句如珠，可惜叮板要度，因曲中句子，不比尋常的曲，

一上口便可唱出者。王心帆便叫她自己用自己的腔來唱,自然就可以悅得聽眾之耳。又對她說出教［曲］師傅,是有規有矩的,所以稍有難唱之句,他就認為不是好曲。如要唱好曲,非自己創出歌［腔］,將叮板度正而唱不可。她以為然,她知道他不是長於唱曲的人,只是會撰曲而已。她又以他理論甚確,回到閨中,便把《癡雲》曲詞,先先熟讀。

四　《玉哭瀟湘》也是佳唱

　　小明星讀熟《癡雲》的句子，然後才度叮板，遇到了知音者，又向 [前] 輩請教，但知音者只會讀曲，而不會度曲。她於是又轉求音樂家指導，音樂家也是會奏音樂，對於《癡雲》的曲詞，忽長忽短，也認為不易唱得完美的。她不以為然，她沒有事時，便下苦心自己來度，偶然譚伯偉到訪，請他調絃拍和，果然輕歌緩唱，《癡雲》的曲詞，[皆] 能按腔合拍的唱出。她學成了，王心帆過訪，她又輕弄鶯喉，一句一句的唱給他聽，問他如何？他連連稱許，謂倘如在歌壇唱出，在座的茶客，必對這支《癡雲》曲，滿意的稱賞。

　　當她第一夜唱這支《癡雲》曲，歌壇先把這支曲名用粉牌寫出，茶客見小明星唱新曲，便紛紛入座，和她相識的茶客，也特別來捧場，所以她 [唱] 出《癡雲》一曲，茶客都為之全神傾聽，一邊聽一邊稱好，此曲既終，鼓掌不已。她對《癡雲》唱後，博得好評，她於是又要王心帆再來一支新作。

　　王心帆替小明星寫曲，特殊感到興趣，因為她能把自己所撰的句子，唱得十分悅耳，不同凡響。他不是認為第一的人，他得到她能唱到自己的曲，又得唱這般動聽；所以茶客讚他撰的曲詞典麗，才能使到她有此歌腔，但他否認：曲只是如此寫，她能夠唱得如此醉人的音韻，是她的天賦歌喉，才有唱得這般美妙。在小明星未得王心帆再寫新曲給她的期中，有人抄了一支舊曲《玉哭瀟湘》給她唱，她看中了，學熟之後，便登台獻唱，唱出後，極得茶客讚揚，由此一致推崇她是一顆藝術的歌星。

　　每見王心帆入座顧曲，小明星便趨前追討新曲，問他想得題材

和曲意沒有？他答有是有了，只是才撰得一半，猶未完成。她問曲中
的故事，可否說給她聽？他說是他自己的故事：「曲名已定為『悼鵑
紅』，以為如何？」她聽說是他的故事，訝異地凝着一雙大眼睛望着
他，跟着問他何以有此傷心事？他答：「少年人的失戀事，多數是有
的，不必多問，看 [畢]《悼鵑紅》的曲詞後，便知道是怎麼一回事。」

五　與慘綠少年談戀愛

　　《悼鵑紅》交到小明星的手上時，她便感到愉快，急忙地展開細閱。她看到中板第一二句「鵑紅是我真知己。傾心曾賦定情詩。」還便輾然[1]而笑，目顧作者，若有所問。她跟着一氣將曲詞看畢，喜不自勝，她還說最動人是清歌句子；二王一段，造句更妙。他又說尾段滾花句，認為必唱得可聽。她於是低聲地唱了出來，她唱到：「生無可戀，我都願死去隨卿。歡喜地，信步每來，怕見落紅滿徑。……」她稱為最沉痛之句。

　　當時有人對《悼鵑紅》用韻，不能一韻到底，一曲竟用三韻，未盡善美。但小明星唱來，聽到的人，絕不感覺，只知小明星唱來聲韻獨絕，感人至深而已。《悼鵑紅》曲，是小明星最得意之唱，亦是顧曲者最得意之聽。聽過這支曲的茶客，對於小明星之歌音，更讚不絕口，批評她唱二王的句子，是她才能唱得出這樣的美妙，使人聽來，有迴腸蕩氣之感。

　　小明星每唱二王曲，維時足有一句鐘，有周郎癖的茶客，不以為冗長，而對小明星的印象更深。尤其是那班中大[2]學生，不論那間茶樓歌壇，凡有小明星唱出的，必追蹤而至，比上課時還精神。時有姓陳的少年，不獨喜聽她的歌聲，尤喜看她的歌容。這姓陳的少年，生

① 輾然：笑貌。

② 中大：廣州中山大學。

在閥閱之家 ③，讀於廣州大學，晚上無事，便赴歌壇顧曲，自從見過小明星的姿貌，聽過小明星的歌喉，便有一見鍾情之感，於是向她追求，久之便成相識。而小明星此時，亦到嫁杏年華，遇到了這個慘綠少年 ④，那能無動於中？陳氏子每夜來聽她的歌，當曲終人散後，又送她回家，或請她消夜，二人之情，便由淺而深，有結為長期伴侶之意。

小明星的母親六孃，愛女兒如掌中珍，以女兒既有愛於陳氏子，絕不反對，只是陳氏子的父母，認為不配，有名譽的人家兒子，怎可以娶歌女為妻？陳氏子向父母提出要和小明星結婚，父母馬上反對，且禁他不得再到歌場，與歌女談戀愛，而辱及門楣。此消息傳到小明星耳裏，芳心頓碎，幾欲自殺。

③ 閥閱之家：古代貼在門上的功狀，在左的稱為「閥」，在右的稱為「閱」。閥閱之家即巨室世家。

④ 慘綠少年：本指身穿暗綠色衣服的少年，意指青春年少。典見張固《幽閒鼓吹》。

六　縱有歡腸已似冰

　　小明星與陳氏子的戀愛不能成功，她的顏色，便日益憔悴。茶客見到，還讚她是個多愁多病的林顰卿[1]，又說她這種體態美，是值得可憐的。她聽到茶客如此品評，真使她感到啼笑皆非。她與陳氏子的戀愛，雖然失敗，但對於自己的歌［唱］，並不放棄，反而積極研討，於歌腔一道，更有深造。她為使那段戀情消散，她家居之暇，便讀起書來，習起字來，藉此解憂。有人知她學書，便教她先寫《靈飛經》，還有人送了一本《張黑女碑》給她，叫她如學寫字，必先學寫碑字，然後才可寫帖字。她只是唯唯。她到底不是書家，雖曾經有過一個時期，閨中案上，堆滿字帖，她在九宮格上寫着的字，依然不像樣。

　　她學書既不成，便找小說讀，她讀過《紅樓夢》，讀過《西廂記》之後，還讀林譯[2]的《茶花女遺事》，繼着又讀蘇曼殊《斷鴻零雁記》，她甚愛蘇曼殊作品，他的散文和詩，也百讀不厭。一日，她沒有曲唱，便［走］訪王心帆，要他撰一支悲曲給她唱。王心帆便答應她撰一支《恨不相逢未剃時》給她。她聽到這個曲名，就問是不是用蘇曼殊的故事來作資料？他頷首稱是。她問要何時才撰成給她唱？他以一個月為期，她於是在這一個月中，每見到作曲人就向他索曲。他叫她莫急，急就章的曲，是不能成名曲的，這支曲現在只寫得兩句：一句是首板，一句是滾花。她不禁訝然，但追問他寫的兩句是怎的字句？他

①　林顰卿：即小說《紅樓夢》中的林黛玉。

②　林譯：林紓翻譯的作品，「林」指林紓。

說兩句[都]是用蘇曼殊三句詩而成的。她要他讀給她聽，好待她研究唱法。

　　首板十個字，是用「懺盡情禪空色相」與「齋罷垂垂渾入定」而成的，卻是「懺情禪、空色相、垂垂入定」一句不用「盡」字，一句不用「齋罷」和「渾」字。她聽到便用首板腔來試唱，果然覺得妙絕，於是急追問下句滾花是哪七個字？他說就是「縱有歡腸已似冰」那一句詩了。她一讀到這七個字，就為之黯然不已。這時她又催促他早日撰成，使她唱出。他叫她練好這兩句腔韻之後，再唱給他聽，看她有沒有作「情僧」資格。

七　斷腸人唱斷腸歌

　　一月後，小明星得到了《恨不相逢未剃時》這支曲，她拿來讀了又讀，讀到悲喜交集。悲的是曲意太哀傷了，怕到唱時，會使到自己嗚咽着而不能成腔；喜的是曲太動人了，將來唱出，自己又多了一支名曲。她要把這支曲唱得有情緒，必先研習熟讀，才有好的腔韻唱出。她不欲草草而歌，因此百讀之後，才研討腔韻。於是得了這支曲後，每夕歌罷回家，即取出曲來，敧枕試唱，唱到滿意之後，便唱與作曲人聽，問他滿意否。

　　她對這支曲，認為道白一段，是最感人的句子，是不能尋常說出的。她於是用悽惋的語調讀給作者聽：「唉！蕭寺孤僧，時聽墮葉，綺懷根觸，又動艷思。回首前緣，心曲誰慰？自念禪心已寂，儼同古井無波，色相早空，久向慈雲稽首。雖是嬋娟有意，爭奈和尚無心。今日還卿一缽無情淚，恨不相逢未剃時！」她唸出這幾句白，果然哀楚感人，經過作者好評，她才嫣然一笑。

　　此曲開唱之後，茶客皆慕此曲而入座。唱這支曲第一夕，是在仙湖歌壇。她唱此曲，是和唱子喉的文雅麗同台。文雅麗也算歌女中的妙人兒，捧之者甚眾，所以這晚，全場滿座。當小明星在未歌此曲前，她驀然瞥見，那個陳氏子也坐於一角，要聽她唱這闋新歌。她一見到他，正如曲中的白所云：「綺懷根觸，又動艷思」了。她的心早已悽酸，但對這支曲不能不唱，她在無可奈何時，便聽到音樂聲響，奏着首板的工尺。她只得悽咽地將「懺情禪，空色相，垂垂入定」這句首板悲哀地唱了出來。她唱到「垂垂入定」四字，已經嗚咽不能成聲。隨着唱出滾花一句「縱有歡腸已似冰」。她的腔一跌出「冰」字來，她

的眼淚，便一顆顆像斷了線珍珠墜下來，沾滿香腮，濕透羅襟了。這支曲足足唱了一句鐘之久，唱到尾段滾花的句：「……落花如雨任紛紛。……春色滿人間，都與山僧無份。從此後行雲流水過一生。寄語玉人，莫把行蹤追問。拜如來，消孽障，願做一個薄倖僧人。」唱畢，全場掌聲雷動，於是又使到她悲變了喜。

八　研音究韻創歌腔

　　《恨不相逢未剃時》[1]試唱後，她的腔韻又進一步，由此文人雅士，為愛聽她的歌腔，都願入座，作公瑾之顧[2]。她所唱的曲，全是梆王腔，沒有小曲加入的，有的只是「南音」與「清歌」而已。所謂「清歌」，即是「木魚」「龍舟」變相，但她唱「南音」是特殊動聽，比其他歌人所唱，完全不同，因為她聽過盲德唱南音。她喜歡《今夢曲》的詞句，《今夢曲》的故事是從《紅樓夢》選作的，詞句雅而不俗；盲德唱來，音韻獨絕，非其他瞽師能唱得到的。

　　小明星聰慧又獲天賦歌喉，聽過盲德唱南音的唱法，她便效其唱法，果然成功。她在《恨不相逢未剃時》這支曲裏，唱：「流螢明滅夜悠悠，素女嬋娟不耐秋。記得去年人去後，枕邊紅淚至今留。想佢明珠欲贈還惆悵，自拈羅帶淡蛾羞。玉階人靜情難訴，只有悄向星河覓女牛。可憐十五盈盈女，人間天上結離憂。淒絕垂楊絲萬縷[3]，替人惜別亦生愁。猶憶玉人明月下，窺簾一笑意偏幽。最是令人心醉處，就係浪持銀蠟照梳頭。」[唱這段南音時，萬分哀惋，茶客聽來，稱為絕唱。][4]

　　她不獨南音唱得妙，她在這支曲裏，唱二王一段，也是不同凡響。這支曲的二王慢板，卻是作者獨創的長短句二王，不是薛覺先唱

① 原文曲名誤作「恨不相逢未嫁時」，今據事實改正。

② 公瑾之顧：用「顧曲周郎」典故，指「知音者」。

③ 絲萬縷：原文作「千香縷」，今據事實改正。

④ 方括號中字句，原文錯置在下一段，個別單字位置亦有錯亂；今按上下文理重組。

仍有規矩的長句二王。[所以她]在這段二王唱來，有若干句字，卻像唱小曲一般。她唱:「最可憐，楊柳腰肢，比我沈腰猶瘦。舊啼痕，防重惹，莊辭珍貺，欲報無由。花未殘，春已空，傷心別有。九年面壁成空相，持錫歸來晤卿，我本負人今已矣，還說甚浙江潮看，同倚在春雨樓頭。索題詩，持紅葉，丈室煎茶，又是親勞玉手。浸瑤階，月華如水，最愛佢羅襦換罷，才下西樓。坐吹笙，艷如仙，桃腮檀口。碧闌干外沉沉夜，雲屏斜倚，纖纖十指替補貂裘。真是華嚴瀑布高千尺，未及伊人愛我恩深情厚。今日禪心一任蛾眉妒，我卻願將餘恨付落江流。袈裟點點⑤疑櫻瓣，半是脂痕半是淚痕染透。……」如此造句，真非尋常歌者所能唱出，只有小明星才有此魄力研音究韻，創出歌腔來唱。

⑤　袈裟點點：原文作「碧碧花花」，今據事實改正。

九 受聘到香港獻歌

　　廣州歌壇，東關、西關、河南，與及市中的茶樓，都有開設，而且日夜開唱，一般茶客，皆染上周郎癖好，認為品茗顧曲，是最風雅的事。這時的歌伶，也多起來，如雲妃、金山女，一以生喉，一以子喉見賞於茶客的。其時茶客，有［徐伯父］□□□□喜顧小明星之曲，但當欲與小明星交談，為小明星奚落，他老人家之氣，自是不順，及雲妃出唱，即轉而顧之，且認雲妃為契女，竟以「契爺」自居。

　　雲妃之歌，清脆可聽，初以唱《寶玉哭靈》一曲，悅得茶客之耳，又獲金山女合唱，於［是］相得益彰。雲妃既拍金山女，即合唱生旦之曲，唱來富於戲劇性，所［唱］猶得茶客趨捧，徐伯父要捧雲妃，不知從何處覓得一支新曲，曲名《蝶迷》，交與雲妃習唱。雲妃唱此曲後，甚得茶客欣賞，但這支《蝶迷》曲，不知怎的，會被月兒灌了唱片，使到雲妃稱異。

　　這時廣州歌壇，茶客也分兩派，一派是老的，一派是少的。老的是雲妃裙下之「舅」[①]，少的是小明星裙下之「舅」。

　　小明星擁有少年茶客甚眾，凡茶樓歌壇，有她唱出之夕，那輩少年必來趨聽，猶愛聽她唱《悼鵑紅》、《癡雲》、《恨不相逢未剃時》這三支曲。但有一輩中年茶客，而且半是政人，也常常入座傾聽。偶然有一個老者，看到小明星《恨不相逢未剃時》這個曲名，他便詫異地對人說：「只有『恨不相逢未嫁時』耳，又那會有『未剃時』那麼古

① 舅：舊式歌壇稱捧場客為「舅」。

怪？」人們聽了，便向他解釋，這是蘇曼殊的詩句，又何古怪之有？
不過他聽小明星唱這支曲，也陶醉起來，成了小明星的知音人。

　　廣州歌壇，有以本地薑不辣，乃聘香港女伶來唱。這時香港女
伶，大喉則有飛影，平喉則有月兒，子喉則有瓊仙。涎香即重聘瓊仙
獻唱，加收茶價六毫。因此香港歌壇，亦派員來廣州，徵聘有名的女
伶到港獻唱。小明星歌喉早為眾稱，故獲得聘用，以十日為期，若受
歡迎，再行續約。小明星認為機會，芳心竊慰。

十　願向福師傅執弟子禮

　　在未赴香港前，小明星感到新曲太少，於是又走訪王心帆，求撰新曲。而且要撰多闋，使她有了新曲，才能在港得到歌譽，又問他能否在三兩日內，先給她一支或兩支。他只有答應她先撰一支，待她由港回廣州時，再給她兩支。她滿意了，才含笑辭去。她回到家中，檢點舊曲，不足十支，在港唱期是十 [天]①，還欠一二支曲，才可以滿此唱期，因此便感到不快。是晚在南如歌壇，遇到了一位少年，這位少年也是大學生，他因為好星腔，這晚當她曲終下場，他便贈她一闋《送春歸》曲，說是他自己撰作，小明星正感曲荒，見他送她一曲，喜極而謝。此曲讀後，認為詞清句麗，值得一唱。她於是決將此曲習熟，預備赴港試唱。

　　港中歌壇，如意、蓮香、高陞這三間，是最多茶客顧曲的。音樂家徐桂福，是如意歌壇的主理人，對於每夜所唱的歌女，都是選擇最佳者才唱。徐桂福人稱為「福師傅」，因為他除主理歌壇，玩奏音樂外，還以教曲為業，如月兒、徐柳仙輩，都是他的女弟子。至於出唱於塘西的歌姬，多是由他教成的。福師傅不只教曲，還教打洋琴。月兒之能打琴唱曲，柳仙之能打琴唱曲，都是他教授，才有竹法打得這般美好。

　　小明星偕六嬸到了香港，當然第一個拜訪的人，是徐桂福師傅。小明星尊重福師傅，就願執弟子禮，求他指導。六嬸還託他教授小明

① 原文「在港唱期是十六」，「六」字應是「天」字之誤；編者參考上下文作改訂。

星打洋琴。福師傅是個和藹可親的人物，小明星更樂得接受他的指
教。福師傅替她排期後，便替她宣傳，說她是廣州一位藝術歌星，歌
腔迥異尋常，有周郎癖者，值得一顧。

　　當小明星第一夕在如意歌壇獻唱時，茶客果然滿座。聽過她唱
《悼鵑紅》後，都給她好的批評。不過喜歡聽月兒唱諧曲的茶客，就
覺得她唱得沉悶，沒有聽月兒唱曲時那麼諧趣，而使到顧曲的心情
愉快。所以小明星在這十天唱出期中，僅得一輩雅人欣賞，讚她腔
新[韻]媚。小明星十天期滿，既無續聘，她又偕六嬸離港回廣州，在
各茶樓歌壇獻唱。

十一　《乞借春陰護海棠》

　　小明星離廣州前夕，才得到王心帆給她《乞借春陰護海棠》一曲，她到港後，一因此曲過長，又因應酬過忙，所以還沒有試唱。在港十日唱期既滿，她即返廣州，休息兩天，又向各茶樓歌壇獻唱《乞借春陰護海棠》。在未唱前，她又在香閨裏，試唱一遍給作曲人聽。她唱二王一段，又與以前所唱不同，因此曲二王的造句，比前略有出入，所以她唱：「斷腸携手，何事匆匆？使我眼底乍拋，人一個。嘆今日，客窗滋味，使人長念，都為醉不聞歌。書來蓬島，門隔桃溪，幾日心情，酸楚。望若仙，疑為夢，薄福難消銀燭下，又是離人，受折磨，悔從前，領略粗，負人負我。知此後，風情減，月姊無端，住隔河。透紗櫥，素馨花氣，堪人，咒詛。憶漫漫，悲悄悄，未容題札，慰嬌娥。雨到殘時，酒當醒後，枕畔淚零，愁病裏等閒，輕過。花落鵑啼早，柳暗花啼老，樓頭玉笛，更別愁多。憶年時，朝暮同歡，同臥同携，同行，同坐。到今日，影也無從抱，夢也無從到，山尖眉瘦，可奈愁黏，病縛何？無意緒，話偏長，怨別愁離，你重柔嘶，細唾。為郎愁絕為郎癡，更怕郎愁不遣知，你又叮囑寄書人，語我。你話玉兒歡笑，依然如舊，未有瘦了，雙渦。臨行記得語依依，莫昵杯觴莫睡遲，都算真心，來愛我。今夕窗孤燭畔，漠漠難尋路隔煙，惟有細自，吟哦。捲重簾，花映月，意緒微茫，試問寂寥，誰破？對海棠，思傾國，未得掃黛晨供，十斛螺。怕只怕，不成春，海棠，已過。……」

　　她輕聲淺笑地，宛轉着歌喉低唱出這一大堆的二王來。她的音韻充滿幽恨，使到作曲人如聞仙樂，大有「此曲只應天上有，人間難得

幾回聞」之感。她歌完這段二王，雖然沒有音樂拍和，而餘音依然裊
裊。作者笑說：「幸而我不長於唱，假如我也會唱，寫出的句子，便
沒有這般靈活了。現在你能唱得如此飄渺，這是你的天才，若使別人
拿來唱，我這支曲便會被棄，那麼今日聽到你這般腔韻，陶醉心魂！」

十二　憂恨滿心顰多於笑

　　小明星顧作曲人以媚眸，微笑着說：「你會寫，我會唱，你寫得出來的曲詞，我便唱得出來的歌腔。只要你肯寫曲給我唱，我一定會唱得好，不負你的心血的。」她又繼續說：「我如果再到香港，非有多量新曲不可，希望你撥冗，為我多寫幾支。」他答應了，她才愉快。

　　當《乞借春陰護海棠》唱出之夜，醉於她的歌腔的茶客，皆入座傾聽。她雖然第一次唱這支曲，對於二王一段，真個別饒韻味。抑揚頓挫，句句動人。最得顧曲者叫絕的，是「到今日，影也無從抱，夢也無從到，山尖眉瘦，可奈愁黏，病縛何。」與「為郎愁絕為郎癡，更怕郎愁不遺知，你又叮嚀寄書人，語我。你話玉兒歡笑，依然如舊，未有瘦了，雙渦。」唱來有如「大珠小珠落玉盤」一般，忽而又像「間關鶯語花底滑」，忽而又像「幽咽流泉水下灘」，不僅顧曲者稱賞而擊節，拍和的音樂家也玩得出神，一致讚她的腔韻獨絕。

　　有若干茶客，還說她唱中板一段，更動人聽，她唱：「海棠庭院，我獨憑闌，望風、懷想。彈出箜篌難寄恨，都為長憶我地棠娘。今晚夜，月色溶溶，係值海棠，新放。因此我，對花憶艷，願燒高燭，照紅妝。你睇燕子不來春又半，落紅陣陣，慘在春泥葬。一簾花語，又惹起我恨事，茫茫。還鄉約，尚羈遲，更添，惆悵。至令驚殘蝴蝶夢，使我離愁芍藥長。春正好，總是最愁人，凄涼旅況。今日胭脂無可寄，只有關心到海棠。……」她全神的唱，人們全神的聽，曲終之後，顧曲者都認為這段中板，所造的句，以前所無，梨園生角，也未曾有過如此的曲句唱出；她在菊部清唱，而能有這樣的句子唱出，可見她的唱工，非尋常歌女，能效其萬一。因此，這闋新曲唱後，歌〔譽〕

益馳。

　　她在廣州歌壇，每天都有唱出，每月三十日，竟無虛日。她可算是一個走紅的歌女，本來她的生活，甚過得去，可是她依然沒有積蓄，因為一家數口，衣食住俱由她負擔，她每月又要添置新裝，所以得來的度曲資，到手即去。她對此又憂恨滿心，**顰多於笑**。

十三　在俱樂部唱燈籠局

　　為歌女的，除在歌壇賣唱外，如人家有喜慶事，或改為殷商所設的俱樂部，也常常聘若輩來唱，名為「燈籠局」。女伶唱「燈籠局」，每晚的度曲資，比在歌壇唱出多十倍。不過，「燈籠局」所唱的女伶，第一選色，聲格其後，所以有樣子的歌女，如文雅麗、白嬋娟、新少蓮等，每月都是以唱「燈籠局」為最多，在歌壇排期雖多，亦常推卻，而唱「燈籠局」的。小明星雖然不算是靚女，但她生得身段苗條，好像出水蓮花，亭亭[玉]立，那雙大眼睛，極得人愛，儀態也不算俗，而且又有「病美人」之譽，加以歌喉美妙，所以她唱「燈籠局」，也一夕多[似]一夕，因為局中的人，也得周郎癖好，喜聽歌聲者。

　　小明星因唱「燈籠局」又[以]所歌的粵曲過長，因[此]又要王心帆撰幾支稍短的歌曲給她唱。於是就有《垂暮英雄》與《癡淚浣秋蟬》那兩支短曲，在燈籠局中獻演。《垂暮英雄》一曲，多是採用龔定[庵的]詩句詞句而成，曲名也是從「設想英雄遲暮日，溫柔不住住何鄉」這兩句詩意所改的。這支曲的造句，剛中帶柔，柔中帶剛，若不是小明星歌之，便不動人。二王一節：「嘆今日，老矣東陽沈，十分疏俊，算平生徵歌，說劍。淋漓詩百首，有多少唐愁漢恨，總是凄然。太闌珊，雨花雲葉，何日了卻量珠心願。蘇小魂香 [①]，錢王氣短，百里江山流夢去，重到何年？何用覓，萬種溫馨，冶葉倡條，[空說]年年，慣見。飛鴻去，泥蹤舊，問摩挲三五，存否？龍泉。負華

[①] 「蘇小魂香」原文誤作「蘇少説香」，今據事實改正。

年，誰更憐卿，惆悵綠梅花下路，只剩飛絮濛濛，撲面。回首何堪！
好個當爐人十五，春滿爐邊。嚼曲含香，吹笙聘月，十二闌干倚遍。
不知寒，半襟斜月，玉笙吹徹，使我徹夜，無眠。無意緒，無意緒，
寂寂重門空掩。……」

　　她在燈籠局裏，唱出這支曲，人人都說她這節二王唱得妙，博得
「氣壯如虹，聲嬌似燕」這八[個字]好評。因為這個燈籠局是在政人
俱樂部中所作的，顧曲的政人，都是慕小明星的名而來，是專心欣賞
她的曲藝者也。

十四　老者緊握着她玉手

　　《垂暮英雄》一曲，俱樂部中的政人殷商聽過，皆對小明星有好感，讚她歌腔醉人，曲詞典麗，非其他歌女能唱其隻字。於是俱樂部每作燈籠局，小明星必不能少。有一次她又在俱樂部唱《垂暮英雄》曲，有幾個政人，最喜歡她唱反線中板這一段曲詞：「雨飄蕭，華髮黃金，冷抱寒陵，一片。沉思十五年前事，惟有綠箋百字，銘其言。維摩室，微笑拈花，悟出真如，不染。釵寒珮瘦，無非是病鳳，啼鶯。別樣瓏［鬆］，小擘露華，猶泫。書花葉。畏人知，斜陽［無限，］垂簾。念英雄，垂暮日，不住溫柔，再有何鄉可戀，只惜是，雲英未嫁，損華年。夢影淒迷，握處已是兜羅難辨。天花祇樹，只剩一種莊嚴。紅淚琳瑯……」以下轉花：「問何時才償得三生幽怨？許儂親對玉棺眠。天長恨更長，芳草思量不見。分明是身在湖山劫後天。暮氣頹唐，無復少年哀艷。惟有夢回清淚一潸然。」歌畢，掌聲雷動，她下了歌座，人人都爭着和她聊天。

　　時有一五十歲以外的老者，對她格外垂青，細心地問她歌人生活，到底苦不苦？她微笑含顰地說：「哪有不苦？夜夜賣歌，病也要幹，為了養母，迫不得已也。」坐在老者右邊一個大腹賈說：「天賦你這般美妙歌喉，假如罷唱，我們的耳福，也沒有得飽了。照你的生活，近來也充實許多，不像初期那般艱苦了。」她笑了一笑，正有所言，音樂又弄起來，要她登歌座唱曲，她只得離開眾人，微步登歌座，唱《送春歸》一曲。

　　她歌罷下座，老者又招她來談，還握着她的玉手說：「照相書說，你有這雙軟如棉的玉手，將來必有福的。」老者把她的手握着摩挲，

緊緊不放，她於是羞了，又不敢拒絕，只有俯項無語。及到曲終人散，她回到家中，母親六嬸，便笑對她說：「阿女，你知不知老者是甚麼人？」她答：「我安得而知，看他必①是一個老尚多情的人物。」六嬸說：「多情還多情，但你要知道，他是一位最紅的政客，有百萬財產的富翁。」

① 原文作「不必」，今據上文下理改訂為「必」。

十五　心與梅花一樣清

　　小明星聽了，冷然笑道：「他是豪門人物，與我何干？關心他作甚麼？」說畢，又把《癡淚浣秋鞾》這支新曲，喃喃地唸着，度度怎樣唱。這支曲的曲意，是由《花月痕》小說，從書中人韋癡珠之戀劉秋痕這節事跡撰成曲詞的。因為作曲者曾寫過一支《花月留痕》與月兒入唱片，極為暢銷，曲意也是癡珠戀秋痕的香艷事，不過，曲的造句，過於大眾化；所以撰曲人特寫這一支曲，給小明星而歌。

　　小明星對《癡淚浣秋鞾》曲，她唱士工首板與慢板最佳，哀感沉痛，曲句是：「秋心夢，夢不成，依舊天涯隻影。（慢板）人似秋芙蓉，我似歸來燕，燕未回時，早已花事凋零。寒蟲啼不住，夢破鴛鴦冷，明月入幃，空憐共命，夜來香，置枕上，依然無夢，惟有子夜，歌成。」她習熟這支曲後，隔數天又在俱樂部唱燈籠局。那位老政人早已在座，一見她姍姍而來，即含笑起迎，問她今夕又有甚麼新曲。她點首為禮之後，答他有一支《癡淚浣秋鞾》。

　　老政人聽到這個曲名，想了一想，便問她是不是《花月痕》之癡珠與秋痕的故事？她點點頭：「猜得不錯。」老政人說：「曲名妙絕，值得一顧。」她在登上歌座時，第一支曲就將此曲唱出。她唱到南音：「等閒花事莫相輕。霧眼年來分外明。梧仙本有幽蘭性。心與梅花一樣清。久欲替她求淨境。轉嫌風惡未吹平。風流冤孽想是前生定。正有萍水相逢我遇卿。總是妒絕芙蓉頭艷並。空桑三宿可勝情。今日蠶絲逐緒添愁病。添愁病⋯⋯」他邊聽邊搖頭幌腦作可圈可點狀，擊節稱賞不已。

　　此曲既終，老政人又邀她來談。小明星笑問唱得如何？他說了

一個「好」字，然後跟着說：「我話你亦有幽蘭性，心與梅花一樣清，未必劉梧仙才值得韋癡珠如此稱讚！」她聽他說出這樣的話，微口雙瞳，又羞又喜。這晚小明星回到家裏，睡在床上，想起老政人對他的讚語，未必無因，看他目灼灼常常望着自己，充滿愛意，可是，他非我所愛哩。她欹着［枕頭］如此想着，到了五更，才能入睡。

十六　無事不登三寶殿

　　小明星一覺醒來，已是正午，她在攬衣推枕起床時候，便聽到有人敲門聲，母親六嬸開了門，便聽到「楊先生怎麼早？」那人笑說：「將一[點]①鐘了，阿女還未起來麼？」六嬸說：「起來梳頭了。」那人就說：「六嬸，我有一個好消息報告你。」問有何好消息？是否今晚又叫阿女唱燈籠局？那人嘻嘻然說：「這個好消息，比唱燈籠局還好千倍。」六嬸追問，那人哈哈大笑道：「我特來替阿女做媒，因為有位猛人，對她一見鍾情，要娶她作姨太太。」當那人說出這幾句話時，小明星已屏息靜氣，站在房門邊竊聽，聽到那人這樣說，她的心便跳個不停，但她一猜就猜中是老政人教他來作伐②的。

　　果不出所料，但那人和六嬸密斟時，便聽不到所說甚麼話了，大抵是條件的問題而已。歇了一息間，六嬸便喚着說：「阿女，楊先生來請你飲茶，你還不出來。」這時小明星已穿上外衣，謹遵母命，步出廳間，和那位楊先生相見。楊先生一見到她，便帶着笑說：「今日打扮得更美麗，我見到也暈了。」小明星嗔視他一眼，便坐在母親身邊，問他被甚麼風吹到？他又笑笑口說：「無事不登三寶殿，今日我之所以來，是奉老政人之命，約你後天到太平沙太平館吃餐，你千萬不要推辭，他因為愛慕你的歌聲，要和你暢敍一番，所以特差我來約你，你一定要去的。」

① 原文作「將一句鐘了」，依上文則於理不合，編者改訂為「將一點鐘了」。

② 作伐：做媒。典出《詩・豳風・伐柯》：「伐柯如何，匪斧不克；取妻如何，匪媒不得。」後稱做媒為「作伐」。

　　小明星本來真不想去的，但以人情難卻，不能不去，關於偷聽到的話，他不向自己提及，也詐作不聞，她於是頷首答應他依時赴約。那位楊先生聽到她答應，滿心愉快，問她去不去飲茶：「今日我請你。」她說了聲多謝：「到了那天再見吧。」他於是欣然辭去，臨出門還叮囑她不可爽約。

　　這個楊先生，不是別人，就是在俱樂部中陪同老政人顧曲的大腹賈。他是一家銀號的東主，他早已和六嬸相識，小明星是他從小見到大的，所以老政人為對小明星起了愛意，知他是相識小明星的母親，就拜託他做媒，撮合這段姻緣。

十七　寧為歌女不甘作妾

　　楊先生既去，小明星在吃午餐時，便問母親：「他今日之來，和你有甚麼話說過？」六孃欣然道：「這是好消息，如果你贊成，從此就無憂無慮了。」她聽到母親這樣說，她早已料到八九，所以她也不急着問，還笑着說：「媽！你認為好消息，未必我也會認為好消息的，一個人怎會擺脫得『無憂無慮』這四個字，就算有了錢，也是有憂慮的，假如想沒有憂慮，除非是離開塵世！」

　　六孃笑望着女兒，心裏已知道她對這事不贊成的，不過不能不說，希望說出來，或者她也會願意不定 [①]，只得將這個消息說給她知，於是不着緊的說：「楊先生來想替你做媒人，我問他是誰，他說就是那位老政人，他還說假如你肯作老政人的姨太太，如有條件提出，是沒有不答應的。你要他現金，他可以給你現金，數目多少，你要十萬，他即給十萬，作為量珠之聘。如要產業，他可以給大屋你收租，而且他有金屋，使你安居，不會使你遷入大家庭，與他的鄉下婆同住。因為他對你一見鍾情，才有拜託楊先生來替他作伐。阿女，你應承也好，不應承也好，他約你後天到太平館食餐，你無論怎樣，都要依時赴約，不可使到他失望，這是處世之道，何況你是歌女，如此應酬，是不能免的。」

　　她聽完母親這段話，她冷然地說：「我寧為歌女，也不願嫁人作妾，任他將所有的金錢物業都交給到我手上，算是我的，我也不能如

① 此句的意思是「説不定她也會願意」。

他所願。不過，說到約會，我是答應的，到時媽你便和我去赴約吧。」
她的母親見她答應赴太平館會面，也感到安慰，希望她見到了老政
人，再得楊先生弄其張蘇之舌②，或可撮成這段好事，也未可料。

　　這晚她在仙湖歌壇度曲，同場的歌女是白嬋娟，她還拉了她屆時
赴老政人的約會。在太平館約晤後，楊生又來探聽消息，知道她不甘
作妾，只有回覆老政人，此事便作罷論，以後她到俱樂部唱燈籠局，
那位老政人已絕跡了。

② 張蘇之舌：張儀、蘇秦，相傳二人同出鬼谷子門下，皆能言善辯之人。

十八　她與小燕飛最投契

　　這時的省港歌壇，已屆全盛時期了，所以為歌女生活的，甚得人家羨慕，因此，有女兒能歌的，也教她到歌壇賣唱，希望獲得茶客爭顧，紅起上來。其時有兩個新進歌女，一個是張蕙芳，一個小燕飛。張蕙芳是平喉，小燕飛是唱子喉；二人初在俱樂部唱燈籠局。張蕙芳也是由大喉而改平喉，歌音爽朗而宛轉，在茶樓獻歌時，顧曲的茶客，一致說他有希望，可與小明星相頡頏①。小燕飛，原名馮燕萍，真個韻妙如鶯，身輕似燕。她有膽有識，初試啼聲，絕不怯場，而且天真活潑，眉目醉人。於是更得茶客垂青，猶獲司法界中人捧場，常作燈籠局，邀她度曲。她與小明星在歌壇拍唱後，對小明星的歌藝，羨慕不已，於是願與結交，小明星的閨中，常有她的芳跡。

　　新進的歌女，還有一個新少蓮，她也是佩服小明星的歌藝，願執弟子禮，拜小明星為師者。新少蓮唱平喉，腔韻也不俗，經過小明星指點，她的歌喉越感清脆。在廣州的歌壇，以後每月排期，小明星不是與小燕飛一對，便是與新少蓮一對了。就是燈籠局，也是如此。

　　小明星的新曲，又得到一個署名「綠華詞人」的撰了一支《戀痕》贈給她唱。唱出後也成名曲。這位綠華詞人，對小明星也十分愛慕，凡小明星每晚在歌壇獻唱，他也入座傾顧，而且風雨無間。小明星對這個歌迷，也有來往，所以又再得到他一支造句特新的《如夢》短曲而歌。小明星見到月兒每月都來廣州獻歌，度曲資每天為六十元港

① 頡頏：本指鳥上下飛翔。後比喻兩者之間不相上下。

幣，她認為月兒的歌壇有價，她於是為要變換環境，又想再到香港賣歌，而且還想遷居於港，變為港的歌者，將來重返廣州度曲，聲價當不弱於月兒了。

　　她決定要再到香港求進展，她又向王心帆求撰新曲，每闋要唱足一句鐘的。王心帆以情難推卻，便撰了一支《故國夢重歸》，一支《秋墳》，一支《慘綠》，一共三闋長曲交她研習，到港開唱。《故國夢重歸》是李後主的故事，詞句亦從李後主詞取用為多。至於《秋墳》、《慘綠》兩〔闋〕，卻是悲曲，曲詞曲意，亦有所本，不是空中樓閣。

十九　聲清如水音妙如笙

　　小明星獲得這三闋長曲，她滿意極了，認為再到香江，歌譽必起。她在未赴港前，她把三支曲詞，一讀再讀，得到曲中三昧之後，她才來研討腔韻，哪句要怎樣唱出才悅耳？哪句又要怎樣唱出才有曲味？她先把那支《故國夢重歸》來研練，她對於這支曲，真是晚來歸寢時，也是哼唱着，早起梳洗時，也是哼唱着。因為曲不離口，靈感隨來，便被她唱得腔甜韻蜜，聲清如水，音妙如笙。

　　當她未唱此曲前，曾對撰曲者宛轉着歌喉，唱二王慢板那一段：「多少恨，夢魂中，上苑閒遊，依稀還似。馬龍車水，依然花月，正春時。魚貫列，春殿嬪娥，重按霓裳，歌聲徹耳。雲一窩，玉一梭，淡淡衫兒薄薄羅，又來低首，蛾眉。上高樓，月如鈎，別來春半，待月池台，空逝水。觸目愁腸斷，春紅謝了，蔭花樓閣，只剩斜暉。深院靜，小庭空，身似滿城飛絮。千里江山寒色暮，玉鈎羅幕，惆悵暮煙垂，恨依依，羅帶空持，煙草望殘，風裏落花，誰是主？欲尋陳跡，又恨人非。簫管奏，別殿遙開，真是動人情處，泊孤舟，蘭花深處，鳳笙徒向，月明吹。重簾靜，層樓迥，蟬鬢鳳釵慵不整，知為君王憔悴。……」

　　撰曲者聽她歌此一句，鼓掌稱善，譽她唱「層樓迥」之「迥」字，與「蟬鬢玉釵慵不整」之「整」字，唱得妙絕，讚她問字攞腔最有功夫，若被別人唱此「迥」、「整」二字，不僅嫌其閉口，還會說撰曲人只知寫而不知唱了。她頷首稱是，笑謂這兩個字，也曾下過一番苦功，才有唱得如此鏗鏘哩。她於是又繼續唱：「悠悠哀怨，又使我淚雨橫頤。在心頭，是離愁，別有一般滋味。燕支淚，相留醉，重聚何

時？風月一簾，無奈朝來寒雨。柳堤芳徑，怕見粉蝶雙飛。香印成灰，綠窗冷靜，誰在秋千？笑裏輕輕私語。雕欄玉砌今猶在，只有櫻桃落盡……」轉反線中板：「送了春歸。……」她輕聲緩唱，比有音樂拍和時，還似乎歌來有致。她最妙是在反線中板唱那一句：「人生愁恨何能免？天教心願與心違。」這句唱法，只有她才能唱得如此精嫻。

二十　歌迷都讚《故國夢重歸》

　　她欣然地對撰曲者說：「此曲打引兩句，似易實難，因為引子，上句七字，下句卻是九字，多了兩字，所以不易轉腔。」撰曲者說：「這兩句引子，是李後主詞，妙在下句多兩字，你是有天才的歌星，當然有巧妙的唱法，道出這兩句引子來，我要考驗你，唱得動聽否。」她笑了一笑，天真地說：「現在唱給你聽，看看如何？」她便把「秋風庭院醉侵階，珠簾閒不卷，可奈情懷。」用打引的腔音唱出。

　　她唱至「珠簾閒不卷」，一頓，然後運腔唱出「可奈情懷」四字。果然就轉得可聽，與其他的打引唱出有別。撰曲者不禁叫絕，於是她再將尾段滾花唱出：「才有今宵垂淚。猶記倉皇辭廟日，別離歌奏，宮娥相對，涕淚橫流。今夜故園夢回，更觸起斷腸千萬緒。誰慰轉燭蓬飄、一夢歸。山遠水重，明年今夜，又不知人何處？真是爐香空裊、鳳凰兒。對景難排、關心事。還說甚天顏有喜、近臣知。還說甚笑迎天子、看花去。還說甚結得金花、賜貴妃。人長恨，水長東，只惜身猶夢裏。曉煙墜，宿雲微，惟有無語枕頻欹。」

　　她認為這段滾花，有長句、有短句、參差有致，那三句「還說甚」最妙，一轉而「人長恨，水長東，只惜身猶夢裏。」她又笑着說：「夢雖然醒了，但身猶像在夢中一般，為了咀嚼夢境的悲歡離合過程，當然是無語而歌枕以思了。全曲都以夢字為題，我唱此曲後，越是一個夢中人了。」她說畢，又有點慨然之感。

　　撰曲者說：「這支曲如不用李後主詞組織而成，便淡然無味；如撰了這支曲，不是由你而歌，也是白費心機。你最好在未離廣州前，能在歌壇上試唱一回，先飽飽廣州茶客的耳福。」

　　她如了撰曲者之意，果於未去港前兩夕，在南如歌座試唱《故國夢重歸》這支新曲。有許多茶客，看到這個曲名，都知是李後主的故事，所以唱出之夜，全場滿座。她雖第一次試歌，但唱來字字宛轉，句句玲瓏；座上歌迷，一致稱賞。有輩歌迷，還讚她唱「朦朧淡月雲來去」那句首板，唱得特佳。

廿一　轉作香江賣唱人

　　小明星對《故國夢重歸》一曲，初唱已有此成績，芳心十分愉悅。於是她又將《秋墳》、《慘綠》這兩支曲來研誦，熟習後，又試唱給與撰曲者聽。撰曲者聽後，極感滿意，以她肯下苦功唱此三闋長歌，也不負自己搜索枯腸，藉古人佳句，寫入曲中的心思。當她離開廣州之日，還要撰曲者多多替她寫曲，不可忘記了她，而替別人寫曲。

　　香港的歌壇，自小明星加入主唱後，顧曲的茶客，八九都成了星迷。她的賣唱生涯，頗不寂寞。香港的歌座，與廣州的歌座有異，廣州的日夜開唱，僅僱歌者二人，香港的則唱夜不唱口，每夜唱四小時，每小時由一歌者獻唱，每晚［都］唱歌女四人，如唱三人，則有一人是唱兩點鐘的。小明星唱《故國夢重歸》這支曲，居然獲得曲迷好評，一致認為嘆聽止矣。而且一般歌迷聽到她唱［這］支曲首板那句「朦朧淡月雲來去」，閉目傾聽的時候，腦海裏真像浮起一個朦朧的淡月，雲在月色中來來去去。

　　她唱《故國夢重歸》，不獨歌迷全神傾顧，而音樂家們，也一樣說她曲藝臻入化境。鍾僑生在拍和她唱這支曲時，都被她的歌腔陶醉了，批評這支曲，雖沒有小曲加入，但她唱出梆王新腔，還妙於小曲百倍。因此，他曾將這支曲填上「工尺」，這支曲譜，曾在《華僑日報》發表，使到愛慕星腔的讀者，皆爭着剪存，按譜而歌。他又說她唱這支曲的南音一段，不讓盲德專美，詞句也不弱於《今夢曲》的曲語。她唱出：「春去也，意闌珊。惆悵黃昏獨倚闌。餘花歷亂鶯啼散。相思楓葉色如丹。轆轤金井又是梧桐晚。菡萏香銷翠葉漸殘。銷魂獨我情何限？可憐國破不是舊河山。至使萊壯氣空嗟嘆。感時不禁淚縱

橫。今日南國清秋同夢幻。（苦喉）難望殿前傳點各依班。只有籠煙
寂寂金階冷。重講乜召對西來入詔蠻[①]。你睇鳳閣龍樓迷望眼。總是
不見黃龍五色旛。六宮粉黛多已零星散。怪不得話別時容易見時難。
想我金劍沉埋心已懶。落花流水負了天上人間。最是人未還時飛塞
雁。唉！真可歎。虧我流連光景又要太息朱顏。」

① 「召對西來入詔蠻」，是用王建〈宮詞〉的句子。「入」字《全唐詩》（曹寅編）作
「八」，夾注云「一作六」；《杜詩詳注》注文引王詩作「入」。

廿二　《慘綠》寫出她的病態美

　　她在粵曲梆王腔中而唱南音，皆認為無瑕可疵，尤以《故國夢重歸》唱出的南音為特殊動聽，所以這支曲，便成為她的名曲，在港歌壇唱出，真無夕不聞這闋歌音了。

　　《慘綠》一曲，她也唱得哀惋動人，而且曲中詞句，也另有境界，不同尋常的悼亡之作。她唱二王慢板：「夢如煙，不可尋，惟向漢水荊山，金環再認。念從前，閒坐愛新涼，殷勤話水鄉，美人如月，依然眉語盈盈，惠山泉，味同嘗，說是幽人清興。扶殘病，望西泠，蘭氣一絲腰半束，風神未減，雪樣聰明。畫玲瓏，最凄人，依舊玲瓏樹影。吟幽砌，鯮人尤怕，個種嗚咽蟲聲。（乙反）雙樹手栽憐獨活，一花先謝忍重看，又是凄涼光景。早知一病無醫法，何苦三生種夙緣，今日已埋花解語，斷腸春色，惟似青陵。（正線）怯重薰，沉水香多，已是爐煙絕影。曾與苦寒禁朔雪，何堪哀怨，懺東星。忍飢只願餐蛾綠，鏡裏春痕斷遠山，又是終成畫餅。散後天花，參來水月，離緒才寬，病又成。」曲迷聽後，對她的病態美，更深印於腦海中，[縈]繞不忘。

　　《秋墳》一曲，也是她的佳唱，朱子範對此曲之批判，謂為「秋墳鬼唱詩」，似非吉兆，曾勸她不可多唱，最好是改[過]曲名。但她不以為然，仍舊唱出，久之，又成名曲。小明星長住香江，在各茶樓歌壇獻歌，生活漸漸安定，她既師事徐桂福，日中有暇，便學打洋琴。本來她有此聰明，對於音樂，是易於上手的，可是學打洋琴，打一支將曲譜子，打來打去，也沒法嫻熟，她便認定自己非音樂家，沒有音樂天才的人，勉強學成，也不能登大雅之堂，又有何用？她於是便放

棄打琴的音樂藝術，只向歌腔裏研討新穎的聲調，使到自成一家，為菊部中清唱者，創出脫俗的音韻，增添歌譽。

小明星在港歌壇唱了年餘，也沒有動思歸之念，不過，廣州的歌迷，對於小明星的歌唱，念念未忘，偶然來港，得在茶樓聽她一曲，也不覺心花怒放，希望她能返廣州，重上歌台，高歌一曲，以慰星迷者之相思。

廿三　回廣州在怡香獻歌

　　她的母親六嬸，也想小明星回廣州獻唱，增她聲價。正和她商量這事，因為回廣州不難，是難在要有人請她回廣州登台才行。這時到廣州獻歌者，以月兒唱期最多，餘外的如瓊仙、飛影輩亦三五天而已，且度曲曲資也沒有月兒之厚。因為月兒有鬼馬歌喉之譽，唱來通俗，人人懂聽，聽她唱諧曲，可以得啖笑；唱文雅的曲，聲韻也極鏗鏘。她唱《花月留痕》一曲，便博得雅人爭顧，這闋曲是王心帆所撰，小明星聽到，未免無妒，後來又聽得還有一支《杜牧尋春》，也是他撰給她唱的 ①，她更為不歡，希望回到廣州，見到了他，問他何以忘卻了她，不替她執筆寫曲。

　　她的回廣州獻歌，終獲如願以償，因廣州長堤怡香茶樓，加設歌座，茶客都叫主事人聘小明星回來登台，以廣招徠，加收茶價，相信一輩歌迷，亦無問題，阿星叫座力決不會弱於高婆 ② 的。主事人以為然，即搭車赴港，到茶樓歌壇會晤小明星與她的母親六嬸，訂妥簽約，每月十日一期，並取曲詞，携省執印，在開唱時分送茶客，俾得人手一紙，可閱可聽。

　　小明星一回廣州，先在戚家居住，後因不便，即移居酒店。她一別廣州，已兩年，這回返到所謂故鄉，自然頗多感慨，在怡香唱出之

① 此句意思是「王心帆撰曲給張月兒唱」。下一句「她更為不歡」的「她」則轉指小明星。

② 高婆：即張月兒。查「星韻本」「一個月唱足三十日」一節云：「月兒以鬼馬喉受人歡迎，她有梁山泊女好漢一丈青身段，人又呼之為高婆。」

夜，果然茶客盈座，而且大半是星迷，其餘也是慕她的歌名而入座。
她這晚第一支曲，就是《故國夢重歸》，曲終人讚，她的芳心大慰，惟
尚不見撰此曲者登樓，頗以為異。當她唱第二支《悼鵑紅》曲時，才
見他偕友入座。她在歌台上即以笑面相迎，顧以妙目。

　　《悼鵑紅》一曲唱畢，她即匆匆下台，走到撰曲者面前，握手為
禮，還叫他不要走，待散場時同到[酒]店一敍，有許多話要說的。他
搖首答她今夕不能如約，明日或者可以。她目顧着他，略有嗔意。卒
由其友代答，說出今夕有飲，今得入座聞歌，也是偷偷而來，現在便
要走了。她此時才轉嗔為笑，約定明午二時到酒店見面，然後再去品
茗。他便偕友離座，她又登台唱《恨不相逢未剃時》第三闋曲了。

廿四　她在曲中發明了粵謳腔

　　明日下午，撰曲人依約而來，相見之後，第一句便問：「有沒有寫曲給我？」撰曲人答：「有是有的，只是未曾完成。」小明星顧以明眸，笑着說：「你還記得我麼？我知你新作甚多，不過是給別人唱，不是給我唱的哩。」隨着又問：「寫給我唱的未完成之曲，是哪個曲名？」答是「玉想瓊思過一生」。她聽了這個曲名多麼美妙，便笑問：「曲中的句子是怎的？請唸幾句給我聽，使我開開心。」

　　她聽到撰曲者唸出：「玉闌干畔路，曉夢無尋處，嫩想穠愁，何堪回首？月華濃，驚覺後，尋思依樣，又到心頭。住西樓、話西樓，猶記八月初三，月比眉兒更瘦。庭院似清湘，人似湘靈否？去也無蹤尋也慣，六扇廂樓。雲英杵畔，弄玉簫邊，誰寫長天秋思圖，闌干熨透。芙蓉老去，沒個銷魂處，年來花草，冷了蘇州。」她邊聽邊跟着唱，她越唱越感愉快，這段二王慢板，又覺得與前的二王句子不同，她喜極了，竟不願外出到茶室品茗，只叫侍者烹香茶，買美點，以享撰曲人，同時得在靜室中，研討曲中密意。

　　小明星記憶力強，聽過這段曲，她唱過一回，便全段深刻在心版上，一字不忘。她把那句「住西樓，話西樓，猶記八月初三，月比眉兒更瘦。」翻來覆去的唱着，忽有所悟，欣然地說：「這句曲，用粵謳腔唱出，必然可聽。」說畢，便將這句用粵謳腔唱出，唱到「月比眉兒更瘦。」她所謂粵謳腔果然被她唱成功了。她於是向撰曲者要求，提早將這支曲寫成。

　　撰曲者微笑答應，但又說出此曲佳句，應是從龔定庵詩詞裏採用而成的，若沒自珍佳句，這曲便沒有這麼精彩了。又說出替她所作

的曲，不是草草了之，卻要經過一番搜索，方可完成。小明星嫣然地說：「我明白了，我之所以成名，全憑得你替我寫曲，否則，我還是一個庸俗的歌人哩。」撰曲人至此，即起身告辭，但她不許，要留他吃晚飯，一訴兩年別後的情況，又謂她居於此，是沒有其他人知者：「你可以安靜地坐下，作一日的長談。」

廿五　她的芳名是曼薇

　　小明星在廣州有十日期唱出，每夜茶客滿座，比以前唱出，果然添了聲價，雖無十倍，也有五倍之數。這期她在怡香獻歌，而月兒則在涎香獻歌，涎香茶座則滿瀉，怡香茶座雖滿，但遲來的猶可入座，不至有向隅之歎。小明星對此，又不勝感慨，恨自己的歌藝不能如月兒的通俗，能以低級趣味，使到普羅大眾也成了月迷。擁護她的曲迷就說：「你的是高雅曲調，自然有你的曲藝，你之歌，有夏鼎商彝之價值，她之歌，雖有悅耳處，但不過是略佳的石灣陶瓷而已。」她聽到人們作此批評，才像雲煙般消散。

　　小明星只喚「阿女」，未有正名，有的，不過在讀書時，改過「玉珍」，為歌女時則稱為「小明星」。她見月兒，正名為幗雄，瓊仙又名玉京，其她的歌人，也有正名，她以「玉珍」二字太平凡，又不欲用之作正名，在廣州唱期中，她偶然與王心帆論曲之餘，便乞他改一個名，好教她在交際場中，可以有正名示給於人。他便替她取了「曼薇」二字為名；她滿意，即以「鄧曼薇」三字刊成名片，以後識者，皆知「鄧曼薇」，即小明星也。

　　在十天內，她已獲得王心帆替她寫成《玉想瓊思過一生》這支曲了，而且還寫一支《大江東去》的短曲給她，她喜歡得如獲瑰寶。她先將《玉想瓊思過一生》曲讀了一遍，她便把南音輕聲地唱着：「別來容易又經秋。吳天清夢夢悠悠。可憐粉蝶窺人瘦。都為最難留夢飛過仙舟。正有征鞍跨上殘紅豆。銀漢茫茫入夜流。十年松竹真是徒相守。重講乜他日埋香葬虎邱。只恨平交百輩悠悠口。不容水部賦清

愁。誰分蒼涼歸棹後。西山無復香雪歸舟。一樹梅花紅似海。碧桃花底醉春遊。」以下是接二王慢板，她早已背誦如流，她唱到「住西樓，話西樓，猶記八月初三，月比眉兒更瘦」，她用粵謳腔來唱，唱得非常宛轉，好像鶯兒在花外唱着一般。她還愛曲中的白：「夢斷秋無際，滯歸人一天殘照。蒼涼詩意，春人只為春愁死，性懶情多兼骨傲，直得銷魂如此，與澗底，孤松一例。」她緩緩的道出，像讀詞一樣可聽。

廿六　鐵板銅琶唱《大江東去》

　　她把《玉想瓊思過一生》這支曲，便在怡香試唱，顧曲者皆讚那句二王用粵謳腔唱得美妙，是他們從未曾聽過這句腔調的。而且又讚她唱士工慢板一段，唱來格外有致，與戲人及瞽姬所唱的不同，因為這段慢板造句，與尋常以慢板造句有異，因此被她唱得別饒聲韻，曲句是：「長吟短吟、恩深怨深，平生有恨，自酸酸、楚楚。垂楊畔，落花間，幾番小聚，曾與說劍、高歌。易水盟蘭，豐台贈芍，夜東風，猶吹魂過。山溶溶、水溶溶，側身天地，我嘆蹉跎。茗能澆，藥能燒、今生別饒，清課。黃塵撲面，寒了盟鷗願，還說甚紅牆西去，便是銀河。」她對這支曲，試唱之後，得到茶客一致好評，自然芳心竊喜，她跟着又把《大江東去》這支短曲［唱熟］，在怡香第八日之夜獻唱。

　　這闋曲是用東坡詞句造成，曲名及是東坡的詞句，她在唱二王：「山與歌眉斂，波同醉目流，誰家水調唱歌頭，閒把么絃撥弄，掩暮雲，人如月，小院黃昏人惜別，我愛佢鬢裁雲綠，衣曳霞紅。冰雪透香肌，姑射仙人不似伊，有味清歡，猶道何須共夢。容態溫柔心性慧，醉臉春融。（乙反）回首望，孤城何處？只見西山雪淡，雲凝凍。明月幾時有？把酒問青天，天上宮闕是何年，我願歸去，乘風。不勝寒，瓊樓高處，起弄清影，何似人間，心情又恐。人有悲歡，月有陰晴，此是今古，相同。月呀你何事長向別時圓，使我對月淒涼，更添恨重。（正線）滿院桃花，劉郎福薄，難見花容。」

　　她唱這段二王，最美妙的腔韻是「明月幾時有……」與「人有悲歡，月有陰晴……」這幾句，唱來真有「鐵板銅琶，唱大江東去」的豪邁。最後滾花句：「今日花盡酒闌，誰望香魂入夢。迴廊步轉，唯

望花倚朱闌裏住風。心有靈犀，獨惜身非彩鳳。大江東去，空自為情濃。此時憎月明，驚破綠窗幽夢。寄我相思千點淚，流不到楚江東。」此曲既終，人又嘆聽止矣。她在怡香獻歌十日，一輩星迷，無日不來，她此次返廣州歌唱，也算熱鬧而不寂寞。

廿七　青年音樂家向她追求

　　怡香唱期既滿，她又回香港，休息兩天，即恢復在港各歌壇獻歌。她唱出《大江東去》、《玉想瓊思過一生》兩支新曲，歌迷皆對她在二王中而唱粵謳腔這句，在粵曲中從來沒有聽過，她居然發明唱得如許宛轉，所以博得人人叫絕。她居港中，歌譽既馳，唱片公司，爭欲聘她灌片，可是她所歌各曲，佳則佳矣，但因太長，且無小曲，竟不入選，惟有另以新曲，使她唱入片中，以享曲迷。

　　她唱的曲，完全沒有小曲的，唱入片的曲，便須唱小曲了。她不唱慣小曲，驟然加入梆[王]唱出，她也覺得有點刺耳，而且唱得有點生硬，不如全唱梆王之為佳。不過，為了迎合唱片公司之推銷問題，迫不得已，便把小曲學習，她認為小曲那支《平湖秋月》是最合她的口味，胡文森便撰了一支《夜半歌聲》給她灌片。果然，這隻唱片，非常暢銷。

　　一月後，她又返廣州在怡香登台，其時有兩位青年業餘音樂家，一位是姓葉，一位是姓羅，二人對於星腔，都認為仙韻。因此，她在怡香獻歌，二人都到怡香聽曲，當她歌唱時，二人都加入拍和。二人都以玩二胡與梵鈴著譽，她得到二人拍和，她唱得越加爽心。姓葉的卻是愛她曲藝，醉心她的腔調而已；但姓羅的，既愛她的歌腔，又愛她的姿致，於是立意向她追求，希望得成眷屬。

　　姓羅的是有家子弟，也曾入過大學讀書，而且早已有婦，他突然愛上她，就是因為愛上她的歌聲而起，向她生戀。她對於這姓羅的，也覺得他風度翩翩，不期然而然，也對他發生好感，因此她和他便由歌場而轉入情場。他為投其所好，竟動筆替她撰了一支《孔雀東南飛》

曲給她唱 ①，還教她怎樣運腔轉韻，藉此和她親近。她讀過《孔雀東南飛》這支曲，也覺得曲句頗妙，而且更得到他授以唱法，更使到她欣忭。曲中有一段「詞歌」是她最讚[賞]的：「雨絲風片送人歸，帶得幾許離愁難計，恨壓春山，淚橫秋水，並頭菡萏搗成泥，風又淒淒雨又淒淒，人瘦落紅堆裏，人瘦落紅堆裏，鄰笛聲悲，嘹喨[增]人雪涕，月照窗西，天曙一聲雞。」

① 星曲《孔雀東南飛》作者是蔡保羅，小傳虛構，把作曲者改為羅氏。

廿八 《一鈎殘月記長眉》

　　她唱這段詞歌，是用梵音唱出，是由他所教。其他曲句，甚為可聽，如：「（二流）有柳絲，難繫玉驄兒，薄緣人，送並頭人又過了驛橋十里。想人生最苦，是生別離。下西風，黃葉紛飛，散下了凄涼情味。桃葉渡，煙柳暗南浦，更襯杜宇聲悲。」與二王一段「寶釵分，魂欲斷，才是同來，而今獨自歸，我欲留卿渾無計。夕陽古道，惟見碧草凄迷。愁無限，一鞭殘照裏，暮角頻吹，聲聲徹耳。蒸梨事，都是高堂無理，苦我蘭芝。嘆今日，金粉飄零，軟語商量更有誰，夜來促睡。空房悄，似聞長嘆，聲轉羅幃。此後遍天捱，縱芳草芊芊，卻難[與]個人相處。十三能織素，十四學裁衣，十五彈箜篌，十六誦詩書，十七為人婦，心中常苦悲。……」她唱來腔悽韻惋，感人至深，因而又[得]周郎稱賞。他為了戀她，所以用撰曲者的名，竟以「薇郎」二字。

　　他為了向她求愛，也由廣州來香港，作一個短期的居留，於是夜夜都到歌壇，客串拍和。她的情火也[因]他而特燃，幾欲以身侍他。但不多時，她偵知他已有婦，為了不甘作妾，這段情絲，卒被慧劍斬斷。他知道和她不可結合，即返廣州，從此再不到歌坊顧曲，及後竟自從軍去了。

　　她和他的戀事，既無法實現，她的心情，更不勝愴痛。以後，每月必回省在怡香獻唱，這時又獲得綠華詞人寫了兩支曲贈她。一支是《一鈎殘月記長眉》，一支是《秦樓別恨》，兩闋歌的作風，也是沒有小

曲加入的 [1]，她對兩支曲，也唱得不錯。她對二王首板轉慢板的句子，唱來 [婉] 妙新穎。「首板」是「夜涼明月去西弄」;「慢板」:「簾捲珍珠，銀河垂地，淒淒柳影，暗鎖玉樓空。為了情，屢屢鍾來，翻覺恨深愁重。太息春光，都如過翼，龍華一去，難駐春容。惜春長，怕花開早，況而今度了青春殘夢。忽記前春，清歌聲裏，玉人應薄，輕捲落花風。李長眉，絕世聰明，聲似流泉，素身如鳳。偶遇樓中，相逢恨晚，當時煙月正朦朧。易成傷，未歌先斂，欲笑還顰，惹出閒愁萬種。綽約丰姿，輕盈慢步，銷魂剪水，更愛雙瞳……。」

① 《秦樓別恨》有小曲《到春來》，原文說「沒有小曲加入」，未符事實。

廿九　《長恨歌》又成名曲

　　小明星的曲藝，不像月兒的歌喉那麼鬼馬，甚麼腔調也可以唱出，但她對《長恨歌》用「喃嘸腔」唱那段滾花，特殊精警，使到曲迷聽後，也讚她唱得像誦梵經那般清妙。所以她得到這闋《長恨歌》，在省在港各歌壇獻唱後，這支曲又成她的名曲了。她唱這闋歌，以唱士工慢板「我地太真妃，自從選入宮幃，一笑回眸，真是嬌生百媚。華清池、曾賜、溫泉水滑，愛佢羞洗、凝脂。怯春寒、嬌無力，金步搖搖，笑倩侍兒，扶起。度春宵，芙蓉帳暖，從此早朝不再，只顧歡娛。六宮粉黛，顏色都無，寵在一身，無復三千佳麗。金屋妝成，玉樓宴罷，緩歌漫舞，昏且沉迷。」她這段慢板，爽朗而瀟灑，別有韻味，雖屬清唱，但也像在舞台上演着戲唱出一般，使到顧此曲的茶客，也像聽戲般來聽，擊節不已。

　　有幾個曲迷，還說她唱這支曲，是中板一段，她由滾花尾句「多在其中」的「中」字轉唱中板的，她接得最妙：「中有一人，名喚太真，曾受君王恩寵，雪膚花貌，參差疑是，分明是一朵出水芙蓉。叩［玉］扃，教小玉，去報雙成，說道漢家天子，佢思卿情重。倘來相訪，你能否與佢重逢？我地楊太真，九華帳內，於是遽驚魂夢。起徘徊，攬衣推枕，愁鎖眉峰。雲鬢半偏，花冠不整，顏色猶含餘痛。好似梨花帶雨，不是春風拂檻，露華濃。仙袂風飄，猶似霓裳舞動。謝君王，含情凝睇，勸我不必訪跡尋蹤。一別音容，就兩渺茫，往日恩情，何須再用。因為昭陽殿，係難及得個座，蓬萊宮。」唱中板是最難唱得有情緒，但她唱這段中板，字字都充滿情緒，音樂家在拍和她唱這段中板時，也陶醉在她的歌聲裏，以絃音和之，更感到無窮韻味。

　　這支曲二王腔極少，不同以前所唱的曲，每支都是二王腔居多。
而且二王曲，也是一些淺白句子，二王曲詞是這幾句：「鴛枕冷，罩
衾寒，生死悠悠，魂魄何曾入夢。難再望，花開桃李，笑對春風。最
可憐，鐘鼓遲遲，徹夜秋聲頻送。夜來秋雨，落盡梧桐。未央柳，太
液芙蓉旂旎撩人，不無情動。柳如眉，芙蓉如面，又憶着雲鬢花容。
只可恨，別經年，安得魂兮與共。」

按：

本篇之前一篇連載稿散佚，待補。

三十　一怒為紅顏試唱霸腔

　　音樂家鍾僑生，對《長恨歌》的批評，稱為小明星最爽之唱，梆子腔特多，二王腔特少，曲中語顯而易明，她每句唱出，聲韻妙絕，與《故國夢重歸》，有異曲同工之美。因此，他為愛這一闋曲，偶有餘暇，又把這闋歌的曲詞，用「工尺」譜出，像製曲譜般的撰作，但未曾在甚麼刊物中發表過。

　　小明星唱《長恨歌》後，又改唱風，認為曲詞仍以淺白為佳，一如白居易詩句，老嫗都解，才能夠使到知音人領略。她回廣州獻歌時，又求王心帆撰兩支新曲賜她，但曲句必要淺白些，一如《長恨歌》般的詞調。他答應了，於是又執筆寫了兩支曲給她唱。一支是《衝冠一怒為紅顏》，一支是《錯占鳳凰儔》。

　　《衝冠一怒為紅顏》是吳梅村《圓圓曲》意，有些曲句，也是取材於梅村詩句的。《錯占鳳凰儔》則是《今古奇觀》中的故事[1]。他還有一支《鳳兮》的短曲寫給她的，《鳳兮》曲意，是游戲之歌，是空中樓閣作品。她看過了這三闋歌後，她對《衝冠一怒為紅顏》曲造句淺而新，「打引」四句詩，必要用大喉道出始壯。最新的句子，是「西皮頭二王尾」，這樣唱法，為各歌者從來沒有試過的。當他給她這曲時，問她如此唱法，能否唱得？她唱了幾遍，頷首謂能。曲中的「首板」他又要她唱霸腔，問她有沒有膽演出？她搖了搖首，表示不敢。他笑說：「你曾學過大喉曲的，唱一句霸腔也沒有膽，你作甚麼歌星？」

[1]　《錯占鳳凰儔》，故事亦見《醒世恒言》。

　　她笑了，惟有點頭說：「姑試唱之，唱給你聽。」她於是將曲中首板句：「一戰，功成，不負雄兵百萬。」用大喉歌之，唱畢，她笑着又說：「沒有氣了，不過，一句沒有問題，也可勉強唱出。」她認為首板後的滾花句：「若非壯士全師勝，又怎爭得蛾眉匹馬還。」一樣是要用霸腔唱出，才夠威風。他以為然，叫她一樣用霸腔來唱。這一支曲，又可以成為名曲了。她對《錯占鳳凰儔》這支曲，過於「班」化，但試唱之後，亦覺別饒曲味，也決定習熟後，在歌座上獻唱。

卅一　唱霸腔氣感不足

　　她再讀《鳳兮》一曲，竟作會心微笑，目撰曲人，似笑他又生綺思，好一句：「恨只恨我呢個跨鳳人，偏不姓蕭。」她最愛二王一節：「傷春人，在平台，聞聽鄰家歡笑。觸起我，相思無限恨，不堪良夜正迢迢。記得紅闌四面秋，芙蓉花底水西流，替燒石葉香三瓣，一鈎眉月，把那垂楊分照。歡場此際，都算我最魂銷。猶記得，護花鈴靜瑤窗閉，共看爐煙風裊。夜夜綠窗同坐，背燈閒聽，春雨瀟瀟。」又：「從別後，到今朝，玉笛無聲，青鸞信杳。舊事逐寒潮，啼鵑恨未消，心花那得靈台放，卿你眉葉何堪，我敗筆描？碧桃花，縱有盛開時，恐已負了劉郎年少。樹陰陰，花悄悄，舞餘鏡匣開還掩，知你檀粉慵調。柳舒聲，蓮展步，幾回殘夢，空憐嬌少。並肩密坐，並頭私語，何時再見，你羞暈紅潮。」

　　當她在歌壇唱《衝冠一怒為紅顏》時，茶客皆為之驚訝，認為這曲是大喉的，她怎麼會唱起霸腔來？於是聚精會神，聽她如何唱法。果然，她一開喉就是用英雄口吻，道出四句詩的引子：「牛酒驅寒獨酌豪，班聲風動夜蕭騷。開簾瞥見妖星影，躍起床頭七寶刀。」茶客聽來，精神為之一振，喝好的大不乏人，但她卻自笑太用氣了。她說白時，一樣用大喉，說白至「……每念陳娘，恩深見難，今夜貘皮帳內，觸景懷人，身是英雄，亦不禁淚灑戎襟呀！」她的氣已感不足，她迫得唱「西皮頭二王尾」時，轉回她本來的腔調。

　　座上茶客，將她唱「西皮頭二王尾」這節曲，也覺得甚新。她是這樣唱：「（西皮）思無聊，愁欲絕，（二王）增人懊惱。（西皮）綺羅心，魂夢渺，（二王），誰暖征袍？（西皮）馬蕭蕭，人去去，（二王）

萬里陽關道路。（西皮）金甲冷，戍樓寒，（二王）怕聽松濤。」以下即轉回全段二王：「香貂舊製戎衣窄，試問誰來替補？胡霜千里白，月冷風高。翠連娟，紅縹緲，愁腸欲斷，怕對連天衰草。連理分枝鸞失伴，一場離散，只恨好夢全無。淚掩紅，眉斂翠，知佢為我牽腸掛肚。……」

卅二　憑弔百花塚唱《惻惻吟》

　　茶客們聽她歌唱這幾句二王，一致擊節稱賞，及聽到最尾的高句，她又用霸腔來唱：「耳邊聲，又聽得，有偵騎報到。」又復收掘作白：「唉！不好呀！」於是全座茶客皆發噱，她對此，也似乎有點尷尬。此曲既終，稔者[①] 都向她豎起拇指，不過，人人為愛惜她的歌喉，教她不可多唱這支曲，偶一歌之則可，長[久]歌之則不可。她頷首說：「對，我亦因此曲有新意，才唱出使各位聽聽吧。」

　　她有時感到歌聲嘶澀，便要歇唱休養，她有一次返廣州獻歌，突覺歌音喑啞，她即休息兩天，在兩天中，便約了幾位知音友人，同往問水尋山，遣此暇暑[②]。她聽人說過，白雲[③] 深處，有座「百花塚」，卻是明代張麗人二喬葬香軀處，她又聽到麗人韻事頗多，所以決定偕同往遊，藉此憑弔麗人。當她遊罷歸來，又聽到友人說出，麗人與彭孟陽來往最密，百花塚也是由孟陽發起，[請友儕]捐植百花，圍種墓上的。她於是又邀王心帆撰一闋歌給她唱，以為紀念麗人。他答應了，即以彭孟陽〈惻惻吟〉為題，寫成一曲，給她歌之。

　　《惻惻吟》這支曲，造句都從〈惻惻吟〉的詩句[譯]為四句，第一句是打引，也是取用〈惻惻吟〉的詩：「惻惻悲歌涕欲潸，小喬何事去人間？梨園子弟俱無恙，不見華清舊玉環。」曲中有中板一段，是用子母喉唱的，她唱來不錯，可新顧曲者之耳。這段中板曲句是：「從

───────────────

① 稔者：相熟的人。

② 暇暑：空閒的時間。

③ 白雲：指白雲山。

此後，良夜朱樓，怕對秋窗月冷。燈魂帷影，我惟有長念玉顏。夜愁生，秋籟蕭蕭，知是拍殘檀板。清宵無夢過，都為已閉松關。長生藥，是耶非，不禁仰天長嘆。總為喬仙，去莫還。真是屏暗芙蓉，衣薰散。徒羨着，妝台斜倚，曾看你笑畫風蘭。藕花叢，輕舟泛。聽你蓮歌低唱，鬈着雲鬟。」二王一段，她的唱法，又與前所唱的有別，聲韻略帶梵味，曲的造句是：「張倩娘，早凋傷，昔日青青今不見，惟剩淒涼滿眼。麗人塚，一坏新土，無非是疊水層巒。楚天遙，憶翠翹，幾回虛度可憐宵，無復移燭樓前，同執玉盞。還說甚，一年一度始相親，與你笑嘲牛女，同倚朱蘭。卿呀你香魂艷魄，到底歸何處？芳菲零落，令我感傷無限。遊仙夢，一枕空，彌天風雨，又禁不住涕泗汍瀾。」

卅三　她喜讀《茶花女遺事》

　　她在唱到「卿呀你香魂艷魄，到底歸何處？芳菲零落，令我感傷無限」句時，她的淚珠兒，便奪眶而流，真個感傷無限了。她唱《惻惻吟》一曲，既有如此傷感，稔者都勸她不可多唱。她果從眾勸，且又對於這支曲唱不足一句鐘，有時歌畢，還要補幾句短曲，始能下場，因此，在港歌壇，少歌此曲，返廣州登台，才唱出以悅星迷之耳。她偶然想起張麗人的事跡，為了她的可憐身世，又要悲歌此曲，她唱二流及清歌兩節，越見哀惋。二流：「春寂寥，煖香銷，解語花殘，燕子樓空思盼盼。幻嬋娟，上碧天，銜哀思影，彷彿聲塵欲見難。怕分離，百歲期，誰料斷送春紅，綠雲香散。今日詞客為憐冰玉骨，惟有新詩憑弔滿人間。」清歌：「幽艷曾憐性格柔，蕙蘭嫋嫋不禁秋。綠窗遺稿多零落，殘錦丹青特地愁。朱顏玉腕委黃泥。薄命張喬月墜西。寄語東山謝丞相，歸來無妓可堪携。記卿情性奈卿何，小迕常嗔薄怒多。冥路有愁卿呀你要自遣，莫因閒事又損雙蛾。」她唱來腔調悽愴，一輩星迷，又說她是彭孟陽復活，將他的〈惻惻吟〉百詠讀出，來懷念他的紅顏知己張二喬了。

　　她喜讀《茶花女遺事》這本小說，她又欲撰支曲來憑弔茶花女，不過，撰曲者感到她這樣的悲歌太多，不忍再傷她的肺腑，所以拒而不撰。她對於前人筆記，最喜讀「聊齋」，她覺得所記的艷鬼情狐，至為感人，她又擬選一段故事，成一闋歌，以饗顧曲者。王心帆於是又戲寫了一支《草檄討風姨》曲給她唱，她看了這個曲名，就知道是「花神」中的資料。她眉梢頓展，笑說：「看你的曲檄是怎樣討那風姐？」她一看，又說：「你又要我唱大喉！」她說畢，就把那首板句用霸腔試

唱着：「草檄文，討風姨，為花請命。」唱出後，連說妙妙，繼續唱那句滾花下句：「松煙驅後，催動管城。」她於是又笑了，就說：「墨炮筆槍，未必風姐會怕。」她跟着一氣將全曲看畢，覺得風趣獨絕，與所唱的曲有別，撰曲者用蒲留仙所撰的檄文 ① 句子，改為曲詞，美妙無倫，值得一唱。

① 蒲留仙所撰的檄文：即蒲松齡的〈花神討封姨檄〉。此文見《聊齋文集》卷四，又曾在《聊齋誌異》的〈絳妃〉中引用過；兩個文本內容大同小異。

卅四　為花請命唱討風歌

　　她對《草檄討風姨》曲，再看一遍，知道句句都是有典故的，她最愛乙反中板一段：「登高台，賞識秋光，方濃雅興。茱萸帽，轉被你，吹落輕輕。賦歸田，才就歸途，只話尋幽選勝。那羅衣，被你飄飄吹起，欲步還停。羊角搏空，鳶絲斷繫，更可為你輕狂作證。特速花開，未奉空明詔，竟吹燈滅，坐客何嘗絕纓。叫雨呼雲，杜陵茅屋，頓成逆境。揚塵播土，李賀之山，幾乎為你吹平。」轉士工：「蕩漾吼奔，石燕瓦鴛，分飛難共命。至令馮夷起擊鼓，少女坐吹笙。未施搏水威，浮水江豚時思逞。障天作勢。書天雁字不成。難望石郎歸鄉井。魯門依避，海鳥空靈。恃貪狼，逆氣漫天，時作凄涼夜景。駕炮車，夜郎自大，太重虛名。」她讀過之後，明白的卻說妙絕，不明白的，只有笑問作者，這是甚麼的典說，一經作者略為解釋，她又作得意的笑，說數風姐的罪狀，可謂無微不至了。

　　她還愛南音一段：「摧殘花事，落盡紅英，你睇紛紅駁綠，係咁柳暗條鳴。〔弓〕鞋漫踏，賞不得春前景。珠勒徒嘶草色青。至使寂寞玉樓人薄命。埋香葬玉，空有護花鈴。舊苑華林悲露冷。雨零金谷夢頻驚。萬點正飄，愁有萬頃。傷春無語恨盈盈。繞牆自落，傷哉玉樹猶雄挺。朱旛難豎，獨惜早已全傾。隕涕誰憐同樣病。芳魂夕瘁，負卻朝榮。」她咀嚼這段南音曲句，大有「落花無語怨東風」之感，值得蒲留仙要為花神草檄討那風姨的。

　　她再讀到末尾幾句滾花，她竟欣然地唱起來：「大樹將軍，亦同拚命。東籬處士，更義憤填膺。殲爾豪雄，免其氣盛。洗粉黛冤，消風流恨，同訴不平。」她認為這支曲，有特殊的風趣，應該一唱。

不過，曲句不易熟讀與記憶，但為了為花請命，應唱此曲，聊作千萬
金鈴，為護花使者，使惜花春早起的周郎輩，一聆此曲，不僅可博一
粲，還會拾而歌之，來作為花請命，警告風姐，不可再恃英雌威，向
人間恣虐。她不管難讀與難記，〔給〕她的曲〔詞〕，竟於三日內，居
然熟習。

卅五　改編《秋墳》灌錄唱片

　　當她習熟此曲，在初次獻唱時，茶客的星迷看到《草檄討風姨》的曲名，覺得甚新，便聚精會神的聽。她唱畢下場，識者笑對她說：「佳則佳矣，可惜只是為花請命，不過因風成曲，不算悱惻纏綿之作，耳雖悅而腸不迴，奈何！」她經過如此批評，她便知道此曲不能動人，從此便不多唱；但有輩曲迷，也喜顧此曲的，又要她唱，她為了順從顧曲者意，也要為花請命，討其風姨了。

　　小明星的歌譽，在香港的歌壇傳遍後，且在張蕙芳、徐柳仙之上，因此，唱片公司也紛紛聘她灌片。本來她在歌壇所唱的曲，是可灌片的，總是因曲過長，且沒有小曲，只有另找撰曲者，特為她撰作新曲，合於灌片用的，使她歌之。她曾經灌了一隻《夜半歌聲》，發行後極暢銷，所以胡文森又再撰一支《風流夢》給她灌片，不過買唱片的顧客，常常要買她的《秋墳》唱片，公司聆此消息，於是由黃景球將那支《秋墳》曲［刪］短，並加上一段小曲，使她唱入片［中，以］饗星迷的顧客。

　　《秋墳》刪短及加小曲事，她也曾向撰曲者取得同意，才答應灌入唱片。她以灌片的酬金甚豐，她由此便趨重唱片歌曲，為要從俗，她對小曲，便開始研習。不過，她唱出的小曲，（。。）許多音樂家都是如此說，尤其是鍾僑生說她的歌腔，確不宜唱小曲的。因為小曲的工尺是製定的，填寫曲譜的詞句，一定要依照曲調的工尺來填，否則，便不中聽了。她也以為然，只是為了迎合買唱片的顧客，則不能不多唱小曲了。

　　她每月既有十天期要返廣州怡香獻唱，她所以每月都要回廣州

一次，住的地方，必是酒店。她既有歌名，自然就有不少歌迷要結識她，有輩是由人介紹，有輩還自我介紹，相識後，便有若干歌迷，要到酒店相訪，請她小飲的也有，請她消夜的也有，甚至約她往郊外旅行的也有。她為了應酬，豈能推卻？她一到廣州，為了這種應酬，真是忙個不了，於是她又討厭，擬不住酒店，避開這班人的纏擾。

按：

本節連載稿原缺標題，編者據原文內容並參考作者的擬題風格代擬。

卅六　她遷居於女畫人家

　　時有一位女畫人，她是姓林的，因為她有男性美，人人都稱她為「林先生」，甚少叫她做「林小姐」的；她也以「先生」自命。她是女子師範畢業生，她先以長途賽跑成名，後來從名畫家黃君璧學畫。她喜愛石濤山水，所以畫出的都像石濤的作品。她喜穿男裝，不喜捲髮，所以在路上行走，路人看到她，還以為是個男性青年。她有一晚和一個朋友同上怡香樓，入座聽小明星曲。她聽後，稱小明星的歌腔是有神韻，不負今夕來聽她的曲。

　　這時小明星在歌座上唱曲，驟然見到了這個女畫人在座，因為她穿的是男服，不禁驚異，頻頻以剪水雙瞳顧之，有時還發出淺笑。女畫人為了她的曲悅耳，因此也喜歡了她，希望結為朋友。同她來顧曲的人，是認識小明星的，聽到她要和小明星結交，他便擔任介紹。小明星歌畢下場，坐於母親六嬸的身邊時，女畫人就被友人拉着手行到小明星之前，介紹小明星相識，說她是女畫家：「人人都稱她為林先生，她願與你結為朋友，你就叫她為林先生吧。」小明星狂喜，伸手和女畫人握着，真個一見情投，由此便成為女友。

　　林女畫人的畫室，十分幽雅，設在家裏，她的家是在法政路，門邊懸着「綠野草室」的木刻長額。小明星既和她相識，就要去訪她，她極表歡迎，上午便到酒店來，偕小明星到她的家裏坐，還預備早餐請小明星吃。小明星覺得她的家甚幽靜，便對她說：「我在酒店住，太過繁喧，而且每天都有人來訪，使到沒片刻安寧，假如能在你家裏居住，我便開心了。」

　　女畫人有孟嘗君作風，她一聽到小明星這樣說，馬上就留她在家

歇宿，如果不嫌狹隘的話。小明星也不客氣，笑着說：「室雅何須大，你的畫室，正如南陽諸葛廬，西蜀子雲亭，何陋之有？我一於來，由今晚起，我就來你家住，你不會討厭我嗎？」女畫人說：「你肯來，我就歡喜，我今晚來聽你的歌，你唱完了歌，我就和你乘手車到我家，你在途中便不會寂寞了。」小明星連連點頭。

卅七　畫人歌人妙趣橫生

　　小明星在女畫人家裏住着，感到十分舒適，每日早起，梳洗後，就立在女畫人身邊，看她寫出雲山煙水，縹緲可愛，她就要她收為女弟子，教她寫畫。有時遊興勃然，又偕同女畫人到粵秀山 ① 散步，欣賞大自然風景。她既不在酒店居住，訪她的人，也不知她到了何處去。她既沒有歌迷纏繞她，她頓感清閒，自由自在，所以每一個月，回廣州在怡香獻歌，她[便]到綠野草室住宿，與女畫人相對。

　　女畫人最愛聽是她的曲詞，她的唱片，沒有一隻不齊備，她猶愛聽《秋墳》那支曲，但她卻嫌唱片太短，不像在歌壇上唱出那麼有味。問她何以不將全曲灌入片中？小明星謂限於片數問題，故無法將全曲灌入。女畫人連說可惜！還說唱片的曲，加入兩節小曲，更不倫不類，怎似全曲沒有小曲的妙。又說你唱這支曲，最動人是南音一段，真是百聽不厭，於是要她唱給她聽，使她獨個兒來欣賞她的歌音。

　　小明星於是在對鏡抹粉畫眉時，便輕聲地把南音唱出：「飄殘紅淚哭斷迴腸。為你一杯誤飲紫霞漿。正有明珠芳塚葬。要我薜衣蘿帶泣在山陽。只有秋菊寒泉來薦上。等你芳魂來饗，趁住月微光。卿呀自你死訊（轉苦喉）傳來，我就魂魄喪。遺容泣對似醉如狂。」歌已，女畫人鼓掌，笑說：「我的耳福真好，比別人更好。」便笑問：「『紫霞漿』你知道是甚麼？」小明星搖了搖頭，表示不知，隨又道：「大抵是一種毒藥吧！」

① 粵秀山：即越秀山。

　　女畫人笑說：「這當然是毒藥啦，但是哪一種毒藥呢？薇，我說給你知，『紫霞漿』者，鴉片煙膏也。你想想，是不是？」小明星聽她所言，再不思索，便說她所言不差，問她是怎樣知道是鴉片煙膏。女畫人說：「這是撰曲人對我說的。」小明星說：「何以他又不向我解釋？」女畫人說：「你沒有問他，他又怎會說？我因為問他，他才向我說出哩。」說到這處，撰曲者來了，二人笑迎，小明星即怨懟他，不把「紫霞漿」的典故[說]給她知，使到林先生問我，我便茫然，不知所答。

卅八　心曲星韻滿融園

　　撰曲者謂：「這又不是一件大事，現在已明白，又何必再談論？現在我來找你，是融園老人，因為愛慕你的歌音，想請你到融園裏，一展歌喉，給他園裏的詩人書客一顧，藉飽耳福，我來問問你，答應不答應去？」小明星笑道：「你要我去，我那敢不去，不過這位融園老人是誰？你應該說給我知。」女畫人笑着代答：「融園老人就是姓陳的，是當代的聞人，他的書法不錯，如果你見了他，要記住求他的墨寶。」

　　小明星說：「他顧我之曲，我求他的字，是好應該的。」撰曲者說：「有義務必有權利，這是合理的，這個約會，是由下午三時起至七時止，你在融園吃過晚飯，便可到怡香獻歌，不會誤時的。今日這個盛會，與燈籠局不同，對你的歌譽是有裨者。」她既答應去，女畫人願陪同她去，因為女畫人也與老人相識。撰曲者見女畫人肯陪她到融園，他便不用負責，於是一身輕了，說聲「屆時再見」，他便離去綠野草室，回家寫作。

　　是日下午三時，粵秀山畔的融園，已馬龍車水，往來融園之外，因為若干政人，都喜顧星腔的，知道融園今日約了小明星來獻歌，所以人人皆欲作周郎之顧。女畫人偕小明星來時，早已賓客盈園，竚候星駕。所以小明星一來，人人皆爭着歡迎，頻呼「鄧小姐」。女畫人是個善於應酬者，即導小明星至老人前，介紹二人相識。老人也有隨園老人 ① 的作風，晤見小明星後，便讚她的歌喉，唱出的歌腔，果然

① 隨園老人：清代文人袁枚。袁枚生平喜稱人善，又提倡女性文學，廣收女弟子。

不同凡響。女僕人獻茶，又晉果；到來顧她〔曲的〕人們，也圍着她
和她談笑。

　　這時，音樂家已預備絃管，候她唱曲。小明星笑問老人要聽那一
支曲？一輩客人都說《故國夢重歸》。詩人中的冒鶴亭聽到這闋曲名，
便問是不是李後主的故事？女畫人代答：「沒有錯了。」小明星便從
眾意，先唱那支《故國夢重歸》曲。原來這時的融園已有錄音器，當
小明星歌此曲時，那錄音器便轉動着來收錄曲詞。小明星唱着這支
曲，人們一面聽一面擊節，歌畢都一致鼓掌喝彩。

卅九　融園老人喜聽南音

　　林女畫人又說她的《秋墳》也是佳唱，於是座上客人，一致邀她歌《秋墳》一曲。小明星如眾所邀，音樂一響，她即宛轉歌喉，唱出《秋墳》曲句，她唱到二王：「我今日，作鴛鴦，憑誰燒瓦？錦瑟緣，惟求隔世，再茁情芽。立墓前，三尺殘碑，疑是望夫石化。怨魄未歸芳草死，只有夜來風雨，送梨花。」轉反線中板：「我憶年前，通眉語，避人燈下，坐石橋，望仙郎，同飯胡麻。翻舊譜，畫新縑，亦儒亦雅。嘆今日，紅粉成灰，還說甚碧玉年華。你睇素壁塵樓，已無遺掛，記畫眉，我曾為卿研黛，你潤吻，還教我奉茶。」座上顧曲客聽來，擊節稱絕，她歌罷此曲，掌聲雷動，融園老人也感到「此曲只應天上有，人間難得幾回聞」，笑道耳福不淺。

　　有人聽過她唱《長恨歌》，又介紹給融園老人，說這支曲，值得一聽，融園老人便請她歌之。她不願拂老人意，啜過香茗，又把那闋《長恨歌》唱出。賓客聽她唱南音：「行雲見月，夜雨聞鐘。當時情景倍淒清。想佢馬前來絕命，花鈿委地任飄零。欲救無從空有令。君臣相顧盡作斷腸聲。旌旗無色任自相輝映。風兮蕭索，似訴不平。峨嵋山下黯淡無人影。重講乜蜀江水碧蜀山青。玉顏不見只有獨把歸鞭整。唉！愁萬頃。斷釵緣莫證。空負我呢個帝主朝朝暮暮情。」她唱這段南音，顧者都說比盲德唱來更妙。

　　融園老人對她的南音腔韻，歌來悅耳，請她在她所有的曲裏，選一段南音而唱，用三絃、二胡、橫簫拍和。眾叫好，她只有微笑，先唱《垂暮英雄》中的那節南音：「春寒瑟瑟晚來添。新月窺人思悄然。金爐香裊疊作閒愁片。湖雲如夢復如煙。只有無聊獨去思千遍。似她

身世實在可人憐。謝娘風格惹我長思念。最愛佢對人才調若飛仙。詞令聰華傳座遍。我耳根何福受得此清圓。一樹梅花原冷艷。［與］我綰［就］同心比石堅。獨惜多病心情空有願。」［接］二王下句：「才有誰邊亭院誰邊宅，往事誰邊。」她一歌畢，掌聲又起。

四十　願以歌聲求墨寶

　　這時融園老人，似乎還嫌太短，耳福認為猶薄。女畫人知意，謂：「鄧小姐所歌之曲，南音最長的，算是《乞借春陰護海棠》裏那一段。」有人謂否：「唱片中這支曲是僅得幾句，何長之有？」女畫人笑着說：「唱片的是《前情如夢》，並不是原曲《乞借春陰護海棠》，未曾聽過此曲的原有南音，便不知造句之多，為鄧小姐名曲之冠。」賓客中亦有頷首者，因知唱片的《前情如夢》曲，是取用於《乞借春陰護海棠》的，以此曲南音過長，特刪短之；她在各曲中的南音，實以此曲為最長。

　　小明星也說曲中的南音，除《癡雲》外，便以此曲為最長了。融園老人欣然說：「鄧小姐！可否唱此曲的南音，一飽我的耳福？」小明星嫣然地說：「我唱這節南音畢，我便要你即席揮毫，替我寫一副對聯，一幀條幅。」融園老人連說：「得得，請你先唱，我寫幾個字，有甚麼難處？」座上賓客又鼓起掌來，那時二胡、三絃、橫簫已調弄好工尺，小明星便含笑弄鶯舌，唱《乞借春陰護海棠》曲中的南音。但這節南音，是在曲中第一段，而且第一句是首板，第二句才是南音。她只得先唱首板：「明月多情應笑我。」南音：「笑我微之吟草斷腸多。種下情因愁結惡果。才人病後壯志易消磨。自係綠梅花下卿逢過。我愛佢秀髮明眸[粉]玉搓。脂唇艷似櫻桃顆。殘紅欲葬荷着花鋤。橄討風姨頻囑我。護花宜努力莫要輕疏。佢有陣長宵不厭焚香坐。都為欲乞題書半尺羅。記得中酒心情頻起臥。枕棱墜髻笑郎情疏。歡態每來驚處可。真是艷情瞞不過嫦娥。腰肢解舞猶嬌挪。動人憐處是橫波。獨愁密雨佳期阻。不覺低徊喚奈何。而今才道當時錯。未及棲鸞

並一窠，淒迷心緒情無那。好比燭紅珠淚滿銅荷。聞道玉人因念我。夢中常喚好哥哥。幽情怕被人猜破。強作無愁未敢斂翠蛾。想佢露叢愛去尋幽朵。花如人面艷上梨渦。欲學湘雲芍藥花茵臥。嗔怒無端恨我半語訛。嬌羞未肯輕饒過。正使我臂彎零亂指痕多。明朝翻把人瞞過。又不許檀郎捲袖羅。至有艷景銷魂顛倒我。為卿情重似中風魔。誰料陽關三疊就關山阻。怪不得話由來好事」二王下半句：「係慣蹉跎。……」

四一　她又有了心上人

　　融園老人聽過這段南音，老懷頓暢，即命女僕，預備筆墨、玉版宣紙與冷金箋和印章。女僕如命，文房四寶，擺在紫檀案上。他老人家便欣然握管，用冷金箋寫了一對七字聯，上款是「曼薇女士」，下款是「融園老人」。然後再寫一幀條幅，字是龔自珍詩，詩中有「文人珠玉女兒喉」之句，還親自蓋上印章，小明星看到，芳心竊慰。這時席已開了，融園老人與小明星同席，作陪者有冒鶴亭、林女畫人輩。

　　席散後，小明星即告辭，融園老人及各賓客送出，林女畫人便陪同她乘車到怡香獻歌。到怡香的時候，已過了十五分鐘，座上茶客久候不見她登樓，猶以為她病了，一見到她姍姍登樓，這才轉疑為喜，而音樂已經奏起，促她登台，唱茶客指定她唱《故國夢重歸》那一曲了。她在融園唱曲過多，是晚怡香所歌，便感到喉路嘶澀，所以曲終人散，即偕女畫人乘車回到綠野草室安歇。

　　她的賣歌生活，自從轉稱為港伶後，便覺漸漸充實，每夜除在各歌壇度曲，日中便要到各家唱片公司灌片。她的歌藝，既不平凡，嗜歌男女，莫不聞聲相思，人人皆願與相識，因此，她的應酬大忙，無日不出入酒家茶肆，遣此閒情了。時有一青年商人，晚上無事，也喜顧曲，自聽過她歌聲後，便成了星迷，一夜不聞星腔，他便要失眠。所以每晚的歌壇，有小明星唱出的，他必在座傾聽，她離去，他亦離去，她轉到別間歌壇，他也隨之登樓入座，聽她的歌音。

　　小明星對這個青年商人，也感其癡。約一月後，卒由某音樂家介紹她相識此青年商人。她和他相識以後，青年商人便常訪香閨，約她

飲食遊玩。她對這個青年商人，似乎已有前緣，所以有愛無嗔，不僅視為知音人，且視為心上人了。一次，她忽然病了，病在於喉，醫生說她要休息，否則肺部有傷，病便從此〔深〕，不易施藥了。她聞醫生所說，驚懼不已，自念休息，則〔衣〕食住費，又從何處覓來？輟唱調養，殊非上算，惟有略休數天，如能歌時，必須登台，以覓歌資為活。

四二　她在病中獲得伴侶

　　青年商人知道她病喉，未能出唱，急往臨存[①] 問候，聽到她這樣的話，即勸她不可急於登台，必須休養到真個無恙時，才可重披歌衫。知道她為生活費而憂慮，便安慰她，叫她不要為經濟問題而煩惱。即出五百元大鈔，送她為醫藥費，以後一樣可以隨時幫忙。她對這個青年商人，更感於心，印象由此長留腦海。她果然作一月的休唱，在家養病。青年商人每天早午晚都來看她，她有了青年商人幫助，又得到他不分日夜，都來問候她，安慰她，她的病在一月中已經霍然，而且還肥胖起來，雖不如玉環的豐滿，但不至瘦如飛燕。她無恙了，休唱之期還有數天。在這幾天內，青年商人又和她到郊外散悶，使她在大自然界裏，作一番舒服的享受。

　　她對這個青年商人，不知不覺地便愛上了他了。她想到飄流歌海有年，依然是孑然無侶，從前的失戀，已成過去，自問年華漸老，仍過着孤另另生活，這苦悶如何[消遣]？她便決心下嫁此青年商人。她剛有是想，那個青年商人，果然在旅行時，於野餐中，同坐於綠茵草地上，言笑之間，發出溫言向她求婚，共結同居之愛，要她答應。她這時又驚又喜，只對他微微一笑，卻不作答。青年商人便知道她已心諾了。於是又欣然問佳期，她這時已飄飄然，沒有主宰。青年商人又對她說：「你出唱後十日，我們便結同居的愛好嗎？」她無語，他便算她允肯了。

① 臨存：親臨省問的意思。

　　她在復出獻歌時，青年商人已在灣仔覓得新居，每日偕她往購傢私，佈置香房，屆期便悄然地〔和她〕結為伴侶。經過一個時期，識得她的人們，才知道她結了婚。以後有他拿錢回來作家用，她得歌資，她便儲蓄起來，以備奉母之用。她是每月都要回廣州獻歌的，青年商人因有商業羈身，並沒有拋開偕她到廣州去。她所以自由自在地，又得十日之歡樂。她對於這段姻緣，似乎是短暫時，是無法長久的，因為她已查出他鄉下已有妻室，在香港和她同居，是為聽歌而戀上她，經過種種情況，才結這段同居緣。

四三 《一束綾歌憶蒨桃》①

　　她一次到廣州獻歌，卻是冬天，仍然是住在女畫人的綠野草室裏。女畫人知道她病後初愈，關心她的精神與體魄，勸她：「可以輟唱便輟唱，而且已經有了伴侶，他又是有經濟的人，衣食住問題，都可以解決，你還何必再幹那賣歌生涯，自討辛苦。俗語有云『日出千言，必有一傷』，真是沒有說錯的哩！」她嘆着說：「雖然，可是我生有歌唱的癖好，一日不賣弄過歌喉，睡也不甜，而且我的心，是沒人知道的，現在算已復元，唱一兩支曲，有甚麼苦處？」跟着又問：「王心帆有沒有來探你？」女畫人說：「他工作正忙，但也常來我處，他還說撰得一支曲，已經[寫]好，待你來廣州，他便給你唱的。」她聽了大喜，問看過此曲詞句否？曲名是哪幾個字？女畫人說：「曲名叫做『一束綾歌憶蒨桃』，大抵怕又是憶你吧！」她嗔笑着說：「他那會憶我，我和他只是有曲緣而已。」

　　女畫人正經的說：「他憶你是歌喉吧，所以他在百忙中，才為你寫此一曲啦！」她微笑頜首，問她曲中是怎樣的憶那蒨桃？女畫人說：「曲在我處，可給你讀，讀後便知詳細。」隨說隨從書篋中取出曲來遞給她讀。她拿在手上，凝眼望着曲詞，她輕哼起來了。二王首板：「拋殘，珠粉，飄黃霧。」花下句：「才使我裁破鴛鴦怨剪刀。」慢板：「殘月淡、曉雲空、何處更尋、桃葉渡。碧草心抽，青螢影弔，曲中人杳，夢想空勞。」唱至此，女畫人說：「他明明是憶你了。」她

① 一束綾歌憶蒨桃：曲名原文作「一曲菱歌憶蒨桃」，今據事實改訂，下同。

扭了她一下臂，又唱：「燕子樓、呼小玉、猶有簾前鸚鵡。入君懷，願隨明月，琵琶舟上，記曾倚醉檀奴。」女畫人又笑問：「你有沒有飲醉過，倚在他的肩膊上啊？」她不理睬她，只是往下唱：「玉笛風，銀箏月，出塞為彈，難望琵琶羞抱。此後燕台曲賦就，知音還有，柳枝無？月當樓，花伴枕，惜已露冷薔薇，香消龍腦。愛淚難枯，癡情不斷，銀瓶錦索，惟轉轆轤。燭冷香消酒醒時，無端惹恨是相思，明月珠沉，誰見菖蒲花好？春宵無夢，挑燈惟有，重訴檀槽。」

四四　女畫人耳福不淺

　　女畫人笑說：「我猜錯了，他不是憶你，卻是另憶一位佳人的。」她說：「既不是憶我，也不是憶人，只是憑他的幻想，構成一支曲而已，不過造句好，值得一唱的。」說罷，又往下唱清歌：「密約曾言月影高。霜華濕了紫羅袍。如何窗外名呼到。總不見移燈放剪刀。真是蝴蝶應從花裏老。芙蓉都向鏡中無。瓊琚欲報憐無路，惆悵芳魂莫可甦。花前飲泣都為情難訴。只有一束綾歌憶舊桃。」白：「蠻箋閒檢寄來書，淚滴紅冰一夜枯。絕代佳人誰可賦？茂陵還有病相如。」反線中板：「今日歌扇拋殘，青玉案。舞衣零落，鬱金香。想到金爐久冷，鮫綃帳。令我綠綺愁彈，陌上桑。記相逢，笑相邀，在個處鴛鴦，湖上。你重含羞佯整，個件玉河裳。為弱蘭，又令我，今宵惆悵。傷心淚，只有暮雨和煙，泣萬行。從此後，難得彈棋，共戲雕奩上。難得鬥草常携，繡榻旁。縹緲美人魂，安得猶夢葬？使我斷碑吟曉月，芳塚弔斜陽。」苦喉南音 [①]：「恨斷吳煙怨楚雲。畫閣秋燈寶鏡分。映幃殘燭留長恨。怕檢當年簇蝶裙。共命縷纏秋珮冷。芙蓉難再繞床生。吹笙歌笑尚記低蟬鬢，所以萬斛明珠也當塵。今日殘黛久辭奩內粉。綵杯無復醉真真。想到世間何處無離恨。我又妒煞鴛鴦不解顰。玉樹無花看不忍。只有一架薔薇對夕曛。點得少君方術引。使我隔簾重見李夫人。」她唱完這段南音。還想唱下去，女畫人：「夠了，夠了，[不]要再唱，飲杯茶，潤潤喉可也。」邊說邊斟了一盞香茶給

① 這段「苦喉南音」也有用「苦喉清歌」演繹的。

她喝。她喝了兩口，說：「還有滾花一段便完，你伴着我聽我唱吧！」
女畫人頷首，又聽她唱：「鑄玉顏，不惜南金，要塑出佢個花模樣，
艷影雖歸新紫府，人間猶得見蘭香。月明何處薦寒泉，蝴蝶化成芳塚
上。燭光冷向墳中照，泉台迢遞恨遍長。」她歌畢，女畫人問她幾時
唱出？她皺眉說：「你已經先聽，是你第一幸運，關於我的唱出此曲
日期，我想回港始歌。」女畫人說：「我有耳福，對聆雅唱，但撰這支
曲的作者，還未聽到，他若來時，你也應該試唱一遍給他聽哩。」

四五　約往蘿崗洞探梅

　　她笑說：「他的耳福，早已不淺，現在你來代替了他，我再不唱給他聽了。」女畫人說：「他還他，我還我，不能混而為一。」話剛至此，便聽到門外有汽車停着，她從窗間一望，原來是撰曲人乘汽車來訪，她即啟門迎入，女畫人問他何瀰綽乃爾？居然乘車來訪我們。他說：「車是友人的，偶然同車，所以送我來吧。」她問友人何以不進來坐？他答友人有事，到東山去了。

　　女畫人說：「你的《一束綾歌憶舊桃》曲，已代給她了，她還唱了一遍以飽我的耳福。」他問她可唱否？她嗔着說：「你這曲是不是真有舊桃其人？你必須言明曲中故事，免她胡亂猜疑。」他笑說：「有甚麼猜疑？」女畫人也笑着說：「我猜你是憶她。」他急搖首說：「不是，不是，曲中人是已經死去，她還是玉樹堅牢 ①，你怎會這樣說，抵罰。」女畫人也說後來聽過全曲，便知不是，曾經向她更正，怎知她還要追究，幸而這曲中人已不存在，否則你也不了 ②。

　　她又嬌嗔着說：「存在不存在，是他的事，與我何干？」他只得說：「這是虛構的，絕無其人，假如二人要向我開玩笑，我便收回此曲。」她和她於是笑了。二人同時問他，今日何安閒至此，肯來相訪？他說：「我一生都是自由的，正是無工一身輕，有龍 ③ 萬事足。」跟着

①　玉樹堅牢：語出龔自珍《己亥雜詩》：「玉樹堅牢不病身。」

②　句子欠完整，疑有脫漏。原句可能是「否則你也解釋不了」。

③　有龍：未詳何意，戲班有隱語「出扒龍」，意即出謀定策；「有龍」未知是否指「有計策」？待考。

又說：「兩位有尋梅之興否？」她和她問尋甚麼梅？他答：「是尋林和靖以梅為妻之梅[④]。」

　　女畫人亟說：「如果尋梅花，我就高興了。」她也說：「梅花是冷香，我也是喜歡的，然則你想到何處去尋她[⑤]呢？」女畫人想了想，便說：「我知道了，你來是不是想約我們到蘿崗洞去探梅呢？」他頷首說：「沒有錯，既有雅興，明早我便來偕往。」於是約好了，女畫人答應請飲早茶。她問怎樣去？他說有車代步，不用耽心。他說畢即辭去。女畫人便對她說：「我正在想改寫花卉，梅花是最佳之花，與雪月同清，又與松竹為友，古人踏雪尋梅，巡簷索笑[⑥]，何等雅趣，寫花卉，我要先寫梅花了。」

④　林和靖即北宋隱逸詩人林逋，林氏終生不仕不娶，惟喜植梅養鶴，自謂「以梅為妻，以鶴為子。」

⑤　句中的「她」是承上一段「梅妻」的典故而擬人，因此用「她」不用「它」。

⑥　巡簷索笑：典出杜甫〈舍弟觀赴藍田取妻子到江陵喜寄三首〉其二：「巡簷索共梅花笑。」詩人心情喜悅，望簷上梅花似與人共笑。

四六　梅花村裏憩遊蹤

　　她欣然說:「你寫第一幅梅花,最好送給我。」女畫人頷首,她的心情,越感愉快。明晨絕早起床,各自梳洗,女畫人是有男性作風的,她不須脂粉、抹面塗唇。她穿的也不是旗袍,她穿的是西服,儼然是一位俊逸青年。但她這天的裝飾,也淡抹而不濃妝,不過她對鏡畫眉,便需費時,她要畫得像一彎新月,才得稱心。女畫人問她,何以畫眉要畫這麼的久?是誰教你的?她笑說:「我這樣畫法,已算速成了,你看過小燕飛畫眉,就知道我不是說謊。阿萍畫的眉,非一小時不能完成的。」

　　她們正在談談笑笑,在梳洗還未畢時,撰曲人已經來了,一見她打扮得如此雅淡,稱賞不已。女畫人又笑着說:「你來早一點,便會教她『梳洗不妨停一刻』[①]了。」她飄眼問她,這是何故?撰曲人也笑着說:「因為『亂頭時節最傾城』哩,我替她解答你的問了,你明白嗎?」她聽到,玉面不禁暈上朝霞。

　　撰曲人正經說:「不要笑謔了,快快整裝就道。」她這時才穿上新縫的絲棉旗袍,她怕郊外的冷風,還携了一件短褸。她又因為旅行,穿高跟鞋是不方便行走的,所以改穿一對薄底鞋。女畫人早已穿好衣服,見她也打扮得齊齊整整了,於是即偕同出門,乘車東馳。

　　一路冷風撲面,車的兩邊雖然關上玻璃,風一樣是有得吹進,

① 女畫人(林妹殊)與撰曲人(王心帆)取笑小明星所引用的詩句,出自王彥泓〈即夕口占絕句十二首〉之九:「攬衣初起髻鬟傾,翠鳳離披畫不成。梳洗不妨停一刻,亂頭時節最傾城。」

車像箭般向前飛，在公路而馳。朝陽淡淡，照着郊外的樹林，農村在晨光中的景色，猶覺悅目賞心。車行了個多鐘，才到達蘿崗。可是一進入蘿崗境界，各人便聞到梅花的香，即便縱目四顧，但見兩邊的梅田，滿種梅樹，花開如雪，白茫茫吐出香噴噴的花［蕊］。她見到梅花盛放，滿臉堆歡，連說我們闖進了仙境了。

梅田過盡，車便停在蘿崗村口，三人一同下車，女畫人携着她的手，指點梅花，和她欣賞。這時乘車來遊的人，也絡繹不絕。撰曲人便導她二人往各處遊賞，入到村裏，有一酒肆，名叫「梅花村」，女畫人笑說：「好個『梅花村』名兒，我們入去小憩，吃些東西，待果了腹，然後再尋梅吧。」

四七　未探梅先飲梅花酒

　　她與撰曲人同意，即[聯]袂同入酒肆，登臨覓座，由女畫人選了靠窗的座位，一同入座。侍者持菜牌來，三人各點一個。侍者問飲哪種酒？女畫人搖頭答：「不飲，拿白飯來便可。」侍者笑着說：「三位不妨試飲一杯梅花酒，這酒是本店出品，製釀得不錯。來蘿崗賞梅，是應飲一杯梅花酒的。」三人於是讚好，叫侍者取一壺來試試。女畫人本來是有酒量的，不過見他和她卻非酒友，認為獨酌是無興，所以索性不喝，現在聽到梅花酒，他既然感到興味，而他和她也說要飲杯，她便對二人說：「入梅花村，飲梅花酒，是多麼有趣！看來比到杏花村，飲杏花佳釀的人，還高興十倍哩。」

　　撰曲人說：「今日飲梅花酒，是即景之作，你回到綠野草室，就要先寫一枝『春消息』。」女畫人笑說：「有何不可？假如這裏有筆有墨有紙，馬上可以即席揮毫。」她①嫣然地望着撰曲人說：「你飲過梅花酒，必須撰一支梅花曲給我唱，你幹得到嗎？」撰曲人不假思索地對她說：「這個容易，我回去撰一支《梅魂》給你唱吧！」女畫人說：「她要你撰梅花曲，我要你寫梅花詩，使我題梅花畫，你又做得到麼？」他聽了，[悠]然地連說兩個「得」字。

　　這時梅花酒已經送來，她便提壺，斟上三杯，梅花酒倒在杯裏，果然一陣陣梅花香氣撲鼻攻來。三人都道是真正梅花的酒，高興地一同舉杯碰飲。女畫人飲後，讚不絕口，她於是又替她滿滿斟了一杯。

① 她：指小明星。

這梅花酒她和[他][2] 僅飲一杯，便不再喝，其餘的都由女畫人數飲而盡。壺中酒已空，她還要再取一壺。她怕她喝醉 [3]，向侍者擺手，不要取來。女畫人便笑說：「慌甚麼？我不會醉的。就算醉了，也不會打人。」他便說：「要我二人扶醉人歸，已經夠麻煩了，而且梅還未賞，你便醉倒，這又何必？」

　　女畫人說：「你也說得合理，我便不再喝吧。」於是叫侍者取三個白飯，一齊吃着。這家酒肆，菜式也不劣，且有鄉村風味，三人頗覺開胃，吃過飯後，坐了片刻，侍者來說：「本店還有一種『梅花餅』，是極可口的，請買幾包回去，分享親友。」

[2]　她和[他]：指小明星和撰曲人（王心帆）。

[3]　她怕她喝醉：指小明星怕女畫人（林妹殊）喝醉。

四八　梅花不用葉扶持

　　她^①聽到「梅花餅」三字，極感興趣，即叫侍者把餅拿來試啖，其味如何？侍者取了一卷來，她一見便說：「是小孩子吃的，這不是白糖餅兒嗎？」女畫人笑望她一眼，就說：「對啦！你的孩子就快出世，快買梅花餅，預備給他吃啦！」這一說，說到她滿面羞紅，只飄着一雙大眼睛嗔視之。撰曲人便說：「我是小孩子，我先先試啖一枚。」說着，便解開那卷梅花餅，為數卻是十個，每個卻用餅印印出梅花形，拈起一枚，放到鼻孔嗅着，梅花香氣，直透腦海，於是道出好個梅花餅，女畫人聽到，也拈一枚在手，慢慢欣賞，果然嗅到梅花之香，知道不是他說謊，替梅花餅宣傳。因此便拋入口裏咀嚼，連說佳絕。

　　她看見梅花餅，印成梅花形，色白如雪，且香氣撲鼻，真個有如梅芬芳，她不[期]然而然，也放一個入口，吃得津津有味。三個人，你一個，她一個，十個梅花餅，當堂在三人口中，化為烏有。女畫人說：「我們都是小孩子，買一打回去吃罷。」他便叫侍者取一打來，侍者如言，用一個錦盒載上十二卷梅花餅。她又買了四瓶梅花酒，送與女畫人。數也由她^②找結。三人拿着梅花酒梅花餅，一同離開梅花村酒肆，將酒與餅放在汽車上，然後才去賞梅。

　　梅花開的時候，是沒有葉的，人說「牡丹雖好，還須綠葉扶持」，有花有葉，才能相得益彰，但梅花便不須綠葉來彰她雪般的顏色了。

① 她：指小明星。

② 她：指小明星。

她有這樣感覺，便作出如是的理論，女畫人說：「梅花是皎如月，潔如雪的，所以梅花只配與雪月為侶，因為大家像羊脂白玉般色澤哩。假如梅花開的時候，梅葉也發出，梅便俗了。所以梅花之能夠出色，就是開時不用襯托，才表示她的高雅。一有了葉，我們三人，也不會遠道來賞她。」說着，用手一指，梅田十頃，梅樹千株，放着的花，有如雪花，飄飄漾漾，香氣襲人，肺腑皆舒。這時有幾個村人，含笑來圍着問：「要不要從樹上摘下來的梅花？如喜歡的，我們可以替你採摘，你要那枝，我便折那枝。」

四九　梅花折得添詩料

　　撰曲人問那幾個村人，是不是梅田主人？村人稱是：「田上所有梅花，皆是我們種出的。」女畫人說：「樹上的梅花，我要哪枝，你便折哪枝；沒有人說我偷折他人花草的嗎？」村人說：「當然，當然，請不用懷疑，梅花是我們的，折給得你，誰敢來阻止？」撰曲人說：「不過我要先此聲明，以免『打死狗講價』。」邊說邊指梅樹上一枝梅花，問村人我要那枝，要多少錢？

　　村人看看樹上那枝梅花，未開的多，開了的少，而且疏密得宜，枝幹古勁。便索值五元。小明星認為不昂，即取五元，給那村人，叫他折下，[轉]贈與撰曲人。

　　女畫人看到這枝梅花，大讚不已，說他有賞梅眼光，可惜自己總選不到有如此一枝好梅花，添自己的畫興。撰曲人望着她笑說：「你不要又羨又妒了，我便借花敬佛，轉送給你，拿回畫室，插在你那個年紅樽 ①，等你對着這枝梅花，大寫特寫。不過，你要寫一幀給我才好。」女畫人狂喜，連說多謝。

　　撰曲人便哼着一首梅花詩：「我被梅花惱幾年，梅花才發便詩顛。月明繞卻梅花樹，直入梅花影裏眠。」她和她聽到，一齊叫絕，問是誰人所作？他說這詩是李迪所寫，他是都梁人，字惠叔，號愛梅，詩題是「自題愛梅」。女畫人說：「四句詩都有『梅花』二字，可見這位李詩人，生有愛梅之癖了。」她也說：「他被梅花惱，他為梅花

① 年紅樽：貼上揮春的花瓶。「年紅」即「揮春」。

顛,他[繞]梅花樹,他對梅花眠,這個愛梅詩人,可謂狂極。」

女畫人聽小明星說出四個「他」字,而且每句是五字,又合音韻,便笑說:「你也會吟詩,不只是唱曲了。」撰曲人更笑着說:「不僅四句有『他』,還每句也有『梅花』,可稱妙手偶得今日之趣,無過於此。」她本來[是]順口說出,一經二人道破,她自己想想,也不覺叫妙。於是她和她也選了一枝,教村人折下,因村人並不奢索,所以沒有先問價而後便折,可是折了下來,也照前每枝給他五元。村人得款,稱謝而去,三人各拿一枝,放在汽車篷上,用繩索綁好,再來細細欣賞。

五十　由賞梅談到啖荔

　　女畫人對着三枝花出神，撰曲人說：「三枝梅花，各有佳處，疏影橫斜，暗香浮動，無怪林和靖要以梅為妻了。」她笑說：「怕你也會以之為妻呢。」女畫人領首說：「你說的不錯。」三人於是又聯袂偕遊，玩了一陣又購了些橙兒柑兒，才乘車回到綠野草室。可是三枝梅花，一路受了震盪，已放的花，都散落了，女畫人連說可惜，幸而未開的尚多，她馬上把她的一枝珍重地插上瓶中，其餘二枝，則養在水缸裏，留待他和她去時好拿去。

　　三天後，女畫人已寫了幾張梅花畫。她[1]選了一幀，撰曲人來，也選了一幀；題了詩，落了款，便拿去裱。這時瓶上的梅花，已經燦爛的盛開，她又拈畫筆，對梅寫生，寫成後，問如何。都說活色生香，無雙逸品。她喜極，要題詩於畫上，以彰梅花之皎潔。他偶然憶着碧城仙舘主人[2]有〈以梅花餉湘芷系之以詩〉兩律：

　　　　乞取新詩古錦囊，冰華宜伴讀書堂。畫屏月上橫
　　疏影，繡幕風微襲暗香。薄醉我懷雲葉舫，寒泉合配
　　水仙王。廣平一賦人爭誦，不礙生平鐵石腸。
　　　　羅浮夢裏步珊珊，卷屬[3]神仙吳采鸞。鈿笛肯吹香

───────────

①　她：指小明星。

②　碧城仙舘主人：即清代詩人陳文述。

③　卷屬：查《碧城仙舘詩鈔》（嘉慶版）亦作「卷屬」；按文理疑作「眷屬」，待考。

雪下，青琴還付水雲彈。畫眉才調知宜稱，約鬢芳華
更耐看。曾與花前摹小影，一生玉骨最清寒。

因而讀出，便他寫入畫中，以炫梅花之清艷。

三人對蘿崗賞梅，經過多天，印象依然尚好，女畫人又對他說：
「蘿崗不獨梅花好，而荔枝亦好，明年端午節前後，假如仍有機會，
我三人屆時，又可以到蘿崗啖荔。」她聽到啖荔，她 ④ 便開笑口說：
「啖荔也是一件雅事，屆時就算廣州的歌壇不請我唱，我也來和你們
往遊蘿崗，把荔枝啖一個飽。」他也笑着說：「你也想學詩人蘇東坡
『日啖荔枝三百顆』嗎？」女畫人說：「三百顆並不算多，倘是蘿崗桂
味，我可以日啖五百顆，信不信由你，屆時可以一賭的。」三人不僅
對梅花有所愛，對荔枝也一樣是有偏愛的。閒談片刻，他又離去，她
便叫他速成《梅魂》一曲，使她有新曲唱，以悅曲迷之顧。

按：
本篇之前疑有一篇連載稿散佚，待補。

④ 她：指小明星。

五一　星月交輝拱北樓

　　雙瞳剪水的小明星，一般星迷，都為之陶醉，可是她的櫻顆裏的齒，未能有如編貝，這是她的缺陷。和她交好的人，都關心到她的牙[齒]，因為她常有牙疾，一痛起來，便影響到精神，不能出唱。她也為着牙患而煩惱，有若干友人，也勸她徹底醫治，還有叫她全數脫掉，換過一副美好的義齒。她也有這個意思，但怕到另鑲一副，會使到歌喉失色，唱不出原有的腔音。有人證明鑲過的牙齒，不會使到歌喉變音，歐西各國的歌星，每因牙齒不美觀，寧願脫去，另鑲一副整齊而又潔白的雪齒，以添歌譽。換過義齒之後，她們原有的歌腔，又何嘗有損呢？不過，要找一位有名牙醫，不可因銀紙問題，便草草了事。須知價廉物決不美的，所謂價廉物美，這是宣傳術語而已。她經過友儕相勸，她便問哪一位牙醫手術最佳，懇為介紹，以癒牙疾，及美其齒。

　　不久，她便在一位姓劉的牙醫[治]理牙齒。她為着獻歌問題，只有先將兩邊的敗齒脫去鑲回，使到不致輟唱。這時廣州的歌壇，皆聘港伶獻歌，爭取茶客。於是柳仙、飛影、梅影、黃佩英輩，皆受聘到廣州去，在各茶樓的歌壇上度曲。柳仙則唱於東堤的襟江樓及惠愛中路的惠如茶樓。可是這時柳仙的歌譽，在廣州的歌坊，猶未大揚。飛影以大喉稱霸，初期也算傾動一時。最得歌迷爭聽的，卻是梅影，梅影善唱悲曲，唱時聲淚俱下，而且工響，頗得歌迷趨捧，說她歌容美絕，茶價又不昂，是值得一顧的。

　　港中歌伶，仍以月兒、小明星為冠壓群芳，每月到廣州登場，沒有一夕座不滿者，尤以聽月兒的茶客，為最擠擁。其時有一群政客，

對於星與月，認為目前最佳的女歌人，於是斥資創一歌壇，是專唱月兒與小明星者，每人唱半月，以五日為一期。商得月兒、小明星同意後，便在永漢路拱北樓中組成歌壇，擇吉開唱。廣州的歌迷，獲此消息，莫不爭定座位。先唱月兒，續唱小明星，還用兩個著譽的歌伶拍唱。開唱之夕，絕早便掛起滿座牌了。

五二　忽咯出一絲血來

　　拱北樓的歌壇，自唱月兒與小明星以後，夜夜滿座，各歌壇見到，皆為之羨煞。政客們也覺得有趣，初時以為虧蝕多少，也無問題，現在看來，且有利可圖，更感得意，每一星期，將所有的利，拿來宴客，大吃大喝。拱北樓主人，也料不到有如此多茶客，於是便想收回自辦，礙諸人情，又不敢提出。可是一月之後，依然夜夜滿座，而且有增無減，主人以所得茶價無多，又感不值，只伙記多了一些收入而已。組這個歌壇的初意，本是試為之者，所以領牌，亦僅一月，及見收得，即繼續領一年的牌，作長久計。但不到月餘，主人便要停唱，問其原因，則說恐怕塌樓。原來拱北樓的建築，不是石屎的，是用木架成的，未有歌壇前，該樓的橫樑直柱，已發現有白蟻侵蛀，因此藉口慌到蛀過的樑柱搖動，一旦人多擁上，倒塌時就會發生人命事件，為安全計，迫不得已，決定停唱，免招巨禍。辦歌壇的人，聽主人說出這番話，甚有理由，便如所陳，即日輟唱。一輩歌迷，不知裏因，還猜三疑四，說星月不肯續約，又說茶樓取回自辦，停唱之後，查問夥計，才知因白蟻侵蝕樑木，為茶客安全計，才取消歌壇。

　　小明星以此，又說失去廣州十五日獻唱之期，怡香茶樓的歌壇，也要停辦，她只得在港中歌壇，晚晚唱足四台，暫時不再向外發展。她在港唱出，有一位太太，也常常到歌壇，聽她的曲，幾乎一晚不聽過她的曲，這晚便如有所失，竟夜無歡。這位太太做了星迷之後，便欲與她結識。卒得某音樂家介紹，才得作為閨中女友，由此你來我往，比諸姊妹，還覺親切。這位太太是有車階級，她每夕往茶樓獻

歌，她必用車送她到茶樓去，聽她歌畢，又送她回家。這位太太也可算星迷之尤了。

　　她有一晚歌畢返家，突覺胸腹不適，且以為苦，是夜睡也不寧，明午起來，在盥漱時，忽咯出一絲血來，她看了，驚惶不已，便往看醫生，照過 X 光，斷定她肺部有傷，叫她輟唱休養，不可再使病源加深。她只得遵醫所囑，即日停唱。

五三　錦紅要拜她為師

　　她在停唱期中，那位太太日日都來探候，有時還用車和她到郊外去，吸那清新空氣。她的心境，漸覺泰然；她的顏色，又如杏花嫣潤起來；她的體重也隨着增加，健康漸漸恢復。她為着生活，又擬出唱，一輩愛護她的男女友人，仍要她休養，以清病源。時有一歌女，由濠江來港獻唱，歌壇的人們，知道這個歌者就是在澳門早著艷譽的陳錦紅，所以都願每晚給她的鐘點唱出。錦紅歌容照人，歌喉雖覺平平，一般茶客，也不以為嫌，因此，錦紅決在港長居，鬻歌為活。

　　錦紅來港，即拜徐桂福為師，俾獲有人指導，從此在菊部裏，易於發展。她素慕星腔，恨不得一見其人，惜乎小明星養病居家，無由相識。這時小燕飛也常在港獻歌，她的子喉，比鶯聲還嬌，比燕語還媚，港中曲迷，皆對她有最佳的評語。錦紅與小燕飛卻曾相識，知她與小明星是閨中知己，乃道出仰慕小明星的心事，欲師事之，使之傳授腔韻，加強歌譽。

　　小燕飛見錦紅，有心學藝，且慕星腔，於是答應作介紹人，偕她往訪小明星。會晤之後，錦紅即表示心衷，乞她收為弟子。她笑着說：「我安敢為人師，只有在曲藝上，彼此有暇，聚着研究便是。」錦紅不以為然，決心要跟她學習，改造自己本來的平凡聲調，變成星腔。小明星以錦紅歌容不俗，歌腔或者也可能用人工練得出來，成為歌界上乘之材。便對她說：「如果你有空餘的時間，只管來我家作暢談，一研腔韻。」

　　錦紅喜極，竟有馬上叩頭拜師之意。小明星慌忙制止，謂不用如此着跡，心照可也。問她平日唱何曲詞？錦紅說：「是普通曲辭而

已，最好有好曲詞，給我唱出。」小明星笑說：「我所唱的曲，八九是由王心帆先生撰寫，你如要新曲，我可以替你求他寫一二支給你唱的。」錦紅欣然地說：「若得心帆先生寫曲給我唱，我的歌名，便易於成矣。」於是請託小明星替她向這位撰曲人求寫新曲。小明星笑說：「別人求他寫曲，實不容易，我若求他，他必答應，只要你用心唱他的曲詞，便有新腔發現。」

五四　教錦紅先唱清歌

　　錦紅既得小明星答應授以歌腔，不勝欣慰。翌日購備珍貴禮物，送到她處，作為贄敬[1]。由此日起，每日必到她的閨中，執曲問腔。小明星先教錦紅學南音，在自己的曲本，選出南音一節，來教她唱。又說唱曲，最難唱的是沒有音樂拍和的曲句，如長句花、清歌之類，是最不容易唱得動人聽，要有功夫，才能有韻味；否則唱出，便像嚼蠟一般。錦紅問她何為清歌？她說木魚、龍舟這兩個名稱，都是「清歌」，不過作曲以木魚、龍舟的名兒不雅，乃改寫「清歌」二字。

　　因此，錦紅便乞她教唱清歌，她便在《悼鵑紅》一曲中，抄了清歌一節：「流不盡眼淚，哭一句我地鵑紅。你死得咁凄涼，有邊個知道你苦衷。我讀罷你絕命詩詞，心係好痛。問句東風何事，係咁不相容。今日無力回天，我又點叫得癡情種。彩筆江郎，真是賦枉工。唔怪得人話離恨天無，歡喜果種。同心人即可憐蟲。想你茗椀藥爐我都唔知你病重。若然知道，一定到你閨中。唔使你臨死個心係咁唔安，頻話我有用。估我係薄倖王魁，就怨恨萬重。所以我要大大哭過你一場，等你知我情義最重。免你九泉之下，重話我係採花蜂。已醒蝴蝶生前夢，誰續春蠶死後絨。怨句籬上朱槿，無力護擁。至使網得明珠，上手亦空。但得芳魂入夢，肯話時來共。就算係人鬼殊途，我亦要逢。卿呀做乜我哭到聲嘶喉破，你都好似全唔懂。唉！我又怨句天佢將人弄。試問魂兮何去？是否化作鵑鳥啼紅。」

[1]　贄敬：拜師的禮物。

　　她先唱了一遍，使錦紅記在心裏，易於唱出。她說：「這段清歌，原意是想用粵謳腔唱的，但粵謳的節拍過緩，乃改清歌，所以撰曲人造句特長，沒有學習過，是不易唱出，就算唱出，也不能悅顧曲者之耳。當時我歌此段，也曾學過數十回，才有如此成就。我的曲本中的清歌，以這段為最難唱，但我有耐心，必要唱到成功，心才愉快。學曲第一莫畏難，第二曲要不離口，才可以悟出歌中三昧，若一畏難，便無上進，既無上進，又何必學？」

五五　用苦喉清歌教錦紅

　　錦紅對小明星的曲論，敬佩萬分，因此如何艱難，也要苦學。她習熟了這段清歌，小明星又抄了《慘綠》曲中一段苦喉清歌：「冷暖相依僅五年。不應草草賦遊仙。問句曩日歡娛何太短。猶幸殯時明麗，倍過生前。卿呀你遺愛九泉傳誦遍。詩扇還教手上拈。今日綠琴絃已斷。任是塵生我都不願續絃。記得你重典春衣同 [我] 買硯。多藏雪水把茶煎。正有璇閨韻事人爭羨。重話恩愛情深似蜜甜。問天何事總不如人願。空說同心比石堅。細想卿呀你涕淚瓊瑰將血變。卻因離別惹出恨綿綿。舊居一榻還應戀。慘淡香盈散藥煙。有陣猶聞蘭氣喘。唏吁長夜令我更生憐。點得倩女離魂歸一見。唉！慰我長思念。再續生前未了緣。」

　　錦紅看到這段歌詞，笑對她說：「這首清歌，字句簡短，似乎易讀，不比《悼鵑紅》那首冗長難讀，吾師以為然否？」小明星微笑說：「這是撰曲人的造句，我也不明所以，不過《悼鵑紅》的清歌，有招子庸的粵謳作風，你聽過《弔秋喜》這支粵謳麼？粵謳要緩緩的唱，是七叮一板的，我當時也想效《弔秋喜》那樣唱法，可是太慢了，所以變通用木魚的唱法來唱，但又不是木魚，我只有用自己的唱法來唱，便成了無音樂拍和的清歌。料不到唱出後，竟獲顧者擊節，我於是又覺得安慰，又覺得慚愧。」

　　她繼續又說：「《慘綠》曲中的清歌，用苦喉唱出，不僅唱者會唱到流淚，而聽者也會因聽到悲涼的歌聲垂涕。你說這段詞句簡潔易唱，雖沒有錯，但唱得不淒切，也是不能斷人腸的。凡為歌人，唱曲時對於曲中句語，必先明白，然後唱出才有情緒。」她像生公說法，

她也像頑石點頭 [1]。錦紅在她處學曲，她以她肯學，認為孺子可教，每
日她來學唱，不論梆王各腔，也用全神教她，自己唱一句，她跟着唱
一句，偶有一字不對，也要她改正。所以錦紅對於星腔，雖不十足，
亦有八分，尤其是南音學得神似，小明星教錦紅學自己的唱法，確是
想將衣鉢傳授她的。

[1] 生公説法，頑石點頭：晉末高僧竺道生，世稱生公，相傳曾在蘇州虎丘山聚石為
徒，解説佛法，石皆點頭。

五六　少芳也要作她弟子

　　小明星的腔，錦紅苦學數月，唱來已有幾分類似星腔了，她於是在港九各歌壇獻唱，茶客聽後，都說她像小明星的歌音，歌名由此日起，加以她姿致嫣然，在歌唱時，猶使茶客陶醉，不僅醉於她的歌喉，還醉於她的歌容哩。錦紅得到了歌譽，小明星芳心也慰，常對知音人言：「錦紅有此成就，不負我指導她的苦心。」她的肺疾日痊，又重披歌衫，在港各歌壇獻歌，愛聽星腔的歌迷，聽到她復出，大有久旱逢甘雨的感覺，爭上歌樓，一聆妙唱。

　　廣州歌者李少芳，也是傾慕星腔的一人，而且少芳的歌音，宛轉而又鏗鏘，她既喜星腔，她竟常常效她的運腔轉韻，有時三幾句，聽來猶以為是小明星所唱。李少芳歌名漸著，港歌壇又常聘她來港唱出，她來港賣歌，也拜徐桂福為師。徐桂福說她的聲韻絕佳，若得向小明星學習，更可稱雄於歌壇。少芳便求徐桂福介紹，願為她的弟子。同是歌者，自然話得投機，可是小明星婉辭少芳之求，謂彼此的歌藝，都相當同等又何必多此一舉以師生相稱。只答應彼相見時，互相勉之可也。這時已是抗戰期中，廣州雖未淪陷，小明星亦不再上廣州獻藝，而她的同居者，為了商務，要到廣州灣去，決與她離開，從此情緣，不了也了。她對這段別離情，並沒有黯然銷魂，只當流水行雲視之。其時敵機狂炸廣州市，市中人多趁輪搭車，來港避難。那位林女畫人，也到港來，找到了她，她即留她暫居，不必另覓居處。女畫人也不客氣，便在她的閨裏住下。知她的伴侶已離開了她，更感方便。

　　她得到女畫人作伴，欣慰逾恒，每夜往茶樓，也相偕同去，使女

畫人作座上客，顧她的曲，又介紹她相識若干歌女。還叫她寫信給心帆，來港避空襲。

　　女畫人是個活動者，有了住宿的地方每天便出去尋朋會友，半月後便在對海深水埗租得一層樓辦學，及作畫室。這時心帆也來了，則在畫室裏居宿，小明星有暇，也常來坐談，要他寫新曲，增加她的唱料。

五七　他要獨唱才有聲色

　　他雖然答應，但在這個亂世時期，那還有閒情逸致，寫作哀感頑艷的曲辭。小明星沒奈何，只有唱那唱片的新曲。可是曲短，每小時須歌二至三闋，才能夠鐘，而且茶客有周郎癖的，也嫌不若原有的曲詞，耐人尋味。因此，她依然唱那《癡雲》、《秋墳》、《長恨歌》、《故國夢重歸》、《恨不相逢未剃時》等曲，以悅曲迷的耳。

　　最奇的，她和子喉的歌者唱對答曲者少而又少，在廣州歌壇曾與文雅麗唱過對答曲，顧曲的茶客，以為必有可聽，不料唱來，有如二花面搵眼淚[①]，又像潮州音樂[②]，絕不可顧。總不似雲妃與金山女，雪嫻與小香香她們唱對答曲之有韻味。原來在菊部清唱，與在梨園演唱，卻有不同，清唱以獨唱為佳，演唱才以合唱為妙。因為對答的曲，要有戲劇性的才可以增加顧曲人的興趣。否則，便無趣味了。

　　小明星所以不愛與其他的歌人唱對答曲，她承認無唱對答曲的本領。不過，她與小燕飛在唱片中，曾唱過對答曲而已。她與金山女在歌壇上也合唱過一支《琵琶行》曲，是王心帆撰寫的，可惜唱不到十次，金山女又有遠行，此曲即遭凍結，但聽過這支曲的茶客，也不滿意，一致說她要獨自唱出，才有曲味。

　　她在抗戰期間，只在香港作賣歌生涯，眼見有若干歌者，都向

① 二花面搵眼淚：字面意思是二花面抹眼淚，其歇後語是「離行離迾」，即差距很遠的意思。因二花面面上滿是油彩，表演抹眼淚時手和臉必須保持距離才不致把裝容揩渾。

② 潮州音樂：潮州音樂多用二胡，二胡拉出來的音有接近「自己顧自己」者，故云。

外發展，不到南洋，就是往檀香山，她也想跟着她們同去，可惜她的
體質素弱，雖有遠志，亦無法成行。在港既可維持生活，便不作雄飛
之想。她在這時，齒疾又作，因而索性全部脫掉，換過一副美齒。仍
由姓劉的牙醫，替她治理，鑲過之後，果然不同，嫣然一笑時，真個
齒如編貝，雪一般的白了。在鑲換的初期，當然大感不便，而且吃也
無味，美餚在前，也吞不下。故對於歌唱，發出的歌腔，也帶點異韻
奇音。她又不禁煩惱重重，說不出心中的苦悶。這時抗戰的風雲，
傳有襲港之勢，廣州淪陷，省港交通已斷，初時猶以為此地是避秦的
桃源，怎知烽煙一日比一日濃厚，每遇夜間防空演習，更使到她夢寐
不寧。

五八　她又咯出紅冰來

　　這時的香港，也有戰雲密佈的景象，來自廣州各地男女，一到了香港，便像居住在安樂窩裏，雖然在夜間，偶然聽到練習防空的警報，也當為是一件閒事，並不緊張與驚惶，知道敵機不會侵襲香港的。所以晚上無事，便出外找尋消遣，在廣州上慣歌壇顧曲的人，也一樣往茶樓的歌壇聽曲。這時的歌壇，更感熱鬧。每晚所唱的歌者，多是有名的，如張月兒、小明星、徐柳仙、張蕙芳、郭小文與潘小桃、雪嫻與小香香，還有陳錦紅、雲妃輩均是在上中環各茶樓唱出，在九龍各茶樓賣唱的歌女，多是後起之秀。

　　小明星每晚所唱的歌壇，必是蓮香、大昌、添男、高陞這四間茶樓，每間唱一點鐘，有時唱兩點鐘也有。一般星迷，為要聽她的腔韻，竟然有隨着她去，在她唱出的四座歌壇，聽完一間又一間，每晚聽足四點鐘者，這輩星迷，亦可謂癡矣。如果她有一晚休息，他們便感到不安，像嬰兒沒有乳飲一般。

　　她所唱的曲，雖有新唱，茶客也不稱貴，仍以她成名時所唱的舊曲為佳。所以她每晚多是以《癡雲》、《秋墳》、《悼鵑紅》、《故國夢重歸》、《恨不相逢未剃時》，各曲為她的首本曲而唱出，星迷對這幾支曲詞，聽熟了也能背誦。因為她唱這幾支曲，是唱足一點鐘的，顧曲的茶客們，皆認為如此唱來，才得夠味。

　　這時有若干星迷，聽過她的腔調，都願執筆替她寫曲，可是她得着試唱，也覺不如王心帆所撰的曲句美妙。所以唱了十多年的曲，都要唱那幾支成名的曲本。

　　一夕，她歌罷返家，感到不適，咳嗽幾聲，又咯出一點血來，她

知道肺部又有問題，明午起來，到醫生處診視，醫生要她輟歌，不然的話，此疾愈深，於生命便會有損了。她聽醫生這般吩咐，真不知如何是好。假如停唱，生活費又從何得來？況在此亂世期中，一但脫下歌衫，長期休養，也非善策。因此她千思萬想，最後決定，只有一面唱，一面醫，寧願把生命置之不理。

五九　有心愛她的少年

　　她在帶病出唱的期中，又識了一個慘綠少年。少年為江夏生，比她年輕十年，因為偶然偕友上茶樓顧曲，聽她所唱《秋墳》一曲後，心便為醉，由此每夜必到歌壇，作茶客，聽星腔，夜夜如此，風雨無間。她在度曲時，也覺得此少年對她是有點迷醉，而且看到他不僅迷於她的歌腔，還醉於她的歌容。她也暗自稱奇，因此在歌壇見面得多，不〔期〕然而然地便招呼起來，在相見時，即點頭為禮。

　　一日中午，小明星往醫生處診脈，在中環與江夏生遇於路上，二人又招呼着，江夏生即問：「曼薇小姐，往何處去？」她嫣然答他：「往看醫生。」他便說：「我陪你去，如何？」她還未許可，他已經回身伴她而行。到醫生處，診過脈後，又偕她往茶室茗談。她見他這般熱情，認為卻之不恭，便如了他的意，同到一間茶室飲下午茶。江夏生對她的病，極端關懷，勸她輟歌養病，才是上策，否則一面看醫生，一面上歌壇，藥石縱靈，也難見效。

　　她罕然 [1] 而說：「歌人生涯，一但輟唱，便無入息，若無入息，便難生存，環境所迫，無可奈何也。」江夏生勸慰她說：「這不妨事，我可以助你，試問每月生活費，所需幾何？」她說：「這便難言。」江夏生說：「你可否由今夜起，推去各歌壇的鐘點？」她搖着頭說：「這是不可能的，因歌壇的鐘點，是一個月期的，就是輟唱，也要下月才行。」他說：「還有十天，這個月便完，希望你依我所勸，下月起輟

① 罕然：驚奇的神色。

唱，在家休養。關於每月的生活費和醫藥費，我先送你一千元，如不足時，我再送來。」

　　她見他如此殷勤，真不知怎樣答他，只有先說多謝，隨謂回家與母親商量，再行決定下月唱與不唱。江夏生便問她居住地址，明日來聽消息。她即把住址說給他知，他便寫在日記簿上。茶罷出門道別，說聲再見。她即乘手車回家。少年甚想送她歸去，可是初步情場，仍沒有此勇氣。她回到家裏，便對母親說出今日所遇，還說這人癡得可愛。

六十　他送了她一千元

　　這夜她上歌壇度曲，江夏生已在座中，彼此相見，微笑招呼。她到四間歌壇，他也隨着到四間歌壇。到了最後一場曲終人散，他更先到茶樓門前等候。她下樓見到了他，問他：「何以還不走，在此等人嗎？」他答說：「就是等你，我請你消夜，還要送你回去。」她見他這般熱情，不願卻他的意，便同他到一間酒肆消夜。

　　江夏生先問她吃甚麼菜？她要吃蝦球，還要飲白蘭地。他搖頭說：「蝦燥火，你不宜吃，不如吃清蒸石斑吧；酒更不必飲，你的病，是不宜飲酒的。」她微笑說：「不飲酒，又何必消夜？」他不管她怎麼說，只是以兩個合她吃的時菜，跟着白飯。他和她飲過香茶之後，他又問輟歌之事，決定沒有？她輕聲地說：「還未決定，因現時我還可以唱，你聽到啦，我連唱四台，聲一樣是玲瓏而無喑啞，又可必停止，使到聽我的歌的茶客失望，因而不歡。」

　　他見她如此說，也不勉強她，只從袋中取出一千元銀票給她，叫她需用時，即到銀行支取，使她安心醫病，早日痊愈。些微之敬，又請他不必介懷與婉卻。她本來是不肯收下的，但見他出於真誠，惟有感謝他收了這張銀票。吃過消夜，他果然送她回去，到了門前，他便說聲再見，便坐手車去了，並沒有要求要到她閨中去坐。她回到家裏，母親問她是否有人請消夜？她[點點]頭 [1]，便將江夏生送她的一千元的事，對母親說知。母親欣然說：「這位少年，想必是有愛於

[1]　此句原文作「她是市頭」，句意費解，疑有誤字或脫漏；按上文推測，原句可能是「她點點頭」。

你了，你何以不請他進來坐？」

她黯然說：「我是有病的，若請他進來坐，從此他便會日日來，教我如何應付？所以索性作一個冷面的人，使他的熱情，再不向我奔放，我還覺得心安理得。我不願再在異性中，惹下煩惱。」說畢，便到自己房裏，卸妝入睡。

她在這夜，為了江夏生送她一千元事，又胡思亂想起來，因此整夜失眠，到了天明，才能暫睡片刻。午間起床，正要梳洗，便聽到外面母親和一個人說：「阿薇起來了，你請坐，我叫她出來。」她細聽那人聲音，不禁一驚，心裏說：「他真來了。」

六一　無法擺脫少年癡纏

　　母親已經含笑進來說：「這人來訪你了，快出去會他吧。」她這時真不知怎好。想不見他，母親已招呼他入來，說我在家，又怎可以拒而不見，使他不歡。只恨昨夜未曾對母親先言，謂明日他來，說我已出去了。現在無話可說，無法不出去會見他。她惟有草草妝成，披衣出見，微笑着問他何早來訪？江夏生說：「我怕你昨晚夜歸，又感精神不適，所以早來看看你，你昨晚寧睡嗎？」

　　她笑了一笑，顧他一眼，柔聲說：「昨晚失眠，今早才睡，所以現在才起來，不過精神還好，多謝你的關心。」他說：「今夜還出唱否？」她點點頭，表示仍然出唱。他又問今日往看醫生否？她皺眉說：「想不去了，但又怕醫生怪責。」他說：「你想早日無恙，應該要去。鄧小姐，我陪你去！」她見他如此熱情，便不忍拒絕，隨說：「好的，我梳梳頭穿上外衣，便可出門，請你等等。」她即入房梳頭換衣，復出外邊，別過母親，偕他離家，往醫生處診脈。

　　從此日起，江夏生每天必來她家裏坐，夜則到歌壇品茗聽歌。於是與她相好的人，又說她遇到了有情郎了。她卻否認，而心中則有點難過。江夏生來多幾次，便由升堂而入室，每到必進她的香閨，坐臥談笑。她到了這時，越發無由擺脫他的癡纏。

　　一日女畫人由澳來訪，相見之下，言笑甚歡，女畫人問她的病況如何？及是否夜夜出唱？別後又有甚麼所遇？她微微一嘆，說出「冤孽」二字。女畫人笑說：「何冤孽之有？莫不是又有佳遇乎？」她即把遇到江夏生的事，訴給女畫人知道。女畫人說：「這是一件快事，你不應不愛他，我祝福你和他早成眷屬。」

　　她搖頭說：「我有我的想法，你雖我摯友，但我的心事，你終難猜測者。」女畫人說：「當然，不過他既癡戀着你，你怎可以拒他的愛？」她說：「我不是不愛他，因為我是一個不健康的人，又怎可以此累了他，而且他還小我十歲，亦不相匹，所以我便淡然耳。」

六二　願為姊弟絕癡情

　　女畫人想了一想，笑說：「既然如此，可以結為姊弟，一個人未必一定要向慾方面尋樂，[向]靈方面尋樂，也是一樣的愉快，相信其樂，還會融融。」小明星拍掌說妙，我待他來，再看他對我有甚要求，我便和他結為姊弟，以息他對我求愛的心。女畫人也勸她不必晚晚出唱，把身子唱壞：「現在是世界動盪的期中，倘戰雲吹到香港，那時半病之軀，便難走動了。總之唱一兩晚，休息一兩晚，珍重你的歌喉與玉體為要。」她沒有回答，只是瞪着一雙大眼睛，微笑顧着女畫人，感謝她的好意。

　　一日，她午間起來梳洗，在梳洗的時候，江夏生已掀簾入，對她說過早晨後，便坐於繡榻上，問她今日有暇否？她答沒有事，只是疲倦一點，不願外出而已。他便對她說：「既沒有事，又不想出街，我便在此陪你，談談心事好嗎？」她聽了，笑顧他一眼，便說：「有何心事可談？不如說些世界大事給我聽聽吧！」他搖頭說：「第二次世界大戰將爆發，怕你聽到，憂懼起來，我不欲言了，還是說說我們心上的事，當為聊天資料好了」。

　　她搖搖頭，表示自己沒有心事可言。他說：「事無不可對人言，你不說，我偏要說。」她雖然說：「好的，你有甚心事，可坦白對我說，等我聽聽。」他望着她說：「我不知怎的，自從聽過你的歌音後，我便愛上了你，每夜夢魂中，都見到你在我身邊歌唱，這是甚麼道理？」她笑說：「無他，愛我的歌腔而已，有若干歌迷，對我也是這樣說。」

　　他說：「他人未必有我這般情況，我對你特殊不同的。薇！我不

僅愛你的歌，還愛你的人哩。」她於是聞言知意了，便說：「我有何可愛？不過我對你，就認為最可愛了。」他一聽到她說他可愛，便喜上心頭，欣然地說：「你既然以我為可愛，你就應該接納我的愛，不用我再向你求愛了。」她笑說：「我愛你，你愛我，愛至此已極。論年齡，我長你十歲，我和你何不結為姊弟？以後呼我為姊，我喚你作弟，豈不妙哉！」

六三　他借曲意訴衷情

　　他聽到她結為姊弟的話，便有點悵然，隨即笑說：「應該的，我叫你做姊，你叫我做弟，因為你比我大哩。」她笑說：「不是空口講白話，我是要和你結為姊弟，以後免人談論，傳為笑柄。」他耳聽心想，她說畢，他也想透，便欣然說：「我是沒有家姊的，若得你做我家姊，我高興極了。」她也笑說：「我也沒有弟弟，若得你肯做我的弟弟，我也開心了。」他笑問結為姊弟，有甚形式。

　　這時她的母親已含笑走進來說：「揀一個好日子，學那桃園結義，這時請些親友來飲，證明你們已經結為姊弟，親友知道，便沒有思疑和閒話了。」他只有贊成，沒有反對。這時又有人來探，他便離去，說聲今晚再見。

　　江夏生對她的癡戀，其希望卻在和她結婚，現在竟作了姊弟，教我又怎能再開口，向她求愛？他想了又想：我和她名雖姊弟，並不是同胞血脈，將來仍可成為[伴]侶，不過要自己的心不變，她或者可能如我所願的。

　　她已經對他訂為姊弟，絕他求愛之心，以為不會再使到自己終日不安，有苦難說。只是他日夜還來癡纏，入自己的房，睡自己的床，像伴侶一般的依偎着，這時又煩悶起來，不知如何應付他好了。一日，他又來了，要同她出外品茗，她初還婉卻，他說弟弟請姊姊飲茶，你好意[思]不去嗎？她無奈何，便對鏡理妝。他從鏡中注視她的芳顏，便哼着《恨不相逢未剃時》那支曲中的一段二王：「最可憐，楊柳腰肢，比我沈腰猶瘦。舊啼痕，防重惹，莊辭珍覘，欲報無由。花未殘，春已空，傷心別有。……」

　　她聽了，便知道他借曲意訴衷情，便顧他一眼說：「唱得不好聽，待我來唱。她便接續唱：「九年面壁成空相，持錫歸來悔晤卿，我本負人今已矣，還說甚浙江潮看，同倚在春雨樓頭。索題詩，持紅葉，丈室煎茶，又是親勞玉手。浸瑤階，月華如水⋯⋯」他便止着她：「休唱下去，待我接唱。」他便續着來唱：「最愛羅襦換罷，才下西樓。坐吹笙，艷如仙，桃腮檀口。⋯⋯」他唱至此，她便說：「好了，不要唱了。」

六四　要擺脫他的癡纏

　　他見她已妝成了，也不再歌，偕同外出，到大酒店飲茶，坐還未定，便有人來對她說：「找得你好苦，幸而在這裏遇見。」她見這個人是唱片公司的人，便招呼他同坐，跟着介紹江夏生和他相識，笑稱「這是我的弟弟」。那人望着她笑了笑說：「真好弟弟！」飲過茶後，便謂公司要請她灌片，而且要入十隻之多，最好同往公司去談談。她答應了，坐談片刻，她便叫江夏生先走，她要到公司去立約。

　　她立了約後，便返香居，還未入房，便聽到人開了唱機，播出《多情燕子歸》那隻唱片，剛剛唱到「曾經滄海難為水除卻巫山不是雲，眼底已無，佳麗。她道不自由，惟有死，情花可種 ①，勸我莫惜春泥。佢又話春歸不見歸，便要相逢隔世。聲聲解慰。碧玉情深不可廢。聲聲解慰。碧玉情深不可廢。悄候春歸 ②。鳳去鸞啼。愁連夜月，恨繞寒幃。念嬌心未替。替卿愁到減腰圍。聲沉影寂魚書滯。幸得多情燕子共春歸。今宵綠帳紅燈底。酒後春容意自迷。芳澤微關嬌喘細。尚未銷魂……」唱至此時，她已入房把機停了。嗔視着他說：「唱甚麼《多情燕子歸》呢？你何以又回來我處？」

　　他笑迎着說：「嗔甚麼？我一唱那隻《多情燕子歸》，你便回來了。」她又嗔着說：「你當家姐是燕子嗎？抵打。」說着，便伸手要去打他。他又哈哈笑着說：「打者愛也，薇姐愛我了。」她沒奈何，只得

① 「惟有死，情花可種」原文作「惟有熱情花可種」，諒誤，編者據唱片版唱詞改訂。

② 「悄候春歸」原文作「怕候春歸」，諒誤，編者據唱片版唱詞改訂。

坐下。他便將暖水壺中倒了杯熱茶遞與她喝，叫她不要氣：「我和你是姊弟，應該要和氣的才是。」

她因此又知道他仍是癡戀着自己，並不以姊弟間之情，而減少了他的熱愛，但她決意不願以染有肺病的身，而累他的一世。她於是又想出擺脫他的癡纏善策了。隔兩天，他來坐時，便對他說：「我為了讀曲，在家人太嘈雜，是不適宜的，公司已經替我在青山寺租了一間幽靜房子，等我靜靜地讀曲，而且還可休養，我明日就要去了。」他一聽到，便感不安，急問她：「你不怕靜嗎？我去陪你怎樣？」她答：「不用你陪，我有女友同去，女友也是歌者，是最好不過的。」

六五　一個寫畫一個讀曲

　　他聽到有女友陪她，惟有說送她到青山去，兩三日來看她一次。可是她拒絕，謂：「往青山寺居留，至多半月，便回家了，又何必跋涉來訪，既要來訪，何不到我家問候母親？我還感激。」他於是默然，惟有點首稱是。

　　她同行者不是歌人，而是畫人，這位就是女畫人。到了青山寺，住在一間最幽雅的宿舍。一個讀曲，一個寫畫，興趣盎然。女畫人調侃她說：「我和你可惜是同性，否則我早已向你拜倒了。」她笑說：「同性與異性，是沒有關係，我得女友如你，我也算幾生修到，照我看來，你對我的熱情，還比異性加倍。今日得你作伴，我便偷得浮生半月閒了。」女畫人說：「江夏生如此癡戀你，你在這十五天內，不會想到他為你而染下病來麼？」她感嘆地說：「他自作自受，是不足惜的。」女畫人說：「你太忍心了。」她說：「何忍之有？我們莫提他，你快寫你的畫，我讀我的曲，希望這次灌片，可得回二三千金，以為生活費及醫藥費。」

　　女畫人要寫活的畫，每晨朝陽初上時，她即到寺外邊的樹林下寫生，她寫的山水，都是即景之作。她有時也偕同出外，看她繪畫，自己讀曲。她有時觸景傷懷，又唱着《恨不相逢未剃時》的「懺情禪，空色相，垂垂入定。縱有歡腸已似冰」的曲句。她曼聲而歌，群山響應，女畫人聽到她的歌腔，也停着筆癡癡的顧，忘卻完成自己的傑作。

　　一夜，明月當空，青松翠竹，都像浸在水裏沐浴。她二人綺着白石闌干，對着天上明月，偶然銀雲流過，月色忽明忽暗，她又不知不覺唱着《故國夢重歸》李後主那句「朦朧淡月雲來去」。女畫人聽了，

連說好詞，還說王摩詰[①]則詩中有畫，李後主卻詞中有畫了。即回客舍，在燈下執筆，寫成「朦朧淡月雲來去」畫意，她看到讚為妙畫。她在青山寺住了十天，她的容光又如初放芙蓉，肺腑也為之舒暢，食量也大增了。女畫人說：「吃素果然有益，我也感覺健康起來，我和你若長居此地，你的病自然不藥而愈，我的身體也會比前強壯了。」

① 王摩詰：即唐代詩人王維。

六六　人到情多情轉薄

　　她果以為然，但說：「可惜生活逼人，誰享受這樣的清福呢！」女畫人也有此感。有一夜，她讀曲已畢，女畫人說：「入唱片的新曲，沒有一支是可顧的。」她稱是，便謂：「在青山寺的環境中，我最中意是《恨不相逢未剃時》這支曲，因為曼殊詩充滿禪味，這支曲是作者選用他的詩句而成者，故亦充滿禪味，今日之我，每唱此曲，便有逃禪之意。」女畫人笑：「你想為『情尼』乎？」語出，她不禁輾然。

　　女畫人說：「此曲我亦不厭百回聽，尤其是此曲末段，你能在燈前為我一歌乎？」她說：「你要聽，我怎敢不唱。」她於是輕弄鶯舌，唱此曲末段的反線中板：「擾夢懷，環珮聲聲，離緣莫問。分明是，惹得吳娃，笑語頻。萱草忘憂，恐怕難躑忿。只可嘆，江南花草，是愁根。鷓鴣聲急，撩人恨，燈前蘭麝，自氤氳。我是個，兵火頭陀，說不盡酸情孤憤。想今日，芒鞋破鉢，識我無人。羅幕春殘，又是黃昏近。四山風雨，不堪聞。一夜秋寒，白了潘郎鬢。對着了，疏鐘紅葉，更傷神。碧桃花艷，空餘韻。傷心怕檢，石榴裙。此後綺念清除，空五蘊。白雲深處，寄閒身。還說甚，春水難量，盈舊恨。皆因是，佛說原來，怨是親。無心重畫閒金粉。僅留微命，作詩僧。雨笠煙簑，寒山隱。與人無愛，亦無嗔。縱使有情還有恨。（轉花）我都是寂對河山，叩國魂。斬斷情絲，抽慧刃。落花如雨，任紛紛。作一個，枯木禪，念幾句阿彌陀，跳出了煩惱河，打破了煩惱陣。待等着，煩惱魔，煩惱賊，一概離身。春色滿人間，都與我呢個山僧無份。從此後，行雲流水過一生。寄語玉人，莫把行蹤追問。拜如來，消孽障，願做一個薄倖僧人。」

　　她唱此曲時，山風山雨，**飄飄蕭蕭**，好像音樂一般，拍和着她的歌腔，女畫人對景聞歌，魂意俱銷。她也陶然若醉。歌畢，女畫人說：「假如你的弟弟聽到，又不知作何感想了。」她嗔着說：「無端端又[提]起他作甚麼？我對他真有『人到情多情轉薄』之感了。」女畫人說：「原來你對他一樣是多情的。」

六七　唱曲替女畫人祝壽

　　女畫人也說妙在「有人」那兩字。不過「撐住東南金粉氣」，這句亦絕唱了。她又說：「他因何要集這兩句曲贈你？」女畫人說：「因為我生辰，他所以集了四首定庵句和我祝壽，我愛這兩句，才寫下來，無聊時又細細讀着，當作吸香煙。」她笑說：「你是個女傑，他應該如此祝你的長生，我也願借兩句詩來慶祝你的生日，到底何月何日，是你的生辰哩？」女畫人說：「正是今天，信不信由你！」

　　她想了又想，便說：「我相信你的話。」女畫人問何以毫無所疑，她說：「你的書籍畫冊，我是常愛翻看的，從來沒看過這兩句詩，可知你這兩句詩，是昨晚寫出的，紙墨猶新，所以不疑。」女畫人說：「你說得不錯了，可惜今天我生日，只有你伴着我，他還沒有詩來。」她顧着她說：「詩是會有的，大抵我們遲兩天回到家裏，他便有得贈給你了。現在不談他，我要替你做生日」。

　　女畫人說：「用甚麼東西替我祝壽？最好你唱支壽歌給我聽。」她欣然說：「也無不可，我便唱他撰給我的《玉想瓊思過一生》一曲末段，來祝你的壽，你說好不好？」女畫人鼓掌說：「好極！因這支曲，也是用定庵句而成的。」她於是就轉而歌此曲末段，由南音唱起：「思錦瑟怨琵琶。知卿情願故侯家。記得為數春星眉月下。蒼苔久立蹴損牡丹芽。更憐卿你鶯喉罵。話我救不得人間薄命花。想我言愁已厭，真係怕聽傷心話。只有美人經卷葬我年華。而今有臂和誰把。空將晚節盡情誇。不若從茲禮佛燒香罷。誓不再登岱還浮八月槎。（反［線］芙蓉中［板］）今日空山聽雨，已自成無賴。難再望嬌鬟堆枕，鳳橫釵。難再望縹緲清幽，同在銷魂界。望只望得隨紅葉，到天涯。望

只望活色生香，依舊有縱橫態。才不負猖狂乞食，過江淮。（花）從此後踏遍河山，窺兩戒。紅淚如潮。只避客揩，遙向嫦娥，深深膜拜。」唱至這句拉腔時，便離坐起立，向着女畫人以深深一拜。女畫人便笑說：「阿薇不僅能唱，今且能演了。」因而互相狂笑，喜滿眉梢。

按：

舊報缺藏，本篇之前一篇連載稿待補。估計上文是談及撰曲人集龔自珍的《己亥雜詩》祝賀女畫人生日。據本篇提及「有人」作推測，《己亥雜詩》三百一十五首詩當中，包含「有人」的詩句只有四句，即：小橋報有人癡立、崛起有人扶左氏、河汾房杜有人疑、有人花底祝長生。女畫人和小明星在篇首談論的，應是「有人花底祝長生」一句。

六八　遊青山巧遇詞人

　　她於是將末句「人難再得始為佳」①笑着改為「畫人生日我請食齋」，唱出之後，女畫人便說：「阿薇不獨會唱曲，還會撰曲了。」二人又開着笑口，意興[飛]揚。是日，她果向香積廚定製了幾個上齋，替女畫人做生日。在吃齋時，她②又說：「本來生日，吃齋才是合理，因為自己呱呱墮地，生於世上，又豈可因自己降生，而將雞鴨等生物處死？戒殺是好應該的，從前有許多人生日，不只不殺生，還要放生哩。」

　　女畫人頷首說：「你說得很有佛理，他日到你生日，我也請你食齋，祝你長壽。」她撫然③說：「以我之身，殊非壽者，十年前，人人都說我有病態美，又譽我為病美人，到了今日，體益弱，病益增，你雖祝我長壽，恐我亦無術長壽了。」女畫人安慰她說：「[語]有云：『衫爛隨少補，病向淺中醫。』現在你的體魄已漸漸恢復康強，如醫理得宜，又何愁命短？」跟着又說：「我們不要談這些事了，我們還有兩天居此，不如趁此良辰美景，盡情玩一個飽好了」。

　　她轉[嗔]為笑，便偕女畫人遊遍青山，觀松聽漾。二人剛從山徑走下，忽然遇到一人，這人是誰？正是綠華詞人，相見甚歡。她問他何以來此？他也問她，她又何以來此？女畫人便將二人來青山寺居住的事，細說一番。綠華詞人欣然着說：「我也是和友人來遊青山，

① 「人難再得始為佳」亦是《己亥雜詩》的詩句。

② 她：指小明星。

③ 撫然：茫然自失的意思。

不過，夕陽時候，便要歸去了。」女畫人說：「我們有此巧遇，今夕何不作剪燭之談 ④ ？」她也這樣說，要留他談個通宵。

　　他想了一想，才答二人所留，她和她便導他至客舍，還說你如[不]怕不方便，鄰房是沒客住的，可以借給你住。他聽了，便道如此更好。三人談了些時，他便要往尋友人，告訴他們知道，不要苦候。他去了，女畫人便笑說：「他也是一個星迷，他也為你相思不少了。」她不否認，隨又黯[然]說：「我再不願以半病之身，誤了這輩大好青年了。」女畫人欲她又興起哀傷之感，便又攜她的手，立於門前，竚候他來。不多時，他已帶笑來了，[三人一]同回房，坐着話[舊]。

　　按：
本節連載稿原缺標題，編者據原文內容並參考作者的擬題風格代擬。

④　剪燭之談：即促膝夜談。

六九　始知珍錯不如齋

綠華詞人喜顧小明星，說：「不見多時，你的顏色，比從前光潤得多哩。」女畫人說：「她能夠珍惜自己，自然像花一般的美艷啦。」她笑顧二人，默然久之。綠華詞人說：「不聞雅唱久矣，今夜能為我清歌一曲乎？」女畫人代答：「他人則不可能，是你的要求，哪有不能。」詞人說：「今晚我請食齋。」女畫人說：「可惜心帆未來，如他在座，今日這個雅會，愉快更增十倍了。」

她聽了，也有此感想，詞人說：「我若知你二人來寺隱居，今日茲遊，我必約他同來，吟詩聽曲，歡聚一堂，遣此美滿的時光矣。」她笑說：「吟詩我不會吟，聽曲是你們聽，於我何益？」詞人說：「你善歌，當然要唱給我們聽的！」女畫人說：「他二人能寫，既然寫曲與你，你不唱，他們又何必寫？」她笑說：「他二人寫曲給我唱，我唱給他二人聽，是好合理，但你只會寫畫，畫是不能唱的，你聽我唱，豈不是便宜了你？」

女畫人說：「並不便宜，就算是便宜，我也不俗，他沒有來，我代表他，你唱的曲，當是唱給他聽呀。」她一笑無言，只瞟了他一眼。詞人也笑了，便偕同到齋堂，吃羅漢齋去了。齋的滋味，吃得肉多者，便覺可口，詞人說：「心帆遊鼎湖，有兩句詩：『一日五餐忘食戒，始知珍錯不如齋。』我今日吃這些素菜，真有此感覺。」女畫人說：「他這句『始知珍錯不如齋』，是脫胎於隨園老人詩的，你知道嗎？」

　　詞人思索有頃，說：「沒有錯，是脫胎於『始知嬌笑不如齉』[①] 這句的，這詩是詠西施者，心帆改『嬌笑』為『珍錯』，改『齉』為『齋』，又成吃齋的妙句。」她怡然說：「蘇曼殊也善乎此，他的詩句，多是脫胎前人句的。如『華嚴瀑布高千尺，不及卿卿愛我情』，即是李白的『桃花潭水深千尺，不及汪倫送我情』句，換了數字而已。」詞人說：「曼殊常喜如此，但經他一換過一二字，又充滿佛味了。」談了一回，齋罷即轉回客舍，這時已入黑，在寺門外望青山的海，但[見]漁燈點點，有若天上繁星。

①　此句見明代詩人王彥泓的《疑雨集》，是〈夢遊十二首〉之五：「諱言識字儗瞞人，卻見詩箋竊睨頻。春病已聞強半減，酒情應有數分真。舞筵歡處慵抬眼，歌調淒時暗動唇。心事自溫顏自冷，始知嬌笑不如齉。」原文説「始知嬌笑不如齉」是隨園老人（袁枚）的詩句，諒誤。

七十　漁燈卻似小明星

　　她稱為奇景，女畫人說：「漁燈閃於海上，與小明星又有何殊？」她笑了，詞人湊趣說：「譬喻得妙，漁燈真像小明星，假如大光燈則像大明星了。」她聽了益發絕倒，倚在詞人的肩上，還是核笑[①]。女畫人先回房去，隨後二人才回，女畫人說：「阿薇！快轉歌喉，歌詞人所撰之曲。」詞人說：「我的曲有何可顧？唱《故國夢重歸》吧！」她搖頭說：「沒有音樂拍和，曲又太長，我不唱，都是唱你那闋《知音何處》好了。」

　　詞人說：「也好，曲中二流板作三字句、也算是創作，聽聽你怎樣唱法。」她便輕啟歌喉唱二流：「春欲盡、日遲遲、牡丹時、羅箔掩、翠簾垂（合）。憶啼痕，憐往事（上）（慢板）鬢影衣香、舊歡為夢，此情已自成追憶，落盡梨花、月又西。紅玉瑩、人語靜、皓腕紅腮，相對未能、無意。脈脈情微逗、綠雲斜鬌，似醉、如欹[②]。枕函邊，笑伴嗔，魂是柳綿、吹欲碎。偷度裙釵，輕衫縈住，約略，紅肥。（反中）憶舞裙、新月迴廊，欲上高樓，還已。白霓裳，自然標格，玉骨冰肌。鼓箜篌青服高歌，拚向名花沉醉。最銷魂嫩水吳姬眼，雖然無語，也相宜。曲檻邊，紅袖輕招，為伊把綠雲重理。（花）情知此後來無計，強說歡期。」曲終，二人皆擊節。

　　詞人還認為耳福未能飽，即斟了一杯清茶給她飲，要她先潤潤

[①] 核笑：未詳詞意，「核」字疑是誤字。

[②] 「脈脈情微逗、綠雲斜鬌，似醉、如欹」，原文作「脈脈含情、綠簪斜墮，似醉、為癡」，編者據唱片版唱詞改訂。

喉，再來一曲。女畫人贊成，也倒了一杯茶給她，還笑着說：「語有
云：『詩清只為飲茶多』。我卻道：『歌清只為飲茶多』，飲過這兩杯
茶，再來一支，更有清的歌韻。」她說：「梆王腔沒絃管拍和，有甚可
唱，不如唱一段木魚給你們聽罷。」詞人說聲「也好」：「只要你唱，
我們就有得悅耳。」她於是又弄着歌喉，唱出清歌來：「今夜天邊月，
也異當時。黯淡如愁照着鬢絲。莫非月你亦有愁抑或緣底事。一鈎
殘照着卻似恨鎖雙眉。夜夜月明人萬里。只恨水天遠隔各散東西。
猶記金縷歌殘，當日新聲誰會意。生恨知音難得轉凄迷。……」

七一　她要繼續唱下去

　　她唱還未畢，詞人止之勿唱。女畫人問何解？詞人說：「我感覺我所寫的曲詞，絕無可聽處，故止着她不必往下唱。」她顧之說：「我要唱，愛它纏綿悱惻，哀艷絕倫。」於是又繼續唱下去：「便長帶粉痕雙袖淚。更傷春憔悴瘦損腰肢。可愛清歌學得秦娥似。總是惹人哀怨，一片調苦聲聲淒。月下閒來共話低眉事。落花如雨滿羅衣。劇憐花好春偏去。護花無力願化春泥。正是情意濃時愁又起。願成比翼轉分飛。而今縱有相思字。憑誰寄。關山千萬里。我願作天邊月，流影入羅幃。」

　　女畫人聽了這段清歌後，大讚詞人寫得好，便問他是為誰而作？她又飄目顧詞人，詞人頗感忸怩，只說：「無病呻吟之作，殊無實質的。」女畫人笑說：「呀！我以為詩人才多大話，原來作曲的也是多大話者。」隨又說：「我看未必，以詞人這般多情，曲中意，必有所寄。」便問小明星此曲是甚麼名，何以我未聽過？小明星便說出曲名為《一鈎殘月記長眉》。

　　女畫人又讚好曲名，便問全曲有多少句？詞人說：「僅木魚而已，餘無梆王兩腔。」女畫人搖頭說：「不信，沒梆王腔，又怎成得粵曲，必有必有！」她答：「有是有的，如大畫家要聽，我可唱末段給你聽，怕你聽到，也有黯然銷魂之感。」她說着便唱起慢板來：「到而今，秋色起，葉落梧桐，最是離人怕聽。終日多愁多怨，都為太過聰明。焉得着，似水幷刀，剪去情慧性。真是人到情多偏恨，如今真個悔多情。昨日如煙，今朝似夢，夢裏人生，為問何時纏綿。猶記柳梢青，素約一身燕子輕，紅牙檀板度新聲，疏林新月人歸後，飛絮濛濛

倚翠樓。一地刺桐花影。斜抱琵琶，半含淺笑，縱難傾國，也傾城。當此時，彼此心絃，都似游絲無定。晚妝成，紅煙翠霧，暗罩輕盈。（中板）捲珠簾，樓外闌干，橫斗柄。碧天高，一鈎殘月帶疏星。（花）離緒吹來，心似轆轤金井。最苦是一聞別訊，紅淚縱橫。此際殘月半簾，尚似當時情景。只奈別來心意，都冷如冰。今夜忽記前塵劇憐薄命。秋光不管人愁苦，尚自飛來繞畫屏。」

七二　詞人也仿星腔唱

　　女畫人癡癡的聽，詞人也聽到如醉如迷。她歌已，二人不聞她的歌聲，才如夢初醒。女畫人顧二人而笑，謂詞人此曲之所記者，非「長眉」，實「曼薇」也。語出，二人聽了，都默然了一陣，不知是羞還愧。女畫人便笑對她說：「如此知音人，是最難得者。」這時詞人已倚窗外望，頓覺山風推窗而來，便回身說：「《草檄討風姨》曲，應該此時唱出了。」她搖頭說：「我願你唱出。」女畫人拍掌說：「她唱了不少的曲詞，飽你耳福，你也應該唱幾句給她聽聽才是。」

　　詞人爽然地說：「也好，我也學學星腔，唱幾句討風姨曲，不過，你們聽到，莫笑我非唱家才好。」她嫣然顧着詞人說：「你唱，如有唱得不像我的聲韻，我會將你指正。」詞人便轉着歌喉，唱曲中的清歌：「你就從此後，跋扈得人驚。披猖無忌，暴戾生成。深宮碎玉，每每難安定。中宵澎湃，恣弄秋聲。又向山林施虎性，波濤攪起，禁不住你威凌。簷鐵忽敲，驚破離人夢境。簾鈎頻動，終日響噹叮。動吐紅絲圍月影。時翻柳浪，重話為花寄語，（士工慢板）以表深情。排闥升堂，竟作翻書客，自恃聰明，絕頂。寒幃拂簞，儼同入幕賓，只是人不，垂青。若非是，掌上留裙，幾掠去翩翩，舞影。啟珠簾，開繡戶，施施而入，實與你素昧，生平。……」唱至此，佯作咳嗽聲，便停着不往下唱。

　　女畫人笑了，她也笑了。詞人便也笑說：「我沒有練過嗓音，所以不持久唱出，一咳便會停止，不如你繼續唱下去好了。」她說：「不必唱了，現在風已不再登堂入室，你唱得有力，討那風姨，早已成功矣。」女畫人也說：「我也贊成停止唱曲，現在夜深，雖然沒有簫管嗷

〔嘈〕，歌聲是一樣擾人清夢的，人家不干涉，自己也過意不去。」女畫人剛說完這句，便聞鄰房的人說：「好歌不會吵耳，小明星小姐唱到天光，我們一樣歡迎。」詞人笑說：「各位！我唱得老牛那般的聲，有甚麼可聽？」鄰房的人說：「先生歌喉也不俗，與小明星小姐的歌腔，雖不十分相像，也有八九分似，你唱，我們一樣愛聽。」

七三　清唱小曲《柳搖金》

　　女畫人說：「現在夜了，各位要聽，且待明天。」鄰房始一笑，於是同道「晚安」，各自上床尋夢。

　　詞人在這兩天中，曾和她談到許多衷心話，勸她卸去歌衫，珍惜生命，萬不能仍以半病之身，夜夜上歌場度曲。她謂迫於生活，那能不唱？詞人對此，惟有嘆做人之慘事，便是最慘不過為生活所迫。女畫人也有此感，但不願彼此在這青山寺裏閒憩時，又談到這些不愉快問題，只說：「聽其自然，不必多慮，我們明天便要下山，今日應該談些開心事。」小明星笑說：「要我說開心事就難了，除非健康回復，環境轉好，才有開心話和大家說。」女畫人說：「這也未必，開心的事甚多，在幻想方面來說開心話，更為有趣。」詞人說：「沒有錯了，我平生最愛幻想，每於課餘，便吸一支香煙，閉目幻想，尋思那開心的事兒。」她聽了便說：「你是文學家，當然是富於幻想的，但你且談談你最開心的幻想是甚麼事？」詞人說：「我幻想着將來成了名作家，不論小說也好，小品文也好，詩歌也好，都獲得人們爭讀，一如你的歌聲，得到歌迷歡迎，我便開心了。」女畫人笑說：「你的幻想和我相同，你是想成為名作家，不過我是想成為名畫家而已，但我也是如此想法，我的名畫，一如阿薇的歌聲，得到萬千歌迷欣賞，我便快樂極矣。」他和她這樣說出，她真個轉嚬為笑，說二人有意教她開心。

　　這夜，三人又圍坐在燈下聊天，詞人又要她唱幾句曲以慰寂寞。女畫人說：「我也贊成，因為一歸去，我們更沒有這機緣，來聽她演唱了，可是她唱的曲，多是悽然，最好她能唱幾句喜曲，教我們聽到，開開心就［好］了。」她想了想，笑說：「在唱片而言，喜曲不少，

不過曲詞無甚雅句吧。」詞人說:「只要悅耳怡神,俗一點也無問題。」
她說:「我的梆王腔聽得多了,小曲相信未曾聽過,我唱幾句你們聽
吧。」說畢,便唱《柳搖金》:「花嬌月更嬌。對景歌情調,信逍遙。
可奈玉人聲影渺。未得如前料,惆悵惆悵度長宵。孰和我歡笑。玉樓
人隔萬重霄,意想終成幻,惹思潮。」[①]

① 這段《柳搖金》出自吳一嘯所撰的《寒夜琴挑》。

七四　小曲沒有突出的唱法

　　她唱完小曲《柳搖金》問如何？詞人搖頭說：「小曲你是不宜唱的，而且曲句俚俗，每每為了工尺，便要把字句堆成，絕不自然，像你所唱的『未得如前料』、『孰和我歡笑』等句，你說是不是沒文藝性質呢？」女畫人認為詞人說得對，她便說：「阿薇！梆王腔是你成名作，小曲確不宜唱，我看過你的唱片錄的小曲，多是生硬堆砌而成的，而你唱來也沒有突出的唱法，不過人唱你也唱而已。」

　　詞人說：「她說得不錯，像你唱片的《夜半歌聲》裏《平湖秋月》的曲詞，我也不敢恭維，如：『離情緒，長懷記，晚晚如醉擾心性。愛佢閒靜。皎皎明月撩我心靈。眼淚盈盈。又暗嘆愛戀難比月一般永。』你說這麼的句子，令人聽了，怎會迴腸蕩氣？而且『擾心性』之『性』字，『難比月一般永』的『永』字，都是為着押韻故，乃有用到『性』『永』的字來作韻的。月是有圓有缺，又怎可用『永』字？」

　　女畫人說：「《秋墳》一曲，因為灌片，便將它刪短，還加了幾支短曲，以為點綴，照我看來，竟與原有的詞句，天淵相隔。如小曲《風飄飄》：『愁人怕見月冷冰霜。極凄涼。唉嘆緣慳，我心傷。』又小曲《雪擁藍橋》：『媚態難描下。嬌姿更瀟灑。情難罷。心牽掛。』又小曲《鴛鴦散》：『鴛鴦散，人亡物化。獨上妝閣，確令人怕。閒弄琵琶。倩誰對話。』這幾支小曲詞句，我總不感到它有甚麼佳點，只是看到『確令人怕』吧。」

　　詞人說：「我也有這樣感覺，怎似原曲中的『我今日，作鴛鴦，憑誰燒瓦？錦瑟緣，惟求隔世，再苗情芽。立墓前，三尺殘碑，疑是望夫石化。鴛魄未歸芳草死，只有夜來風雨，送梨花』這麼悽惋動人的

句子呢？」女畫人跟着說：「我還愛曲中那句：『記畫眉，曾為卿研黛，你潤吻，還教我奉茶』，此情此景，男女在戀愛過程中，必曾嘗試過的。」小明星聽二人的批評，惟有頷首，她便說：「所以我在歌壇上，絕不唱唱片的曲，因為許多擁護我者，都作如是的批判。」

七五　她回到家他又來了

　　三人在燈下，由唱喜曲而談論唱小曲句子，足足說了一個更次，卒由小明星改轉談風，問二人離開青山之後，回到家裏，又作甚麼生[①]？女畫人說：「我要到澳門去教學及繪畫。」詞人說：「我想回到廣州，看看我的母親和弟妹。」她聽了，帶點驚悸說：「廣州已淪敵手，你若回去，不怕那些蘿蔔頭麼？」詞人說：「同是人類，怕他甚麼？我不犯他，他未必敢犯我。」女畫人說：「理由是有的，不過他毫不講理時，你就肉體與精神都要受痛苦了。」

　　詞人笑說：「處於這個環境，只有臥薪嘗膽而已，他日必有復國之日的。」她蹙然[②]地說：「收復失地，不知要在何時？」女畫人說：「終會有一天的，不過，世界風雲，日急一日，我們也不必多談，隨遇而安吧。」他們惟有各自安寢。睡到天明，便起來盥漱，吃過早齋，即收拾行囊，離開青山古寺，一路搭車搭船，安全地各自回到自己的居處。

　　小明星剛剛回到家裏坐下，江夏生已含笑而來，對她說：「姐姐回來，弟弟就開心了。」她望他一眼說：「我聽你的話，是言不由衷的。」他撫着臉兒對她說：「你看，不見你半個月，我瘦了幾多？」她不欲使他不快，便笑着伸手摸摸他的臉，然後說：「何瘦之有？」他說：「得姐姐你摸了一摸，我又胖起來了。」因而貼着她坐，問她在青

① 作甚麼生：即「作麼生」，意思為「幹嗎」、「做甚麼」。

② 蹙然：憂愁的樣子。

山寂寞不寂寞？她嫣然說：「養靜是不怕寂寞的，我在這半個月中，讀曲是有興趣，食齋也覺開胃，你看，我不是胖了許多麼？」

　　午後，她到唱片公司，問幾時灌片。主任說：「三日後，可來試音，預備在十天內，就要完成這些唱片曲了。」她唯唯而退。是晚江夏生來約她看電影，又送了多少錢給她用。她婉卻，謂已收得唱片公司一筆錢，教他留回自用。他不肯收回，便開了她的手袋，將錢放入，還笑說：「我是弟弟，送錢與姐姐用，是應該的。」她只有一笑，沒有再卻。二人在這一晚，看過電影，又往餐室消夜，他送她回家後，才愉快地離去。

七六　新曲難如舊曲佳

　　她休息三日，再上歌壇，一輩星迷，便如久旱逢甘雨，一早滿座，要聽她的歌腔。時有星迷姓董的[①]，曾撰了一支《香巢應悔燕歸遲》曲，送給她唱。她這時沒有新曲，讀了這支曲後，極愛詞句清雅。此曲是用「戀檀」開始，句亦不覺牽強，她把句子試唱：「花風吹遍到荼薇。春三陰欲雨倍淒迷。我欲倩它把閒愁吹將去。孤燈傷隻影，誰伊誰？恨怎休，只為柳絲難繫行人駐。」她試唱後，對此曲的文字，甚以為佳。

　　曲中由芙蓉腔上句「今日崔護重來腸都碎」轉二王慢板下句：「只為翠華過處，人面全非。冷落荒幽，當年煙月依舊秦樓，人天相隔幾春秋，鶯舌撩情，漫向玉闌獨倚。問秦淮，何處笙簫，眼前無限景，都撮上愁眉。還憶別伊時，桂魄正團圓，翠榭華筵，歌殘金縷。淒絕河梁分手處，相看惟有淚，不意後會難期。玳梁指日誓雙棲，一句離詞，不道竟成虛意。」轉清歌：「傷永訣，不盡依依。個郎腸斷已多時。憐卿薄命身先死。寂寂寒齋孰慰癡。此後夜習篇誰理添香事。更乏娉婷捧硯我卻擲管〔淒淒〕。說甚麼海誓山盟情與義。你嘅芳魂艷魄究何之？唉！往事風流今已矣。虧我傷懷怕讀個闃鸝鴣詞。」乙反二王：「夏綠霜凋，春江雹碎，錦繡年華反見欺，蒼蒼何事妒蛾眉，郎君此後，瘦減腰兒。識風華，羨風華，笑指紅樓是妾家，輕攏慢撚訴琵琶，個陣劉阮上天台，依稀得似。怪道情無半點真，情有千般恨，

① 撰曲人是董重書。

越是聰明越是昏，生死纏綿有癡魂，人天終古，只剩有相思。悔鰜
生，來已晚，至有恨如芳草，事與孤鴻去……。」

　　她讀過這支曲，便到歌壇唱，茶客見是新曲，都來爭聽，可是聽
後，卻說不像她所歌的《悼鵑紅》、《慘綠》、《長恨歌》、《秋墳》、《故
國夢重歸》名曲的聲韻美妙，句句悅耳，使人陶醉，百聽不厭。所以
她的新曲，總不如舊曲好，因為新曲，多是唱片的曲，短而不長，唱
於歌壇上，茶客的曲興，便不能增加。她因此在歌壇唱曲，〔欲〕慳
氣亦不可能了。

　　按：
　　本節連載稿原缺標題，編者據原文內容並參考作者的擬題風格代擬。

七七　夢中突為警報驚醒

　　女畫人過澳門，詞人回廣州，她更感到寂寞。江夏生雖日來相伴，但她決不欲以不健全之身，誤此大好青年，故不願與談戀愛。他雖戀她，而她卻不戀他。他日夕來會，也難教她情熱起來，和他相愛。有時她還避開他，往女友家抹牌遣悶。她常常回思過去，失戀的創痕，猶留腦海，未嘗消滅，又想到不如意的事，更不勝悲。婚姻問題，已無再談之日。男性多屬玩弄女性的，何況藝海的女人稍有微名，男人有不向她侵襲者乎？既遭侵襲，復被佔有，但又不多時，這人又捨而之他，這時的懊惱與痛苦，還慘過遇風災火劫。

　　她有了這種感想，所以更不願再踏進情場，累人累己。她的賣歌生活，有了唱片的曲，比諸歌壇上收入，似乎多了數倍，但為了醫藥費，也沒多餘，不過聊勝往時只靠夜夜所得的度曲資來活命而已。

　　時光過得很快，秋去又冬來，這時正是新曆十二月，有一日天將明時，她睡在夢中，突為警報驚醒，她醒後，伏在枕上，又聽得高射炮聲與炸彈聲，她驚着問母親：「是否發生戰事？」母親說：「我也問過人，人人都說是演習，大抵沒有甚麼事的。」

　　她起來梳洗，這時便聽到街談巷議，疑雨疑雲，有謂日敵已向九龍方面襲擊，第二次大戰①已爆發，就快侵入香港來了。她越聽越驚惶，假如是真的話，不知怎好！這時她立在騎樓外望，男女們皆露憂疑之色，驀然見江夏生匆匆登樓，她轉身去開樓門，迎他進來，問到

① 原文作「第三次大戰」，諒誤，編者據事實改訂。

底是不是有戰事發生？

　　江夏生點頭說：「日敵決進攻香港了，九龍機場，已用飛機拋擲炸彈。」說完又問：「有米有柴麼？如沒有的話，叫母親快去糴米買柴，還要買些鹹魚、沖菜等物，否則便會餓斃了。」她的母親說：「還有十天、八天的米。」他說：「一樣要買，不必再延。」說時，取出二百元給她的母親，叫她盡量去買。他便對她說：「如有敵機襲港，我們還要走進防空洞躲避，因為敵機，多是盲目轟炸的哩。」

七八　防空洞共同避空襲

　　她問防空洞裏可否住宿？他說：「洞中設備不錯，可坐可立，如聽到警報，我們可同到洞中以避空襲，等到解除，又可自由回家，灣仔這處的防空洞，以大佛口的最近，我已探聽清楚。」她和他談話時，她的母親早已出外買柴買米。不多時便買了一百斤米，三擔柴，還買了些罐頭、鹹蛋、鹹菜、沖菜之類、腐乳也買了兩罍。

　　當她和他與母親用早飯時，便聽到警報嗚嗚作響。她聽了連飯也不吃，要他帶她到防空洞裏去。可是她的母親不願去，只叫他同她去，她只是心驚膽顫，說話也說不出，只拖着他離開駱克道，疾步去到大佛口的防空洞來。一進入洞中，便見避空襲的男女老幼擠塞不堪，她不覺皺着眉梢說：「這如何使得，企也沒得企？」他叫她不要憂愁，便和她找到一個角落，可以容足的，一齊貼着立着。他在這時才得和她依偎親密。他緊執着她的手，緊貼着她的身，等待解除警報。

　　半句鐘左右，人們便說解除警報了，紛紛出了防空洞，各自尋路回家，他也伴着她回到家裏，她坐下來說：「氣有點不順。」她的母親笑着說：「幸而我沒有去，否則我更氣喘了。」她顧着他問：「你今夜能到來陪我麼？」他笑說：「當然可以，相信今晚更多空襲，我們一定要到防空洞裏邊過夜。」她搖頭說：「我不願再到防空洞避空襲了，洞中人多，空氣不好，怎可以過夜？」

　　他安慰她說：「不要緊，我們早點吃晚飯，未有警報前，即先進入洞中，擇地而坐，雖不易成眠，也可以坐到天明。」她無可奈何，惟有說一聲「也是好的」。天色一陣陣不同，戰雲漸漸密佈，炮聲疏落的聽到，她在晚飯時，要母親同行，她的母親說：「老命一條，死何

足惜，你們青年人，避避也好，我不去了。」她見母親不肯偕行，也不勉強她去。他携了一張被一張氈，一壺滾水與一些乾糧，便與她趕到防空洞。果然沒有警報時，人並不多，洞中有電燈，頗感光明，即選了兩個人的地方，把帶來雜物放下，一齊坐着。

七九　她又燃起了愛火來

　　入黑後，避空襲和炮火的男女們，已漸漸像潮一般湧進。她和他所佔有的地位，也要讓出給人坐了。她這時又感到不舒服，認為夜夜如此，怎能捱得下去，這場戰禍，又不知若干時始能結束，她自己靜靜地思量，居此不安的環境裏，不知不覺地，又愁鎖眉山，幾乎要流下淚來。他偶然瞥見她的愁態，便執着她的手：「你坐得不安嗎？不如在我的肩上睡一覺吧！」

　　她□□□說：「怎能睡得着？我不睡了，還是坐着好了。」他說：「雖坐睡不入眼，□在我的肩頭，休息些時，也是好的。」這時她又微聞着炮聲，人們也喧嚷着，外邊炮聲很［大］，不知敵人是否已經侵港？她又驚顫說：「假如敵人來了，我們不知怎好？」他安慰她說：「不必懼怕，相信敵人是不會來的。」隨又問她渴否？她點點頭，他便從水壺裏倒了一杯開水給她飲。飲後，又問她飢否？她說：「腹雖［飢］，但吃不下何！」

　　在防空洞過了一晚，有許多人都說沒有空襲，都說回家好得多。於是紛紛退出洞中，往路上行。這［時］炮聲也覺稀疏，她也要回家睡一覺，他只得伴着她，攜回帶來雜物，剛剛回到家裏，又聽到空襲警報。他問她還去不去避？她堅決地說不去，母親也說：「何必怕？生死有命，要死的話，避也不能免的。」她信母親的話，更加堅決不再往防空洞去。母親說：「我［煮］飯給你們吃，吃飽後，好好地睡，天跌下來當被蓋，甚麼事都沒有了。」

　　她對他的愛護，又燃起了愛火來。這天她倦極，他也倦極，便許他同在一床睡，一睡便睡到黃昏。這時的炮聲又密了起來。他匆匆起

床，把她搖醒，問她還去防空洞過[夜]否？她笑說：「不去，在家還
能睡得一覺，在洞裏人又多，尤其是孩子啼哭聲，比炮聲還刺耳，不
去倒還安安靜靜。炮是有目的才發的，就是錯發，落在自己身上，死
了也無痛苦，至少不會受孩子們的啼聲[影響]，聽到悶[上]加悶，
[終]夕不安。我不安，我不去；你怕的話，你自己去吧！」

八十　好容易捱到天明

　　她既不去，他又怎會離開她去，只有說：「你不怕，我也不怕，我決在此伴着你，照顧你。」她感他的熱情，便向他嫣然，顧以明眸。二人處於戰時環境，困於一隅，除了防空洞，便沒有方法，找得桃源，同去避亂。她終日躲在房中，他也在房中伴着她，她有時在床上臥着，他也坐在床沿依偎着她。她有時聽到炮聲如雷，似在她的身邊落下炮彈，她便雙手把他抱着，以為中了彈，唇也白了，手也凍了。

　　他笑［着安慰］，叫她莫驚：「在這個時候，只有以危為安，作為無事，有飯便吃，有樂便尋。」邊說邊取出一副撲克牌來，和她來玩。二人便坐在床上賭「十點半」。可是賭不到兩手，空襲的警報又在她的耳鳴着，她還有甚麼興趣再賭。警報才停，敵機已至，隨即聽到落彈聲，她又把他緊抱。他緊執着她的手，以面貼着她的面：「沒事了，敵機去了，慌甚麼？」果然解除警報，便響起來，她才回復她的如常神色，鬆開了他，望着他微微一笑。

　　晚飯吃過，炮聲越密，她又心慌意亂，他伴着她，安慰她，他雖然處此戰時，但能得到和她親密，日夕依偎，他的心也是開的。這一夜二人又是同床而臥，好容易捱到天明。天一亮了，他見她已入夢，便輕輕的下床，披上外衣，下樓探聽消息。這時街上的人，都聚滿來談，有些說已經退了，有些便說已進佔九龍，傳說紛紛，都聽不出真實情況。早報來了，他便買了一份，走回樓上去閱。

　　她的母親問有何消息？他搖搖頭說：「新聞並不好。」說着入房看她起床沒有，一入房便見她已倚床欄坐着，見他手持報紙，急問消息。他說：「平安無事，三兩天後，便可上茶樓飲早茶了。」她知道他

所說是不真實的，便皺眉說：「未必有這麼容易，你聽，炮聲比昨天還來得近，還來得密。」他搖頭說：「心理作用，我何曾聽到炮聲？」她笑了，顧着他說：「你以我為小孩子麼？想騙我麼？」這時她的母親叫二人出廳吃早粥。他便說：「今朝有粥今朝食，明日愁來明日憂。我們去吃粥吧！」

八一　她突然有了兩聲咳

　　他和她正在吃粥的時候，警報又響，街上的行人紛紛走避。她又嚇到心跳，跑回房登床擁被，他笑她膽太小。她嗔視着他說：「人家心都離了，你還在笑，你心真忍。」他馬上跑到床前，慰着她說：「我見你有膽，不去防空洞，現在又怕起來，所以才笑你的矛盾心情。本來不到防空洞避，遇到空襲就不應怕。」她感慨着說：「防空洞一樣是可怕的，所以我不願去。你聽到沒有，許多人都說防空洞越來越齷齪，小孩的糞溺，臭氣難耐，空氣污濁，聽說晚上的電炬①也沒有了，人們只點着洋燭，你說可怖不可怖？簡直是地獄。幸而我有先見，才不會受到這樣淒涼慘況。寧願在家裏怕，勝於在洞裏受苦。」

　　他點頭說：「你見得到，我佩服你，不過也不必怕，怕則易受驚，受驚則有損精神，你的身體，在這幾天裏，照我看來，你似乎已瘦了幾磅。」她說：「夜夜聞炮聲，日日聽警報，那得不瘦，我看你也沒有以前這麼多肉了。」說着還用手捏捏他的臂兒。

　　他也摸摸她的臂說：「你真個『玉骨瘦來無一把』哩！」她便似笑如嗔地望了他一眼。這時警報又已解除，只是炮聲仍然忽遠忽近地響着，有時還響到床搖燈動。她於是又驚到要把他抱着。這一晚她為了炮聲太密，她又不能安寢，他盡量地安慰她，竟唱起催眠曲，教她好好地睡去。可是總睡不得，到了半夜，她突然有了兩聲咳，他又殷勤問訊，又在水壺中倒了一杯開水給她潤吻。

① 電炬：即電燈。

　　怎料到她喝了開水後，咳還不停，且咯出一絲血來。她見了，有點慘然；他見了，也為之一驚，只有叫她不要耽憂：「明天和你去看醫生，吃一些藥，便沒有事了。所以我勸你不可過於彷徨與憂慮，總要珍重自己為要哩！」她嘆着說：「戰雲未散，日夜那炮聲威脅，沒有病的人，也會生病，何況我是半病的人麼？」他說：「你說的是沒有錯，不過也要用自己的精神，戰勝環境，否則便不堪設想了！你抖抖好了，天就快亮了！」

八二　他叫她莫怕靜待轉變

　　他便當她如小孩子，替她拍拍背，[揉揉]胸，伴着她睡。這時炮聲似乎略疏，她的咳止了，便安然地入了夢鄉。一到天明，他即起床，對她的母親說知，她昨晚又因咳嗽，咯出幾點血。母親聽了，緊皺眉頭說：「這便怎好，在炮火當中，如何找醫生替她醫治？」他說：「有的，我預備和她去看醫生了。」母親點頭說：「幸虧有你來伴她，不然的話，我便苦了。你看，在這幾天內，誰個來看看她？」

　　早餐吃後，他便偕同她去看醫生，在半途中，又遇着警報，她又驚了，他便帶她到騎樓下暫避，幸而很快解除，匆匆地便回到家裏，先教她在床上休息，然後把藥給她服。如此過了十多天，戰雲依然未散，且越佈越密，人心惶惶，炮聲隆隆，得來消息，都是惡劣的。她在這個時候，病雖然沒有增加，只是血點，天天都有半星兒咯出來。這時醫生也停診了，她只有服些化痰止咳水，鎮靜自己的精神。他對她果然熱情，並不因她這個病，便灰了心。

　　有一晚，不獨炮聲如雷，響個不絕，在半夜萬籟俱寂中，還聽到機關槍卜卜地在耳邊響着。她欹着枕驚惶地問他，是不是敵人渡海來了？他說：「這或有之，現在卻無法證明，且待明天，看看報紙便知。」到了明晨，報紙已沒有出，跟着電燈和自來水也沒有，街上的行人，都說敵人已在渣甸山登陸。她這時又驚懼起來，問如何是好？他叫她莫怕，靜待轉變吧！

　　聖誕前夕，日敵已佔香港，未接管時，各處的不良份子，都活躍起來，作趁火打劫之舉。這晚的炮聲已停，只有疏落的冷槍放着，往日最熱鬧的香港，現在已成死市。她在這個情況下，越感到悽悽

慘慘。忽在寂靜的時候，耳邊突聞喧嚷的聲響，跟着便聽到各處敲門聲。她的母親走進來顫着聲說：「不[好]了，賊人來搶掠了，家家戶戶，都被這輩歹徒打破了門，入內搶奪細軟雜物。你聽，二樓人家的鐵閘都被撬開，入內搶個空了，就怕走上三樓來，侵略到我家了。」

八三　幸而未有光顧到她

　　她聽着，慌作一團，他抱着她安慰她說：「沒有事的，不會光顧到我家的。」話猶未了，便聽到許多腳步聲登樓，她這時越加驚懼，耳邊已聽到有人撞對門的聲響，她說：「搶了對門人家的東西，便來到我的家裏了，這便怎好，搶去細軟雜物，只算破財擋災，但……」他勸着她：「這些人只愛財的，不會侵襲女人的身體，你放心吧！」她依然是皺着眉梢，心跳不已。

　　未幾，這夥打劫的歹徒，已呼嘯離開對門人家，出來要向她家的門來敲。但其中有一人說：「不要敲，我們走吧。」同夥問何以不向這家人光顧？那人答：「小明星所住的，阿女的歌，我們最喜歡聽的啦。而且我和她也算相識，算了，算了！」說着便和着同夥急足下樓，她的母親站在門邊聽到，又見他們果然走了，即笑對她和他說：「災星已去，我們有驚無險，大家可以安安樂樂睡眠了。」

　　她問：「何以這夥歹徒，不來光顧我家？」母親便將聽到的說話，對她說知，她便伸了一伸舌頭，不知是驚還喜。他便勸她快睡，明天再看情形，如沒有事，便要去看醫生。她只有上床[敧]枕，不過無法成眠，耳邊還常常聽到一聲兩聲的冷槍，而且還聽到遠遠的喧嚷聲。他坐在她的身邊，說些開心話，替她消愁解悶，聊當催眠曲，使她忘卻一切憂慮，早入睡鄉。

　　到了深夜四點鐘，她才矇矓地睡了，這時天氣甚寒，他見她已睡，他也掀起被角，竄身入被中，和她同眠。冷風從門隙吹進，重衾不溫，她又被風吹醒，又咳了兩聲。一到天亮，他先起床，面也不洗，即披衣下樓，探察街上景況。但見馬路上的行人，面上仍帶着驚慌

之色，商店還關着沒開，只見有些小販在騎樓下賣白粥，油條也沒有吃 [1]。一路行一路看一路聽，知道敵人已在筲箕灣佈防，聽說灣仔至遲明晨進駐。隨又看到許多人捧着一罐罐的香煙、一條條的香煙，在街邊發賣，價值甚廉。他是吸煙的，他也買了幾罐，隨又買了些罐頭食品，跑回她的家中，她一見他買了這些東西回來，笑問他外邊怎樣？從何處買這麼多香煙？

[1] 「油條也沒有吃」意思是攤販只賣白粥，沒有油條。

八四　他不在身邊還覺清靜

　　他先將街上的情況對她說知，然後才把香煙的來源，再說一遍[1]。她看見他買回來的香煙，卻是上等而名貴的，她便要他開一罐給一支她吸。他知道她是有吸香[煙癖]的，便順從她意，將一罐最佳的香煙開了，取出一支，先先由自己吸着後，才遞到她的口唇邊，使她吸啜。她吸了幾口，頓覺心暢神舒，因為她在未停戰的日子裏，哪有閒情吸煙？就算偶然吸一支消愁，也覺無味。現在不同了，炮火已停，警報不響，她又得到上等香煙來吸，自然如酒之[醇]，似花之香，吸完一支，歇一息間，又來一支，倚在沙化[上]，舒服地來吸。

　　午間，她的男女朋友，紛紛來看她，見她不覺[淺]笑，大家都為她高興。這時江夏生見有人來探訪她，他便趁此時間，回家見見父母，並作半日的休息。當她的友人散去之後，她的母親便說他已回家去，今晚或者不來。她聽說他今夜不來，她不知怎的，便感覺有點空虛。隨後一想，又覺他不在身邊，倒還清靜。

　　一到晚上，外邊的街道仍沒有人行走，水電依然未有供應，她獨個兒臥在床上，知道他不會回來伴她，這時她又感到寂寞，燃點着一支洋燭，寒風陣陣從窗隙吹進，吹得燭影搖搖，她回想半個月來，都

[1]　前文只提及「隨又看到許多人捧着一罐罐的香煙、一條條的香煙，在街邊發賣，價值甚廉」，下文也沒有補充；讀者始終不知道這些廉價名貴香煙的來歷。查《星韻心曲》「恐怖之夜陣陣驚魂」一節，説：「當日軍未進入港九，無人維持治安，於是天下大亂，強者都紛紛爭往米倉搶米，煙草公司的香煙，也給人搶去平賣。」讀者要對讀兩篇小傳，才知完整情節。

有他陪着，儼然伴侶，他對自己，可謂愛護備至，又想到夜夜同衾，這種親暱，她又不敢再想下去。她惟有燒煙消愁，吸了一支又一支。

　　他到了第三天的下午，才來看她，見她的神色不如前好，問她是不是又生了病。她說：「我沒有病，不過失眠而已。」他問是不是因我一去三日，使她耽心，她點頭笑說：「也有點關係。」他要吸煙，開了兩個都是空罐，他不禁一驚，問她是不是全是她吸去的？她點頭。問吸這麼多煙，不怕又惹去咳嗽來麼？她說：「一個人悶，自然吸得煙多，但我並沒有咳嗽過，不覺略覺喉頭乾燥些吧！」他勸她由現在起，要戒吸煙，每天只可吸一二支，多則無益。她指指桌上說：「還有兩罐，吸完這兩罐，我便戒之哉。」

八五　她決心戒吸香煙

　　他接着說：「『戒之哉，宜勉力』，只怕你戒不來哩。」一面說一
[面]把一罐煙開了，取出一支煙來，放在唇邊，她便取打火機替他燃
點。他吸了兩口，她又要取來吸。他便笑說：「你說要戒，但又不戒，
終歸有患的，現在尚存兩罐，燒完之後，再不可燒，你有此決心麼？」
她微微一笑，便把煙吸着，不料她深深一吸，煙味太濃，刺激着喉
嚨，又咳起來。

　　他見她咳了，便說：「是嗎，你吸煙就咳，真要戒了。」她咳到喘
氣，還未停止，他惟有倒一杯開水邀她飲，希望不再咳下去。她飲了
幾口開水，便吐出痰涎，他檢視一下，痰涎裏又有幾根血絲。幸而她
看不見，而且咳也止了，他只得勸她莫要再吸：「我以後也不吸，這
些煙，給你母親吸吧。」她笑着頷首，他便說：「現在外邊秩序漸漸恢
復如平時，各行各業，相信三五日間，又開市做生意。你的身體還未
健全，應該趁早醫理，我和你往外邊走走，找個醫生看看好嗎？」

　　她說：「也是好的，因為我的精神，頗感疲倦，心又有點跳。」他
便催她整裝，她謂亂時，不用過於修飾，穿套短衫褲，便可出門。他
點頭，她即穿上黑布衫褲，着一對薄底鞋，便和他出門下樓往街上走。

　　在路上，左顧右望，看到來來往往的人們，還帶着點彷徨狀態，
商店多是閉着門來做生意，騎樓邊擺滿都是攤檔，賣的是日用品和瑣
碎的食物。她見到這樣的情況，心裏也感不安，尚有何心情慢慢地玩
賞。他和她找到相識的醫生看過脈，取了藥片藥水，便匆匆回家。

　　他坐下來，又對她說：「醫生也不許你吸香煙，你應該聽醫生說
話，把煙戒掉。」他說：「戒是戒的，初步惟有吸少幾支吧。」他說：

「煙是刺激喉嚨的，一咳起來，你就辛苦，勸你徹底戒除。」她說：「我便聽你說，由今日起，與香煙絕緣。」他喜極，還對她說：「你戒我也戒，免你見我吸，你又要吸。」她笑說：「你有你，與我何干？」跟着便問：「歌壇不知又要等待何日？才恢復歌聲了。」

八六　人情是暖的非冷的

　　他望望她說：「就算歌壇重響鑼鼓，你也不要重穿歌衫。」她說：「我不賣歌，如何生活？」他說：「你不上歌壇，生活一樣是會有的，只我一人，也可以使你安定，總之你不用憂心。」她嘆口氣說：「經過這番變亂，你的經濟，未必如前，我決不能倚賴你過活的。如歌壇再開，我必出唱，除非人忘記了我！」他說：「這是後話，相信短期內不易實現，我們談談別的事吧。」

　　她點點頭，二人相對坐着，還沒有說出別樣事情，便來了幾位熟朋友，有一個是姓何的，還使人抬了五十[①]斤白米來，她的母親笑着說：「正愁沒有米，你便拿來，真是有心人了。」姓何的說：「現在買米甚難，人送我百斤，我留五十斤，送五十斤給你。」她聽了，連說多謝。又有一位朋友說：「港紙停用，要使軍票，你有藏着，快快拿去換，以免損失。」她搖頭說：「還有三十元，請你代我換。」那人說：「三十元換不換，也不成問題。但你何以一窮至此？」

　　她憮然[②]說：「停唱已將一月，何來生活費，這數十元，還是他借給我用的。」有一個人說：「你窮得這麼可憐，我現有五十元軍票，先送給你用。」說着便從袋裏取出五張十元面額的軍票，遞到她手上。她接着一看，便笑着說：「這等軍票，有甚價值？」友人說：「莫看輕它，沒有它，便沒有得用。」幾個朋友，坐了半句鐘，便離座辭去。

① 　原文作「十五」，編者參考下文何氏的話，改訂為「五十」。

② 　憮然：悵惘若失。

　　隔了幾天，陳錦紅才來探望她，也送了些肉類的罐頭給她作餸菜，還問她有沒有錢用。她說：「有亦不多，若再過一個半個月，歌壇還未恢復，便要餓死。」錦紅叫她莫憂：「三兩天[後]，我籌多少給你應用。」錦紅去後，她的母親說：「阿奀（錦紅別名）都算有你心，不枉你教她一場。」她笑說：「她往時對我都是好的，所以我才用心教她，否則，我決不費此精神。」隨後又有許多親友來問候她母女，個個都是有她的心，來探她的，都有餅餌食物送她，使她母女對此，竟覺得人情是暖的而非冷的。

八七　她問他外邊情況

　　日子快過，半個月後，市面才漸漸有點生氣，不過一到黃昏，又冷寂荒涼，行人不多。她每日只是躲在家裏，有朋友來訪，便與談談笑笑，聊遣愁懷。沒有人到探，他[①]若來了，便和他相對，玩撲克牌消悶。一個月時光又度過了，聽說港九也恢復交通，娛樂界消息也傳大戲院和電影院亦將有粵劇演唱，有電影放映，歌壇亦將在茶樓重開。她聽到這些消息，十分快慰，希望她的賣唱生涯，如前順利。

　　這年的冬天，天氣特別寒冷，且雨水又多，時時都覺得天愁地慘。她的身體並不健全，自然怕冷，終日沒有事做，便縮在被窩裏過日辰。他來伴她，也在床上覆着被兒聊天，她問起戰事，他只有將報載的新聞，略述一過，並沒有詳告。她問他外邊情況，他只說：「一日熱鬧過一日，茶肆多已開業，你如不怕，可以和你去品茗，不過，點心已無以前適口了。」又說：「米糧一天少過一天，沒有貯備米的人家，多是改吃番薯、芋頭各種雜糧。」她聽了這種可怖消息，便問母親：「還有米否？如沒有米，快買些回來，因為吃雜糧是不好的。」母親叫她莫耽憂：「有錢何愁沒有白米吃？」

　　一日，悶坐無聊，她為要探聽歌壇的消息，便偕他往訪歌壇主理人徐桂福，問歌壇有沒有重開確期？福師傅說：「我也有意再搞，不過，尚無確期，近日因米食問題，一家數口，使我頭痛，既無入息，又乏儲蓄，處此環境，真是難捱。現在聽說茶樓在日間也想重開歌

① 他：指江夏生。

壇，不過所聘的歌者，不像汝輩有名，但求點綴繁榮而已。」

　　福師傅又說：「香港已難立足，有人想叫我回廣州搞歌壇，因為廣州還好過香港，易搵兩餐。」她聽了便笑問：「我想回廣州，不知師傅贊成否？」福師傅說：「我以為你不必去，去亦要再等些時，你還是在香港隱居，待時而動。」她點點頭，又問：「阿家（月兒）阿萍（小燕飛）有來過否？」福師傅搖頭說：「沒有來過，大抵因一水之隔，交通未便，所以還沒有來，我相信她們來探我，也會順道去訪你的。」

八八　等待些時再行打算

　　她別過福師傅，便與他 ① 在中環一帶逛了些時，才轉回家中，她看到街上的景象，心裏頗感不快，認為不知何日，才得恢復如前熱鬧。他說：「照這樣看，是不容易的事。」她又聽到母親說：「敵軍常會闖進人家，調戲婦女，這是一件可怕的事，你沒有事以不外出為佳，門也不要開着，有人來敲門，問明誰人，才可開門。」她聽母親這樣說來，花容又為[之]失色，望着他，問他怎好？他安慰她說：「有我在此，沒有事的。」她笑說：「你又不是姜太公，更不是降龍伏虎的羅漢，有何法寶，對付這輩獸軍？」他笑說：「有我做膽，也是好的，只要你不要被他們看見，就平安無事了。」於是她便要他不要歸去，要日夜陪伴着她，做她的膽。

　　不覺又過了十天，搞歌壇的人，果然來訪，問她出唱否？謂如肯登台，度曲資比前還會加倍。她聽了又動心，但她的母親說：「她近日精神欠佳，必須休息，都是暫不出唱了。」她見母親替她推了，搞歌壇的人去後，便問母親何以要推？母親笑說：「現在怎可以出去唱？你不怕被獸軍見到，把你吞下肚來麼？」他也從旁說：「你母親見得到，替你推了，豈不是好。出唱本來是無問題的，最怕是那些敵人不會放過你哩！」

　　過了兩天，他從外邊回來，說花園道口檢查甚嚴，來往行人，都要向敵軍致敬，否則便要受摑，女人也不能免，有時還要被他們調

① 他，指江夏生。

戲，才許可她們過路。又說：「西環有若干人家的婦女，也被若輩凌
虐，有冤難訴。他們雖然有軍妓隨來，可是他們一樣要把香港的青年
婦女垂涎，不達目的不休。幸而導遊社還開，他們每夜必到導遊社，
喚導遊女作伴，遂其獸慾。你如果想出唱，現在尚非其時。」

　　她聽他說出這堆話來，又為之心驚膽跳，問他[何]處是桃源，
可以遷去住，避免這些煩惱事。他說：「現在哪有桃花源？只有是隱
藏在家不露臉，等待一些時，再行打算。不過有我，你也不用驚怯。」

八九　女畫人由澳來訪

　　[春節]過了，在春雨綿綿中，女畫人突然來訪。她畏怯春寒，正擁衾欹枕臥着，頗感無聊，而他又回家去了，更覺孤寂，忽聞母親高呼：「林先生來了。」她一聽到「林先生」這個稱號，便知是女畫人到訪，連忙下榻出迎。一見之下，握手後，問女畫人是從何處來的？女畫人說：「我曾說過到澳門教學，當然是[從]澳門來的。」一面說一面用眼睛望着她的顏色，又說：「你又瘦了，大抵是被炮火嚇瘦，還是我幸運，搬到澳門去，那日敵才進襲香港，不然的話，我也怕被炮聲嚇壞了。」

　　她笑說：「你是有福的人，誰及[得]你，我們到房中談，房裏比外面暖些。」說着便携着女畫人的手，進了房間，同坐在床上，繼續打開話匣。女畫人說：「我在澳門，無一刻不念着你們，寫過幾次信寄給你們，也未見有回音，更加記掛，所以我趁有船，便來港探你們，看看是否搬到別處居住。」她說：「哪有搬遷，只戰火爆發第一二天，曾和他走進防空洞避了一兩次。母親不怕，她沒有同去。」

　　女畫人若有所感，望着她說：「防空洞是去不過的，在澳聽到人說，初兩天的防空洞還好，多了幾天，人又多，空氣又污濁，沒有水電時，更加黑暗混濁，小孩子多，啼啼哭哭，矢溺滿佈，臭氣觥鼻 ①欲嘔，所以有些人也遷回家裏，不再去避。你也算聰明，寧願在家聽警報、聽炮聲。」她說：「我就因為怕洞裏污濁，才不再往躲避。你

① 觥鼻：疑即粵語「攻鼻」，氣味刺鼻的意思。

在澳門平安無事，當然是好舒適啦，你這回來港，欲作甚麼生？」

　　女畫人笑說：「沒有甚麼企圖，我想回廣州一行，或者［搬］回廣州住。你在港曾出唱否？聽說歌壇有幾間都開唱了。」她搖頭說：「歌壇雖有開設，但我還未曾到唱過。」女畫人問她何以不唱，她說：「不感興趣，便不出唱。」女畫人問：「你是不是怕那些敵軍騷擾？」她答：「沒有錯，誰人有你這般大膽？處處都想去，廣州是去不得的，相信比這裏還混亂。」女畫人說：「亂是亂的，便沒有初期那麼［可］怕。現在澳方也有若干居民要搬回廣州去了。」

九十　想同去又怕走路

　　她點點頭說：「這也是一種現象，本港的人，也有不少想回鄉的，回廣州的。」女畫人說：「第二次世界大戰已爆發，香港也落敵人之手，香港不是出產米糧的地方，是要各處運來才有得吃，將來會成為饑荒世界，人人未雨綢繆，所以便要回鄉或回廣州去尋生活。」她聽女畫人所言，她也意動，認為留在香港，是有損無益，便對女畫人說：「你到廣州後，情況怎樣，可寫信給我，因為我也有意返廣州。」

　　女畫人頷首，又問她：「詞人有來訪你否？」她說：「沒有，連老師也沒有來過，你未曾見過他們麼？」女畫人說：「我一夾港，就來看你，我知你膽小，怕到被炮聲嚇病哩。」她笑說：「我未聽炮聲，已經有病啦！可是聽過炮聲之後，倒還無事。」女畫人說：「這就好了，我走了，我要去找你的老師和詞人坐，看他二人又怎樣。」她說：「我本來想和你同去的，但又怕走路，如你見了他們，請代為問候，並請他們來坐，我不會出街，他們來，不會摸門釘 ① 的。」

　　隔了兩天，女畫人和老師來了，這時江夏生也在座。她一見老師，便問他走到那處躲避：「何以總不來我處？」女畫人笑說：「他比你還膽小，他避到一間友人開設的導遊社裏去，因為這處，好食好住哩！」她笑望老師一眼，便半嗔半笑說：「你好，幾多地方不去躲避，偏要去導遊社這個地方。」江夏生也笑說：「導遊社裏，鶯燕成群，難怪老師要留居於此。」女畫人也說：「他會選擇了，選擇這個安樂窩。」

① 摸門釘：吃閉門羹的意思。

　　老師嘆一口說：「我是沒奈何的，才在這處躲藏，我的苦況，哪個得知。你們不同情我，還笑我要在這個地方住食。」她於是說：「老師勿惱，我們不再以你為話柄。」隨又問女畫人：「詞人有無消息？」老師說：「他曾到我處坐，說要回廣州，因為這裏已無生活。」女畫人說：「他已回廣州了，近已有消息給他的朋友，說廣州雖苦，還可以謀活。我聽他的友人如此說給我知，我回廣州的念頭，更加堅決，預備辦妥手續，便離港上省。」

九一　她想入內地討生活

　　她聽到女畫人決定返廣州居住，心裏又亂起來，於是問老師有沒有意離開香港。老師說：「我早已有意離港，因為我想入內地討生活，但必先回廣州，然後再進入內地。」她笑說：「你是畏舟車勞動的，若入內地，必多轉折，而且內地聞說要常常走避敵機的，這樣生活，你又怎能捱得？」女畫人說：「他是好逸惡勞的人，他若回廣州，有住有食，他又會取消入內地之行了。」

　　老師笑說：「你真聰明，被你猜中，不過，回廣州亦不易。」她問何故。「搭船費尚無，如何行得？」① 她說：「船費事小，你如果決回廣州，我送給你。」老師說：「你還未出而行歌，哪有錢送我作船費？」女畫人說：「她說得出，自然送得出，你若回廣州，籌不到船費，便來問她取，不必研究。」說着便離座要先走。她送女畫人出門，還叮囑她離港前，希來一面。女畫人頷［首］，她才一說再見。她回到廳裏，老師又說要走。

　　她以明眸止其去，要他喝了咖啡，吃些茶餅始許行。老師沒奈何，只得坐下，和江夏生聊天。她下廚煮咖啡，老師和江夏生談些世界大事後，便謂：「阿薇幸有你照顧，不然的話，她不僅寂寞，還會被警報和炮聲嚇破膽，我們如回廣州，你更要好好地照顧她，有可能幫助她的話，便不要使她出而賣歌。」江夏生說：「一定的，老師不必為她耽憂。」

① 講話者是老師。

　　咖啡煮好，擺上餅餌，三人共喝咖啡，又談了一陣，老師真個要走，這時她的母親剛剛買菜回來，笑對老師說：「你不要走，吃了晚飯才許走，我買了兩罐炆雞和扣肉，是請你吃的。」老師見她的母親如此厚情，又復留下。

　　晚飯吃過，老師才告別，她和他送出，一樣是叮囑老師：「如回廣州，必須先來一談，我送你的船費，當貯款以待，師生之情，切不可客氣。」老師點點頭，回說了一聲再會，老師便匆匆下樓去了。她這晚又得他作陪，在未各歸寢時，又和他在燈前談起好不好離去香港，入內地討生活；他只是搖頭不主張。

九二　終有一天是要出唱

　　她問他何以不主張:「入內地,有發展,居港是不相宜的,你想想,是不是?」他說:「我不主張你入內地,無非是想你安樂,因為照現在情況,香港當比內地為佳,就算食的問題不易解決,如果經濟充裕,也是不愁的。因為食無問題,則可以安枕無憂。內地則不然,終日要走飛機,遇到敵人,年輕的女人,便會遭到侮辱,那時你就苦了。所以我才反對你回內地,居港較為安全。你想想,是否居港相宜入內地 ①?」

　　她聽到他這樣說來,也是理由,於是無言,姑且從他的意,不動離港之意。過了幾天,小燕飛來訪,問她有離港之意否?她答:「意是有的,不過暫時尚難離去。」小燕飛笑說:「你不願離開香港,或者別有其他的留戀!不過,我在一個月內便要到廣州,找尋生路了。」她便追究她回廣州,作甚麼生活。小燕飛說:「當然也是以歌為活啦,除此之外,還有甚麼好做?」

　　她說:「如要賣歌,這裏不行麼?何必一定要到廣州?」小燕飛說出回廣州去,卻是想進入內地,如在港則困守一隅,無法打得出路,所以立定念頭,離港返廣州,再圖發展。她見小燕飛也要離港,她的心又動,便說:「你如離港,先要[給]我一個消息,或者我與你偕行。」小燕飛又說:「福師傅不日也携眷赴廣州,他認為居此決非上策。」二人談了半天,小燕飛才行。這時女畫人與老師又來,女畫

① 「居港相宜入內地」,意思是「居港較入內地好」。

人說：「我三天之內，便過澳門，半月後，便返廣州，到廣州時，寫信給你，使你得到我的地址，如上廣州，好來訪我。」

她問老師是否也回廣州？老師說：「去是去的，只是遲早問題，不過她來訪我，要我一同同來你處坐，看看你有沒有出唱而已。」她說：「有幾處歌座的主理人曾來問過，我因為精神猶未如常，所以還是推卻。」女畫人望望她說：「精神不好，一定影響歌聲，你不到歌座去唱，是好應該的。」她又說：「但為生活，終有一天是要出唱的。」

九三　歌者生涯苦中有甘

　　女畫人說：「生活逼人，尤其是處於亂世，你有好歌喉，自然要給人欣賞，精神好的時候，出唱也是好的。」老師亦以為是，謂歌者生涯，苦中有甘。她笑說：「苦則之有，甘則無矣。」女畫人說：「苦卻在喉，甘卻在名，博得好歌名，萬世可以留香，這不是苦中之甘嗎？」說到這裏，又有幾個星迷的友人來訪，女畫人與老師便即告別。

　　又過了半個月，一夜，江夏生匆匆來見，神色有點倉皇，她急問他發生甚事，面色這樣不佳？他憮然說：「我又要和你離了！」她訝然說：「怎麼？你也離港？」他說：「是的，我的父親也說在港無法謀生，因此，決舉家遷到湛江去，說這個地方，易於發展，如有機會，可以發達。我本來不願隨着父親同去，曾反對過，要留港找生活。可是父親不許，說我年青，在港舉目無親，怎能度日？我想了想，竟無話回答，眼淚禁不住便流下來了。」她望望他，便說：「你流甚麼眼淚，有生路便要行，今日之香港，實不足留戀的。」他哽咽着說：「阿薇！我怎捨得離開你去！」她笑說：「我又不是糖，你又不是蟻，離開我甚麼捨不得？」他凝視着她說：「你是我最佳的伴侶，怎教我如何離開你？因為這一去，要不知等到何年何月，再得與你重聚了。」說着又潸然淚下。她說他傻瓜，便取手帕替他抹拭淚珠。還笑着說：「我還在世間，你哭甚麼？現在離別，乃閒事耳，縱使山遙水遠，有舟有車，交通便利，至多一兩天，又可以復合。你隨父親去吧！」

　　他說：「亂世期中，一別之後，若要復合，殊非易事。而且你在香港，你的身體又不健全，沒有一個如我者的照顧，是不可以的，

這真使我為了此別而痛苦。」她說：「你不必因我而痛苦，你隨父親到湛江後，即寫信給我，如你處有歌座，我也可以去賣歌，這時我和你，不是又得重會。」他聽她這樣說來，心裏果然放寬了些，且欣然的說：「你如果肯到湛江，我便快樂了。」

九四　多謝各人的關懷

　　她安慰[他]說:「我早有意離港入內地,你去湛江,這也是內地,我有你居此,當然願意去的,只要你有信來,我便啟程。」他喜極了,她又問他何時離港。他答還有兩星期。她聽到有兩星期,便說:「然則我們還有十多天聚會,此別亦無恨了。」他說:「本來是無恨的,只是時逢亂世,一別之後,能否重會,尚未可知。雖有十多天的聚首,亦無法平[息]別恨。」說着,又禁不住黯然銷魂。

　　她教他不要這樣孩子氣:「就算此別成長別,也是天定,而非人為。好了,我和你惟有在未別前,盡情歡樂,將來如何,不必多想。」他只有轉悲為喜,順從她意。他便要她出外玩玩,恐她不去,便說:「現在市面,比前又熱鬧得多了,茶樓已開,娛樂場所,隨處都有,我們在白晝[品]一回茶,看看市面情況,也不錯的。」於是換過衣服,便和他到中環去,找一間茶肆品茗。

　　她和他在品茶時候,遇到相識的人甚多,有男有女,都來向她問訊,問她何以不到歌座獻歌,再飽周郎耳福。她一一回答:「待半月之後,再定期出唱,現在還談不到。離港雖然有意,但還要候機會。」這一輩相識的人,都勸她早日登場。又有勸她不必離港,這裏總可有生活,尤其是有名女歌者。她多謝各人的關懷,各人始散去。

　　她和他相對無言,只是品茗,不是茗談,吃過了些點心,她對點心的評價,說已[走]樣,無復以前可口。他聽了,才有話說,謂:「以前是太平時代,當然料好味美,現在是戰時,食糧已感不足,點心又怎會適口?不過,有得吃好過沒有得吃而已。」她和他談了些時,正在找數要走,吳一嘯夫婦來了,一登樓便看到了她,便對一嘯

說[①]:「阿女也在座飲茶哩。」一嘯凝視了一睇,才見到她,便上前寒暄幾句,她叫他坐着,又招呼一嘯入座,要請他夫婦飲茶,一嘯只是不肯,要找位坐下再談。

① 此句主語應是吳一嘯的太太。

九五　不要提起這部電影

　　她知道一嘯性格，是不喜歡人家請飲茶的，要自己一桌才舒適，因此也不勉強他。她便對江夏生說：「吳一嘯人人都叫他做『一哥』，因為他最愛第一的，他的唱片曲，寫得不錯，他寫的曲，聲韻最佳，值得一讚。」江夏生頷首說：「我也微有所聞，聽你唱他所寫的曲，相當香艷。」說至此便轉問她：「一嘯的太太，聞人說是文雅麗的姐姐，到底真不真？」

　　她答：「哪有不真！文雅麗是唱子喉的，我在廣州，曾拍過她唱，她的姐姐，也登過台，唱平喉也不錯。一嘯喜與歌人撰曲，文雅麗曾求他寫曲，因此相熟，一嘯便常往訪她，她便介紹姐姐認識一嘯，她的母親，便選他作東床快婿，將姐姐許配他了。一嫂對人和藹有禮，我們都讚一哥娶得一位好賢妻。」

　　她和他剛談到此，一嘯已帶着笑行到她身邊，她即招呼坐下，一嘯問她何以還不出唱？她答尚非其時。一嘯說：「我在灣仔搞歌座，如果你肯助我，我所搞的歌座，就不愁不滿座了。」她謙虛地說：「未必有我便可滿座，有你的曲，已經可以賣座了。」

　　一嘯問她何事不出唱？她答以精神未復元，迫得輟歌。一嘯說：「你的地址有沒有變？」她搖頭說：「仍在軒尼詩道，如有指教，請找我談。」一嘯即離座回到自己的茶桌坐下，這時她也來[與]一嫂談話，探聽得一嫂有意回廣州居住，謂一哥不宜在港討生活的。談了片時，江夏生便催她走，她便與一嘯夫婦握手，說聲再會。

　　她回到家來，江夏生見她精神疲倦，叫她休息，說她今日太勞，講話太多。她頷首稱是，便上床臥着，閉目靜養。到了晚上，江夏生

偶然翻閱她的曲本，看到《多情燕子歸》一曲，知是吳一嘯撰給她灌片的，便對她說：「這支曲，不是已經改編為電影的，你也是劇中人之一，你在銀幕上歌此主題曲，你覺得怎樣？」她笑說：「不要提起這部電影了，我對於演出唱出失敗，不如理想。你沒有看過這部電影麼？」他搖頭表示沒有看過。

九六　我作主角唱出此曲

　　她又笑着說：「你沒看過還好，我怕你看過，便會笑我不是大明星了。」他也笑着說：「你真的沒有說錯，你是小明星，當然不是大明星啦！」她嗔視着他說：「你幽默我嗎，抵打！」說着要舉手打他，他卻不閃避，由她去打，可是她又縮回手，不向他身上打去。他問她：「何以不打？我說錯了話，是應該懲戒的。」她說：「不打就不打，有甚麼緣故？你幽默得有趣，想落是不應打的。」

　　她和他對面坐着，她便回憶着拍《多情燕子歸》這部片時的情況說給他知。她說：「我對這支曲，本來是無甚印象，嫌其造句過於佻撻 ①，不若平日在歌壇所唱的曲那麼感人之深。不過唱片公司，要我唱這支曲來灌片，我便拿來唱入唱片中，不料此片上市，非常暢銷，人人都爭買這隻唱片，《多情燕子歸》之名遂馳，吳一嘯於是乎狂喜，逢人便說他寫這支曲靈感特別好，一氣呵成，便成香艷情曲，又謂我唱得妙，所以獲得曲迷歡迎。」

　　他頷首說：「這曲照我聽來，你唱得不俗，而且是喜曲，唱片賣得，是意中事，不過將來 ② 拍電影，我就以為多此一舉了。」她說：「這是作曲者主意，他見唱片有這樣成績，用曲名來拍片，相信也有號召力的。他有一個朋友是片商，也贊成他把曲意改編為劇本，用我作主

① 佻撻：輕狂浮蕩的意思。

② 將來：在此是「把……來」的意思。

角，唱出此曲，以悅影迷之顧。所以一哥來和我談，並不考慮③，便答應他。」他聽了又望着她說：「你答應這部片主角，便是想做大明星了，然乎否乎？」

　　她笑說：「當然想啦，不過願與心違，自己沒有演技，在銀幕上便不討人歡喜，就是自己看到，也感不快，嗔自己演得呆鈍。」他說：「這是初上鏡之故，多數人都如是，幸而你在銀幕中唱這支曲，也算過得去，以我批評，都是唱片的好。我又請問你，當這部片的主角，所獲幾何？」她說聲慚愧，比唱片多一倍而已。他笑說：「這個價值，未免太少，如果我是你，一定拒絕。」她說：「不過，片能賣座，錢有得賺，我可以分十分之二。」

③　此句主語是小明星。

九七　他叫她不要灰心

　　他問結果分得幾何？她搖頭苦笑，表示一無所得。他便笑她被騙。她力辯非受人所欺：「這部影片，真要虧本，只是損失甚微。我不尤人，惟覺自己演技太劣，無法掀起賣座的高潮而已。」他聽了才沒有話說，歇了些時，他又對她安慰，謂：「第二次世界大戰結束，電影事業一定蓬勃，那時小明星便可做大明星，用你的音腔，打破票房紀錄，凡屬影迷，都為你的歌容而陶醉，你便可吐氣揚眉了。」

　　她嘆着說：「經過此次失敗，還有甚麼興趣再向銀幕上討生活？但願得在歌場安定自己的生活就算了。」他叫她不要灰心：「總要調養好身體，便無事不可為。如再多愁多病，又怎能踏上如錦前程？」她黯然說：「教我不多愁多病，這真是一件難事！」隨又指着壁鐘，謂：「已是深夜二時，不如睡吧，有話都等到明天再談。」他點點頭，便各自歸寢。

　　過了數天，老師來訪，她笑臉相迎，問老師是否快要回廣州？老師說：「已經決定，大抵一星期後，便實行離港上省了。」她說：「可惜我尚無離港意，否則偕行有伴，一日之旅途，也不寂寞。」說着便從手袋取出五張十元軍票，含笑遞到老師手上，求他笑納。老師也不客氣，亦不云謝，便放入袋中。她又說：「我和你去飲茶，聊當餞行。」於是披回外衣，與老師到東區一間茶樓品茗。

　　她和老師正要登樓，便聽到背後有人叫着，回頭一看，卻是一哥和他的太太，彼此招呼着，一同登樓。一哥笑說：「今日我請飲茶。」於是 [找] 了一張四方桌，四人也不相讓，一齊坐下。一哥即問老師有甚麼生活？她代答說：「老師在此七日內，便要離開香港，回廣州

去，所以我請他飲茶，算是擺餞行酒。」一哥笑說：「原來如此，不過，今日之茶，且由我請，明天你再請他飲餞行茶吧。」老師說：「誰請也好？我只有飲。」隨又問一哥是否在東區搞歌座？一哥稱是，還說極賣座，是可以暫維生活。一嫂卻說：「他嗜賭，多多都送入四方城①去，所以我也想他早日回廣州了。」

————————

① 四方城：即打麻將。

九八　又何必怨別愁離

　　她突說：「賭是人人都喜歡的，因為賭也是一件開心之事，而且有賭未為輸，今日輸去，明日去可以贏回的。」老師說：「阿薇沒有講錯，因為賭錢有來去的哩。」一嫂說：「不賭是贏錢，他不賭，我就當他贏錢了。」一哥不以為然，認為人不嗜賭，在交際場中，是無法活動的，人如嗜賭，朋友才易於結交，現在的生活，也是全憑嗜賭得來的。老師頷首說：「一哥之言是也，我不反對，現在不要言賭，[且談]正事。」

　　這時一哥始問老師，□亟要回廣州，到底為着甚事？老師說在港沒有生活，就要上省，希望轉入內地，得到朋友之助。一嫂望着老師說：「你素來是怕動的，到了廣州，有了食宿，你又靜下來，不會到內地去了。我不日也會上省，他不去，我也要去，到時你到泰康路舊居便可以見我了。」她說：「相信我輩，不久也會同在廣州聚首，一哥現在所搞的歌座，未必一定長久，他是離不開一嫂的，遲早都要返廣州的。」

　　大家說說笑笑，談了一回吃過粉麵與點心，便要歸去。一哥找數下樓後，握手而別。她仍與老師偕行，要老師到她家裏吃晚飯，老師婉辭，她定要他回家，[云]有事和他談。老師只得頷首。回到家中，她的母親便說：「今晚在我處吃飯，不要客氣了。」她便和老師入房，相對坐下，她黯然地說：「你是知我的，我的事，對你並無隱瞞過，現在你要返廣州，各親友也多離港去，我真不知如何是好？」

　　老師說：「你有江夏生照顧，當然不會寂寞的，又何必怨別愁離呢？」她說：「你不知道麼？他也要隨着父母去湛江了。」老師說：「本

來你既愛他，趁這機會，也可以隨同他到湛江的。」她搖頭說：「這
是不可能的，而且我也曾對你說過，我對他只是姊弟名份，作長期伴
侶，非我所願。」老師說：「既非所願，他離開你，你離開他，這是一
件最好不過的事，更不必因他離去而感到空虛，為他憔悴。」

九九　她果然坦白說出

　　她說：「雖然，但為了這事，心靈總覺不安。如此別離，精神上未免不帶着些兒痛苦了。」老師說：「你的矛盾心情，可憐亦復可笑。本來他離開你到別處去，是最好不過的事，你既可脫開他癡纏，正好向着歌場發展你的歌藝，保持永恒歌名，應該要愉快的才是！怎知你為了他離去，轉增苦惱，既有此不歡之感，何不索性和他結為伴侶，從此有合無離呢？」她便嘆着說：「我的心情，我也承認有點矛盾，而且我還對他說過，我如離港，先到廣州，再去湛江找他，和他見面。我也不明白，何以會對他這樣訂約？」

　　老師笑說：「如此說來，我惟有預祝你二人早成眷屬，你也不必多思多慮了。」她搖首說：「請勿預祝，我和他是無法結合的，因為我不欲以多病之身，負累了他。至於答應他去湛江，這個約會，必難實踐，不過是安慰他，使他離開我，只有歡樂，而無惆悵而已。」老師喟然而說：「這是你和他的情，局外人是無從知道，照你初說，何以會對他這樣訂約？又說約必難踐，安慰他去得快樂而已。可見你仍是有愛於他的。」

　　她果然坦白地說出，是對他有無盡的愛，關於這事，自己無由決定，所以要求老師替她取捨。老師冷然地說：「此乃個人大事，怎能替人取捨？仍須自己決定。」她想了想，便說：「當局者迷，旁觀者清，你有冷靜的頭腦，當能指示我的迷途。」老師說：「今日萬難替你解決。他還未曾離港，你可在這幾天內，和他再談一回，試探他個人是否對你真愛，而他的家長，又對你印象怎樣，將來能否組成美滿家庭？你又必須對他說個明白，有甚麼條件，不妨提出，看他如何答

覆。你二人談過之後，我再來見你，這時便易於解決了，就算我不替你解決，你自己也可以解決了！」

　　她頷首稱是，這時她的母親來邀用膳。老師吃晚飯 [後]，便即言去。她要他三日內必須要來，聽她消息，不可使她苦待，由日出望到日落。

一百　在菊部中有升無沉

　　她依着老師的意思。這夜他沒有來，使她又失眠。她睡在床上，擁着寒衾，自己和自己打算。她想到和他這一段情緣，不知怎樣結束？她的淚珠從眼中流下，她用手帕抹去，她又長吁了一聲，這時窗外風聲雨聲，和着她的嘆聲共鳴，她的心境，更加不安。她於是又往下想，想到置身歌 [壇] 以來，憑着自己的歌腔，居然博得微名，獲到曲迷欣顧，在菊部中，有升無沉，這是自己值得歡慰。但一想到「愛」的問題，總不如意。自己所愛的人，多不能和自己永結同心的。可是有許多人愛上自己，也不能和自己結合，因為自己對他們無法燃起愛火哩！男女間的情，是不可強同的。因此，便使到自己心酸腸斷，成為多愁多病身，近且損於肺，[醫] 雖有效，只是無術霍然。自己的賣唱生涯，漸有進展，不幸又遭到戰事。江夏生這個人，本來可愛，不過，自己不願以不健康之身，而誤了他的前程，而且他還年幼，自己的青春似乎已去，又怎可與他癡戀？他熱戀着自己，在戰爭的環境裏，他一樣愛護自己，接濟自己，自己又怎可冷然相向，教他傷心呢？

　　她一想到此，對他的情又熱起來，她於是決定報之。他到湛江後，如有信使自己去相聚，自己決依約，決不負他對自己的癡戀。她已決定這樣幹去，她便不再往下想，心境也覺泰然，便寧靜地入了睡鄉。

　　明午醒來，他已坐在床前，一見她枕上夢迴，便握着她的手說：「睡得這麼甜，今日你的精神一定會比昨天更好，快起來，我請你到外邊吃午餐。」她聽他這樣說，頓感興奮，推枕而起，披衣下床，對

鏡梳洗，含笑問他：「到了多時，何以不喚醒我？」他說：「你睡得好好，又怎忍驚醒你？」她無言，飄以眼波。他又說：「今日天氣甚寒，你要多穿件棉衣才好。」她說：「昨晚還下冷雨，現在停了麼？」他說：「雨已停了，但外出仍要帶雨衣。」她梳洗完畢，穿了一件棉旗袍，着了一對高踭皮鞋，拿了雨衣，便和他出門。

一零一　即往找醫生來看她

　　她和他到外邊吃午餐，本來是高興的，不意在吃罷歸家，卻受了風寒，感到不適，回房之後，她便連連的咳嗽，說胸膈不舒服。他便叫她臥着，定一定神，她於是和衣而臥，閉目養神。她的母親，聽到她的咳聲，急走入房去問她，怎麼又咳。他代她答：「沒有事的，休息片時，就精神了。」還未到十分鐘，她又咳了，而且又唾出猩紅的血點。她又驚了，還說有點發熱。他叫她不要怕，即往找醫生來看她。

　　這夜，她服過藥，熱也退了，而咳還沒有止。他惟有作她看護，殷勤侍候，等到她睡熟，他才歸寢。明晨他要回家，見她還未醒來，摸她的額，熱已全退，看她神色，也和以前一樣。他即出外找着她母親，說要回家，因為有事，今晚才來：「請轉知她，不要恨我不辭而去。」她的母親說：「你有事可以去，我會對她說了。」他行後，她醒了，不見他在房，她的咳聲又作，母親聞聲，走來看她，這時她已起來，坐在床沿唾涎，涎沫仍有血點混着。

　　幸而服過藥，咳又止了，唾涎也沒有紅的了。她自己也覺得舒服一點，她在梳洗時，問母親他去了何處？母親說：「他回家有事，叫你不要怪他，他今晚再來。」她知道他回去，一定是探聽何日離港。她一想到他快要去湛江，她又黯然起來，微微嘆息，想到「不易相逢容易別」[1] 這七個字，越益愁鎖雙眉。母親勸她不要多思多想，總要放

[1]　引文部分原文本無引號，作「不易相逢容易別時難」共九字，但文理不通，以下文「七個字」為推測線索，當有二字衍文。此七字句可能是「不易相逢容易別」，也可能是「相逢容易別時難」，兩句的句意都切合上下文的意思。編者經斟酌後採用「不易相逢容易別」。

開心事，病才易霍然。她安慰母親，不必為她而過慮，這個病三兩天便可以好的，因為醫生曾對她說過。

　　黃昏時，她正懸念着他，他已滿面笑容來了，一見到她，便安慰她說：「我還可以和你有半個月相見。」說着，又給了她一束軍票。她聽到他還有半個月才離開她，她也喜形於色，望着他說：「你能夠多留半月，我有你在身邊，我的病便快好了。」他點了點頭，又問她今日還有沒有咳嗽？她說：「只咳過幾聲，紅已沒有，下午更感舒適，現在見你回來，說出還有半月相見，我的心更感快慰。」他說：「這就使我快樂了。」

一零二　我便要離開你了

　　萍[1]又為她而惆悵，說：「你說他就快離港，那時又憑誰接濟，我看你都是趁這機會，和他同到湛江去好。」她認為尚非其時，要他先去，有信給自己，才可以往湛江找他。萍便說：「這也合理，不過，人事變遷，一離一合，似有前定，你仍要自己打算，若在港沒生活，便要上省，不必猶疑，誤卻前程。廣州有我們，無論如何，食宿問題，也可替你解決！」

　　她欣然說：「我依你的話，要離港時我即上省與你相依為活。」萍笑說：「我和你是姊妹一般，患難應該與共，你若上省，必可安樂地度日的。」二人又談了些時，萍即別去。她見萍去了，便對母親說：「阿萍為人，甚有義氣，我輩歌人中，除了她便難再找一個。」母親笑說：「是的，而且她是江湖兒女，見到就做，有智謀，又有膽，所以人人都呼她為『撈家萍』哩！她真是肯幫助人。」

　　江夏生三日不來，又悶煞了她，到了第四日晚上，他才匆匆來，面上還帶着憂愁之色。一見了她，便慘然說：「後天我便要離開你了。」她一聽到，也皺着眉說：「後天你就要離港去湛江？」他點頭無言，便握着她的手，同入房裏，和她對面坐着，依然不能說出一句話來。她忍不住便問他：「何以你說還有半個月才去，現在還未五天，你就要行？真教我難過了。」

　　他聽她這樣說，他便嘆着說：「主意全在父親處，他要行就要行，

① 萍，指小燕飛。

我是不能獨留的。總之，我們的別，遲早都有一天。薇！望你珍重，不要為了我這一別，又生起病來，如果你再病，沒有我在你身邊，你的病便更加深了。」她聽到他說出的全是離時的傷心話，她這時的離緒益增，淚珠便忍不住一顆顆的流下。他叫她不要痛苦，又安慰她：「我們不過是暫別，將來還有長久的聚會，又何必憂傷至此？」

　　她用帕抹去淚珠，依偎着他，再問他是否到了湛江，即有信來。他說：「這是當然的事，不用再問，我到後便給你消息，不會使你掛望的。不過，戰時的郵政，不知有無阻滯，我不敢言了，你未接到信，也不必過慮的。」

按：

本篇之前一篇連載稿散佚，待補。據本篇內容推測，上一篇應談及小燕飛（馮燕萍）到訪小明星，二人商量應否離港的問題。

一零三　他叫她不要牽掛

　　二人至此，又相對無言。這時環境，真有林君復 [①]〈長相思〉詞「吳山青。越山青。兩岸青山相送迎。誰知離別情。君淚盈。妾淚盈。羅帶同心結未成。江頭潮已平」句中彷彿的情況。相看有淚，話別無言。她泣着，他也泣着，他抹過淚後，便為她拭淚，彼此的淚珠已不再流，淚痕亦不復留，他才向她安慰，勸她莫悲：「我們終有日重見的。」說到「重見」二字，他又[哽]咽着喉頭了。

　　這時二人，又依偎到天明，禁語到天明。她叮囑他一到湛江，便要寄書來，莫教人望穿雙眼。他叫她不要牽掛，累了身體：「總要放開我們的事，行樂遣愁。」天明後，不能再眠，她於此時，又咳嗽了幾聲，嚇得他連忙下床，開咳藥水給她服。她服了，又偎枕靜養着，他見她咳已止了，他便漱盥披衣，告訴她要回家去：「今夜再來，便是最後一見，明日便要離港，希望到了湛江，致書邀得你來，使我們的願望可遂，那時就快樂了。」

　　他去後，她獨個兒臥着想，想到現在和他離別，將來不知還能復合否？她向惡的方面着想，淚珠又流，咳聲又起。母親進來，看見她的面上憔悴之色，只有用言勸慰，不要因他離去，傷心至此。始強露笑容說：「我不會傷心的，他去由他去，與我有甚麼關係。」母親說：「這就好了，人總會有別，亦終會有合的，即如月缺之後又會團圓，花落之後又會開放，你向好的方面想，心境自然會開，你必須保重自

[①]　林君復：即北宋隱逸詩人林逋。

己，前途才會有好。」

　　午間，搞歌座的人們又來邀她出唱。她總是婉卻，謂必須等待病痊，才有精神獻歌。來者聽她這樣說來，又見她面色果然不佳，故亦不再勉強她，只有叫她找個好醫生，及早調理，「病向淺中醫」這句話是對的。她含笑多謝來者關懷，謂：「已愈八九，病一告痊，各位不來，我也會過訪，請各位關照了。」他們於是辭去。她對於自己的病，又似乎有點加深，現服的藥，治標而非治本，這真是一件恨事；哪得妙藥一服而愈，獲得身心舒暢？

一零四　見他不說她也不言

晚上八時，他又來見她，第一句就說：「我明天真要去了！」本來跟着是有許多離衷是要向她訴的，可是半句也說不出來。她一樣是有心中無限事，要和他傾訴一番，但是他不說，她也不言了。最後，他似乎要去的時候，才強作笑音，安慰她說：「我們此別，幸而後會有期，你便可以放心養病，調理好身體，這時，就無事不可為了。」她頷首說：「我是知道的，不過，後會之期，是近還遠，我甚耽心。」他說：「當然是快，不會遲的，你珍重自己為要。」

她問他明天幾時離港，他說明天上午十時便要落船了。她聽後，又問他今夜能作長談否？他搖着頭說：「我就要回家了，因還有若干事要辦，還怎能與你作得長夜之談，這真是我的憾事！」她凄然說：「既然時間不許可，只有留待再見時，日日夜夜談一個暢快吧。」說吧，看看手錶，已將十時，他不行她也催他行，因為夜行，是不方便的。

他依她所言，即離座與她執手云別，她送他出門，送他下樓，緊握着手，囑他抵達湛江時，必須寫信報平安。他答應她，他叫她保重，於是同說一聲再會，他便去了，頭也不回了。她望着他的背影，到了不可再望見時，她才上樓回房，伏床飲泣。

這一夜，她又失眠，在睡不着時，又作出幻想。有時幻想得甚好，則又發微笑；有時幻想得不好，則又頻頻發歎。她想到：「他今夜之來，並不像往日之來得快慰，雖然明日要啟程，本來也可以留此一夜，與自己細訴離[情]。可是他居然要走，別時頭也不回，這是甚麼原因？真教我頓生疑慮！他是癡戀我的，我病於肺，他也不怕，

時時刻刻，也不願離開自己，炮火臨頭，也伴着自己。今夕之來，無多別語，便要回去，其中必有不可對自己說明的事。好的，他既捨自己而去，自己也是快樂的。看他大有『人到多情情轉薄，如今真個悔多情』之感！自己的心情，也何嘗不是？都是姊弟之情，比較伴侶之情好一點的！」

一零五　有生命然後有生活

　　她的母親，見她的病，有加無減，心又不安，幸而過了一個時期，她的病又漸漸轉好，而且容光也脫去晦闇之色，吃飯也如常，言笑也如常，友人來探她，莫不為她快慰。她還說決意重上歌場，賣歌養母。不過友人們仍勸她不要衝動，等到完全康復，然後登場未遲，有生命，生活才得永恒充實哩！她的母親也是這樣想法，叫她珍惜生命，勿要因生活而妄動。

　　這時的香港，似乎漸漸繁榮，她每日都有外出，到友人家裏去坐談，打幾圈麻雀，消遣惱悶。有時又到唱片公司，看看有無灌片消息。各歌座也常常有她的蹤影，只是聽曲而非唱曲。她的生活，全賴友人照顧，有送與她的，也有借與[她]的。

　　她為醫病，非錢不行，因此除友輩贈給的錢，仍然要負債纍纍。幸而得唱片公司在此時期願借給她一筆巨款，但要她廉價灌片，以為抵債。她為生活，只得答應。所以她雖未在歌座獻唱，每天也往唱片公司灌片，一連入了十多支曲在唱片裏，她感覺歌喉如常，比以前猶見清爽，試音之後，甚為滿意，她於是又想到歌座獻唱，以救燃眉。

　　可是，這時港中的糧倉，因外來接濟困難，人們每餐所吃的，應是雜糧，木薯粉、番薯藤，也都吃到。稍有生活的人，所吃的米，也不能吃一個飽；有時還要吃番薯來果腹，或用米煮稀粥作飯吃。她看到這個情景，又不勝悵然。同時見到離港他去的人，日多一日，她的戚友，已多離去。徐桂福師傅也携眷上廣州，謂廣州生活，易於維持，香港是不可再留，再留必成餓殍。她聽福師傅這樣說法，她的心情實感不安，便與母親商量，要到廣州居住。

　　最使人驚懼的，警報又作響了，據說是美機飛港，對付日敵，幸
而警報雖[聞]，[美]機來時，還沒有放下炸彈，她遭此恐怖環境，
便下決心攜母返廣州，找着小燕飛，看她如何把自己安置。或找[着]
福師傅，如他開辦歌壇，自己也可出唱，覓得一宿兩餐的飽暖。她的
母親是沒有主意的，她要上廣州，也不反對。

按：

本篇之前一篇連載稿散佚，待補。

一零六　決定半月後離港

　　一嘯不假思索地問她需款幾何？她說：「至少一千才夠！」一
[嘯]說：「一千元，這筆款不算大，我可以答應你，不過，你到廣州，
就要登歌座獻唱，如數歸趙。」她說：「你不要為我耽心，決不食言。
但我要問問你，這個債主，卻是阿誰？」一嘯便詳告她知，謂：「這
個人是有錢的，一萬八千，時時可以借給人的。他聽說我要上省搞歌
壇，他為幫忙我，而且他亦有意到廣州謀生活，所以願出資本，助我
成功。他問我在廣州組成歌座，有沒有名歌者作台柱？我即把你介紹
出來，他一聽到是你，更增加不少興趣。我明白你是閉了多時，必需
款用，曾對他說過，他已經答應，預支上期，還可多借一千八百。」
又謂：「這事我一於負責，你不用憂疑，明日或後日，再來相見，並介
紹你相識這位東家。」

　　她喜極頷首，對一嘯說：「明日和後日，我便在家相候，不過，
成功與否，一哥無論怎樣都要來告知，勿使我望穿雙眼。」一嘯笑說：
「當然！當然！」說畢辭去。她的母親聽到一嘯能助她上省，也覺高
興。

　　明午，一嘯果然依約，偕同友人來訪，介紹她和友人相識。那位
友人，力讚她的歌喉，天下無雙：「我非周郎，也為陶醉。」隨後又
說：「一哥上省搞歌壇，因無資本，我願助他成事，使他回到廣州，得
到安定生活，他撰得好曲，你唱得好歌，自然賣座。據一哥所云，你
急需千元作使用，這是小數，我已答應一哥了。」邊言邊從袋裏掏出
千元軍票，笑遞到她手上。跟着又聲明，這筆款，可從唱資攤還，利
則不計。

　　她見這人，如此鬆爽，並不是收貴利者，心卻暗喜。這人還要請她出外品茗，她本不去，一哥笑促之，她才不忍過卻，即同往茗談。歸來後，即與母親商量，並定何日離港。她在茶話時，已知一哥十日後即啟程，她的母親便定半個月才離港，因在這半月中，還有許多瑣事要辦。她也贊同。她有了千元在手，認為盤費^①、租費、米飯錢都足夠支付了。

按：

本篇之前一篇連載稿散佚，待補。據本篇內容推測，上一篇的內容應談及小明星在決定返粵前與吳氏商量借款。

———————————

① 盤費：即旅途費用，路費。

一零七　勸她不可急於登場

　　她在未離港前，她每天必獨個兒出外，通知友儕，謂將返廣州，還問他們有意回廣州否。回答的有說有意，有說無意。她只有對他們說知：「若返廣州，要知道我的地址，可到泰康路問一哥便得。」他們也囑咐她，如到廣州，覓得居處，儘快寫信來，不可忘記。友儕們知她上省，送錢她的也有，送食物她的也有，可是這時並沒有甚麼名貴禮物可送，送的多是平日看不在眼內的肉類罐頭。

　　有幾個熟識者，又來幫她執拾行李，又指導她母女往打針及買船票。忙了數天，各事辦妥，才舒得一口氣。不過，她是半病的人，經過這幾天的疲勞，精神便有點不振，她的母親叫她在家休息，等到離港之日，才易得平安地落船，一帆風順，抵達廣州。她順從母意，未離港前便不再往外邊走，這時她的友人，知她在家，也來探訪她，和她共話離情，多是勸她到廣州後，還要養好身體，才可出唱，不可急於登場，又增重未愈之病。

　　她安靜了數天，恢復精神，到了離港之日，有幾個朋友，也來相送，送到碼頭，握手而別。友人們看到她母女下了船，才各自回家。她母女顧着行李，都到船艙去，覓地安置行李，坐下休息。船開行了，船上的搭客又擠迫，人聲又嘈雜，她眼看到這般情景，比諸往昔太平時，真有雲泥之別。半夜又聽到船中搭客談話：「保佑船上人切不可肚痛，免至惹起麻煩。為了檢疫，船到廣州，人也不能上岸，要灣在海心，至少一星期，才准上岸；哪個肚痛者如認為是有疫菌的，還要拋在大海，葬身魚腹。」

　　她聽到了這樣嚇人談話，心又不安，假如自己突然肚痛，豈不是

要到龍宮去，與魚鼈為侶？她的母親笑說：「沒有事的，我們全船人，一定無災無難，順風順水，安抵省城的。」她說：「沒有事發生就好，若有意外，困在船上一個星期，那時就苦了。」說着，又聽到人們說：「快到廣州了！」大家聽到，遙望着岸上的樓宇，果然看到海關、郵政局這些建築物，天也漸漸放亮。

一零八　介紹她去西關租屋

　　她的母親問：「我們從前住過的地方，現在怎樣？」阿萍說：「聽說屋宇多被拆毀，景象荒涼，不堪入目。」她說：「我在港也聽到人傳，我以前住過的地方，所有房屋，多為歹徒拆去，搬走木料，賣給人作柴薪，相信不能再在原有的街巷租屋居住了。」阿萍說：「當然啦，就算有屋給你租，也是住不得，出入不方便，壞人又多。我以為最好住酒店，不過，你不比我好活動，而且你身體又不好，都是靜勝過動。若說到租屋，我認為西關最安全，假如你要到歌座的話，也極利便。」

　　她說：「我也是這樣想，只是沒有介紹，則不知從何入手？」阿萍想了想，就答應替她找個人介紹她去西關租屋，萍說：「因為這個人是在西關寶慶坊住的，或者他左鄰右里，有屋或有廳房租與人也不定。不要急，多住酒店幾天，聽我消息，我必替你找到屋住。」她喜極，又談了些時，阿萍謂要出街找朋友，她即告辭，臨出門，她還叮囑阿萍，替她租房子。

　　她離開愛群，便偕同母親坐車仔到泰康路找一哥。剛剛一哥出街找友人飲茶，只有一嫂在家，她見了一嫂，當然沒有客氣，便坐着談話。一嫂問她：「幾時到廣州？現在居住何處？你對我說知，一哥回來，叫他按着地址去找你。」她便說：「昨天才到，現居東亞酒店，一哥回來，至緊請他去坐。」一嫂點頭，謂：「一哥知道你回廣州，又有地址，他一定會找你談。」她又問：「一哥回省之後，有搞歌座否？」一嫂說：「正在進行，相信快成事了。」

　　她和一嫂又談了一些省中近況，一嫂詳細的說出廣州總比香港

好，雖然白米一樣難買，但有錢也容易買到。不過，沒有米煮飯的人也多，他們只有吃雜糧當兩餐飯而已。她看看手錶，已經三點，她即別了一嫂，謂還要去探個朋友。一嫂送出門口，看到她母女上了手車，才舉手說聲再見。

她要去找女畫人，但她的母親卻叫她回酒店休息，等明天再去找她，因為今日去得地方多了。她也覺有點疲倦，只得依從母親的話，返回酒店。

按：

本篇之前一篇連載稿散佚，待補。據本篇內容推測，上一篇的內容應談及小明星母女到廣州先下榻於東亞酒店，並在愛群酒店與小燕飛（阿萍）見面，二人商量在廣州租房子的問題。

一零九　她遷到西關去住

　　是晚八時，阿萍來訪，她拉着阿萍手，並坐沙化上，問找到屋沒有？阿萍欣然：「我正因此事來。」她急問如何？阿萍說：「已替你找着了，就是在寶慶坊，在我的友人隔鄰，一廳兩房，夠通爽，又幽靜，租不貴，你去看看，如合意，即可遷入住。」她的母親說：「相信不錯，不用多走一次，你和我揸主意，租了它，明日入伙便是。」

　　阿萍頷首說：「明天正午，和友人來，幫你搬居可也。」她皺眉望着阿萍說：「我除幾件行李，餘無別物，空屋一間，無椅無桌，無床無帳，怎可以坐？怎可以吃飯？怎可以睡眠？你為人為到底，送佛送到西，還求你替我想辦法。」阿萍答應，叫她不用耽憂，希望我的友人，對於傢俬雜物，都可以借給你用。她說：「這就好了，以後按月納租給你友人，也勝於用錢購置。」萍笑說：「現在的傢俬並不貴，一二十元，便可買到。不過，有就不必買；說到租，友人也不會接受的。」

　　阿萍至此，又說有事，即向她告別。她知阿萍應酬忙，也不留她再談。阿萍去後，她以時候尚早，就與母親乘手車去訪女畫人。她坐在手車上，一路看着夜間景物，總是感到蕭條，路上行人，比前少得多，但茶樓酒家，一樣開着，飲茶的人，望進去，總是滿座。不覺到女畫人所居地，即下車按門鈴，門呀然開了，她看見正是女畫人，不禁狂喜，緊握着女畫人的手，一同走進坐下。女畫人［問］到了幾多天？她的母親答：「前天才到，一到就想找你坐，我怕她辛苦，今夜才來。」她跟着說：「我現在東亞租房住，明日就要搬遷到西關去。」

　　女畫人說：「住酒店是不相宜的，租屋住才合化算，而且屋租極廉，你看，我這間屋，一廳三房，租錢不過八元。」她認為便宜，她

起來察看，三間房都有好的傢俬擺設，一間房改作畫室，寫畫的檯，也極名貴，是酸枝製的。她一邊看一邊口問這麼多傢俬，是租還是買？女畫人笑說：「所有傢俬都是屋主留下，只要我能夠替他保全，甚麼都無問題。」

一一零　有生命自然有前途

　　她又看到女畫人的畫室，仍然有不少新寫的畫，貼滿壁上，她笑說：「難得你還有如此閒情逸致！」女畫人說：「做人是不能因噎廢食的。在世界上一日，便要做一日人；做一日人，便要做一日工作；有工作然後有生活。」她佩服女畫人的說法，是至理名言。所以她便對女畫人說：「我這回上廣州，也預備恢復我的賣歌生涯了。」女畫人看看她的神色，只是搖頭。

　　她蹙眉說：「你不許我幹嗎？」女畫人點頭說：「照我看你的顏色，還像有病容，你剛剛回到廣州，行歌的事，不必過急，我以為你住下來，先找醫生，看好你的病，待時再動。我不同你，你試想想！」她嘆着說：「我是知道的，但是我這次上省，是借了一千元債的，一定要賣唱還清這筆債，才得安樂。」女畫人說：「債是要還，不過身體也要顧。那人借得錢與你，未必即刻要你還清，債又何必急於用歌來還債呢？」

　　她說：「本來是的，可是那個債主，是一個搞歌壇的人，他借款給我，是要我以歌作償的。這人已上省，歌座將組成，教我又怎不出唱？」女畫人說：「自己身體有病，又怎可以帶病獻歌？他未必這樣忍心，逼你帶病登場。你放心，假如他來逼你，我會和他解釋了。你遷居之後，三兩天我一定來探你，有甚麼事，那時再商量，你不可視生命為兒戲。」

　　她望着女畫人，便說：「多謝你的教訓，多謝你的幫助，我一定聽你講！」說罷，拿筆寫了西關的地址給女畫人，她的母親便催她走。女畫人看看手錶說：「已深夜了，你在我處住一晚，我明早同你

一齊返酒店，幫你搬遷，如何？」她的母親說：「你就留在這裏，我就回酒店檢好行李，等你回來，一齊到西關的新屋吧！」她點了點頭，由母親個人回酒店去。這夜她和女畫人又談了許多心事，女畫人勸她煩惱事，一切一切莫留腦海，珍重生命為第一條件，有生命自然有前途，而且有前途才有光明的。

一一一　對他的愛淡忘了吧

　　這一晚，她和女畫人在未睡前，同坐燈前細談。女畫人問及江夏生近況，她便黯然 [①] 說：「我和他恐怕今生再難見面了！」女畫人訝然說：「他又捨棄你了！現在他有沒有消息，到底去了何處？」她說：「消息是有的，他寫過信給我，叫我不要到湛江，他已跟着父親去四川重慶，到了重慶後，再寫信我，但信中語氣，對我卻有捨棄之意。所以我便感到失望，急回廣州，幹我的原有的賣歌生活，不過，如有機會，我也想到四川一行，找着他看他是否對我冷淡了。」

　　女畫人說：「你是不能 [貿] 然走到四川找他，因為你並不同我，可以四處為家，因為你是一個多愁多病的人，怎能夠隨處奔走？你母親年紀又老，更不能隨你同去。他這人你已和他認為姊弟，你已早下拒愛的決心，現在又何必為他而苦？我勸你都是安心養病，保全你的歌名好了！照你的年齡、你的顏色、你的歌譽，不愁沒有人追求你的。薇！對他的愛，淡了吧！忘了吧！」

　　她聽着，只是點頭，默無一語。女畫人不欲再和她談這些事，便說時已夜深，不如睡吧。她也不想多談，二人便上床入睡。一到天明，她即起床，女畫人也隨之而起，梳洗既畢，穿上衣服，即偕同她外出，去吃早粥，又伴她回東亞酒店。這時她的母親，已收拾好衣箱各物，坐在沙化上喝茶，見她和女畫人回來，就說：「我以為你們不知醒，現在回來，我就不用去找你了。」

[①]　「黯然」原文作「默然」。「默然」是沉默不語的意思，但下文小明星即開口講話，故推測原文「默」字疑是「黯」字之誤。編者據此改訂。

　　她說：「你明知我是在她處的，又何必找我？」母親說：「阿萍有電話，叫你聽。說就偕友人來，和你到西關新居去，所以我就急。」她還未答，阿萍已偕友人來，介紹友人和她相識，說：「這位是明叔，他極歡迎你作他的芳鄰，他還答應所有傢私雜物，都借給你用，你就可以放心啦！」她聽了，便多謝明叔照顧。女畫人笑說：「薇！你真是出路遇貴人了！」阿萍催促她快快搬去，於是喚進侍役，清了房租，携了行李，一同坐手車到西關新屋入伙。

一一二　歌迷都為她捧場

　　小明星遷到西關居住，以居處幽雅，頗感舒適，一星期後，一哥來訪，謂添男歌座已組成，且定期揭幕，要她依約登台，以星腔娛歌迷之聽，使收滿座之效。她聽到這個消息，便答應登台。一哥喜極，即為她宣傳，遍登廣告，並在添男門前高懸小明星小影，及印出她的名曲《秋墳》、《故國夢重歸》、《癡雲》、《慘綠》、《多情燕子歸》、《長恨歌》多支，預備她登台獻歌，得到人手一篇，藉增顧曲興趣。

　　好聽星腔的歌迷，聽到小明星由港回廣州，在添男歌座 [出唱]，若輩周郎，頓感興奮，爭相傳說，邀友往聽。屆時添男茶樓門前，花牌花籃，五色繽紛，多姿多采，她的照像還圍滿小電燈，吐出光芒，仿如天上繁星，越顯出她的歌容美麗。揭幕之夕，她未來時，聽眾早已滿座。當她來時，將入歌座，歌迷都為她捧場，鼓掌歡迎。她見到這個熱鬧氣氛的場面，芳心也感安慰。微笑地向曾相識者的歌迷點頭為禮。

　　這晚唱的曲是《故國夢重歸》，此曲既終，人皆道好，謂她的歌喉，比以前婉妙輕清，使人聞歌 [而] 醉。休息十分鐘，繼續登台，唱《多情燕子歸》。這支曲略短，未到卅分鐘便唱完，歌迷們都嫌這支曲曲味淡而不濃，又要她唱《癡雲》那一支長曲。她感到聽眾對自己的歌腔，如此推崇，她只得又如眾意，把《癡雲》唱出。是夜，連唱三支名曲，茶客均座滿意。散場時，有許多歌迷都說明晚再來，要聽她唱那一支《長恨歌》。

　　小明星因為不唱多時，這晚連歌三曲表面上雖然高興，可是她的內心，已感不適。回到家裏，她的母親已燉了參湯，使她固氣。她

飲過參湯，上床安寢，明午起來，吃過早餐，母親問她昨晚唱得辛苦否，她苦笑搖頭，表示並不感到辛苦。這天幸而沒有人來訪，她便得到半天安靜。黃昏時吃過晚飯，她又理妝，要到添男登台。這夜唱了一支《慘綠》、一支《長恨歌》、一支《送春歸》，唱出的歌聲，依然悅得歌迷之耳。

一一三　今晚唱完便可休息

　　不過，曲終人散後，她的精神，已顯出一點不適。收場後，她還坐了多時，才離開茶樓，坐手車回家。她回到房中，倒在床上，便說辛苦。母親說她太勞，叫她早睡。幸而這晚，平安度過，明日她起來了，母親問她怎樣，如沒有精神，今晚可以不唱。她笑着說：「我沒有事了，今晚唱完，便可休息。今晚無論如何辛苦，我也要唱的。因為訂期為三晚，又怎可功虧一簣？」

　　這晚是最後一晚，所以好聽星腔歌迷，比第一二晚更眾，未到七時全場滿座。主理[歌壇的]人，莫不笑逐顏開，還擬再請她多唱兩晚，與一哥商量，一哥卻不主張：「如要她唱，也要遲一兩星期才好，因為她的身體還不甚健康，唱曲是不能勉強的。」她來了，顧曲者一致要她唱《秋墳》。她笑說：「秋墳原曲太長，唱唱片那支如何？」眾人嫌不夠味，都要她唱原支《秋墳》。她不欲使到聽眾失望而敗興，只有點頭答應，不唱唱片那支，決將原曲唱出。

　　當音樂一奏，她便登場，亭亭玉立在米高峰下，輕啟歌喉，唱那《秋墳》一曲。她初唱時，還不覺得有甚麼不快之感，可是唱到半闋時才覺得支持不來，聽眾們看見她的神色也覺有異，但在她唱到「柳不成絲，草帶寒煙，怨句杏花猶未嫁，如此情魔如此劫，喜你入棺猶是⋯⋯」，至此已歌不成聲，猝然暈在台上。於是全座皆驚，音樂也停，主理人即登上台來，將她扶起，跟着有許多人都來看她，更有用藥油給她搽食，經過一刻的喧擾，她已悠然而甦，開眼望着各人只說：「我辛苦，不能再歌了，望各位原諒！」說畢，又閉上眼睛。主理人與一哥，已知她無法再歌，而且不能再使她在這裏[受擾]，於是找

了手車，送她回家。她的母親，見她這樣回來，便知不吉，扶她入房睡下，替她蓋上被兒，才問送她回家的人到底是甚麼一回事。一哥便細說一番，叫她的母親速速請醫生來，為她診治。［說完之後，便出門去了。現在戒嚴時候］，她的母親真不知如何是好。^①一個人只有伴着她，老淚交流。

① 這組句子原文作「……現在戒嚴時候，說完之後，便出門去了。她的母親真不知如何是好」，編者據上文下理重組句子。

一一四　決定送她到醫院

　　到了半夜，她聽得母親的哭聲，回過臉來，輕啟雙眸，問：「哭甚麼？快去睡吧，明天我便沒有事了。」她的母親見她說話，心略放寬，便叫她好好地寧睡：「明晨我便請醫生看你，開藥你服。」她搖搖頭，還笑着說：「我不用服藥，病自然會好的，最好明日叫人找女畫人和詞人來看我，我要見她們一面哩。現在我又要睡了，你也去安寢吧，有事明天再打算！」她的母親見她如此清醒，諒無大礙，也安心離去，回房上床入睡。

　　天亮後，她的母親卻被她的咳嗽聲驚醒，即到她的房中看她問她，只見她，不能語，而且咯出血來，心裏便急，一個人如何打算？她叫我找女畫人來，教我從何去找，現在只有到鄰街請醫生來看她，待她服了藥，看看有沒有人來看她，如有人來，便請這人去找女畫人吧。

　　醫生來了，診過脈後，表示無望，只有開藥與她服，便叫她的母親不用焦急，有命自然可活的。她的母親聽到醫生這樣說，老淚又流下來了。但這時已經是正午，都沒有一個人來看她。歌壇中的人，知她病倒，何以都這般忍心，不來問她的。她想到這裏，心更傷，淚更流，眼看着她霜雪般的顏色，閉着雙眼，一言不說，只發出微弱的呼吸聲。在這個時候，突聞叩門聲響，急跑出去問是誰，原來不是別人，正是她要見的女畫人！不禁大喜，說：「你來得好了，阿薇病得好苦，她頻頻說要見你一面，你快去看她喇！」

　　女畫人聽了，匆匆的走進房中，見她寂然地臥在床上，病容慘白，便坐到床邊，執着她的手，問她怎會又病起來。她睜開無神的眼

睛望着女畫人，喘着說：「你來了，我有了安慰了，我這病，怕⋯⋯」
她說到「怕」字，女畫人便說：「你不用怕，你不必說了，我去找詞人
來看你，他是有辦法的。」說罷，即叫她的母親伴着她：「我去打電話
找詞人來，和她入醫院。」女畫人打完電話，十分鐘後，詞人已匆匆
至，見她的神色似乎沒有救藥，但還希望有一線生機，決定要送她到
醫院裏去。

一一五　一代藝人從茲已矣

　　她的母親凄然地說：「現在錢已用空，如入醫院，哪有這筆費用？」詞人說：「不必憂，我可以盡全力負擔醫藥費，只要她無恙，我便無恨。」女畫人促詞人及早送她至醫院，詞人頷首，囑女畫人好好看視她，即往找汽車，匆匆出門去了。女畫人坐在她的身邊，緊握她手，望着她的顏色，心裏總有點驚。這時她微微的開了雙眼，凝視着女畫人，笑了一笑便喘着氣說：「你來看我，能作最後之一面，我雖死亦愉快了。」

　　她說出這幾句話後，面色突然轉變，雙目隨閉，女畫人見此情景，急呼她的母親來，撫她鼻息，已經氣絕。二人便同聲而哭，大呼「阿薇」。當哭聲傳出戶外，詞人已找到車來，一聞哭聲，便知不佳，推門進來，走入房中，只見她的母親抱着她狂哭，女畫人見到詞人，帶淚嗚咽着說：「阿薇已離開人海了！」詞人也忍不住，眼淚奪睫像雨點般滴下。

　　她的母親，只是痛哭，不知如何善其後。卒由女畫人與詞人商量，即使詞人通知心帆，來商辦她的身後事。女畫人則致電話與粵光製殮公司，用車來移她的遺骸往該處治喪，更向各報館發稿，又向各友人處籌殮葬之費。各報記者驚聆噩耗，都到粵光殯儀館採訪小明星生前與死時的新聞。

　　是日晚報登出小明星死訊，都說她出唱於添男歌座，唱《秋墳》一曲而暈倒，翌日即溘然長逝。歌迷看到新聞，當她入棺時，皆來看她最後遺容。可是在淪陷期間，執紼[1]者卻無多人，僅女畫人、詞人、

[1]　執紼：送葬時手執繩索以牽引靈柩，後泛指送葬。

心帆三人，及親屬一二人而已。幸而這天沒有警報，她的桐棺安葬於粵秀山麓後，送殯者都得到平安回家。

南國星沉，歌迷同悼。十日後由女畫人發起，開追悼會於先施天台東[亞]歌場，印行悼星專刊；到祭者盡是歌迷。小明星之死，全得女畫人與詞人為之殯葬，阿薇有此知己，死亦瞑目矣。後因墳地污濕，又為之遷葬登峰路之佛塔崗，立其碑曰「鄧曼薇女藝人之墓」，並將她的遺容送到大佛寺供奉。一代藝人，從茲已矣，但她的歌聲，永留人間，使星迷們都有「曲終人散，江上峰青」[②]之感。

按：

本篇是 1964 年 11 月 23 日的連載稿，文末明確標示「已完」二字。

② 曲終人散，江上峰青：典出唐代詩人錢起〈省試湘靈鼓瑟〉：「曲終人不見，江上數峰青。」

卷二

聽星曲話

朱少璋　輯

　　編者把「論星」材料分門別類，匯輯成《聽星曲話》一卷，並在有需要處補加按語。

　　「曲話」是中國古代一種獨特的評論文體，與「詩話」、「詞話」性質相同。傳統意義上的「曲話」，內容是介紹或評論曲學源流、戲曲作家及其作品之風格、得失，或談論曲詞、曲律、曲韻，又或摘記關於曲壇軼聞瑣事。「曲話」的形式類近於隨筆或箚記；「曲話」的內容直接或間接涉及鑑賞或批評的相關信息。

　　《聽星曲話》進一步拓闊傳統曲話的基本定義，以「評論歌者」為主題，並輔以匯編材料的方法，為讀者在報章雜誌書刊中輯錄 150 則評鑑小明星曲藝唱腔的資料；當中包括若干名曲本事、度曲軼事，以及詩詞題詠。整理自六十年代《華僑日報》的「曲話」凡 40 則，均出自「菊人」手筆，為《小明星小傳》的一部分。又為免重複前人的整理成果，見諸《星韻心曲》、《王心帆與小明星》及《粵曲名伶小明星》三種舊著的材料，不在本卷匯編之列，讀者請自行參閱原書。

1. 小明星：

　　鄧曼薇（⋯⋯）結合自己嗓音特點自創一種低迴婉轉、感情細膩的聲腔藝術，自成一家，時稱「星腔」，影響甚大，是平喉聲腔藝術的重要流派之一。代表曲目有《秋墳》、《夜半歌聲》、《知音何處》、《人類公敵》等。

<div align="right">（《中國近現代文學藝術辭典》「鄧曼薇」詞條）</div>

2. 星腔風靡一時：

　　在歌伶界中，小明星真可以稱得上「一代藝人」。她紅顏薄命，雲英未嫁便「星殞五羊城」。在她的生前，她的「星腔」風靡一時，所有音樂界、文化界中人都對她稱道不已，便是粵劇界也極其推許。稱她的腔，為空前未有，後期更爐火純青，唱來似不食人間煙火。行歌所至，聽歌的勢必座為之滿，而當她一曲高歌時，儘管如何多人，也都鴉雀無聲，如癡如醉的全神傾聽。

<div align="right">（呂大呂：〈一代藝人：小明星〉）</div>

3. **星腔與「解心」（一）：**

小明星對於她的星腔成就，也有多少是得力於梁以忠的，梁以
忠為了幫助小明星的腔韻自成一家，他曾苦心教小明星學唱「粵
謳」，他認為小明星的腔如果能夠帶點「粵謳」味，這就更為動聽。

（呂大呂：〈一代藝人：小明星〉）

4. **星腔與「解心」（二）：**

熾叔（按：盧家熾）認為小明星的唱腔是受梁以忠影響而成，是
「解心」混合梆王。

（〈粵歌絃韻話當年〉，《華僑日報》1990 年 4 月 23 日）

5. **運腔融轉：**

余（按：朱庸齋）填詞只於一譜中之吃緊處，必依其聲，其餘則不
甚注意。否則，以聲損意，填詞如桎梏矣。宋人為詞，亦未盡依
四聲。蓋宋人為譜，稍後數十年，即不復能按譜而歌，既不能付
之管絃，則作長短不葺之詩而已。況歌者有融字之法，即其聲不
洽者，歌者亦能在唱時運腔融轉之，使其合拍。例如小明星之《風
流夢》士工慢板一段中有「深院更空」一句。「空」字於律作「上」
音，即仄聲音。而小明星唱時能將「空」字融作「上」音，變平聲
為仄聲，於律無礙。蓋先唱空音而收音，音變為「控」聲也。

（朱庸齋：《分春館詞話》）

按：

朱庸齋（1920-1983），廣東當代詞學家、書法家。廣東新會縣人，
世居西關。出身書香世家，為晚清秀才朱恩溥哲嗣。又詞話中說「空」
字於律作「上」音；「上」音是指「工尺合士上」的「上」，並非指「平
上去入」之「上」。

6. **抑揚悅耳：**

余（按：王心帆）於是乃有《癡雲》之作。既歌，顧者大樂，僉曰詞清典麗，艷思動人。且歌時抑揚頓挫，字字玲瓏，音響有如流泉琤琮悅耳，非知音者，勿能辨矣。

（王心帆：〈《癡雲》題記〉）

7. **吐字發聲：**

小明星的吐字發聲主要集中在口腔、喉腔和鼻咽腔上，頭腔共鳴與胸腔共鳴用得少，音域大概在十度左右。

（林彩霞：〈廣東粵曲「星腔」的唱腔特徵探究〉）

按：

人聲的三腔共鳴，即：頭腔、胸腔、喉咽腔。

8. **剛柔並濟：**

小明星之所以堪稱女性平喉的藝術宗師，固然由於其歌腔溫婉纏綿，典雅幽怨，感情細膩，技巧高超；而如《人類公敵》、《抗戰勝利》（王心帆撰）的激昂奮發之聲，又可見她的愛國情懷，不能自已。

（李門：〈小明星大藝人〉）

按：

小明星能唱大喉，風格激昂的歌曲亦能勝任。《抗戰勝利》曲文詳參本書第三卷。

9. **別出心裁：**

她（按：小明星）重梆王，也不排除小曲，她的探索和創造精神，非一般保守陳規者可比。遇到原曲不好唱時，她會別出心裁，如把《悼鵑紅》七叮一板的粵謳行腔唱成三叮一板的「清歌」（不用

絃索），別具韻味，成為獨特唱腔，應該說粵曲「清歌」是她所發明的。

<div align="right">（李門：〈小明星大藝人〉）</div>

按：

據王心帆在〈白駒榮唱《客途秋恨》說到《客途秋恨》的原作〉說：「南音、板眼都有音樂拍和，木魚、龍舟只是清唱，沒有絃管拍和，木魚、龍舟既是清唱，所以，有些撰曲家便美其名曰『清歌』。」類似說法見本書卷一：「所謂『清歌』，即是『木魚』『龍舟』變相。」（第八篇）又：「她（按：小明星）說木魚、龍舟這兩個名稱，都是清歌，不過作曲以木魚、龍舟的名兒不雅，乃改寫『清歌』二字。」（第五四篇）

10. **添加音符：**

通過添加裝飾音，增強音群密度，力求使唱腔更為豐富、圓潤、流暢，細膩和富有不同個性。在不改變粵曲的板式節拍結構的情況下，由於大量添加了裝飾音，音群密度大了，原來粵曲的基本腔調，是不超過十六分音符的，現在卻大量使用三十二分音符（……）出現那麼密集的音符，唱起來速度就必須有所放慢。

<div align="right">（莫日芬、黎田：〈「星腔」流派的形成及其藝術特色〉）</div>

按：

歌壇曲在節奏上的處理一般傾向緩慢。讀者互參本卷「慢速長拖腔」條。林彩霞在〈廣東粵曲「星腔」的唱腔特徵探究〉中也有類似說法：「她（按：小明星）還善於在「二王」的唱段裏加入大量的三十二分密集音符和休止符，使其腔調具有低迴婉轉、跌宕起伏的藝術效果。」

11. **多用切分音：**

小明星腔的切分音用得最多（按：簡譜見下），是小明星的專腔。

放在過去，可能會被人說是「狗虱腔」，因為整體感覺是跳來跳去的。其實，這是因為小明星演唱時氣息不足，就用了很多切分音來搶氣回氣。而她採用的音多數是入音，少有出音，很有個人特色。

簡譜：

52532 15 023 532 0532 1-

（羅麗、黃靜珊採訪整理：
〈融情鑄藝以情帶聲 —— 訪粵曲藝術家黃少梅〉）

按：

元代「燕南芝庵」的《唱論》提及「偷氣、取氣、換氣、歇氣」等歌唱技巧，説法與「搶氣」、「回氣」有相通處。

12. **慢速長拖腔：**

據王粵生憶述，在 1930 年代，小明星對歌壇中的「人客」（即「顧客」）及伴奏樂手均十分友善。（……）那時候，小明星唱曲的風格與今天我們在唱片所能聽到的十分不同：在歌壇裏，小明星慣用慢的速度和長的拖腔，輔以很多花音，而伴奏的音樂家亦輔之以長過序及花巧的演奏。這種拖慢的演唱方式，使聽眾能細意品味每一個字及腔。

（陳守仁編著：《粵曲的學和唱：王粵生粵曲教程》）

按：

二、三十年代唱片容量有限，灌錄歌曲既要刪剪唱詞，更要唱得節奏明快。

13. **恰到好處：**

對星腔的特點，很難用文字作出具體的分析。只能粗略地形容為：「緊密處流暢，喜怨也抒情」，她能把嗓音和用腔控制得恰到

好處，使哀怨時纏綿悱惻，歡樂處蘊藉風流，喜怒哀樂無不盡情達意，並都異常嫵媚動人。

（李少芳、陳卓瑩：
〈可憐七月落薇花──論小明星和她的「星腔」〉）

14. 問韻求腔（一）

小明星處理字尾音卻多用「呀」音入腔，使女性平喉顯得亮麗動聽，這是值得肯定的。有人問：她不問字求腔，那麼是問甚麼求腔呢？一位有識之士說過，她是「問韻求腔」，這韻不是音韻，而是行腔以達到詞句的韻味和曲意為准，務求以情動人。

（李門：〈小明星大藝人〉）

按：
李門說「這韻不是音韻」，那麼，「問韻求腔」的意思，應是唱者視乎曲意曲情而決定怎樣拉腔的意思。

15. 問韻求腔（二）

小明星即是這樣一位能夠「問韻求腔」的女伶。她的唱腔完全是為了表現曲詞的意境，因而也擺脫了「梆王曲」的板滯唱法，形成了獨具特色的「星腔」。小明星正是依着這些別致的意境和韻味來揣摩出新的唱腔，既沒有破壞詞句的完整，也體現出詞句的意境。

（李靜：《粵曲：一種文化的生成與記憶》）

16. 問韻求腔（三）：

一般人說歌腔，都說「問字攞腔」。不過小明星的唱歌便不同，我說她是「問韻攞腔」。「韻」是曲韻，也就是曲詞的韻味。

（招惜文：〈小明星腔與《星韻心曲》〉）

按：

招惜文説的「韻」也不是「音韻」的意思，而是「韻味」。其説法與李門的説法相近。

17. **問字求腔（一）：**

八稔前，小明星鬻[技]羊石，以聲色獻人，余曾數數聆之。時以問字求腔甲其群也，□因婚變，絕歌壇，久久未聞其聲欬。今春（按：1934 年）重[剪]歌衫，[然]不於羊石，□於本島（按：「本島」指香港），一□廣州傷心地，不堪回首者，□□夙性善感也。昨以暇，聆之於太昌樓，音容依舊，嫵媚有加，其以問字求腔甲其群，亦一如其舊，所歌之曲，類多棘耳刺心者，猶瑩月掩□烏雲，大好歌喉，為之失色。

（青者：〈聽小明星唱後〉）

按：

「青者」批評「所歌之曲，類多棘耳刺心者」，乃指《一鈎殘月記長眉》。

18. **問字求腔（二）：**

《秋墳》是她（按：小明星）後期的代表曲目，風格有新的突破。她平時運腔，字與字間慣用「阿」音貫穿旋律的起落，結合獨特的切分音節奏而加以技巧的處理，聲或斷而韻還連，抑揚跌宕，自成一家，惟在《秋墳》曲中，特別是「南音」唱段，吸收民間唱法精髓，多用問字取腔，隨字韻選用口型，一氣呵成，蕩氣迴腸，字字珠璣。音樂上的加工精而不濫，爐火純青，使文學主題得到最佳突出。《秋墳》既是小明星的「絕唱」，更是星腔的「唱絕」。

（歐安年、龍學禮合撰；載熊雨鵑、李曲齋、龍勁風合編：《羊城擷采》）

19.　問字求腔（三）：

小明星的演唱技巧和唱腔特色首先表現在拖腔上，「以啊為主」，而以「問字求腔」為輔。甚麼叫「以啊為主」呢？就是在唱詞中的兩字之間，或尾字之後，不論其拖腔是長是短，也不管其字音怎樣，一律地使用「啊」音為過程音或拖腔。而所謂「問字求腔」，就是除「不」、「織」、「國」、「獲」等短促啞音的仄聲字之外，則不論那樣發音的字，唱出後，其接連着的尾腔，不論長短，都要緊跟該字的同一韻母所派生出來的餘音來拖腔，不能變了韻唱。（……）不少人認為小明星的運腔是以「啊」為主。其實也不盡然，她是有所選擇的。姑以她唱的《秋墳》為例，其中如「飄殘紅哭斷回腸」句的「回」字；「一杯誤飲紫霞漿」句的「杯」字和「飲」字，「正有明珠荒塚葬」句的「有」、「明」、「荒」、「塚」等字，「薜衣羅帶泣在山陽」句的「衣」、「羅」兩字，「只有秋菊寒泉來薦上」句的「寒」、「薦」兩字，「等你芳魂來饗趁住月微光」句的「微」字，「自你死耗傳來我就魂魄喪」句的「傳」、「魄」兩字；「遺容泣對似醉如狂」句的「遺」、「如」兩字，等等。就都是使用問字求腔的方法來唱的。這樣唱，使原來的字在拖腔中按時值適當地拖長了，不但加強了音樂感，而且使詞意更明確實出了。相反的如果突然地以「啊」為主，給「啊」音截斷了，恐怕這個音響效果不是「纏綿悱惻」而是較覺跳躍，會把人物的悲哀感沖淡了。

<div align="right">

（李少芳、陳卓瑩：

〈可憐七月落薇花 —— 論小明星和她的「星腔」〉）

</div>

按：

「問字求腔」，據《粵劇大辭典》的解釋，是指唱曲時根據所唱字的字音尾，依照原來板腔基本行腔旋律進行，使唱出的字，音準字露，字正腔圓。上文提及不、織、國、獲等「短促啞音的仄聲字」，其實都是入聲字；入聲字都是塞音韻尾，演唱時無法「問字求腔」。

20. **音韻淒絕：**

今秋余（按：王心帆）又成一曲，曰《恨不相逢未剃時》，蓋取蘇曼殊本事，用其詩意而成者，余認為得意之作。星讀之，以其辭意悱惻，幾為泣下。歌時，音韻尤淒絕，顧者歎為妙詞。於此觀之，星是深於情者也，曲中情意，故能宛轉感人。

<div align="right">（王心帆：〈《癡雲》題記〉）</div>

按：

王心帆另有一支與吳一嘯合撰的《情僧蘇曼殊》，梁瑛主唱；蘇曼殊是王心帆喜愛的詩人。

21. **哀怨纏綿：**

小明星所演唱的曲目也如同期其他藝人一樣，跟着潮流。她的從藝初期是粵曲的創作潮流以反映社會問題為主的後階段，而她藝術的盛期，粵曲創作已經轉入了以戀、愁、悼、性等方面為主。所以她的演唱曲目也大量屬於這幾方面的，從而造就了她的哀怨纏綿、明亮流麗，富有特色的唱腔。

<div align="right">（陸風：〈小明星曲目概述〉）</div>

按：

陸風說的戀、愁、悼、性，加上小明星以女伶身分用平喉演繹男性的心聲，效果尤為撲朔迷離。

22. **揚長避短（一）：**

她（按：小明星）的聲線原屬平常，因有肺病，氣度不夠，由於她虛心鑽研，多聽取音樂界的意見，不斷在唱腔上改進，彌補缺點，人們倒不覺得她腔調低沉、聲音斷續的缺點，反而認為自成一家。

<div align="right">（熊飛影、源妙生、袁影荷、黃佩英口述，
陳炳瀚執筆：〈廣州「女伶」〉）</div>

按：

藝術特點不等如「優點」。藝術特點往往包含優點和缺點。小明星
「腔調低沉、聲音斷續的缺點」，經藝術處理，便成為藝術特點的一
部分。

23. **揚長避短（二）：**

唱工有三大要素：一「聲線」，二「腔調」，三「情緒」；三者均達水
準，始配稱上乘工夫。聲線雖出於天賦，得天獨厚者，自比常人優
勝一籌，但用人工栽培，創作新腔，以補其不足，事在人為，人定
勝天，試舉已故歌伶小明星為例：小明星少罹肺病，聲線荏弱，中
氣苦不條暢，往昔歌人，唱二王以伉爽豪邁為佳，小明星質既不及
人，乃利用抑揚頓挫之空間，作自己喘息的機會（俗稱「抖氣」），
其實行腔使調，能深致抑揚頓挫之妙，便已踏入成功的途徑了。
不過她雖達到初步成功的階段，由於利用空間太多，影響「時間」
方面，不能調和，換言之，即是唱得太慢。一個唱家對於時間之快
慢，很值得研究，猶如電影演員的動作，一快一慢，足以影響那幕
戲的氣氛，亦同樣不容忽視的。同時，從藝術立場講，行腔使調
不宜緩，緩令人倦怠；不宜急，急令人煩燥；不欲有餘，有餘則繁
雜；不欲軟，軟則聲弱。後來小明星矯正弊端，從曲調方面做工
夫，完全採用爽朗的曲調，暗中「催快」，銖兩悉稱，倍加精彩。

（羅灃銘：〈練聲方法與問字求腔〉）

24. **揚長避短（三）：**

小明星疾病纏身，身體條件較差，中氣不足，因此，她在演唱
時，揚長避短，因勢利導，控制用氣的功夫，哪裏應強，哪裏應
弱，哪裏應長，哪裏應頓，倍加注意。這樣，不但掩蓋了自己的
弱點，還在用氣、咬字、發音和運氣等藝術技巧方面，總結了一
套比較完整的經驗，形成了自己獨特的風格，這值得後人學習。

（劉漢乃：〈天才粵曲唱家小明星〉）

25. **揚長避短（四）：**

她（按：小明星）身體太弱。中氣不足，她就極力練習，控制用氣功夫，即哪裏應強，哪裏應弱，哪裏拖長，哪裏一頓，務使自己的弱點不暴露，不妨礙運腔，從而把自己的咬字、吐音清楚玲瓏，圓潤有力等優點更突出，使音質和行腔都異常柔和和優美，具有迷人的魅力。這種辦法，習慣上叫「偷氣」，其實就是用氣功夫的一種方式。掌握得好，才能有助於咬字、吐音和運腔，才能使發音的強弱長短控制自如。

（李少芳、陳卓瑩：

〈可憐七月落薇花 —— 論小明星和她的「星腔」〉）

26. **揚長避短（五）：**

有些人說，凡唱「星腔」的，都要有好聲（音）。我（按：黃少梅）說，錯了，小明星不是聲（音）好，而是懂得根據自己的聲音條件來調整唱腔。她是三級肺癆，氣息也不足，只能通過轉調來吸氣，通過技巧來補救自己的不足，所以聽起來婉轉幽怨，很美。

（羅麗、黃靜珊採訪整理：

〈融情鑄藝以情帶聲 —— 訪粵曲藝術家黃少梅〉）

按：

唱歌的藝術說到底就是呼吸的藝術。

27. **揚長避短（六）：**

熾叔（按：盧家熾）評小明星的唱腔是婉轉有餘，而強勁不足，因此最適合唱書生型歌曲。

（〈粵歌絃韻話當年〉，《華僑日報》1990 年 4 月 23 日）

28. **揚長避短（七）：**

小明星體弱多病、長期肺病纏綿，因此她要避重就輕，傳世名曲的內容，多以文弱書生護花無力而懊恨怨嘆為主。

<div align="right">（潘國森：〈精神粵韻頌星腔〉）</div>

按：

星腔名曲多以文弱書生護花無力主題，是撰曲者「相體裁衣」。

29. **擅長板腔（一）：**

最能體現小明星自成一派的「星腔」特色的板腔是二王慢板和木魚、龍舟一類「清唱」。我發覺，好些星腔名曲中最精彩的段落往往就是這些板腔。

<div align="right">（蔡衍棻：〈星腔各曲詞曲特色舉隅〉）</div>

按：

沒有音樂或鑼鼓的唱段 —— 清唱 —— 更講究唱功。

30. **擅長板腔（二）：**

為了使小明星發揮她的所長，他（按：王心帆）為小明星每一首曲都填上了一段「南音」，又或一段「清歌」、「木魚」，原因就是：第一，以小明星的「衰澀」的風格，她唱南音最佳；第二，以小明星的腔韻，她以不伴絃索的清唱方式去唱「清歌」或清唱的「木魚」，剛好能揚小明星歌唱之長（……）因此，這就是「星韻心曲」了。一路是小明星的高雅而帶有幽怨的「衰澀」情調的腔韻；另一路則是王心帆的士大夫的富於文采的曲辭。二者其實是天作之合，所以其時的粵樂界都已達致了一致的公論，即沒有了小明星，王心帆的曲一定不能為人注意，而小明星假若沒有王心帆，她一定也不會成為當時的「小明星」。

<div align="right">（黎鍵：〈王心帆與小明星的傳奇故事之一〉）</div>

31. 擅長板腔（三）：

小明星的奧妙和精髓所在，大都在她唱的名曲二王、中板和乙反曲式中表露無遺。

（王建勛：〈星腔特色和做腔要訣〉）

按：

此文由李少芳口述、王建勛筆錄而成，是未曾收錄在《李少芳粵曲從藝錄》的補記；文章內容是李少芳的看法。

32. 活用乙反（一）：

小明星歌者（……）其歌也、多用「衣凡」線，故人號之曰「衣凡明星」（按：「衣凡」即「乙反」）。其法口頗佳，然好矯揉其韻腳，因此間有與板背馳者，但其聲藝，亦中上之角。

（如玉：〈我亦談談小明星〉）

按：

此說法見諸 1928 年的《華星》，足證小明星初出道時已擅長乙反。

33. 活用乙反（二）：

她（按：小明星）還在「二王」唱句的頭頓和尾頓的骨節眼上使用了「乙反」調「si」和「fa」兩個特徵音，使該曲的「二王」唱段更具悲涼情調。

（林彩霞：〈廣東粵曲「星腔」的唱腔特徵探究〉）

按：

乙反調又稱「苦喉」，很能表達淒涼悲苦的情感。小明星唱曲向以哀怨見稱，唱乙反調最擅勝場。

34. 唱南音取法於鍾德：

歌伶小明星用心從瞽師鍾德在 1926 年灌錄的《祭瀟湘》中學習
到唱南音的技巧，其成名曲《癡雲》便有大段「揚州腔」的南音。
（……）在《癡雲》中，「看燈人異去年容」的「年」字造腔、「話
係一雙蝴蝶殢芳叢」的乙反低迴，都可以說是把鍾德的細膩溫文
處用粵曲腔口再洗煉一番，而更具穿透力。甚而可以說，小明星
南音的旋律形態可以作為後來鑑別「抒情南音」的標準器。

（沈秉和：《澳門與南音》）

按：

南音已成為「星曲」的主要元素之一。讀者互參王建勛在〈星腔特
色和做腔要訣〉中記錄李少芳的回憶片段：「他（按：鍾德）的唱
碟（按：南音唱片），是小明星學習南音唱工的主要教材。我（按：
李少芳）經常看她在家中反覆播放揣摩學習，有時甚至癡迷到深夜
不眠。」

35. 二流新腔：

例如綠華詞人（雷宏張）為一代歌伶小明星所撰的《知音何處》，
開頭的「二流」（調），其曲詞是：「春欲盡，日遲遲，牡丹時。羅
幌捲，翠簾垂。」即取自宋人歐陽炯之〈三字令〉一詞。二流調
這樣三字一氣到底，本來不合粵曲的曲式，但反而使小明星翻出
了「二流」調之新腔，影響深遠，以至今日藝人（包括名伶）除二
王、中板等外，唱二流亦或多或少帶點「星」腔了。

（舒巷城：〈新腔 ● 男花旦〉）

36. 小曲點睛：

小明星的粵曲，極少小曲。有些曲目甚至是由頭到尾均為梆王，
沒有半行小曲（據說，王心帆本人不善填小曲，不知確否）。我
認為星腔曲中的小曲有一個特色 —— 少而精。曲目中的小曲填

詞，比例雖然很小，但不填則已，一填便精（說的只是「形式」，
不是「內容」）。往往在全曲中顯出特別的華彩。

<div align="right">（蔡衍棻：〈星腔各曲詞曲特色舉隅〉）</div>

37. 別樹一格（一）：

其（按：王心帆）梆王的句式則顯得嶙峋而突兀，不拘一格，人
稱「以詞（樂）入曲」，遂形成了小明星一新歌壇曲的「突兀」與
腔韻，自成一路，並對其時的戲班曲腔造成了很大的衝擊。

<div align="right">（黎鍵：《香港粵劇敍論》）</div>

38. 別樹一格（二）：

小明星唱曲在當時另樹一格，她的行腔灑脫自如、跌宕有致；
尤其獨創一種纏綿悱惻、委婉低迴的風格，份外感人腑肺。她
又另創新腔，在基本的梆王腔格內求多種潤腔與創腔的變化，如
將「乙反」的調式放在正線的二王板式中使用，不拘一格地自由
運用各種句頓穿插；又往往將板腔中各種男女唱式混合唱出，
將傳統的上下句對稱唱法變為長短句結構等。由於小明星的腔
韻別具特色，自成流派，世稱「星腔」。

<div align="right">（黎鍵：〈小明星與「星腔」〉）</div>

39. 不擅諧曲：

余（按：王心帆）知弗可卻，乃為撰二曲，一曰《老周好命水》，
一曰《食軟米》；蓋斯時諧曲大盛，靡論優人歌伶，多喜習之。
月兒之得名者，亦以善唱諧曲而起。故余特撰此二曲與星，第亦
徵得星之同意也。及歌，星輒吃吃，以歌詞太諧，笑遂不輟，且
唱時亦未能如月兒之詼趣態度，引人入勝，星乃知己非諧角，不
可與人爭長也。

<div align="right">（王心帆：《〈癡雲〉題記》）</div>

按：

既云「及歌，星輒吃吃，以歌詞太諧，笑遂不輟」，則可知小明星唱
曲乃全情投入。後來小明星所唱多哀怨之曲，想唱時亦甚傷感。

40. **星腔不宜小曲：**

小明星歌喉，是別有腔韻，於歌聲中，另創一格，此種歌腔，
充滿音樂性，弄絃管者，多喜和之，因玩得有味也。當時平喉
四傑，張月兒、張蕙芳、徐柳仙及小明星，而人多效之者僅「星
腔」，並未有「月腔」、「芳腔」、「仙腔」。大抵星腔不雜，故能
學之。小明星死，以「星腔」得名，更以「星腔」為號召者，計有
李少芳、陳錦紅、辛賜卿多人。但數人中，未有一能純粹與迫
真者。得其南音，又不得其二王；得其二王，又不得其中板。陳
錦紅是其入室弟子，仍然未能盡得其衣鉢，僅二王與南音略似而
已。至於李少芳，更不相類。蓋其歌喉，本屬天賦，他人學之，
所謂畫虎不成，反類狗耳。辛賜卿效星腔，算有心得，但未曾獲
星傳授，始終不能盡美，所類似者，亦只南音。唱子喉之白楊，
也愛星腔，從《癡雲》一唱片觀之，足見大略，用平喉唱出，雖
不十足，亦有八九。唱《秋墳》一曲，亦有八九；但不能唱新曲，
為可惜耳。小明星之腔韻，能獨創一格，與其他歌者不同之故，
實由其初唱之曲，只重梆王，不重小曲，乃能自成一家，若當時
於梆王中雜以小曲，則無「星腔」矣。小明星歌喉，柔緩不急，
運腔使韻，如螺絲鑽，循序漸進，是以悠揚悅耳，若曲中有哭相
思、有快板、有霸腔，則不成其為「星腔」，因此種曲調急激，
難宛轉其聲也。小曲雖屬時髦，於星喉絕不相合，故有小曲之
曲，使星唱出，亦不類「星腔」。星生前對小曲雖愛習，然終不
滿其意，未能如月兒、柳仙、蕙芳輩，唱得爽快自然。小明星自
成一家，實得力於梆王，尤其是二王；二王亦以無規矩之長句為
妙。曾聽過小明星之《秋墳》、《故國夢重歸》、《乞借春陰護海
棠》、《慘綠》、《悼鵑紅》等曲，便知其佳處全在於二王及南音。

已故音樂家鍾僑生亦謂星不宜唱小曲。上述各曲，純為梆王，絕無小曲者也，故學「星腔」，或以「星腔」為號召之歌人，第一切記所唱之曲不可要有小曲加入曲中，若有小曲加入，則不必以星腔而圖邀譽。粵曲變化至大，歌喉亦然。「星腔」已流行久，效之者都難十足，徒有其名，恐不久之將來，「星腔」亦不為時尚，後起之秀，不學為佳。

<div style="text-align: right">（王心帆：〈學星腔不宜小曲〉）</div>

41. 腔圓音準：

他（按：張寶慈）又回憶道：「戰前的徐柳仙，不能投入，沒有感情，但當時人欣賞水準不高，但她的咬字好。相對來說，小明星的腔則圓，音亦準，但咬字清楚則不及徐柳仙，當時比較全面的有萬能歌后張月兒。」

<div style="text-align: right">（劉艾文：〈香港近代粵曲教學法研究〉）</div>

按：

材料引自劉艾文的碩士論文，引文乃劉氏轉述張寶慈的看法。據劉氏說，張寶慈是王粵生的弟子，在本港粵曲界頗有名氣，在曲藝界有一段頗長的日子，長時期在歌壇拍和，經驗豐富。

42. 靈動多姿：

王心帆與小明星卓絕的音樂才華令原本板滯的梆王板式變得靈動多姿，情感細膩而豐富；而同時期其他的粵曲撰作者則巧妙運用了地方歌謠、小曲等音樂元素，以「集曲」的方式表達出風韻多姿的文人情懷。

<div style="text-align: right">（李靜：《粵曲：一種文化的生成與記憶》）</div>

43. 切合曲情：

除了力求使運腔新穎，優美以外，小明星還比較注意通過唱腔的

不同處理，來表現人物的思想和性格。這在當時一味追求新奇
的時尚下，實在是十分難能可貴的。比如她在教導徒弟陳錦紅
唱《曉風殘月》中那句二王慢板「萬里飛霜，千山落木，風冷吳
江，客舟衿綢如紙」的時候，就非常強調要突出異鄉遊子的孤苦
心情。對《前情如夢》、《秋墳》等唱腔的處理，她也着重考慮如
何強調、渲染出人物的歡樂和悲哀情感。遇到那些表現人物複
雜心情的曲目，小明星就更加費心思去琢磨如何處理，絕不馬虎
從事，務求運腔要切合曲情。如對《花弄影》中的一段梆子慢板
和其起板就處理得相當細膩。「星腔」之所以富於生命力，恐怕
其根本原因還在於此。

<div align="right">

（李少芳、陳卓瑩：

〈可憐七月落薇花 —— 論小明星和她的「星腔」〉）

</div>

按：

《曉風殘月》是鄧芬的作品。二王慢板「客舟衿綢如紙」，或作「獨客
又吟愁句」。

44. 跌宕流暢：

但小明星並沒有在困難面前低頭，她孜孜不倦地弄通了曲子的
主題思想、詞和字，再掌握感情，在「挑搭」、「行腔」、「咬字」
上下功夫，一次又一次地試唱，發現「拗口」，即設法弄到通暢；
感情、意境暗晦，即設法突出。因此，她的曲子多跌宕而極流
暢，詞句雖艱深而形象鮮明，感染力強烈。「星腔」能一直受人
歡迎，絕不是偶然的。

<div align="right">

（吳江冷：〈「星腔」創造者小明星〉）

</div>

45. 尊重撰曲家和樂師：

小明星尊重撰曲家和樂師的事例非常多，她一生雖然唱過多位
撰曲家的曲目，也有不少大名鼎鼎的樂師為她拍和過，她都對他

們有深厚的感情，念念不忘。對小明星創立星腔幫助最大的，莫
過於撰曲家王心帆、樂師梁以忠了！有人說：「沒有小明星就沒
有王心帆」，這只是上句，應該加上「沒有王心帆、梁以忠，也
沒有小明星！」這是下句。只有唱家、撰曲家和音樂家的通力合
作，才能造就和促進唱腔藝術的誕生和發展。

<div align="right">（李少芳：《李少芳粵曲從藝錄》）</div>

按：

唐健垣在「廟街歌壇話滄桑：星腔名曲演唱會」（2000 年）的場刊上
發表〈得天時、地利、人和的小明星〉；看來小明星與拍和樂師合
作愉快，亦「人和」之具體表現。

46. **與樂師溝通得體：**

當時伴奏樂手所用的「曲」，一般只載曲詞而無樂譜，遇上曲裏
用了新創作或不大普及的小曲時，伴奏樂手便面對最大的挑戰。
為了應付這種情況，女伶每每在當晚正式演唱前先與伴奏樂手
操練一會兒。人際經驗較深的小明星常會這樣的對樂手說：「師
傅，我想唱支新曲，覺得並不容易，你來玩，我跟住你。」據王
氏所憶述，小明星這種講法是十分得體的（⋯⋯）。

<div align="right">（陳守仁編著：《粵曲的學和唱：王粵生粵曲教程》）</div>

按：

1942 年 9 月 7 日《東聯週報》報道小明星之死訊，有「星不甘雌伏，
常忤樂工，集賢堂遂與之杯葛，一致拒絕為星拍和。星不得已而走
香港（⋯⋯）」的說法。看來小明星是汲取了教訓，了解到在歌壇上
合作的重要。

47. **態度嚴肅忠誠(一)：**

小明星的「星腔」成就，一般來說，她的聲線圓滑，音色甜美而曼妙，而為人又認真冰雪聰明，卻不知小明星對於研究曲藝，是無比的忠誠，無比的嚴肅和無比的勤力。她要研究一句曲，往往廢寢忘餐，吃飯、洗澡、入洗手間，也念念不忘。對於一支新曲，主要是先來弄通了這曲的主題思想，曲詞的字句，掌握了曲中人的感情，然後又在行腔、韻味、咬字、露字上再大大的下一番功夫。如果曲中有一二字，她認為唱來會「拗口」，便出盡方法來唱到它流暢。如果遇到意境晦的，便又設法使它突出。還有，她常常為一支新曲除了自己鑽研外，還虛心請教她所崇拜的音樂家。她認為可以唱了，便得請音樂家拍和，一再試唱，唱到音樂家們都一致認好，她然後才來正式在歌壇唱出。

（呂大呂：〈一代藝人：小明星〉）

48. **態度嚴肅忠誠(二)：**

總之小明星這一代藝人，在歌唱界中可以說是前無古人，後無來者。她對曲藝的忠誠和嚴肅，她的虛心學習，她對她所敬佩的人的誠懇，對學習她曲藝的人那種態度，都不是一個已成名的歌者所有的。

（呂大呂：〈一代藝人：小明星〉）

49. **態度嚴肅忠誠(三)：**

有人認為，小明星的成就是由於她的聲線圓潤，音色甜美曼妙，為人聰明伶俐之故。但是，她的藝友、她的至交，卻另有一種看法。他們一致指出：小明星對藝術是無比地忠誠，無比地嚴肅的，她的成就也便建築在這上面。小明星初登藝壇，「試新聲」的時候，確已「驚四座」了，然而，她不敢自滿；虛心地向人請教，繼續苦心鑽研，推敲，把曲子雕琢得一天比一天完美，直到沒有一點瑕疵為止。

（吳江冷：〈「星腔」創造者小明星〉）

50. **態度嚴肅忠誠（四）：**

小明星為了自己腔口精益求精，往往為了曲文一句話，一個字，一個叮板，一個旋律，或苦思冥想，或求教於人，從不馬虎應付，得過且過。她每接受一首新曲，必向撰曲家請教曲中含意，然後苦心鑽研，全情投入，因此，她演唱的曲目，都能按曲文感情入角，並以自己特有的腔口投入，從不「搬曲過口」隨便交差了事。真有「曲不驚人死不休」的精神。

（李少芳：《李少芳粵曲從藝錄》）

51. **獨特腔口（一）：**

她（按：小明星）的「二王」，有一個腔，是星腔的最獨特處，這便是二王下句最後的兩個字。假定這兩個字是「風韻」，她的唱法，如果用「工尺譜」來譜它，這便是「六尺反工尺上合尺工六尺反工尺上」。只兩個字，卻轉成這樣的腔，真的是動聽得很。卻是當她第一次唱出時，竟使到所有拍和的音樂家，在依着她這新腔「過序」之時弄成撞了板。原因她這個腔，唱來是「三叮一板」，而當時的音樂家「過序」卻只能譜成「六尺反工尺上合尺工六尺反工尺上乙上」，這便玩出了「四叮」了，這當然變了「撞板」。這只是第一次的事，後來彼此共同研究一番，結果便獲得解決，由此可知小明星的創腔新奇的地方。這個腔既然是二王下句的最後兩個字，自然是每支曲也會有，而小明星發明了這一個腔後，凡唱二王下句最後的兩個字都用這個腔，現在凡是唱小明星腔的無不如此。一聽到人唱出這樣一個腔時，便知道他唱出是小明星腔了，究竟小明星這個腔是怎樣來的呢？說來很妙，她是從一支英文歌曲得來的。這支英文曲名是「Broken Violin」。

（呂大呂：〈一代藝人：小明星〉）

按：

呂氏所舉「風韻」例子，是指「二王下句」唱段的上句（收仄聲）終

止腔。名曲《多情燕子歸》「眼底已無佳麗」一句，小明星唱「佳麗」二字即用此腔。又童仁在〈星腔招牌係英文歌〉也曾提及小明星移用《Broken Violin》旋律，惟編者尚未能找到原曲以作對照。《李少芳粵曲從藝錄》說小明星曾參考冰歌羅士比的唱法；《Broken Violin》未知是不是冰歌羅士比所唱，待考。

52. **獨特腔口（二）：**

音樂家駱津也教過我（按：黃少梅），他拉小提琴很厲害，而且沒有任何架子，他很和氣地對我說：「細路梅，小明星那個『合』字拉腔很得意的。」他還仔細唱給我聽（按：簡譜見下），使我獲益良多。

簡譜：

05 32 | 13 2 7 6 | 5 1 3 7•| 65

<div align="right">（羅麗、黃靜珊採訪整理：
〈融情鑄藝以情帶聲 —— 訪粵曲藝術家黃少梅〉）</div>

53. **獨特腔口（三）：**

靳夢萍也教過我（按：黃少梅），他指點我，小明星的《一枕香銷》裏面有一句「反線中板」——「藏嬌-啊-小」（按：簡譜見下）。這裏面「反線中板」的４７兩個音，過去從來沒有人這樣處理過，這是小明星首創的，是「星腔」特色所在。

簡譜：

1•2 35 2| 0765 4 7 |6•5 4 5-

<div align="right">（羅麗、黃靜珊採訪整理：
〈融情鑄藝以情帶聲 —— 訪粵曲藝術家黃少梅〉）</div>

54. **獨特腔口（四）：**

在以密指合為調門這個基礎上，小明星的吐字和運腔，的確是具有「與眾不同」的明顯特點。聽別的名藝人所唱的曲藝，除了

因不同流派而使人聽起來有不同的感受之外，一般來說就只有
「好」與「一般」之分，而沒有特別的感受。而聽小明星的唱曲，
就很容易被她的吐字、運腔吸引過來。我認為她在運腔上對情
感上的歡樂與哀怨，對節奏上舒展與跳躍，處理得都比較明顯、
細緻，不會悲喜難分，而是音韻鏗鏘，毫無拖泥帶水之感。

<div align="right">

（李少芳、陳卓瑩：

〈可憐七月落薇花 —— 論小明星和她的「星腔」〉）
</div>

55.　感人肺腑：

余（按：何叔惠）愛聽粵曲，尤喜小明星歌。戰前名歌伶雲集香
江，鐵板銅琶，釵光釧影，一時蔚為盛事。余年甫弱冠，與二三
知己，夕必聯袂赴歌壇，風雨無間。每當月華初上，涼乍稀，聽
星娘一曲歌來，惻惻悽悽，如巫峽猿啼，九皋鶴唳，使人肺腑都
酸，黯然涕下，其感人之深有如此者。

<div align="right">

（何叔惠：〈《金縷寒灰集》并序〉）
</div>

按：

何叔惠〈《金縷寒灰集》并序〉及三首題詩，見刊於 1957 年 4 月 16
日《華僑日報》。《金縷寒灰集》疑即何氏捐贈中央圖書館的《鳳尾
香羅集》。）

56.　其聲悲以哀

王心帆撰曲，文詞煥發，小明星也唱得沉痛過人，其聲悲以哀，
時值國難方殷，靡靡動人，掀起時代心聲。

<div align="right">

（陳鐵兒：《細說粵劇》）
</div>

57.　抒情與衰澀：

在「平喉四傑」中，論柔美動聽，當推小明星，她的唱法很抒情，
亦有「衰澀」的感覺。

<div align="right">

（盧家熾：〈粵曲唱腔漫談（一）〉）
</div>

58. **歌容親切：**

王粵生記憶所及，小明星在唱曲時常有歪嘴及搣眉的習慣，令她的演出在視覺上打了一點折扣。但遇到唱着曲詞裏有絃外之音的地方，她亦常與座上客互通眼色或作會心微笑，使觀眾有一種更親切的感受。

（陳守仁編著：《粵曲的學和唱：王粵生粵曲教程》）

按：

舊日到歌壇顧曲的人士，對歌伶的「歌容」亦有要求。歌容抱括相貌、態度、神情。

59. **薛覺先佩服星腔：**

在粵曲的梆王腔，唱得能獨創風格，算是女歌人小明星了，所以她死了二十餘年，現在猶有不少女歌人學明星腔，且能在各歌壇上唱出，獲得愛好星腔的歌迷們爭聽。陳錦紅當然不用說是星腔正宗，因為她曾得到小明星親自傳授腔法。辛賜卿亦於當時以星腔而著譽。近年的以星腔揚名於歌壇的，有劉鳳、白瑛、麥秋萍等。可見星腔時至今日，猶得周郎稱賞。小明星生時，她在歌壇上唱的粵曲，最佳的有《癡雲》、《秋墳》、《悼鵑紅》、《故國夢重歸》等曲。她的唱片，也有不少佳唱，如《多情燕子歸》、《夜半歌聲》、《風流夢》各曲，也是最受歡迎的。她的歌喉，在粵劇界中，亦得甚多老倌說好。薛覺先對星腔，最為佩服，說她對曲藝確有深造，與戲人的歌腔，實有不同。小明星不幸地在抗戰期中，因在廣州添男歌座，獻唱《秋墳》一曲，不支倒地，便無術續命，溘然長逝。於是《秋墳》那隻唱片，因她之死，居然聲價十倍。

（王心帆：〈薛覺先對小明星唱腔最為佩服〉）

60. **石燕子學唱星腔：**

視小明星為偶像的他（按：石燕子），朝夕學唱「星腔」，用以融入自己的小武唱腔中，不着痕跡。抗戰勝利不久，他更叫開戲師爺將「星腔」名曲《多情燕子歸》，敷陳成一齣可演三個多鐘頭的長劇。其一大賣點係一字不易地用小明星原曲作為主題曲，打仔而將「星腔」名曲唱得形神兼備，轟傳一時，收個滿堂紅。

（童仁：〈武探花榜眼學「星腔」〉）

61. **新馬師曾學唱星腔：**

從來女歌伶唱的曲，無論怎樣，戲班中人很少讚好。為的戲班唱的曲是要爽，歌伶唱的曲總不免調子不夠爽朗。但小明星的曲，卻有不少大老倌稱道。而且還有一位名伶學過她的星腔，他把星腔融會在他自己的唱工中，憑此而另成一種適合於舞台唱出的腔。這位名伶，便是今日的慈善伶王新馬師曾，新馬師曾為童伶時，他是唱馬師曾腔的，但很快便改變了，一變而為學薛覺先腔。他聽到了星腔，認為很好，便悉心研究，使他自己的腔唱來帶有小明星的神髓。有個時候，新馬的唱工，所佔星腔的成分較多，這是他初加入「覺先聲」的一年。後來又逐漸改變，不斷的改造而成為今日的新馬腔，但懂得音色的人，還是認為新馬腔確是受到了星腔的影響而成。

（呂大呂：〈一代藝人：小明星〉）

62. **梁蔭棠學唱星腔：**

抗戰時，梁（按：梁蔭棠）遠走越南登台，期間劇團散班。他即到曲藝茶座「賣唱」，以「男學女星腔」作招徠，以《夜半歌聲》、《風流夢》等「星腔」代表作饗眾，也大為旺台，比他做「打餐死」的小武戲的收入還要高。

（童仁：〈武探花榜眼學「星腔」〉）

63. 陳小漢與星腔：

尤其值得一提的是陳小漢，他是介乎戲伶與歌伶之間的人物，他的名曲多有南音專腔，多而少重複，總有出彩之處。如名曲《漢宮秋夜雨》南音：「淡抹脂痕，卻顯風姿秀」，「淡」字造腔極為自然，但精微之處乃在「抹」字處造小腔由 C 調轉為降 B 調，至「脂」字扳高還原 C 調，法口亦由閉口音轉鼻腔音幽咽以出，可以說是把小明星的細膩法口成功地繼承過來了。

(沈秉和：《澳門與南音》)

64. 陳錦紅與星腔(一)：

不論梨園戲人與菊部歌者，凡歌喉有獨到之處，必得顧曲者爭譽，嗜歌者爭效。故前之薛腔、馬腔，今之新馬腔，皆其彰彰者，得人聽復得人學。歌女平喉四傑：月兒、蕙芳、小明星、柳仙之歌音，都獲得周郎愛悅，獨有人仿唱者，僅小明星喉而已。小明星喉曰「星腔」，現歌人多喜效之，如辛賜卿、陳錦紅二人，皆以星腔馳名歌壇者也。辛賜卿之星腔，是好而習之，非由小明星生前傳授。陳錦紅則為小明星弟子，當小明星生時，曾日日授以歌音，故錦紅出唱，必以小明星入室弟子為宣傳。顧者亦悉錦紅的而且確是小明星之徒。且錦紅為業餘唱家，非夜夜登場，每年只一二次出唱，以歌音娛聽眾，所以特別賣座。錦紅歌喉，雖得小明星之傳，獨惜缺乏歌唱天才，故阿星衣鉢，仍難盡獲。錦紅之歌，翳而不舒，不能如其師一氣呵成，宛轉有致。其於歌唱，外似努力，內實散緩。未能如其師，每得一新曲，必誦讀百遍，關於曲中詞句，某句應如何唱法？某句應如何用腔？唱至純熟，自己亦認定可悅人耳，始低唱與嗜歌之友人聽，復與之研討，在友人方面，都稱完美時，始登台歌之。故其所唱各曲，每一闋都有許多好腔韻得人叫好者。錦紅既師事小明星，乃將其所唱各曲歌之，如《悼鵑紅》、《秋墳》、《長恨歌》、《癡雲》等曲習練，登台亦以其師所唱之曲歌出，因各曲既得小明星教

之，復常聽小明星唱出，是以唱來，類似七八。在郴王各腔中，
猶以二王為佳，南音亦頗相像。錦紅有時客串於歌壇，顧者多喜
其唱星曲，不喜其唱自己之曲，以星曲彼極描摹得似也。錦紅雖
非業歌，對於歌事，仍積極學習。且常學新曲，從梁以忠遊，更
捨星腔而學梁之「解心腔」。故唱新曲，已不像星，轉像梁矣。
錦紅年來唱曲，中氣已無從前之圓渾，大抵因多病，遂至中氣不
足也。然能以人工栽培得如此，亦錦紅肯學之結果。其歌音得
一「清」字，惟鬱而不暢，為可惜耳。近聞其歌舊腔《西廂待月》，
歌喉轉覺可聽，可算得生喉正宗，在播音台播唱，極得收聽者之
稱賞。

<div align="right">（王心帆：〈小明星弟子陳錦紅〉）</div>

65. 陳錦紅與星腔（二）：

正宗生喉有燕燕；平喉有郭湘文、燕紅，以及「平喉四傑」之月
兒、柳仙、小明星、蕙芳等，可稱歌壇全盛時代，踵承其後者如
何飛霞、黃佩英、黃少英、李少芳、影荷，以及小明星嫡傳弟
子陳錦紅，在戰時皆名噪一時，甚能叫座。

<div align="right">（羅澧銘：〈歌壇滄桑錄〉）</div>

66. 陳錦紅與星腔（三）：

熾叔（按：盧家熾）表示，陳錦紅當年是帶藝投師的，因為她未
拜師前，她的星腔已唱得很好，及後再得小明星親為指點，當然
更上一層樓了，自始兩師徒常研究唱腔至通宵達旦。

<div align="right">（〈粵歌絃韻話當年〉，《華僑日報》1990 年 4 月 23 日）</div>

67. 李少芳與星腔（一）：

至於歌伶方面，原日的「四大歌星」：小明星赴穗，旋即身故；
柳仙初隨夫婿返湖南故鄉，曾一度出唱「金城」酒家歌壇三晚，
即離港他適；月兒多在廣州及落鄉，兼登台演劇，同一輩的何飛

霞、黃少英、李少芳等乃大行其道。少芳夙宗小明星腔，唱工優越，台腳甚旺（……）。

（羅澧銘：《薛覺先評傳》）

68. 李少芳與星腔（二）：

李少芳是小明星弟子，其南音也另有創造，如《孔雀東南飛》中的乙反南音「婦道無虧」句，便創新地以「上乙反上合」為骨幹音，又在節奏上、旋法上變出新意。

（沈秉和：《澳門與南音》）

69. 李少芳與小明星：

有一次，我（按：李少芳）跟小明星到了「儷歌」唱片公司，到了錄音室，看到座上客全是省港一流的如梁以忠、邵鐵夫、陳文達、崔蔚林等音樂名家，他們都是來為小明星錄灌唱碟拍和的。當錄完她的唱碟後，小明星叫這批音樂名宿都留下，請他們為我灌錄第一張唱碟《舊月照新人》拍和。（……）豈料，「儷歌」的老細譚先生走過來，打斷我的排練，他滿面晦氣地說：「靚女，我先始聲明，我入碟的蠟是很貴的，你別浪費我的蠟啊！」這幾句尖酸刻薄的話，真像一盆冷水潑在我身上，使我當時氣得說不出話！音樂師傅也停了音樂，幾十雙眼睛盯着小明星，看她如何決斷？這時候，小明星走到我的面前，溫柔而熱情地為我撐腰打氣說：「阿女，別害怕，你大膽唱，你一定不會辜負譚老闆期望的！」然後，她轉過身對譚老闆說：「譚先生，阿芳灌錄的白蠟是我用剩的，算我的好不好？」這幾句話，無疑為我打了強心針，也婉轉而又尖銳的頂回了譚老闆對我的不敬，迫得他無可奈何地說：「那就錄吧，我不過是俾面阿女（小明星的乳名）！」

（李少芳：《李少芳粵曲從藝錄》）

按：

上文「儷歌」未知是否即「麗歌」，待考。

70. **金山炳與小明星：**

金山炳為名小生，不唱古老生腔，而唱今之平喉，後來女伶小明星，其腔調亦學自金山炳，有女伶歌王之稱。

<div style="text-align: right">（南海十三郎：《小蘭齋雜記》）</div>

71. **梅影與小明星：**

於二十年代末以平喉著稱的小明星，漸次已成為當時的「紅伶」，後來她還從梅影的演唱中得到了啟發，開創了她的「星腔」。

<div style="text-align: right">（謝仰虞：〈二、三十年代的廣東曲藝和廣東音樂〉）</div>

72. **鄧芬與小明星（一）：**

一次鄧芬在香港發興街口側的[武彝]仙館茶樓中聽到小明星的歌音，拍案叫絕。在得知她原籍南海後，喜極而認為兄妹。小明星知鄧芬繪畫的仕女別具特色，於是向兄長求賜一幅。兩天後，鄧芬寫成一幅《琵琶美人圖》，親自帶往歌壇相贈。小明星擅唱平喉，也因此而雄霸藝壇，鄧因如所求，即以自撰自唱的《遊子驪歌》[慨]然贈之。然而，此歌因曲句不多，唱來時間太短，小明星愛其詞句典雅優美，亦常演唱。因茶客亦不喜歡聽短曲，所以她逐漸不復演唱，只是有時見鄧芬入座才歌之，以助其雅興。

<div style="text-align: right">（〈鄧芬與曲藝界〉）</div>

按：

引文首句原作「一次鄧芬在香港發興街口側的夷仙館茶樓」，「夷仙館」應是「武彝仙館」，今據事實改訂。

73. **鄧芬與小明星（二）：**

鄧芬是嶺南畫人中出名的，他能倚聲，徐柳仙唱的《再折長亭柳》便出自他手。那年鄧芬識到了小明星，知道小明星是三水縣人，

鄧芬也是三水姓鄧的，便認了小明星為妹，為小明星撰了一曲，曲名《遊子驪歌》，小明星也曾唱過。

<div align="right">（呂大呂：〈一代藝人：小明星〉）</div>

74. 王心帆與小明星（一）：

余（按：王心帆）曲茲得星而彰，星亦得余曲以著；此非佛氏所謂大有因緣在其中歟？

<div align="right">（王心帆：〈《癡雲》題記〉）</div>

75. 王心帆與小明星（二）：

我（按：王心帆）寫給她（按：小明星）唱的曲應以《悼鵑紅》、《長恨歌》、《故國夢重歸》是她最佳之唱，亦是我自認最佳之作。小明星唱我之曲，星迷至今猶眾，星韻長留，在粵曲的唱腔自成一家，得周郎之顧的。故有人說小明星無我之曲，我之曲亦無小明星唱出，亦難成粵曲中仍傳者。

<div align="right">（王心帆：〈小明星與我〉）</div>

按：

引文中王心帆說「有人說」，其實類似的說法，早見於他 1931 年的〈《癡雲》題記〉。

76. 王心帆與小明星（三）：

一個撰曲人而可為一個歌伶撰了差不多五十支曲來給她唱，這真是絕少有的一回事。故小明星終其生對王心帆敬佩，她常常說，沒有王心帆的曲就沒有星腔，沒有王心帆就沒有小明星，可見她對王心帆的尊重。

<div align="right">（呂大呂：〈一代藝人：小明星〉）</div>

77. **王心帆與小明星（四）：**

王心帆之曲，常人唱來，似覺「拗口」，但一經小明星唱出，卻
是順溜非常。

　　　　　　　　　（林記：〈亡羊補牢猶未晚星腔尚有傳人在〉）

78. **王心帆與小明星（五）：**

而先生（按：王心帆）創作之「歌壇曲」，尤為世人所重。其「歌
壇曲」多重組古典詩詞名句入曲，別開生面，典雅優美，世稱「心
曲」，而與著名歌者小明星合作，一撰一唱，配合尤為天衣無縫。
心曲星腔，如《癡雲》、《秋墳》、《慘綠》、《故國夢重歸》者，至
今繞樑未散，已成歌壇經典，顧曲者無不津津樂道，而「曲聖」
之號，由是不脛而走，人所共知；與「曲王」（吳一嘯）、「曲帝」
（胡文森）各領風騷，孰瑜孰亮，未易軒輊。

　　　　　　　　　　　　（朱少璋：〈梨園感舊話因緣〉）

79. **梁以忠與小明星（一）：**

小明星有成就，梁以忠也是功不可沒。運腔和聲韻，梁對小明星
確曾下過不少工夫。

　　　　　　　　（馬龍：〈薄倖[王]魁，小明星嘔心瀝血〉）

80. **梁以忠與小明星（二）：**

當年粵曲「平喉領袖」小明星創立「星腔」，對後來的粵劇粵曲界
影響深遠，而「星腔」的創立過程中，小明星得到梁以忠很多的
指點與輔導，具體來說，梁氏根據小明星的嗓音特色，設計了整
整一套完全適合她的條件的腔口。

　　　　　　　　（黃志華：〈廣東音樂家梁以忠──追憶〉）

81. **梁以忠與小明星（三）：**

靳夢萍曾提及，梁以忠擅玩多種樂器，可化腐朽為神奇，梁以忠擔任頭架（音樂領導），甚麼樂器都能奏。他曾為小明星拍和，在其名曲《癡魂》中以椰胡伴奏，風行一時。

（吳鳳萍、梁之潔、周仕深編著：《素心琴韻曲藝情》）

82. **吳一嘯與小明星：**

吳一嘯為了小明星紅，深以小明星沒有唱過他的曲為憾，便精心撰了一支曲給小明星，那裏曉得小明星認為吳的曲並不適合她的唱腔，竟然璧還給吳，使吳一嘯老大不高興。

（呂大呂：〈曲王吳一嘯〉）

83. **葉紅影與小明星：**

葉紅影是詞人，也曾為小明星撰了一曲，曲名《冒襄懷舊》，說冒辟疆懷念董小宛故事，小明星也唱過。

（呂大呂：〈一代藝人：小明星〉）

按：

「葉紅影」一作「葉鴻影」，女姓。《星韻心曲》説葉氏曾為薛覺先編撰過劇本，惟劇目未詳。

84. **蔡保羅與小明星：**

蔡保羅是個年青人，精樂理，小明星的第一個戀人便是他。他為小明星撰了一支曲，曲名《孔雀東南飛》，居然署名為「薇郎撰」。歌壇印曲詞派送顧曲周郎，也就印着「薇郎撰」這三個字。

（呂大呂：〈一代藝人：小明星〉）

85. 南海十三郎與小明星：

南海十三郎是江太史霞公的第十三哲嗣，有文名，曾為薛覺先編過戲，很賣座。他撰曲清新典雅，他欣賞小明星的歌喉，也曾撰了一曲贈給小明星，小明星也有唱，可惜這支曲名卻忘記了（……）。

（呂大呂：〈一代藝人：小明星〉）

86. 星腔流派（一）：

小明星在三十年代已非常著名，其獨特的唱腔風格已為時人稱道，但當時還沒有形成「星腔」流派，從戰時開始由嫡傳弟子陳錦紅在歌壇公開演唱時模倣小明星的唱腔開始，直至五十年代劉鳳、周頌雅、白瑛等女伶傳唱，「星腔」流派就得到確立。

（林萬儀：〈香港當代粵曲女伶研究〉）

87. 星腔流派（二）：

小明星在運腔上最見功夫，時有創新不落舊套，同時又能夠把自己的「星腔」既積累又發展，把自己的特點刻意地保留下來，並且影響了別人，自成流派，成就似乎比其他三位（按：張月兒、張蕙芳和徐柳仙）還要大些，尤以唱帶哀怨內容的詞意時，那種如泣如訴的運腔，相當有力地吸引聽眾。也正因為小明星更富於特色，所以「四大名家」之中只有她一家能得以流傳，形成為「星腔」流派，至今還為人所稱道和沿用。

（李少芳、陳卓瑩：
〈可憐七月落薇花 —— 論小明星和她的「星腔」〉）

88. 星腔流派（三）：

小明星的唱腔廣採眾長，又天賦一副甜美、圓潤的好嗓子，唱起來哀怨動人，其演唱的魅力不但似磁力般地吸引聽眾，甚至於在旁伴奏的樂隊亦不禁神往，可謂空前絕後。「星腔」的問世不僅

風靡整個曲壇，亦震動了粵劇界，其學唱者眾，世代相傳。小明星的入門弟子有陳錦紅、李少芳等，「星腔」第三代為黃少梅，第四代為葉幼琪和梁玉嶸。粵劇文武生新馬師曾、何非凡等也借鑒和吸收「星腔」的藝術精華發展為「新馬腔」和「凡腔」。「星腔」是曲藝界以及粵劇界唱腔藝術遺產的瑰寶。

<div align="right">（《廣州市志・人物志》「小明星」詞條）</div>

89. 中外流行：

在淪陷期間，因肺癆病逝之南國女歌伶小明星，其遺曲數闋，生前經灌為唱片者，目前中外流行，餘音尚存，小明星有知，死亦瞑目矣。據國外通訊稱：英國倫敦之「唐人街」及美紐約之莫脫街，三藩市之加蘭街等「唐人街」，亦常演唱小明星之遺曲云。

<div align="right">（〈小明星遺曲流行中外〉，

《工商晚報》1947 年 9 月 15 日）</div>

90. 無聲勝有聲（一）：

所有這些都是非常短促的仄音字，對這些字她既不「問字求腔」，也不把字音拖長，而是有力地把原字字音明確吐出之後，馬上承上「啊」音然後才拖腔，使字音清楚，拖腔也自由靈活了。她（按：小明星）有時對一些仄聲字，則甚麼方法也不假借，只在清楚地吐出字音後突然來一個間歇，既不拖腔也不楔奏樂序，這樣，偷得一點時間，她本人固然可以緩一口氣，同時也給聽者留下點空隙，好使他們對下一片段的唱詞和唱腔更加注意。例如「三尺殘碑」的「尺」字，以及《前情如夢》「豔情瞞不得過嫦娥」句中「瞞不得」那小半頓就是這樣處理的。這種突然的停頓，倒使人有「此時無聲勝有聲」之感。

<div align="right">（李少芳、陳卓瑩：

〈可憐七月落薇花 ── 論小明星和她的「星腔」〉）</div>

按：

引文以「瞞不得」為例，説明「突然的停頓」的特殊安排；「不得」二字是入聲字，適合「突然的停頓」。

91. **無聲勝有聲（二）**：

星腔是粵曲平喉的一種流派。始創人是小明星。星腔具有感情細膩、低迴宛轉、纏綿悱惻、蕩氣迴腸的特點，在行腔運氣、吐字轉板、聲韻格調等方面自成一家。小明星的演唱技巧和唱腔特色首先表現在拖腔上。小明星針對自己中氣不足的弱點，控制用氣，揚長避短，唱到某些仄聲字，往[往]在吐字後突然休歇，緩一口氣，更收到「此時無聲勝有聲」的藝術效果。

（「百度百科」「星腔」條）

92. **無聲勝有聲（三）**：

如小明星善於加入短暫的休止符，在吐字運腔時突然休歇，緩一口氣，在唱腔中能起到抑揚頓挫的效果。

（林彩霞：〈廣東粵曲「星腔」的唱腔特徵探究〉）

93. **唱詞犯駁**：

即如小明星遺曲，有「蟾華到中秋份外明，柳絲向榮」句，柳絲向榮，乃是春景，而非秋景，秋風蕭瑟，柳絲葉落，有何向榮狀態？故該曲唱出，亦為識者所笑。

（南海十三郎：《小蘭齋雜記》）

按：

「蟾華到中秋份外明，柳絲向榮」是《夜半歌聲》的唱詞。潘兆賢在〈傑出坤伶關青及其他〉亦有類似説法：「蒲柳之姿，未秋先槁，到中秋而柳絲向榮？作者連時令節令也不清楚（……）。」

94. 度曲軼事（一）：

月兒之歌，唱遍省港，曲資且以每日計，六十元一日，唱曲四闋，茶價分三毫四毫，好聽月兒曲者，踴躍入座。而蕙芳、柳仙、小明星［出唱］，每句鐘一場，僅得五元。

<div align="right">（王心帆：〈徐柳仙歌喉得一暢字〉）</div>

按：

互參 1928 年周修花的〈女伶工值概況〉，小明星當時每天工資約「五六元至三四元」。

95. 度曲軼事（二）：

小明星歌者（……）度曲時，輒搖其右手，若小娃之打槳然。

<div align="right">（如玉：〈我亦談談小明星〉）</div>

96. 度曲軼事（三）：

她（按：小明星）好幾次試過為了一句曲而在浴室中洗澡時想出來的，她一面洗澡一面唱，左度右度，終於度到好為止。更經常躲在洗手間，坐在抽水馬桶，來鑽研一句的運腔，可能在抽水馬桶上經過一二小時才出來，出來的時候，這句曲詞的運腔是度好了。曾經有人在小明星唱出新曲的時候，他取笑小明星說：「你這支新曲，唱起來好是一件事，但我說你是『臭硼硼』的。」小明星漲紅了臉問他此話怎講？這人道：「你至少在廁所度過幾個鐘頭。」小明星才明白他是說笑，也就不免對他一笑。

<div align="right">（呂大呂：〈一代藝人：小明星〉）</div>

97. 度曲軼事（四）：

小明星在蓮香茶樓的歌壇演唱，她唱的時間是九時至十時，唱完之後，便到上環的平安茶樓歌壇去唱十時二十分至十一時二十

分。舅少團於八時便到達蓮香歌壇去霸位，在接近舞台的幾張大檯，都坐滿了「舅少」。等到小明星唱完蓮香之後，到上環平安茶樓時，舅少團便一窩蜂般隨着小明星到平安歌壇去，繼續聽小明星唱歌。

<div style="text-align:right">（魯金：《粤曲歌壇話滄桑》）</div>

按：

魯金在原文三次提及的「平安茶樓（歌壇）」，諒誤，應是「平香茶樓」。

98.　**度曲軼事（五）：**

例如她（按：小明星）第一次登台，因怯場走音，被聽眾起哄，被老闆「炒魷魚」，但她並不氣餒，繼續為粤曲藝術深造攻堅，終於成為海內外獨樹一幟的星腔宗師。

<div style="text-align:right">（李少芳：《李少芳粤曲從藝錄》）</div>

99.　**度曲軼事（六）：**

小明星的成就是和她的虛心學習，刻苦鑽研分不開的。她對唱腔鑽研之用心，已在曲藝界中傳為美談。有一次，為了她最後的徒弟陳錦紅準備唱片錄製的事，陳卓瑩到她家去問訊，適遇小明星正在洗頭，陳只好坐下來等候她，沒想到她忽然跳起來，高興萬分地叫陳的名字，告訴陳說她在洗頭時替陳錦紅想出了一個新腔，並當即又唱又講地告訴了陳。這件小事不僅表現了她自己刻苦鑽研，還體現了她對後輩的認真關心和愛護。

<div style="text-align:right">（李少芳、陳卓瑩：
〈可憐七月落薇花 —— 論小明星和她的「星腔」〉）</div>

100.　**度曲軼事（七）：**

有一次，她（按：小明星）曾黯然獨個兒對陳卓瑩說：「我有命

唱，但人家怎樣對待我呢？到了人家看重我時，我卻沒有命唱
了，唉！」

<div align="right">

（李少芳、陳卓瑩：

〈可憐七月落薇花 —— 論小明星和她的「星腔」〉）

</div>

101. 度曲軼事（八）：

小明星曾對我說，有一次，她剛從歌壇唱罷，一個商人打扮的人
約她到咖啡館「斟盤」，請她到澳門演唱，小明星問她要唱甚麼
曲，他在口袋裏掏出一張歌頌東亞共榮圈，為日本侵略歌功頌德
的曲本，並願出重金禮聘，小明星看後氣得火冒三丈，當即嚴詞
拒絕，拂袖而走。豈料第二天，她在家便收到一包匿名的郵件，
打開一看，原來是包着一粒子彈！小明星知道，這是利誘不成又
來威迫。但她並不因此低頭，繼續從事賣唱生涯。

<div align="right">

（李少芳：《李少芳粵曲從藝錄》）

</div>

102. 詩詞題詠（一）：

一曲秋墳宛轉歌，周郎襟上淚痕多。**斷腸聲裏青峰在**，留與人間
喚奈何。

<div align="right">

（何叔惠：〈重聽小明星秋墳唱片後題詞〉）

</div>

103. 詩詞題詠（二）：

菊部新聲壓眾芳，秋墳一曲勝伊涼。蒼茫二十年前事，猶有餘音
繞畫梁。

<div align="right">

（何叔惠：〈題《金縷寒灰集》〉三首錄其一）

</div>

104. 詩詞題詠（三）：

燕子多情歸故林，窈娘襟上淚痕深。淒風苦雨花殘日，魂斷秋墳
薤露音。

<div align="right">

（潘兆賢：〈夜聆小明星遺音〉）

</div>

105.　詩詞題詠（四）

我譜愧唐宮，十載憶研磨，猶幸燕語鶯聲，傾倒滿座周郎，不減
旗亭留畫跡；

汝名重曲海，一朝攖病厄，遽爾香銷玉碎，頓失藝壇歌聖，再誰
菊部創新聲。

（吳一嘯：輓小明星聯）

按：

王心帆在《星韻心曲》說：「吳一嘯亦有聯輓之，惜憶不起，未能刊
出。」此聯見呂大呂〈曲王吳一嘯〉，編者過錄於此。吳氏在輓聯
中稱小明星為「歌聖」，可謂推崇備至。

106.　詩詞題詠（五）：

低徊似洞簫，激越如橫笛。哀怨動人愁，風情招雀躍。

（陳卓瑩：詠小明星曲藝）

按：

此詩見李少芳、陳卓瑩：〈可憐七月落薇花 ── 論小明星和她的
「星腔」〉：「1939年夏，在她（按：小明星）最後一次為唱片錄音
時，陳卓瑩對她在曲藝演唱上的成就，曾私下裏寫過一首近似打
油詩的五言絕句（……）。」

107.　詩詞題詠（六）：

昔日東江秋氣盪，惠州船向水微茫。少年簷下愁人雨，戰亂他方
是我鄉。回首癡雲行漸遠，情腔婉轉卻難忘。餘音今夜從頭聽，
一曲薇娘壓夜涼。

（舒巷城：〈七律〉）

按：

此詩見詩集《詩國巷城》，作者題記云：「記重訪惠州故地及前後聽小明星（薇娘）的《癡雲》曲事。」又詩集編者按語云：「1941年日寇侵港，翌年，作者離港赴桂林，途經惠州，在某戶人家屋簷下避雨，聽到小明星所唱的《癡雲》，感極。1986年，作者三臨惠州，終於找到故地。後來，在港又購得小明星所唱歌曲的盒帶，因寫詩以記。」

108. **詩詞題詠（七）：**

雅調移宮徵。譜當年，纏綿悱惻，藝魂遺事。一自星沉薇謝後，絕響憑誰繼美。更誰識，冰心玉意。惟願當行出色手，寫真情，絃管家家被。猶彷彿，舊歌吹。　　大聲不入閭閻耳。怕因循，誤傳青史。倍傾紅淚。幾許相思無限恨，留取題將鳳紙。且重聽，高山流水。閬苑月明天籟近，想洞庭，此夜秋風起。人已杳，曲長記。

（朱兆洪：〈金縷曲〉）

按：

此詞見刊於《悼薇詞曲集》篇首，作者署名「耐冷樓」，編者據此推測此詞作者是朱兆洪。

109. **詩詞題詠（八）：**

雛鶯婉轉醉周郎，初唱平喉別有腔。數十年來人爭賞，小明星韻譽歌坊。

（靳夢萍：〈小明星二首〉其一）

110. **詩詞題詠（九）：**

舊曲零縑認奪文，秋愁春恨思紛紛。重歌九十年前句，方識韓郎是夢雲。

（朱少璋：〈讀《癡雲》1931年版本〉）

按：

《癡雲》1931 年版本唱詞有「想我韓夢雲」一句，為後來各版本所無。相關事證，讀者詳參本書卷三〈《癡雲》事證五題〉。

以下 40 則曲話，乃整理自《小明星小傳》（「華僑版」，作者「菊人」）最後的六十多篇連載稿。這六十餘篇材料尚有論及《故國夢重歸》、《恨不相逢未剃時》、《草橋討風姨》、《癡雲》、《戀痕》及《梅魂》等曲，惟因舊報收藏欠完整或版面殘缺，相關內容待補。

這部分材料連載於 1964 年至 1965 年的報章上，作者在文中既有「她（按：小明星）雖離開人海十七年之久」（1959 年）的話，復云「小明星死了，轉眼間又二十二年了」（1964 年），又同時有「已故曲王吳一嘯」（吳氏卒於 1965 年）的說法；合理推測，這六十餘篇連載稿並非同一年之作，乃分別先後寫於 1959 年至 1965 年之間。

「菊人」在《華僑日報》上連載的原文，是先引錄全曲曲文，然後在曲文後「論曲」。為免內容龐雜、訊息混亂，編者在各則「曲話」前標示曲名以清眉目，曲文則從略。

111.「星曲」之獨特性：

小明星之歌腔，是有創作性的，並不是人唱彼亦唱的音韻，所以在歌壇上，至今猶得曲迷稱絕，謂是不同凡響。她雖離開人海十七年之久，而她的星腔，依舊長存。後輩歌手，尚有不少效其腔調唱出，對她的遺唱名曲，更有拾而歌之。她所唱的曲，完全是自己所有的作品，沒有一闋是從粵劇的主題曲，或名歌手唱而成名的曲，用為己唱，以悅周郎之歡。

112.《癡淚浣秋聾》：

此曲是從《花月痕》小說選擇出來的一段事實，寫[韋癡珠]戀劉秋痕的情與恨，故名《癡淚浣秋聾》。薇娘歌來。悽惻纏綿，比月兒那曲《花月留痕》，猶有過之。

按：

此曲作者是王心帆。

113. 《長恨歌》：

此曲是薇娘最佳之唱，她對粵曲，長於郴王，尤以二王腔獲得好評，所以她初期的曲詞，皆以二王腔為多，每一闋歌，除南音外，便是二王慢板。不過，所唱的二王腔，與眾迥異。二王的造句，有長有短，參差不齊，故她唱來，格外悅耳。她的歌腔，比戲人所歌的粵曲不同，故獲曲迷稱賞。冗長的二王慢板，在她唱出，顧曲者也不覺厭聽，蓋喜其腔清韻妙也。這闋《長恨歌》在她的各曲中，算得最少二王腔者。她唱此曲，最動人聽的是清唱梵腔滾花一段。又士工中板一段，唱來極有情緒，句句哀艷，字字清麗。她唱此曲的工夫，妙在是由滾花尾句「多在其中」的「中」字，銜接着中板第一句「中有一人」之「中」字，緊接着唱出，竟無斧鑿痕，這是其他歌者，不易得此天衣無縫之唱。粵班曩時的小生金山炳，以演《唐皇長恨》著譽，他唱的主題曲，也有士工中板一段，據曾聽過此曲的人來說，都謂不及薇娘唱此曲的佳妙。此曲是取材於白居易〈長恨歌〉而成的，故特殊動聽。歌者辛賜卿對這曲效星腔唱得不錯，麗的呼聲電台曾將之錄音，常有播出，以慰星迷。

按：

此曲作者是王心帆。

114. 《大江東去》：

此曲句多從東坡詞改作，二王造句，句句有韻，薇娘歌之，宛轉纏綿，非對曲藝，有深造功夫，不能唱其隻字。

按：

此曲作者是王心帆。

115. 《乞借春陰護海棠》：

此曲僅南音、二王慢板、士工中板三段，便可唱足一句鐘，若
非薇娘歌之，顧曲者必然厭聽，視為催眠曲也。因南音已長，
二王亦長，中板更長，並無其他小曲插入，又怎可以動得曲迷
之顧？但薇娘在歌壇上唱此一曲，愛好星腔者，轉而稱賞，
對此曲的評價，謂薇娘最佳南音，此曲能有這一段長的南音唱
出，使顧曲者耳福可飽。二王雖長，惟每句都有獨創腔調，雖
沒有小曲加入，也覺如有小曲加入，且比小曲猶悅人耳。中板
的句子，並不是呆板的句子，所以唱來，也如山巒起伏，波瀾
活躍。故聽來不覺其厭。此曲曾入唱片，且刪去十分之七，並
加小曲多闋，易名為《前情如夢》。

按：

此曲作者是王心帆。

116. 《前情如夢》：

此曲原為前曲《乞借春陰護海棠》，因唱法問題，刪去十分之七
的曲詞，並加入小曲數段，改爲名為《前情如夢》。原曲詞句哀
感頑艷，薇娘［在歌壇唱］出，極得好評。這曲雖用回不少曲
句，但插入的曲句，造句則沒有［原］曲那麼雅艷了。原曲最佳
是中板一段，薇娘用她的腔韻來唱，唱來悲惻纏綿，故於歌壇
唱此曲，顧曲者莫不稱賞。在唱片中的《前情如夢》雖有小曲，
她也不唱，因周郎們皆要聽原曲，不聽改作的唱片曲。

117. 《惻惻吟》：

此曲是取材於彭孟陽為張麗人之死而寫的一百首絕句之〈惻惻
吟〉而成此曲。薇娘對此曲，多用梵音唱出，顧曲者聽到這闋
曲詞，皆疑隨當年孟陽所歌以弔二喬者。薇娘歌韻動人，於此
可想。

按：

此曲作者是王心帆。「二喬」即張麗人。

118. **《孔雀東南飛》：**

此曲也是薇娘得意之唱。二王一段，造句參差可誦，尤以詩詞的腔調，淒怨得動人。曲詞多屬〈孔雀東南飛〉詩句改作，這是音樂家蔡保羅所撰。

119. **《悼鵑紅》：**

此曲是薇娘初期之唱，她對曲藝，特別肯下功夫，她對粵曲的梆王腔，不歡喜三三四的句子，卻喜愛忽短忽長的參差句子，這時粵曲對小曲甚少插入唱出，僅加入南音或木魚而已。她對南音、木魚，亦深愛之，所以她唱南音或木魚，最為動聽，韻媚腔清，常使顧曲者魂銷。因聽過瞽姬唱《弔秋喜》粵謳，於是又想在新曲一試，《悼鵑紅》曲中之「清歌」，即「粵謳」之變調也。她曾在習這闋曲時，試以「粵謳」腔韻唱出，惟嫌太慢，故創出「清歌」代替；清歌唱出，又像木魚，又像南音，及像粵謳，如此唱來，果然不俗。此曲之清歌，唱出之後，極得好評。清歌造句，原以粵謳聲調﹝撰﹞成，每句多用俗字加入，如「流不盡眼淚，哭一句我地鵑紅」與「你臨死個心係咁唔安，頻話我冇用」等句是也。但她唱得非常宛妙，聽者竟不以俚語為嫌，反說她唱得情摯也。至於二王一段，造句過於參差，非薇娘下過苦功，則難唱得如許悅耳。二王中句子以「未見秋來先已冷，一樹垂楊一樹相思影……」及「得成比目何妨死，不必芙蓉，更有城」為最難唱的句子也；可是薇娘唱來別饒韻味，喜聽薇娘之歌者，無不稱賞。

按：

此曲作者是王心帆，曲文曾刊於 1934 年《廣州禮拜六》第 18 期，標題是「新少蓮之悼鵑紅」。

120. 《衝冠一怒為紅顏》：

此曲因薇娘偶然談起大喉，是她在初學曲藝時，曾用大喉學歌，
這是其師所教，習曲必須由霸腔開始，然後才得歌喉爽朗，轉唱
平腔，始能悅耳，否則，便不成歌矣。她既唱過霸腔，便要選一
支大喉曲，在歌壇上歌之，這支《衝冠一怒為紅顏》便由此而作。
霸腔曲是不能太多文句，必須素描，才易於唱。故此曲中詞句，
有雅中帶俗，亦有俗中帶雅之句。只是「西皮頭二王尾」一段曲，
頗感新鮮。當她用大喉唱此曲，甚是吃力，不過首板之「一戰功
成，不負雄兵百萬」句，唱來最得聽眾讚好。全曲的鑼鼓介口，
像戲台上的戲曲無異。在歌壇上，以薇娘有此唱出，極富刺激，
沉悶之氣，頓然消散。後來有若干曲句，仍是用平腔來唱，才回
復她本來的歌腔。因大喉曲是爽的，曲句不宜長，七字清、十字
清最合霸腔歌出。薇娘對此曲，以大喉過於用氣，[不]多唱，
只有一時興至，才破氣獻唱，以娛茶客之顧。

按：

此曲作者是王心帆。

121. 《一鈎殘月記長眉》：

此曲是綠華詞人寫給薇娘歌之，二王一段奇佳，極合薇娘口味，
因曲中景界艷絕淒涼，歌來極博得醉於樂韻的顧曲人稱妙。

按：

「綠華詞人」即雷宏張。

122. 《秦樓別恨》：

此曲亦是詞人所作，可惜太短，薇娘得之，雖喜其詞，但不能作
正場唱出，只唱來補不足之時間而已。

按：

此曲作者是綠華詞人雷宏張。

123. 《玉想瓊思過一生》：

此曲之撰，卻因薇娘愛讀龔定庵的詩詞，謂詩句詞句，並不纖弱，才氣縱橫。她最喜歡的詩句，就是「落紅不是無情物，化作春泥更護花」、「為恐劉郎英氣短，捲簾梳洗望黃河」、「設使英雄垂暮日，溫柔不住住何鄉」及「撐住東南金粉氣」及「梅魂菊影商量遍」，與乎「叱起海紅簾底月，四廂花影怒於潮」等句了。所以作者為投合她的口味，故有《垂暮英雄》、《梅魂》等曲，撰給她唱。上述兩闋曲詞都是用定庵的詩詞撰成的。薇娘歌之，歌興盎然，但仍嫌未足，還要多撰一支，使她唱出。因此，便有這支《玉想瓊思過一生》寫出，給與她唱。此曲也是取用定庵的最佳詩句及詞句而成者。薇娘獲得此曲，閱讀數過，喜不自勝，認為比以前《垂暮英雄》、《梅魂》兩曲還好。她最愛是南音分三段唱出，每段南音都有佳韻，充滿情味。如第一段的「別來容易又經秋，吳天清夢夢悠悠」，第二段的「秋風張翰計蹉跎，紅豆年年擲逝波」，第三段的「思錦瑟，怨琵琶。知卿情願故侯家」；均是聲韻諧協，富有情緒，唱來可動人聽。她還說：「雖然『想我言愁已厭，真是怕聽傷心話。只有美人經卷，葬我年華。』多了若干字，不過唱來，腔調甚妙。」她略以乙反音唱出，真是悅耳之唱。她最愛粵謳腔，在各曲中，恨未能創用。但看到此曲二王中一句「住西樓，話西樓，猶記拜月初三，月比眉兒更瘦」，她靈感一來，便將這句來唱粵謳腔。及在歌壇獻唱，果然得到歌迷好評，嘆聽止矣。薇娘各曲，亦以此曲才有粵謳腔唱出，她的二王用粵［謳］腔來唱，遂成功矣。

按：

此曲作者是王心帆。

124. 《花落蓬江》：

此曲為吳一嘯撰給薇娘在歌壇唱出的新曲。他認為此曲小曲特多，使薇娘換換[口]味。但薇娘唱慣有詞味的曲詞，雖覺此曲特多小曲，可是唱來終不愉快，因為這支曲的造句，與戲人所唱的無[異]，故雖有唱，但不多唱，嫌句子過於生硬。撰者雖說是精心之製，而薇娘終未能使成名曲，其辜負撰者之心矣。

125. 《風流夢》：

此曲[撰]者為胡文森，他是音樂家，又能撰曲，他在和聲擔任唱片音樂，便寫了幾支曲與小明星唱，一支是《夜半歌聲》，一支是《風流夢》。在唱片中唱出，因有小曲，便得歌迷爭購，《風流夢》的《走馬》小曲全段，填得如何，始置不論，但薇娘唱來，殊覺悅耳，因此唱片上市，轉瞬間爭購一空，便成唱片的名曲。薇娘以後也喜唱小曲。她最愛的是《平湖秋月》，所以《夜半歌聲》一開始便是「蟾華到中秋份外明」了。

126. 《夜半歌聲》：

此曲為胡文森得意之作，亦是薇娘在唱片中的得意之唱。《夜半歌聲》唱片，在小明星所唱的的片，為初期之唱，所以格外暢銷。薇娘在歌壇上所唱的是慢而長的梆王曲，在唱片唱出的就要[爽]，又不能長。《夜半歌聲》使她唱來爽朗，聽到的人，[都]覺得悅耳而不[沉]悶，且她對《平湖秋月》唱得有情緒，雖非全段，亦[是]佳唱。此曲因此便成小明星的名唱。

127. 《一曲斷腸歌》：

此曲亦為吳一嘯撰作，曲中亦有[數]支小曲插入，小曲卻不是全曲，僅二三句而已。這是他作粵曲的作風。因為他精於唱曲，認為粵曲只用梆王，則過於沉悶，不能提起顧曲者的精神。因此，他撰與薇娘唱的粵曲，必多用小曲，用一兩句也感到有新

意。不過多插小曲的粵曲，在唱片中唱則可，歌壇上唱則不可。因為歌壇上唱出的曲要慢，慢便要用梆王，小曲就算長如《雨打芭蕉》全段，亦頃刻間便畢。故薇娘對這曲「斷腸歌」亦嫌過短，在歌壇上唱，不夠味也。

按：

這支「星曲」較少人提及。

128. 《香巢應悔燕歸遲》：

此曲為董重書所寫，他是一個星迷，好聽星曲，因而技癢，乃撰此曲贈薇娘，使之唱出。薇娘感其意，即習而後歌，為她後期所歌之新曲。

129. 《錯占鳳凰儔》：

此曲薇娘擬因唱一曲淺白的詞句，而又要有故事的曲情，偶閱《今古奇觀》有一段「錢秀才錯占鳳凰儔」，便將這故事撰成此曲。曲句依情直說，並無堆砌，一如古腔粵曲的作法，薇娘也覺頗趣，乃歌以悅曲迷之耳。可是薇娘善唱緩歌，這支曲是要爽的，而且又平鋪直敍，沒有可咀嚼處，所以顧此曲的歌迷，都不作評價，薇娘亦覺唱此種曲非她所長，因而唱出甚少。

按：

此曲作者是王心帆。

130. 《無價美人》：

此曲為胡文森撰 [給] 薇娘在唱片中唱出者，[因] 當時粵曲乃要加插小曲，為全唱梆王，便不會銷。文森能彈能撰，不過所寫的曲，乃屬尋常句子，只求悅耳，而又有小曲三兩段採入，雅非全段，亦 [只] 以點綴，免全是梆王，而使 [購] 者棄而不取。此曲

小曲者採《花間蝶》、《王姑娘算命》、《跳花鼓》、《孔雀開屏》四
闋，但都非全段。填小曲[因]工尺問題，是不易填的，如強姦
工尺，又[會給]識者齒冷，為合工尺，所用的字又不易巧合。
如《花間蝶》句「付諸鐵琶」之「鐵」字，本來「鐵板銅琶」要「銅」
字才合，但為工尺，迫要用「鐵」字，便使識者笑矣。凡填小曲，
[多]犯此弊，非只此曲是如此。薇娘明知，但為入片，也無可奈
何，如不對曲紙來聽，只聞其歌，尚沒有這種感覺。

131. 《寒夜琴挑》：

此曲為吳一嘯撰給薇娘在唱片中唱的，算是喜曲之一，與《多情
燕子歸》是姊妹作，唱片也極受歡迎。《妒鴛鴦》這支小曲，想
是「生聖人」，非舊的小曲也。

按：

「生聖人」即新製的小曲。

132. 《卿何早嫁》（一）：

此曲亦是唱片曲。薇娘唱片之曲，多非歌壇所唱者，因在歌壇
唱出的曲，足夠一句鐘，若歌興濃時，還會唱過鐘的，所以唱片
曲皆是新作，撰出曲句以合灌片用為度，少半句不得，多半句不
可。此曲不知是何人手撰，薇娘這支唱片曲，當日也甚暢銷，與
《夜半歌聲》、《多情燕子歸》等曲，同是為歌迷所喜者。

按：

作者「菊人」在另一篇專欄說《卿何早嫁》的撰曲人是吳一嘯；見
下一則曲話。

133. 《卿何早嫁》(二)：

此曲薇娘在唱片中唱出，算是不錯。曲中插入的《思賢調》與《雨打芭蕉》，唱來甚有韻味。乙反中板一段，也合她的腔味。聽說這隻唱片也極暢銷。作此曲者是吳一嘯，他撰這支曲後，薇娘唱小曲更感興趣，而一嘯更有《多情燕子歸》之作，使薇娘得現身銀幕得到聲影長留也。

按：

上文提及：「一嘯更有《多情燕子歸》之作」，據下文「銀幕」一語，此處指的應是電影，不是歌曲。

134. 《胭脂扣》：

此曲為吳一嘯撰與薇娘作唱片曲者，新譜《海棠春》是麥少峰所作。這支曲是輕鬆喜曲，沒有什麼幽怨句子，在薇娘當日唱出，亦頗感情趣。因變換腔調甚多，頗能一新星迷之耳。可惜曲短，在歌壇唱出亦少，喜顧此曲者，只有從唱片中轉聽也。

135. 《一枕香銷》：

此曲亦薇娘唱片曲，亦為一嘯初期作品，新譜《了恨詞》亦屬麥少峰所製。因唱片曲必要多小曲才暢銷，薇娘雖不喜歡唱小曲，為了唱片，也不能不試唱之也。唱片曲短，所以仍難唱於菊部中，而且星迷也不願在歌壇上聽她的唱片曲也。

136. 《花弄影》：

此曲亦薇娘唱片中之喜曲，為胡文森手撰的。但沒有《夜半歌聲》、《風流夢》那麼動人。

按：

上文說此曲是胡文森手撰，諒誤，《花弄影》應是陳卓瑩的作品。

137. 《秋江冷艷》：

此曲亦唱片曲，但不知為誰所撰。曲的故事並不是空中樓閣，是
取材於《紅樓夢》賈寶玉憶夢中晴雯所稱已為芙蓉神事而寫成此
曲。薇娘唱這隻唱片曲，本來應有高潮，可是唱出平平，大抵因
小曲過多，不若椰王之一氣呵成，才有唱得不成功。薇娘曾唱過
一支《癡玉誄芙蓉》，曲句多從〈芙蓉誄〉中 [擇] 撰，但她 [不]
以其難，則唱得津津有味，轉為得顧曲者稱。

按：

《秋江冷艷》是吳一嘯的作品。《癡玉誄芙蓉》是王心帆為小明星
寫的第一首歌壇曲，相關論證詳參本書卷三〈《癡雲》事證五題〉。

138. 《綺羅春夢》、《江樓晚唱》、《紅綾帶》：

以上三曲，都是薇娘唱片曲，是抗戰期中所唱的，和平後才推
出，所以在歌壇上還沒有唱過，現在學得星腔的歌者，曾將之拾
唱，亦頗中聽。

按：

此三曲均為吳一嘯的作品。

139. 《人類公敵》：

此曲也是唱片之一，薇娘唱 [此] 曲是用大喉唱的，與她原有的
腔調有異。她在抗戰期間唱此，極感興奮，以為國家興亡，匹夫
有責，而匹婦亦應有責者。她不能效花木蘭從軍，但高歌一曲，
也算盡己之責。猶記她未來港長居時，她在廣州各歌壇 [出唱]，
因十九路軍在上海抗日，消息傳來，她也曾唱過一支《抗戰勝利》
歌，這支歌且印成曲紙，在南關宜珠歌壇高歌。她在唱的時候，
各商店都放着鞭炮慶祝，她越唱越興奮。可惜這支曲詞，現已無

存，現在這支《人類公敵》的曲意，也不過如此，造句則平平，因是薇娘曾唱的曲，也登出來，以見她的愛國之心。

按：

《人類公敵》是胡文森的作品，1941 年灌錄成唱片（小明星主唱）。至於《抗戰勝利》一曲，據「星韻本」「小傳」的說法，是王心帆的作品：「在抗戰初期，蔡廷鍇十八路（按：疑是「十九」）軍於上海擊敗日軍，捷報傳來，廣州市人們，紛紛燃放炮仗，祝賀抗戰勝利。我（按：王心帆）便寫了一首《抗戰勝利》曲給她在燒炮仗聲中在怡心歌壇唱出，這曲還印成曲紙，派與茶客一邊看一邊聽。小明星唱得威風八面，氣昂昂，雄赳赳，把她的林黛玉型，化為梁紅玉格。英姿颯爽，座上茶客，莫不喝彩。」有關《抗戰勝利》之唱詞及本事，詳參本書卷三的「心曲拾遺」。

140. **《歸來燕》：**

此曲也是薇娘唱片曲，不知是誰所撰，當年的唱片曲，作品多是空中樓閣，只要其中有點香艷，並加插一兩支小曲便成。這支曲的橋段，竟然把猿猴過橋（按：陰上聲，「橋段」之意），說是新鮮也得，說是造作一點也得。不過，薇娘當時接受這曲是不得已的。她對於唱片曲，總是不起勁，但為於生活，便不能不唱。所以她在歌壇上，總是不喜歡唱唱片曲，一因不夠長，二因曲味不能 [醇]，[她始終] 是一個最 [喜愛梆王腔] 的女唱曲家。

按：

《歸來燕》是胡文森的作品。上文說此曲「竟然把猿猴過橋」，是指曲詞中有誤抱小猿當玉人的片段；原曲滾花：「又聽得好似姍姍蓮步，令我喜上眉尖。張手抱玉人，忙親香臉；唉吔做乜毛茸可怖，哦原來抱錯小猿。猿罷猿，你嚇我何傷，休把紅顏嚟嚇軟。」

141. 《醉折海棠花》：

此曲為一嘯在唱片曲中最佳之作，這是喜曲，與《多情燕子歸》
有異曲同工之妙。可是這支唱片曲出得太遲，不如「燕子歸」曲
之得到星迷爭賞。薇娘唱此曲，覺得甚合她的腔口，且有情趣，
可嗔的卻是過於暴露，唱來會羞人答答，粉面微紅。所以她在唱
片唱後，絕未在歌壇唱給歌迷聽，她大抵怕人笑她哩。

按：

上文說此曲「過於暴露」，確是事實；曲文如：「魚欣比目，鳥效兼
葭；妹呀佢春懷乍展，臉泛紅霞。叫我珍重收藏，嗰一幅香羅帕；
永留紀念，就喺嗰幾點桃花。」句句雲雨相關。

142. 《婦女寶鑑》：

此曲是薇娘用子母喉唱出，[與子喉]對答，亦別開生面之唱。
薇娘曾在《惻惻吟》一曲中，唱過子母喉的中板，唱得非常動聽。

按：

《婦女寶鑑》是黃景球的作品。此曲灌錄唱片時由小明星與張瓊仙
合唱。

143. 《咬碎同心結》：

此曲乃生旦對答曲，為薇娘與小燕萍合唱之唱片曲。曲為已故曲
王吳一嘯所寫，是喜曲，生旦對答，是特佳的調情之作。萍與薇
唱此曲，極其輕鬆之至，據傳這隻唱片，上市甚暢銷。且二人亦
曾在歌壇上合唱過這支曲，歌迷聽到，皆擊節稱賞。薇娘在歌壇
甚少與子喉歌手合唱對答曲，在廣州時，曾與金山女合唱過一支
《潯陽琵琶》，此曲即白居易〈琵琶行〉，可惜曲已不存。

按：

「小燕萍」即小燕飛，原名馮燕萍。此曲灌錄唱片時由小明星與小燕飛合唱。

144. **《慘綠》：**

此曲薇娘後期得意之唱，因她有一個時期，所唱的是唱片曲，對歌壇所唱的曲，全是以前的成名曲，新曲絕少獻唱。星迷們每見到她，都問她何以沒有新曲。她只有推落撰曲者身上，說他忙，無暇撰曲給她唱。及後，她上廣州獻歌，遇到了王心帆，便［請］他寫一支新曲，使她唱出，以應顧曲者。心帆於是便寫了這支《慘綠》曲詞給她唱。《慘綠》一曲，薇娘唱得極佳，其意傷處，不讓《秋墳》專美。薇娘對這支歌，唱來動人，確與唱片曲有霄壤之判。她對反線中板一段：「最傷心，一樹梨花影。啼妝病態，畫難成。碧桃小朵，負我初簪定。徒倩題詩，記定情。……」唱得非常淒婉，情緒蒼涼。又二王一段：「夢如煙，不可尋，惟向漢水荊山，金環，細認。閒坐愛新涼，殷勤話水鄉，美人如月，依舊眉語，盈盈。」與「蘭氣一絲腰半束，風神未減，雪樣，聰明。」居然把整個可憐可愛的病美人唱出，有如畫裏真真，活現出來。唱到苦喉清歌：「冷暖相依僅五年。不應草草賦遊仙。問句囊日歡娛何太短。猶幸殤時明麗倍過生前。……」這幾句清歌，她不僅唱來哀怨，而且唱得動人。所以薇娘仙逝時，有輩歌迷前往瞻仰遺容，竟然對《慘綠》這幾句清歌，說是替她寫照。總之《慘綠》這支曲，薇娘製成悲歌後，便常在菊部獻唱，星迷聽到，都為之黯然，稱為粵曲中最佳的「悼亡歌」也。薇娘的《秋墳》、《慘綠》兩曲，似乎對她都有先兆。此曲的白「一點花魂，終無覓處，小窗斜月，惟夢來時」，薇娘道來，猶有空山靈雨之妙。

145. 《秋墳》(歌壇曲)：

此曲是薇娘初期唱成的首本曲，因這支悼亡悲歌，長達一句鐘，
這時的歌迷，在歌座顧曲，必要聽最長之曲，方覺有味。因此，
薇娘之歌，為應歌迷所邀，也將長曲唱出，曲雖梆王兩腔，但她
歌來，曲味濃郁，詞句哀艷，而她問字攞腔，最為自然，腔韻有
音樂藝術，所以歌迷轉成星迷，對薇娘歌腔，特別欣賞。《秋墳》
一曲，比《悼鵑紅》、《癡雲》各曲，猶得歌迷好評。當她入片時，
本來將此曲唱在唱片裏，可是過於冗長，因這時的唱片，尚未有
「長壽片」也。但唱片公司，又要將《秋墳》入片，只有刪繁就簡，
加上短短小曲，使薇娘唱入唱片，以應歌迷之採購。

按：

此曲是王心帆的作品。

146. 《秋墳》(唱片曲)：

此唱片曲，將《秋墳》的原作刪去甚多，還加上三段短短的小曲，
以為點綴。當這隻唱片上市，並不暢銷，因發行期間，正是抗戰
期中，所以滯銷，非關薇娘唱得不好。及後香港淪入敵手，她為
了生活，逼上廣州賣唱，不料在添男唱《秋墳》這支曲，未到半
支，她便不支倒地，於第[二]日便長辭歌海，魂歸天國了。當
她死耗傳出，《秋墳》這隻唱片，凡屬歌迷，都紛紛購聽，於是
廣州賣唱片的商店，莫不大獲厚利。跟着凡薇娘所唱的唱片曲，
都一樣暢銷，得到歌迷爭購。《秋墳》這支曲，原曲過長，只可
以在歌壇上唱出。可是，現在的歌壇，與昔日有別，凡在歌壇顧
曲，都怕聽長曲，而歌手們也怕唱長曲，所以年來的歌壇唱出的
粵曲，最多都是二十分鐘，唱到三十分鐘，不獨聽者嫌長，而歌
者亦不感興趣。可是，陳錦紅在歌壇唱《秋墳》曲，凡屬星迷都
要她唱原曲，不可唱唱片那支《秋墳》曲，由此可知原曲的可聽
處了。

按：

上文説小明星在添男唱《秋墳》中途不支倒地，原文「於第三日便長辭歌海」一句，「三」字疑為「二」字之誤；編者改訂。粵語「第二日」是「翌日」的意思。查小明星 1942 年 8 月 23 日晚暈到在歌壇，翌日（24 日）逝世。

147. **《七月落薇花》（悼星曲之一）：**

小明星死了，轉眼間又二十二年了，她是七月盂蘭節前一日死於廣州，現在剛剛是農曆七月，為要紀念一代粵曲歌星，所以把這支《七月落薇花》的悼星曲刊出，以為薇娘二十二年祭。關於悼星曲，還有多闋，皆是當日有名歌者所歌。《七月落薇花》一曲，是梁瑛所唱，當日在歌壇獻唱，星迷聽到，也有餘哀。而梁瑛唱來，亦非常沉痛。現在這支曲，也常常在歌壇上唱出，且有輩歌迷，特別點唱。可知小明星死了二十餘年，今日猶有不少歌迷喜聽她的星腔的。

按：

此曲是吳一嘯的作品。

148. **《藝海星沉》（悼星曲之二）：**

此曲李少芳曾在歌壇唱出，又曾唱入唱片中。這支悼星曲，把薇娘的身世環境，寫得十分清楚，所以李少芳唱出，也極哀痛。

按：

此曲或是陳露的作品。

149. **《星沉》（悼星曲之三）：**

第一支初名《星沉》，因那時廣州有個歌姬黃花飄零特邀吳一嘯撰寫此曲的，使她在當時的青樓飲廳中，打琴而唱，藉表哀悼；

因花飄零也是星迷之一。及後，梁瑛在港，一嘯便將「星沉」加上「南國」，即成為「南國星沉」，給梁瑛唱入唱片，跟着再寫《七月落薇花》一曲，使梁瑛在菊部上歌之。

按：

這支由吳一嘯撰曲的《南國星沉》（即《星沉》）是以「（士工長句花）痛星沉，悼星沉」開首的。作者「菊人」説此曲是吳一嘯所撰，查1942年9月10日《粵江日報》的報道，説此曲乃由王心帆、吳一嘯合撰；待考。

150. 《南國星沉》（悼星曲之四）：

至於第二支《南國星沉》曲，因薇死後多年，濠江有一輩星迷，也為悼念她而寫成此曲。照這支曲詞來看，其中也不少是借《星沉》曲句加以新意而撰出的，這支曲有「反線中板」、《花間蝶》小曲。「乙反南音」、「快打慢二流」，而沒有「長花句」、「叮嚀」、「木魚」等曲，但改作之撰曲者姓名不詳。因這支曲是在澳刊印成的一本「悼薇集」裏登出的，這本「悼薇集」是線裝的，印得非常精彩，相信印成後，是分贈星迷以留紀念，是一種非賣品的刊物。

按：

此曲以「（反線中板）南國星沉，心有恨」開首。上文提及的「悼薇集」即羅愛華編撰的《悼薇詞曲集》。

卷三

星塵影事

朱少璋　輯

舊聞軼事

1. 「歌者外史」：小明星（1927 年）/ 胡奎

　　歌者小明星，鄧姓，三水人，現年十六，綺齡玉貌，正如當春之花。惟其視官頗具大規模，儼有眼大如箕之概，人皆呼之為「大眼女」，或謂眼大者共他亦大，此則忖測之詞且含有滑稽之意矣。其母鄧李氏，青年孀守，愛女若掌珠，顧家貧，迫得出為傭婦，受僱於河南義和里桂月妓院，博工值以養其女，氏之苦節固可嘉也。歲月如流，嬌娃漸長，氏以市上歌者輒高其聲價，亦冀其女可作門楣。爰於去年，遣女從歌曲師余孫受業，女頗聰慧，腔喉亦佳，學成，即在市上歌壇高佔一席。擅唱大喉，尤以《斬馬謖》、《三氣周瑜》兩曲，最為出色。因其母傭於妓院，故亦在妓院食宿，日與個中人為伍，如入鮑魚之肆，久而與之俱化，不免沾染惡習，有青樓氣，無閨閣風。顧毀之者謂為浮佻，而愛之者則謂為活潑也。情人眼裏出西施，愛之斯覺其美。聞有香江大腹賈陳某，賞識此豸，擬以千金納為側室，現正在磋商中，未審桃葉之迎，能否成為事實耳。

<div align="right">（《珠江星期畫報》1927 年第 1 期）</div>

2. 我亦談談小明星（1928 年）/ 如玉

　　小明星歌者，年華二八，貌頗可人，惜其滿口黃金，每笑時，不能動人以齒如瓠犀之好感。色近紫棠，面有薄麻子三五，瘦骨珊珊，有掌上可舞之概。度曲時，輒搖其右手，若小娃之打槳然。其歌也、多用「衣凡」線，故人號之曰「衣凡明星」。其法口頗佳，

然好矯揉其韻腳，因此間有與板背馳者，但其聲藝，亦中上之角。
某鳥師以其在廣州頗負時譽，特延之來港，訂每日工值若干，而
取償於歌台者，則每句鐘三元，聞歌台老板，因此頗有微詞，然
聽曲家多恕之，謂其益加研究，則亦後起之秀，已許其為可造之
材矣。聞星鄧姓，三水人，三歲背父，其母撫之成人，延師授曲，
星所到處，其母影隨，亦欲其白璧無瑕，毋負十餘年來之心血耳。
亦所謂父母愛子之心無所不至者歟？

<div align="right">（《華星》1928 年 7 月 11 日）</div>

3.　小明星將以好琴娛聽眾（1930 年）/ 貴族茶客

　　小明星歸羊石，學琴於家，貴族茶客固嘗紀之矣。說者云：
星之歸也，囊橐豐盈，且暫將息，不復玩聲色以娛羊石舅團矣。
乃未久而星復出現於仙湖，其為期不多，曰凡三日，逢八始至耳。
余覯之於仙湖，[問]於星曰：「人皆云星已歸隱矣。顧今者胡為
復出也？豈以尚未夠皮，而須再來一過乎？」星曰：「爾貴族茶
客真不識世界之尤者矣！豈不知搵多箇錢剩多箇乎？此時吾色未
衰，吾聲未嘶，有人聘請，則吾豈嫌錢腥哉？且昕夕羈留於家。
亦十分懣損也。」茶客曰：「然哉！星真好女哉。且吾更有言焉。
彼前此日夕追隨於星，大有所為之士，聞星來歸，誰不為之引領
而望，若大旱之望雲霓哉。不觀乎第一行位，古稀之士乎，或禿
其頂，或長其鬚，涕[唾]長流，唉聲歎氣，無不望星之撫慰也。
抑吾更有問焉，星學琴已有日矣，琴亦好矣，顧胡為尚不以好琴
娛聽眾哉？星兮星兮，爾之好琴，究何日始可以大白於歌壇也？」
星笑而去。

<div align="right">（《銀晶日報》1930 年 4 月 25 日）</div>

4.　小明星爛瞓被阿媽鬧（1930 年）/ 怪中之怪

　　昔者宰予晝寢，孔老二以朽木糞土責之，可謂深痛固拒極矣。
或謂宰予焚膏而不繼晷，卜夜而不卜晝，晝寢又何傷哉？孔老二

未免責己重矣。怪中之怪聞是說也，無獨有偶，昨發現小明星之
母鬧小明星爛瞓事，其責言，雖不及孔老二責宰予之深痛固拒，
然而，一種怨憤之氣，已蔑以加矣。

歌者小明星有母，母女相依為命。所謂星無其母，無以至今
日；其母無星，無以度其餘年。故星母雖悲伯道之無兒，幸中郎
之有女，亦可相慰矣。唯星母所最不滿意於星者，爛瞓是也。考
星之爛瞓也，比宰予之晝寢，似有遜色；直《西遊記》中之豬八
怪，誠有過之而[無]不及。計星之瞓時，由歌壇散場歸來，倒頭
便睡，直至[翌]日下午五六時歌壇開場，始懶洋洋下床去。星之
爛瞓，至於忘餐，甚至勺飲不入口。根據「三日不食即病，七日
不食即死」，不幸若此，坐失掌珠，晚景堪虞，戚然憂之，誠之不
聽，繼之以罵。昨日，小明星睡性不改，朝飯不食，晚飯亦不食，
歌壇將開唱，仍不起。星母勃然大怒，趨床前搖醒而凄然罵曰：
「星女，汝少時咁好瞓，唔使阿媽唔使提携撫養咁辛苦。而且……
而且……。」一種憤氣由言語流露出來。言畢，將衫披掩面，嗚
嗚而哭，淒楚動人。星躍起待罪於床前，矢志不復若是之爛瞓焉。
此事由某八叉鑿鑿言之於怪中之怪，諒非虛偽。但，怪中之怪思
其母之責言曰：「星女，汝細箇咁好瞓。不獨……。」殊發人深省
也。噫！

<div style="text-align:right">（《銀晶日報》1930 年 5 月 21 日）</div>

5. 小明星以姊頂文雅麗（1930 年）／ 將軍

文雅麗艷名噪於廣州，廣州涎之者遂大弗乏人，舅之少或老，
靡弗欲一染其指於鼎。今乃以小明星之姊頂之以為題，似啟人
惑，顧事實上確然也：小明星確以其姊而頂文雅麗。

星與麗拍唱者已數月於茲，二人年相去固弗遠，身材肥瘦亦
相合，相與拍唱，至為妥善。抑猶有者，二人相較，星長於喉，
麗長於色，兩補其缺，故獨逾其他。值唱之夕，裙下客輒滿其座，
比諸雲妃、金山女，過之無不及焉。

迨去月，麗不知如何，忽又時與婷婷拍唱，星遂苦無伴，環顧諸伶，顧又無適合者。無奈何，乃思及其姊。其姊固善於子喉，聲比麗且過之，顧怯於膽，不喜現色相於眾矣。星知其然，告諸母，苦苦邀其出，姊不能卻，遂決於本月份頂麗之缺以拍星焉。姊長於星約三齡，而[微]澗於星，顧文靜則過之，聲則勝於麗云。

<div align="right">（《五仙漫話》1930 年第 1 卷第 1 期）</div>

6. 小明星將拍愛蓮女（1930 年）/ 廣寒宮遊客

小明星自改拍其姊素兒後，台腳轉無如前之旺，究其原因，當時之旺，實有文雅麗在，麗雖瘦如飛燕，然眉目如畫，確有足消舅眾之魂者。故麗不拍星，而拍婷婷，其台腳仍如前旺，無怪麗誇得口過也。星之台腳不旺，大抵不關乎己無叫座力，實乃姊使之耳。緣素兒為初出台之歌伶，芳譽未著，且歌時猶怯台，不敢放而歌之，故未獲聽眾之歡。薄有色，亦不易號召矣。星睹此情況，心於是戚然而憂，知長此與姊拍唱，己亦失色，故決於下月決與愛蓮女合作，畀得在歌台上，爭回優等地位。愛蓮女善子喉，法口頗佳，清歌一曲，娛耳動聽，且髫年貌美，顧盼多姿，尤得顧曲者所稱，誠一可造材也。若能與星拍唱。多串對答新曲，動聽者之顧，則台腳自旺，聲價亦當如日之升，恐雲妃、金山女想亦不足以誇耀於人前，文雅麗與婷婷等輩，則更不必言矣。讀者不信，拭目俟之。

<div align="right">（《五仙漫話》1930 年第 1 卷第 4 期）</div>

7. 小明星受辱於容奇（1931 年）/ 劍丸

驕且憨之小明星，其艷事麗聞，久已為一般顧曲者所稱道，但彼年華已逾雙十。稚氣依然猶存，在歌場度曲時，向聽曲者作不規則之揶揄，客有不甘其冷諷熱嘲者，屢欲飽以老拳，惟念其母六嬸，素日為人和氣，多有「不看僧面看佛面」，而恕其年少無知，隱忍未發耳。星伶不知此也，舌劍唇槍，益事放肆，客多含

之。去年秋，為口興戎，受辱于仙湖，被懲後，曾稍斂其口。不
謂事過情遷，今春受聘於順邑容奇某茶樓，初蒞其地，頗得該處
人士歡迎，詎第三夕，應該地鳳城俱樂部召往度曲，該俱樂部固
當地土豪所組織者，唱完《老周好命水》一曲後，與某隊長談話，
措詞不慎，竟逢彼怒，命衛隊摑之。諸人咸袖手旁觀，不敢作護
花使也。而星母六嬸以其女因言召禍，亦不敢袒庇，促星伶檢衽
謝過，某隊長始色霽氣平，與四元唱金，揮之使去。星受此辱後，
回省度曲，在歌場中不敢肆言嘲諷顧客矣。

<div align="right">（《銀晶日報》1931 年 1 月 10 日）</div>

8. 歌女小明星在江門圖自盡（1933 年）／工商日報

> 三度服虎膠幸均不死
> 一時興雀角事本平常

　　女伶小明星，近以省市歌台冷落，且因某項問題為茶樓及樂
工抵制，乃偕其拍手白蟬娟走港澳及四鄉，以資餬口。前月復由
港赴江門，寄寓堤西路中華酒店二樓二〇五號房，另偕男子名區
添者同來，三人頗為親密，區則住該酒店三樓三一二號房，迄今
月餘，至十七[日]深夜二時許，三人用完消夜，不知如何，區添
與小明星忽起口角，區旋即外出，小明星因一時之憤，乃下樓潛
服煙膏，然後登三樓區添住房，躺在床上，以圖畢命，逾時毒發，
小明星呻吟不已。酒店侍役聞聲，察知服毒，急電江門紅十字會
派救傷隊到場施救，用藥洗胃，並灌服提神藥水，始行甦醒，幸
服毒未深，無性命之虞。又查小明星前曾二度服毒，均因婚事問
題，今回與區口角後，又再憤而尋死，料亦因男女間之事也。紅
顏薄命，今古同悲。小明星亦可憐人歟。

<div align="right">（《工商日報》1933 年 1 月 21 日）</div>

9.　小明星不復鶯歌棉市（1933 年）／子俊

　　小明星為市上紅歌伶，一曲銷魂，咸推謝女，早為顧曲者所賞，惜乎性兀傲，弗容於俗，因其母與茶博士之爭，母遂被刃厥手，是亦受株累而被抵制，瞬間又一載有餘矣。近閱各報紛傳復出，且謂星已於某日，在秀珠出唱，某疑焉，亟向與星稔者問訊，始知全屬烏有事。蓋星初本有意復出，以謀生活，後以運動費過昂，無力籌措，事遂寢。星輒語人，謂歌台鶯曲，殊苦人事，第須養母，迫不得已耳。故自被抵制後，除燈籠局外，則下鄉開唱，曾入水至江門、台山等處開唱，僉得聽曲者欣賞。及探得星爾來心持消極，大抵以戀愛失敗，覓食維艱，乃有是感。某以星復出之訊不確，維書此以告讀者。

　　　　　　　　　　　　　　　　（《越華報》1933 年 8 月 7 日）

10.　小明星死訊（1942 年）／文

　　小明星原為棉市歌者，擅平喉，曩日歌壇鼎盛，早弋佳譽。其時樂工組有集賢堂，富團結性，歌者須以弟子禮事之，金錢之奉，更無論矣。星不甘雌伏，常忤樂工，集賢堂遂與之杯葛，一致拒絕為星拍和。星不得已而走香港，與月兒等輩，爭一日之短長，亦足豪矣。迨粵語片在九龍崛興，嘗涉足電影，在《多情燕子歸》片裏，頗得閱者好評。香港戰後，月兒首先歸省，藝人夢接踵而來，星亦繼之回市，仍操歌者生涯，於斯數月矣。邇者，忽得星之死訊，謂星因患肺病，於去月廿四晚，在西關寶源路寓所壽終內寢，玉殞香沉。翌晨即移大德路粵光製殮公司入殮，下午三時出殯；生平之知音知己到場執紼甚眾。星原名鄧曼薇，現年約三十歲而已。星在省港度曲十年，此間來自省港人士不尠，為星之舊好，想亦有人，爰紀其死訊，藉作「恕訃不週」。

　　　　　　　　　　　　　　　　（《東聯週報》1942 年 9 月 7 日）

11. 追悼小明星歌唱會（1942 年）/ 粵江日報

定十三日晚在大東亞天台舉行

　　南國歌者小明星鄧曼薇女士，不幸於八月廿三日病死廣州私邸，已誌各報。噩耗傳來，靡不惋惜。女士身後蕭條，薄棺殮葬，墓道草草築成，不足供後人憑弔，誠使薇魂凄寂，冷落荒崗。故其友好林妹殊、雷宏張、王心帆、吳一嘯、黃鶯等，發起紀念女士追悼歌唱會，為女士籌款築墳，並得山下正城共榮會劉顧章，大東亞張榮孫、易健庵等贊助；定十三日夜間在大東亞天台開悼唱會，由徐柳仙、徐碧霞、黃靜霞、李佩珊、新青蓮擔任歌唱。聞徐柳仙是夕所唱為《魂斷藍橋》一曲，更由吳一嘯、王心帆合作《星沉》一曲，特請黃花飄零小姐登台歌唱。是夕者由星師徐桂福領導，王者師、黃其浩、胡文森、唐志農、徐柏貞擔任拍和，券價收一元。凡購券入場，均送悼唱特刊一張、《星沉》一曲，所有收入，都以築墓。

（《粵江日報》1942 年 9 月 10 日）

按：

原文說小明星「不幸於八月廿三日病死廣州私邸」，應是「八月廿四日」。

12. 林妹殊詩輓小明星（1942 年）/ 俗客

　　百粵名歌者小明星（鄧曼薇），以擅平喉馳譽歌壇甚久，去月杪，不幸以病肺逝世聞，顧曲周郎僉惜之，而南國女畫人林妹殊，痛悼尤深，親自撰文刊諸州中某報以弔輓焉，文為語體，「我的曼薇妹」者凡數見，後並附詩一首，記其詩云：

　　　　我明白，此刻我無話可說了，這是一塊大地，
　　縱橫有着道理，花兒在這兒生動着，人兒在這裏
　　生了又死。秋風吹過大地，大地。依[然]是大

地。只是平添上一陣秋氣。然而，我的人兒喲！
而今在哪裏？人們在悲秋，説是曉得秋滋味，什
麼滋味，究竟誰能真個曉得。容易又消失了秋意，
秋意人間能幾時，秋縱然消失了，依然有着縱橫
的道理，依然有着一塊大地，可是我的人兒喲！
而今在哪裏？

讀其詩，雖不知其二人生平之關係奚若，然林之哀傷，則不
難想見，蓋亦篤於交誼者。而星身後蕭條，尚有老母在，州中歌
者柳仙、靜霞、佩珊、碧霞、新青［蓮］數人哀之，假座金聲戲
院義唱，為之籌款養母云，亦足風末俗矣。

（《東聯周報》1942 年 9 月 21 日）

13. 小明星死後餘聞（1942 年）/ 良人

小明星在香爐峰下，為歌者，為影星，敭歷亙十載，所入本
屬不菲，唯以頻年多病，蓋藏已虛，去月病逝，幾無以為殮。生
平與女畫人林妹殊交至篤，情如夫婦，愛若鴛鴦，林在某報為文
悼小明星，稱「曼薇妹」（「曼薇」為小明星原名），稱「人兒」者凡
十數見，二人相交關係奚若，由此可見其為不平凡處，逾於友誼
外也。星身後，林肩之最力，然以事出倉猝，一時無以［應］手，
只草草埋香於北郊松樹崗，林在悼小明星文中謂其棺木細小有如
未成年小孩，詞意間抱無限遺憾，想見事後林對星未得厚葬，不
足以慰泉壤，為之縈念不置。然棺木而已不可再以為殮，然墳墓
再事新營，尚可有為，使其窀穸不致過於［苟簡］荒涼，以盡後死
之責。林恒窮夕倚榻而思，伏枕而謀，計無所出，終乃毅然將所
藏趙子昂手卷一軸，割愛市之，訂價二千金，成交亦有日，林之
一片癡心，可謂篤於情矣。詎天不造美，林不慎於門戶，遂遭失
竊，二千金未得手，子昂手卷已不翼而飛。林益痛傷，乃與影人
王心帆再四詳商，王為造就小明生成名之一人，平日對星亦有特

殊好感,卒轉商於徐柳仙、靜霞、碧霞等數姝,藉追悼歌唱會名,以籌款養其母為題,舉行義唱籌集,以營芳塚,業於月之十三假州中大東亞樓頭舉辦厥事,林奔走甚力,並臨場致開場白,逑義唱之緣由。是日林穿反領西裝,一若當年女童軍教練時代之穿着,舉止軒昂,莫辨其為嬰宛。僉謂小明星工愁善病為一弱不勝衣之女子,林妹殊赳赳有丈夫氣,兩者迥殊,而投契若此,多奇之。靜霞歌《南國星沉》一闋,聲淚俱下,蓋同病相憐也。到場歌者均淡妝素服,摒除脂粉,以示哀悼,亦云認真。結果收入竟達五百金,聞林不日即招工為星經營芳塚,從此可了林之一宗心願。星泉下有知,當為感激無既矣。

<div align="right">(《東聯週報》1942 年 9 月 28 日)</div>

傳略悼文

1. 小明星鄧曼薇傳略（1942年）/ 王心帆

　　歌者小明星，氏鄧名曼薇，籍三水，幼失怙，依母居河南，髫齡便好歌，母乃使師事葉貽蓀，初習大喉，能唱「班師」、「救弟」各曲。時廣州歌壇正盛，薇乃披歌衫，鬻歌養母，啼聲甫試，已足醉人。半載後轉平喉，《玉哭瀟湘》一曲，早得周郎稱絕。

　　薇讀無多，賦性聰慧，雅愛麗句清詞，余喜其能時創新腔，歌喉似玉，乃撰《癡雲》使歌，薇唱來凄惻，哀怨動人。由是更以《悼鵑紅》、《秋墳》、《慘綠》等曲與之，薇都能以其慧心織成柔媚之歌絲，從其鶯喉，一縷縷吐出，以飽周郎耳福。近歲益臻爐火純青之候，每發一歌，一若不食人間烟火者。歌音妙曼，迥非凡響。造成藝術之歌，為菊部生色不小。薇之歌唱天才，音樂界與文化界，同相推許，認為空前未有，洵第一流歌人也。

　　薇之為人，有亢傲氣，不因人熱，高潔心情，若雪中月下之梅花，愛淡妝，喜長眉，不論晨妝、午妝、晚妝，必盈盈含笑，對鏡拈眉筆，細畫雙蛾，與新月遠山，鬥其妍[麗]也。薇明眸纖手，曠世無儔，亭亭嫋嫋，身長腰細，弱不勝衣。當其歌時，柔喉慢唾，彷彿捧心西子，人又譽其病態美人。七年前因窘於不美環境，忽患肺病，醫者僅治其標，未能治其本，病根因而日深，纏綿至今秋，竟不可救藥，不幸於八月廿三日，遽赴瑤池，復歸仙籍。一代藝人，而今已矣，冰樣聰明，花般壽命，死時猶是雲英未嫁，能勿惜哉。

　　薇在病中，對於歌藝，尚研鍊不倦，後知幽愁之曲，易損人壽，乃轉歌喜曲，吳一嘯以《多情燕子歸》授之，薇不禁神愉眉舒，遂成最後艷歌。灌片後，又歌於銀幕上，今日曲中人去，幸聲影猶得長存也。

　　薇薄棺葬小北佛塔崗，林妹殊為之發起築墳，不欲絕代歌人，湮沒於無名之荒崗中，今日芳塚營成，薇魂可慰，青山有幸，得葬明珠，不讓小青、朝雲專美於前，亦可與百花塚、素馨墳，同留千古佳話也。

按：

《星韻心曲》曾提及這篇傳略，但只引錄了三句，王心帆説「因文太長，不能多刊。」《王心帆與小明星》曾轉載此文，文本據《南國歌聲》（第 1 期）。編者現據「華僑本」全文過錄。「華僑本」傳略的分段句讀與《王心帆與小明星》所過錄者略有不同，部分字詞亦微有相異處，請讀者關注。「華僑本」作者云：「星沉於廣州時，王心帆曾出了一張『悼星專刊』，並寫了一篇簡短的她的傳略，題為『小明星鄧曼薇傳略』，茲錄於下：（⋯⋯）」，估計報上的傳略乃過錄自「悼星專刊」。「悼星專刊」是王心帆在《粵聲報》上籌刊的專輯。又傳略説小明星「不幸於八月廿三日，遽赴瑤池」，揆諸事實，「廿三日」應作「廿四日」。

2. 長使友人淚滿襟（1942 年）/ 林妹殊

曼薇！是你出殯那天，你母親兩手用力地搥着胸前哭着你不幸死而至「安靈」的人都沒有。我問她究竟要什麼人才能夠「安靈」？她說是要你的丈夫才可以！今日你未嫁身先死令你母更為此而悲傷！

「伯母！一定要丈夫才能安靈嗎？情人不行嗎！」

你不要見笑，我雖活了幾十年，但是對於這些俗例，我一點都不曉得，為解決你母親當時的痛苦，我誠懇地對你母親這麼說。

「我可憐的女兒嘞，誰個是她真正的情人？你看呀！她的情人在哪裏？」

當你母親悲不欲生的說了，可憐我的小心兒是忐忑地跳痛着，我一點話也說不出，我的全身卻像受了電一樣。我在發抖着，我的一雙腳彷彿離開了地板，電汽機從我的頭頂上把我抽起來。我四肢直垂着，像大理石像一樣地全個我都在空氣中呆立着。

「林先生還是你當了這份職吧！在她生時常常笑說你倆是一對幸福的夫婦。果然到了她臨終的今日，也是除你之外，沒有任何人⋯⋯。」

你母親這麼說，更痛哭得使人難堪。她的哭聲，驚醒了我的意識，我方從電機降了下來，我一雙腳再站在地板上。我沉默地向你母親點頭，那時歷史便在腦海裏翻着波浪！「回憶」不休地在敲着我的心魂，雖然那時環境不許我回憶的餘暇，但是它如電一樣迅速地在意識裏編織成一幕一幕閃着如電影一般，我彷彿看見我自己還坐在你的鏡台之旁，嚴正而帶天真底微笑在看畫眉。

曼薇嘞 —— 在我與你八九年的歷史以來，除卻我為着爭取人生至高的價值而流浪於塵埃僕僕中，我便回到你的身邊看你畫眉，我看了真有千百萬次。我還記得有一次我竟 [為] 愉快和為藝術之情所動，我懇求你給我來替你畫。你便有意嬌滴滴地向我投來一個淡紅的微笑着一個淡藍愁的眼波。你說以下一句：

「你不是張敞，我不要你畫！」

「古人張敞替他的夫人畫眉，使多少女人羨煞。」

「我雖不是張敞，但願你是武后！」

我說了我倆都快樂的像一對神仙，不料過去的快樂而成今日的悲痛，使我更悲痛的是我彷彿還看見你像孩子一樣高興的，健康的，美麗的躺在我的身邊！

曼薇喲！在八九年來我記不清楚這麼多少回，我與你共着一個枕兒過着我們所心愛的夜。你常常藉此萬籟死寂底夜靜的機會，向我吐露命運所給予你總結在心胸的一切。你說到哀感的時候，你不住幽幽地嘆氣，或是嗚咽地哀哭。

說到你高興的時候，你便得意地唱出一兩句動人的歌曲來。我常靜靜地聽你的唱，直至不知什麼時候你的歌聲引入美妙的夢鄉，可是夢僅成之時，常常聽見你在我的耳邊說着：

「好一塊愚昧的大理石呀！」

同時你的纖手在撫[摩]番着我的臉孔，或是玩着我的短髮，我便頑皮地跟着你底聲音說了百[折]千回：

「好一塊愚昧的大理石呀！好一塊愚昧的大理石呀！」

說到你生氣動手給了我耳光為止。不過總有是我倆好好地同一個時候快樂地睡着的，直睡至艷麗的陽光照進睡室的榻，曬在我們的臉上時，你母親便輕輕地踱進來說：

「看呀！這真是一對幸福的夫婦。」

曼薇！誰人料到昔日這些毫不在意[的]事情，而成今日你母親與我仍悲哀的源泉。

那天當我離開你墳場，回到你的家門前，我便履行我的職責，我從你的「真亭」裏捧出你的玉照。

那時你的眼睛看着我的眼睛，彷彿在告訴我，人生的幸福是在不知有之中——人生的意義是在不知有意義時所得真正的意義，人生的愛是不知愛着時所得真正的愛，人生的價值也是存在於此！

雖然雲英未嫁身先死，但是深深在愛着你的人不知幾多！

　　昨夜是你回魂的日子，聽你母親說昨夜你竟然歸來，你悄悄地坐到你母親的床前，用你的小手帕替她拭眼淚。大概你在痛惜着你母親的眼淚，但是藝術的花朵是以血汗和眼淚所栽培的，凡是藝術天才她都盡將自己的血汗和眼淚來栽培自己，等到自己的血汗和眼淚用盡了，而至整部身體都為之消滅時，就輪到她父母的，或戀人的，甚至所有愛她之朋友的來為她犧牲，有時不僅為她犧牲血汗和眼淚，甚至健康，或是生命都會為她犧牲。

　　固然我不敢自誇我是你敬愛的朋友，但是自從看見黃土撲撲聲落到你的棺木，把你埋葬了之後，回到我家裏便一病數天。病的原因也許並不是過度的悲傷，或是過度的勞苦，最少是為着這朵美麗的花兒底凋殘給我以過度底感動！

　　在不能出門口一步，數天的病中，心帆、萊斯、崇瑩、施陶、黃鶯，都來看過我，心帆和萊斯差不多天天都來，他們每與我相見必談你，有許多回是在燈下談起你，而使心帆和萊斯和我三人不敢離開過一步，一直談你，談一個通宵。在這些時間裏，即使是沉默，我們的意識也在空氣中互相交換默然想你的意見。

　　你的嫂嫂也來過好多回了，她來的時候總是坐在我的床前喚着你的名替我祈禱！也許就是你之神靈所佑，病只七八天，我竟全愈了。你嫂之來是負責着使命而來的，因為張榮蓀先生好幾次催促要我出來為你籌備追悼會。其實我的性格疏懶，要我打鑼打鼓來做一件事，多麼頭痛。我自己的意思除了常常帶些鮮花到你的墳場去之外，我不願做什麼了。可是事實不由我自己作主，一團大眾的熱情在推動我，使我什麼都聽其自然地去幹！

　　經過了幾日的奔走，追悼會已有相當成就了。心帆和萊斯才促我為你的追悼會刊寫文章，只可恨因為精神過度的疲弱，流眼淚也太多之故，我的筆唇枯澀得很，演不出美妙的佳句來憑弔你！曼薇啊！可貴的是真摯，熱情和誠懇啊！我除卻以我這[顆]熱灼灼的心魂贈你之外，沒有什麼！

　　我是受過二十年來「藝術」底薰陶，我是在藝術的寶殿之下

而建立我的人生，因此悲傷、痛苦、煩惱、憂慮、失望、徨徬，甚至空虛來襲我時，我在心的深處流着眼淚，而我的靈魂還帶着樂觀底微笑揚開我藝術至尚的法典，慢慢來查察這些不幸，有時更借此不幸的留影給我在人生旅途上作個美麗的玻璃鏡，使我好在鏡中常常看見自己並不犯罪的行為、並不猙獰的面孔，而更和善、更青春、更奮鬥！

曼薇！你之死給予我的生命力！因此稱之死是高潔，是偉大的！令我欽佩的！令我永遠不能忘記的！

為了我要你深深地刻入我的人生史上，昨夜我請心帆、黃鶯來伴我，今早太陽還躲在雲裏的時候要他倆伴到你的墳場。他倆替我備了鮮花，我帶了畫具，我準備將我整部熱情整個心魂，把你的墓景，由我的筆尖移入白紙去，為使抽不出空暇來憑弔你的朋友，於紙上也得一點紀念的安慰，而且將使你墓景的面目在人間永遠不滅！

我們到了你墳場的時候，朝露還盛在我們所踏過的小草上，和我們所看見的綠葉之上，我在一顆綠陰下開始動筆繪作，我在沉於繪作之時，我忘記一切，我不知道世界除了我快活之外，還有什麼？我注視着你的墳墓，彷彿有千百萬顆精魂在墳墓上浮遊，我的精靈也蕩入其中。可是曼薇[啊]！何以在千百萬顆精魂裏，我看不見你可愛的面顏呢！我在精魂隊裏找你，而終於找不見你。要是你是馬加麗特歌吉耶，我是阿孟，我必定將你的墳墓掘開看你究竟是否真實地躺在這裏！

曼薇喲，你不是馬加麗特歌吉耶，我也沒有阿孟這麼偉大的勇氣啊！

我以眼淚繪成你的墓景了！

願它與你的精魂長在！

使我不論在什麼時候從它之中，看出一個和你生前一樣的你來！

按：

《星韻心曲》曾提及林妹殊這篇悼文，但只引錄了七句。編者現據「華僑本」轉錄的版本，全文過錄；原文分四天在報上連載。「華僑本」作者說：「當小明星死的時候，南國歌壇，彷彿遽然沉了一顆明星，愛聽她的歌的歌迷，莫不惋悼，而同情她的友人，在港在省，同時發起追悼會來紀念她，可知她的歌藝，是何其超人，又是何等動人。因此，友人們、知音者便有悼星曲、悼星詞之作，時至今日，仍有不少歌迷，是喜聽星腔的。至於她的遺事，猶有人欲知之者，茲得《小明星女士紀念特輯》一冊，中有一篇悼念她的文字，題為〈雲英未嫁身先死〉，是女畫人林妹殊所寫的，文的小題是『長使友人淚滿襟』。」又呂大呂在〈一代藝人：小明星〉說：「林妹殊曾為小明星刊行一本《小明星女士紀念特輯》，她自己寫了一篇幾千言的文字來追悼，寫得情感洋溢，題目是『雲英未嫁身先死，長使故友淚滿襟』。」估計《華僑日報》所轉錄者，乃據《小明星女士紀念特輯》。

王心帆　　　　　　　　王心帆簽式

林妹殊攝於 1942 年　　　林妹殊簽式
（繪畫者）

心曲拾遺

1.《人面桃花》（1928 年）/ 王心帆

（南音）佳人不到，惹我懷思。都係世間難得。一個可人兒。記得
去年，我來到此地。麗質相逢令我一見就癡。我愛佢婷婷玉立，
多風致。傳情秋水，襯住個對遠山眉。冰肌玉骨，真令得人鍾意。
講到回頭一笑，就要魄散魂飛。想佢柔聲俏語，真嬌媚。獨惜夜
半無人，共佢私語時。我重得佢一盞瓊漿，來把渴止。殷勤愛我，
至有結下情絲。我見佢桃花樹下，來斜倚。對住我欲言無語，係
咁笑口微微。個陣似醉如迷，歡喜到極地。咁就上前求愛，願結
連枝。誰料佢含情脈脈，無言語。好似有心無意，欲答無詞。大
抵美人心事，多如此。我只得辭別回家，當作大眾已知。唔想光
陰迅速，又試明年至。今日重來此地，已經係不見蛾眉。（反線
中板）憶去年，到此門中，曾得佳人垂愛。又誰知，重來此地，已
經難見妝台。看桃花，笑對春風依然，還在。因何故，嫦娥不見，
真係枉我崔護重來。觸景傷情，增感慨。對桃花，越癡呆。因此
詩詞，題門外。桃花如舊，人面獨憐，難在內。比不得當時顏色，
紅映，桃腮。意中人，莫非是侯門一入，深如海。莫非是，化作
落花飛絮，委塵埃。莫非是西子竟為范蠡，所載。莫非是，嫁商
人，一定貪愛資財。莫不是遇強徒無端，遭害。若不然，飄零何
處受此橫禍，天災。細思量，幻想紛紜，越覺得心中，如宰。倒
不如，佳人再訪免我，驚駭。（轉禿頭二王慢板）到門中，忽聽得，
哀聲，驚我。走上前，叩門追問，細看，如何。原來白髮蒼蒼老
人，一個。他說道，博陵崔護害死我個弱女，嬌娥。個陣我聞報

失驚立即上前，看過。果然紅粉經已命見，閻羅。都為佢見我題詩芳心，淒楚。一時抱病至有難救，沉疴。佢係有心憐才，愛我。（滾花）又豈肯話王魁甘做，令佢愁鎖雙蛾。

按：

《人面桃花》是王心帆為小明星撰寫的第一首唱片曲。

2. 《老周好命水》（1930 年）/ 王心帆

（撲燈蛾）做人最快活。就係娶老婆。所以我今日。要做新郎哥。（重句）洞房花燭夜。乃係小登科。行個夫妻禮。其樂竟如何。（重句）我係老周、叫做日綏呀、我個綏字、係永綏吉兆嘅綏、唔係衰仔個衰嚿、所以人人叫我做周日綏、我都唔係幾嬲唧、好咯、閒話少提咯、一個人最快活就係娶老婆、你話我今日又點唔好似飲咗門官茶咁好笑呀、（慢滾花）你睇我頭上簪花、頸上掛紅、個種威儀確係幾玩得過。佢地搬埋搬塔、我地就打鼓打鑼。我個個好老婆、呢、咁佢就把大紅花轎坐。記得共佢拜堂個陣、佢重靜靜地偷睇吓我相貌如何。我自問係頭號靚仔、生得真係唔錯、人人都話我係潘安來再世、宋玉都要叫我做亞哥。（板眼）唔係發夢話（讀暗音）、飲醉咗個的燒哥。指天篤地、响處詐癲傻。想我相貌生成、非小可。頭如斗大、腳似了哥。骨瘦如柴、的肉又好似豬肉秤砣。雷公咁嘴。個兩撇蝦鬚就好似旱田禾。真係世間、唔搵得幾多個。個個畫壞鍾馗睇見、都要趕得摩。咁樣子異相奇形、邊個敢睇小我。所以人人都話我、（轉二王腔慢板）可以做得個個、生閻羅。父母當我如寶如珠、自小就搵奶媽、嚟湊我。我有冇傷風鼻塞、佢就要去找個個、華佗。拜佛求神、都要望我無災、無禍。乖乖柳柳、成人長大、有得去拜個的太公、太婆。因此我十幾年來、就生得鬼咁、大個。牛高馬大、已經會把煙屎、嚟搓。總係大好因緣、總唔搞得佢妥。罵一句無情月老、做乜總冇為我、張羅。唔通前世唔修。老婆咁都唔搵得半個。才令我。

（白話）拍大髀、唱山歌、人人都話我冇老婆、咁我就的起心肝來
搵個（唱）果然一搵就搵倒一個月裏、嫦娥。（慢中板）講到我個
個好老婆、真係重靚過天仙、的確係生得、唔錯。我睇舊時、個
個楊貴妃、同埋個個趙飛燕、都唔比得上、佢的咁多。你睇我老
婆、個一對眼唧、真係似足個的、蘋婆（仄）。佢都有名叫做鳳
眼果、你話佢又點唔勝過個種、秋波。個一對掃把眉、至小唔駛
佢終日係咁春山、頻鎖。個一對耳、唔係細細隻隻、真係重緊要
過黃楊、木梳。個條嘴唇、十足一個血盆、唔駛日日要用胭脂、
來點染過。最好睇、就係個用成、個一個扁扁、嘅鼻哥。講到個
棚牙、唔駛鑲金、都已經黃得、好妥。而且佢、重哨得俏添嘑、
與個的象牙、係差唔多。滿面爛豆皮、你話幾靚嘅珍珠座。俗語
都有話、一粒豆皮三分貴咯、若然冇佢、就要受苦災磨。手似鼓
鎚蕉、腳似肇城裏、最可愛、作生成個個背脊駝。橫瞓蛾眉月、
豎瞓採蓮船、美術得越發非同、小可。講說話、唔係鶯聲宛轉、
分明係打拆咗個個、大鑼（芙蓉腔）你話咁靚嘅老婆、又點唔娶
得過。有緣相會、又豈有話唔結絲蘿。所以搵着媒人、立即嚟講
妥。食箱一百架、燒豬一百隻、都要娶着呢個嬌娥。今日娶佢番
嚟、你睇幾多人將我嚟恭賀。個個都話我老周好命水。得食天鵝。
（滾花）我都話自己修得嚟、佢地冇乜講錯。三生有幸、正娶得着
呢的咁靚嘅老婆。若果有皇帝個陣時、我睇佢貴妃也曾做咗。真
係六宮粉黛都無顏色嘑、冇乜差訛。我共佢女貌男才、有邊道唔
配合得過。的確係天生一對、地設一雙、與佢白首諧和。閒話少
提、你睇三更時候已過。重有乜客氣呀、我真係唔好再蹉跎。一
刻千金、與我快的入洞房、相伴住、名花個一朵。（收）乘龍跨
鳳。共佢學吓牛郎織女相會銀河。

按：
曲文分兩期連載於《五仙漫話》（1930 年第 1 卷第 1 期、第 2 期），
原文有「小明星《老周好命水》（曲本）」及「心帆撰曲」等說明。

3. 《食軟米》(1930 年)/ 王心帆

（首板）飲飽、食醉、重有乜嘢、閉翳。（慢滾花）真係人無憂慮、
就可以放蕩行為。今日飲醉兩杯，等我又擘大個喉嚨、嚟唱番隻
歌仔。（唱賣雜貨腔調）做人最好做濶佬。樣樣都着數。老婆多
多有得娶。快活又風騷。（重句）近來個的自由女、總唔知憂慮。
同埋個的男人去。跳舞學游水。（重句）你睇個個亞媽姐。扮得
幾妖冶。俾人諦佢土鯪魚。係處索佢嘢。（重句）酒店裏頭的車
貨、計唔竪咁多、賣弄風情來引我。重靚過鬼火。（重句）（下句）
哈哈哈，我呢種無字曲唱完、自問亦都好笑起上嚟。好多人話我
大隻騾騾、重唔生性過個的細蚊仔、有世界都唔出來撈、終日只
會醉倒如泥。我話慘得過我條命生成、係有女人錢駛。總唔駛學
人家、要活兒養妻。（慢板）我今日、講起番上嚟、重好過稱王、
稱帝。分明是、快活過神仙、走上個度、天梯。有好多人、佢唔
知到、我因何會得咁大癲、大廢。等我而家、趁住得閒時候、（轉
急口令）講吓我自己、前跟和後底。因乜嘢事情、會有女人嘅錢
駛。皆由我生成、十五六歲仔。個一個嘜頭、真係靚過鬼。有日
走去城隍廟。把吓相嚟睇。個個睇相先生叫做天眼通。佢話我唇
紅齒白夠靚仔。花旦咁台步、生得又唔高。生得又唔矮。現時雖
則平平常。後來一定好宏偉。面色帶桃花。重怕你會做，人地便
宜嘅女婿。唔係杯長你、（下半句）係處亂諦、無遺。我一聽聞、
個一個心、咁就非常，安慰。果不然、三兩年間。（轉滾花）就得
倒一位好賢妻。（慢中板）事皆由、我有一日、食飽早餐、見冇乜，
細藝。到不如，出去數吓街石、消吓個肚悶氣、咁我就一直走出、
長堤。兩頭咁行、亂踱一輪、實在係冇乜，所謂。只估話、還完
個的路債、咁就走回歸。又誰知、正在踱踱噩噩個陣時、忽然對
面嚟咗一個女仔。佢一見咗我、就把秋波斜盼、對住我係咁巧笑、
倩兮。我個陣時、幾乎嚇一驚，唔知佢整乜嘢諦。後來我一想、
一想就想到，佢亦係因為索嘢、嘅問題。皆因為、近日的女仔、
佢個個膽、唔係重學往時、個一個咁細。見倒的男子、[耷]低個

個頭、眯埋個雙眼、羞人答答、好似慌到的男人、會把佢嚟噬。
所以佢地、知到我地會索嘢、時時咁把女人、嚟睇。佢又學我地、
索女人咁樣索法、索番我地的男人、唔駛佢地蝕虧。大抵呢一個
女仔、見得我相貌生成、確唔係曳。所以佢、咁就暈其大浪、係
咁意亂神迷。我此時、見得佢咁離奇，我就立心、不軌。佢索我、
我唔索佢、咁重弊過個隻蠱家雞。因此我、一個向後轉、即時跟
住佢、尾底。佢見我、追隨後便、咁又回頭頻顧、搞到我魂魄、
唔齊。個陣時、色膽包天、唔理佢係神、係鬼。一直跟住佢、跟
到佢門口、原來佢間屋坐東、向西。佢見我、跟到佢門前、佢又
唔把我睬。啋溫啋沌、鬧我一聲、衰仔。佢反為春風滿面、開門
之後、就搵隻手、笑笑地扨我、入嚟。我一的都唔慌、重定過抬
油、一見佢扨我唧、我就同佢入去裏頭、傾偈。兩個人、眉來眼
去。佢就講到、要同我做、夫妻。你估佢點話呢、佢話（轉陳世
美調）奴本是，歡喜你。歡喜你係白板仔。真係潘安來再世。所
以情願做你妻。如果你。若問起。奴的身家曾有幾。居然可養你
一世。令你今生無閉翳。（轉二王腔慢板）我一聽聞、咁就共佢
緣成、合體。佢既然有咁多貨、我又何樂、不為。原來佢係人地
九奶、佢個主人公係有好多、家底。佢劫埋幾十萬、而且重係、
老西。唔想佢未夠三年、個隻老鬼就、去世。嗚呼一命、咁就撈
泥。所以佢一個唔該、就另尋、伉儷。剛剛遇着我桃花運到、就
掘倒佢個支藕、番嚟。今日我兩個住埋、總之係唔駛計。朝朝魚
翅、晚晚都食個的、油雞。着親個的都係絲綢、真係又輝、又好
睇。住緊個間洋樓（仄）、真係闊大過個座，宮幃。唔學往陣咁窮、
窮到餓起上嚟、要勒實褲頭、帶抵。想話舞龍入廟、都冇錢（仄）
買得個番薯、回歸。今日運到時來、點知會得、咁猛鬼。大抵係
前生福份、致會碰倒佢、得咁鬼鬼、迷迷。（三腳櫈）一個人、
真係無所謂。唔怕窮、總要有運嚟。古有云、唔怕米貴。如果運
滯、正悲啼。你睇我、初時幾翳肺。黃腫腳。真係不消提。點知
到、一時闊得咁巴閉。皆由我、命裏食神齊。古井淘得、就架勢。

風流快活、唔駛擔泥。（滾花）而且火燒旗竿、又係長嘆到底。
所以人人豔羨、都話我命水唔曳。當日重估話便宜嘅貨，唔會週
圍係。邊道有咁大隻蛤［嫲］隨街跳、任你捉佢番歸。點不知真
係有咁［番］貨。等我嚟食軟米。正所謂財色兼收、唔係大話無
稽。我呢陣曬命已經曬完、哈哈、我又幾乎笑到碌落地底。（介）
如果你地想學我、都怕唔輕易為。

按：

曲文分三期連載於《五仙漫話》（1930 年第 1 卷第 3 期、第 4 期、第
5 期），原文有「小明星《食軟米》（曲本）」及「心帆撰曲」等説明。

4.《癡雲》（1931 年版本）/ 王心帆

（打引）蓬萊無路海無邊。織女佳期又隔年。（白）星河耿耿漏綿
綿。對影聞聲已可憐。春色惱人眠不得。飄搖身似在寥天、想我
韓夢雲 ①、自與顏如玉姑娘、相遇之後、真是心照神交、欲學鴛鴦
之性、窺形弄影、留臥玳瑁之牀、豈意良會不恒、長亭邅別，至
使含情愈惑、握手已違、今日路隔危橋、已極傷春之目、天銷刼
石、誰憐此夜之心、望騫修兮不來、想佳人兮如在、何時促膝、
已無為雨之期、詎肯動心、復認吹簫之侶、今夜觸景懷人、我只
有嘆一句春光正好多風雨、恩愛方深奈別離呀、（戀檀）② 憶嬌姿、
怨佳期、不可踐。負鴛盟、有恨、難言。翡翠衾、冷生寒、心似
剪。無好夢惜別總潸然。香罷薰、黯銷魂、紗窗自掩。傷春人、
苦有誰憐。寄相思、怕對畫梁、春燕。到春來花事、徒妍。（二流）
對春光、軟玉 ③ 溫衾、問誰為暖、往日如花人在、才不負春色無
邊。細雨凝愁、輕寒釀病、酒無人勸。今日合歡成幻、空留此恨

① 「想我韓夢雲」，《星韻心曲》缺此句。

② 《星韻心曲》曲文沒有這段「戀檀」。

③ 「玉」《星韻心曲》作「褥」。

綿綿。（白）（相見歡詞讀）碧桃欲畫前溪、杜鵑啼、不喚離人歸
也喚春歸、非干病、不關醉、是思伊、幾度夢中相見又還非、今
日真係佳約每將愁病到、良辰多與事難齊呀、（南音）思往事。記
惺忪。看燈人異去年容。可恨鶯兒頻喚夢。晴絲輕裊斷魂風。想
起贈珮情深，愁又萬種。今日量珠心願、恐怕無從。箇儂愛我、
都算恩情重。真係心有靈犀一點通。獨惜身無羽翼、學不得雙飛
鳳。所以思嬌愁緒、無日不朦朧。記得當時邂逅、橫波送。驀地
相逢、真似在夢中。背燈私語、話我多情種。羅幃春暖、態相慵。
佶話天涯芳草、正得長相共。惜花愛月、得慰④情悰。唔想多情
天妒、遭人弄。驪歌忽唱、粉滲啼紅、今日無那癡情、都冇用。
只怨幽歡情景、太匆匆、往日闌干雙倚、妙語如泉湧。好似百轉
嬌鶯、出畫籠。最愛胡琴學得、羞頻弄。歌喉雄邁、唱個關大江
東。小鬟偷見，重把我地來嘲諷。話係一雙蝴蝶、殢芳叢。今日
關山遠隔、情何痛。往事如煙、怨句碧翁。懷人無寐、難成夢。
唉、愁萬種。音問憑誰送。不若雙聲⑤恨曲、等我譜入絲桐。（雙
聲恨曲）⑥相思恨如癡。漫漫長夜夜眠遲。憶玉雲癡愁不已。愁緒
有誰知。沈腰還比垂楊瘦。綠擁紅遮惱暗期。花闌獨倚。怕聞鶯
語太迷離。春雨怯春衣。春痕憔悴到蛾眉。昨夜狂風花在否。花
在否。薄情如我負卻有情伊。到今日傷別傷春。香殘酒冷。不堪
訴說是相思。綠陰怕見子盈枝。玉人何處。花下凝思。負他羅帶
索留題。夜半無人私語時。夢也都難。征人萬里。妝台難傍。莫
近芳姿。（白）伯勞東去燕西飛。南斗闌珊北斗稀。寶鏡塵昏鸞
影在。博山爐煖麝煙微。錦屏銀燭皆堪恨。玉檻瑤軒任所依。驀

④　「得慰」《星韻心曲》作「態」。

⑤　「聲」《星韻心曲》作「星」。

⑥　《星韻心曲》曲文缺整段《雙聲恨》唱詞，但上文卻仍保留「不若雙星恨曲，譜入
　　絲桐」之句，可證《癡雲》本來是有這段小曲的，後來卻因某些原因而給刪去。「雙
　　聲恨曲」《星韻心曲》作「雙星恨曲」。

上心來消未得。眼前珠翠與心違。真是十二碧峰何處所。夜寒春病不勝懷呀也。（二王慢板）羞月姊、避 [鸚] 哥。玉人頻問夜如何。最憐蝴蝶驚魂驟。輸與莊生、情夢。若有思兮魂[7]冉冉。最銷魂[8]是影婷婷。昵[9]枕低幃千種態。虧我長安西望、都係為憶姊呀你嬌容。情不盡、夢還空、情重何妨更添、病重。離太早、會嫌遲、曲房何日正得携手、重逢。深院宇、悶黃昏、追思往事倍傷神、梨花繡在羅巾上、預為離筵把淚痕、深種。琴調怨曲、扇題恨句、才思未抵、文通。相思恰似臨風柳、一夜搓成千萬絲、都為嬌多、恩重。寸心無計與溫存、可憐腸斷卿知否、難將蜜意囑託、飛鴻。愁疊疊、未堪論、今[10]夜春寒、人凍。最牽情處、就是午夜、梵鐘。往日密約[11]春宵、猶 [過] 小鸞、么鳳、今日夜寒香爐、空憶羞態、嬌慵。真是脈脈春情、癡懷惝懵。白玉帳寒鴛夢絕、無由相對佢兩頰、酥融。今日只有我係佢影裏情郎、佢係我畫中、愛寵。形疏影隔[12]、欲會無從。仙路雖有丹梯、亦是等於無用。真是風流雲散、好事成空。（轉中板）今日杏花消息、誰來送。伯勞飛燕、何日正得相逢。前歡重續、成佳夢[13]。卿憐我愛、意情濃。月下盟心，如入桃源仙洞。花前微語、笑春風。唔使天隔一方、心抱痛[14]。燈殘月落、淚界[15]臉波紅。個陣笑對菱花、

⑦ 「魂」《星韻心曲》作「雲」。

⑧ 「魂」《星韻心曲》作「受」。

⑨ 「昵」《星韻心曲》作「眠」。

⑩ 「今」《星韻心曲》作「午」。

⑪ 「約」《星韻心曲》作「度」。

⑫ 「形疏影隔……好事成空」《星韻心曲》的曲式安排是「滾花」。

⑬ 「成佳夢」《星韻心曲》作「香衾擁」。

⑭ 「唔使天隔一方、心抱痛」《星韻心曲》作「何須怨別，心哀痛」。

⑮ 「界」《星韻心曲》作「向」。

不至無人共。（滾花）朝歡暮喜、樂融融 [16]。等我長隸妝台、為卿呀使用 [17]。海紅簾內、日日都共得姐呀你畫眉峰。攜玉手、並香肩 [18]、不是相逢是夢。（收）好一比鳳凰雙宿、在個處碧芙蓉。

按：

曲文原刊於《無價寶》第 2 期（1931 年 11 月 1 日），原文有「新曲」、「王心帆撰」及「小明星唱」等説明。又曲文後附有王心帆親撰題記四百餘字，縷述與小明星的曲藝因緣。這篇題記別具研究價值，編者另撰專文討論並過錄全文，讀者詳參〈《癡雲》事證五題〉（見本書本卷）；為省篇幅，題記此處從略。又：《華僑日報》菊人《小明星小傳》過錄的《癡雲》唱詞，與 1931 年《無價寶》過錄的曲文大致相同，但缺「想我韓夢雲」一句口白；「戀檀」及小曲《雙聲恨》兩段唱詞「華僑本」都完整保留。曲牌「雙聲恨曲」，「華僑本」作「小曲相思恨」。

5. 《抗戰勝利》／ 王心帆（等）

歡呼頌國光，高歌頌解放，戰勝增威望，朝氣沖霄漢，三軍浩蕩，精忠抵抗，寇敵心驚喪，終歸要跪降，中國聲[威]壯。（喇叭聲）振起家邦，[慶]萬世工業創，再過新生活，應該重要苦幹。（喇叭聲）我民族，要傾向，應實幹，大眾應實幹，始算真解放。

按：

唱詞據《小燕飛自傳》過錄，調寄小曲《青梅竹馬》。菊人「華僑本」《小明星小傳》説小明星曾經唱過《抗戰勝利》：「猶記她未來港長居時，她在廣州各歌壇唱出，因十九路軍在上海抗日，消息傳來，她也曾唱過一支《抗戰勝利》歌，這支歌且印成曲紙，在南關宜珠歌壇高

[16] 「樂融融」《星韻心曲》作「樂也融融」。

[17] 「為卿呀使用」《星韻心曲》作「供喚用」。

[18] 「攜玉手、並香肩」《星韻心曲》作「並香肩，攜玉手」。

歌。她在唱的時候，各商店都放着鞭炮慶祝，她越唱越興奮。可惜
這支曲詞，現已無存（……）。」王心帆「星韻本」「小傳」也曾提及這
支曲：「在抗戰初期，蔡廷鍇十八路（按：疑是「十九」）軍於上海擊
敗日軍，捷報傳來，廣州市人們，紛紛燃放炮仗，祝賀抗戰勝利。我
（按：王心帆）便寫了一首《抗戰勝利》曲給她在燒炮仗聲中在怡心歌
壇唱出（……）。」說法大致相同。參考兩篇小傳的說法，《抗戰勝利》
的創作緣起乃是蔡廷鍇領導的軍隊在上海擊退日軍；若所說屬實，
則此曲應是 1932 年的作品。《小燕飛自傳》提及五十年代星馬一帶
的歌壇樂壇最熟習的是《抗戰勝利》主題曲，並說此曲是由吳一嘯、
王心帆、周郎、陳伯璜、周憲溥、蔡滌凡及邵漢霖幾位廣東名作曲
家聯合編撰的，調寄廣東小曲《青梅竹馬》。這支王心帆參與合撰的
《抗戰勝利》，到底是不是小明星唱的《抗戰勝利》？相信要有更多證
據才能下定論；但作為「心曲」拾遺的材料，也有過錄保留的必要。

事證補遺

1. 《癡雲》事證五題 / 朱少璋

■ 1931 年新曲《癡雲》及王心帆題記

　　筆者翻查材料，發現《無價寶》第 2 期（1931 年 11 月 1 日）上，刊登了《癡雲》和《恨不相逢未剃時》兩支「心曲」的完整曲文；兩支曲都署明「王心帆撰」「小明星唱」，並且都標明「新曲」二字。值得注意的是，《癡雲》曲文還同時附錄了一則由王心帆親撰的題記，此文詳述他為小明星撰曲的種種因緣。合理估計，這篇題記寫於新曲完成之同時。從材料的性質而言，這篇發表於 1931 年代的題記，比五六十年代以後的相關材料更為「近源」，「上游材料」別具參考價值。筆者先把題記全文過錄如下：

　　　　歌者小明星，穎慧異常伶，歌喉獨創，非同凡響，余喜顧之。星每歌一曲，余未有不黯然者也。余曾撰《人面桃花》、《癡玉誄芙蓉》二曲與星。星歌之，顧者多讚揚。星狂喜，復要余為撰數曲。余允之，惟逾兩載猶未以應。前歲冬余客香江，星亦適鬻歌於是，又促余執筆，余惟笑領，終未一成。及歸廣州，星亦旋返，遇余更促之。余知弗可卻，乃為撰二曲，一曰《老周好命水》，一曰《食軟米》；蓋斯時諧曲大盛，靡論優人歌伶，多喜習之。月兒之得名者，亦以善唱諧曲

而起。故余特撰此二曲與星，第亦徵得星之同意也。
及歌，星輒吃吃，以歌詞太諧，笑遂不輟，且唱時亦
未能如月兒之詼趣態度，引人入勝，星乃知己非諧角，
不可與人爭長也。又屬余轉撰情曲一二闋，余於是乃
有《癡雲》之作。既歌，顧者大樂，僉曰詞清典麗，艷
思動人。且歌時抑揚頓挫，字字玲瓏，音響有如流泉
琤琮悅耳，非知音者，勿能辨矣。今秋余又成一曲，
曰《恨不相逢未剃時》，蓋取蘇曼殊本事，用其詩意而
成者，余認為得意之作。星讀之，以其辭意悱惻，幾
為泣下。歌時，音韻尤淒絕，顧者歎為妙詞。於此觀
之，星是深於情者也，曲中情意，故能宛轉感人。星
之一串珠喉，良堪概服。余曲茲得星而彰，星亦得余
曲以著；此非佛氏所謂大有因緣在其中歟？一笑。

<div align="right">〈《癡雲》題記〉（1931 年）</div>

細看王心帆這篇發表於 1931 年的題記，再參考其他材料，經合理推斷，
可以整理出以下的時序線索：

- 1927-28 年（約）：王心帆先後為小明星撰《人面桃花》（唱片曲）及
 《癡玉誄芙蓉》，二曲得顧曲者欣賞，小明星復請王氏撰新曲，唯未
 成事。
- 1928-29 年（約）：王心帆在香港，小明星亦到香港「鬻歌」。小明星
 重提兩年前撰曲之請，唯始終未有成事。
- 1930 年（約）：王心帆返廣州，小明星同年約 4 月亦返粵。小明星重
 提撰曲之請。是年 11 月，王氏踐前諾，在徵得小明星的同意下，為
 她新撰《老周好命水》及《食軟米》；唯小明星在演唱後認為唱諧曲
 實非己之所長，乃再請王氏另撰新曲。
- 1931 年：王心帆為小明星撰《癡雲》，新曲一經演唱，極受顧曲者歡
 迎。是年秋，王氏再新撰《恨不相逢未剃時》。11 月，王氏在《無價

寶》上發表《癡雲》及《恨不相逢未剃時》兩支新曲的曲文，並同時在《癡雲》後發表題記。

「時序線索」中推斷小明星在 1928-29 年在香港「鬻歌」，乃據 1928 年 7 月 11 日香港《華星》的〈我亦談談小明星〉，報道提及香港歌壇聘小明星到港演唱的事情：「特延之來港，訂每日工值若干。」。又「時序線索」中推斷小明星約在 1930 年 4 月返粵，是根據 1930 年 4 月 3 日《銀晶日報》的報道：

> 小明星為吾羊石有多少名擘口之女，然吾羊石歌壇，於今冷落極矣，是遂不能不另謀別路，去於香港（……）故星近日返羊石，[住]於本市僑商街英華里二號二樓，然其返羊石也，行蹤甚秘，港人無知之者，市人亦鮮知之也。

報道中小明星該次由港返粵（羊石）的事實，與王心帆題記中所述之時序相符。又 1930 年 11 月王氏為小明星新撰兩支諧曲，客觀證據見 1930 年 11 月 4 日至 17 日的《五仙漫話》：王氏在這份「三日刊」上分五期連載《老周好命水》及《食軟米》的曲文（曲文見本書本卷），兩支諧曲均標明唱者是「小明星」。再查 1931 年 1 月 10 日《銀晶日報》報道小明星到容奇某土豪組織的俱樂部演唱，當時演唱的曲目仍是諧曲《老周好命水》；以此推測，《癡雲》成曲首唱當於 1931 年 1 月以後、《恨不相逢未剃時》成曲（是年秋）之前。

王心帆 1931 年題記上的說法，跟數十年後他在《星韻心曲》或九十年代公開分享的說法頗不相同。誠如筆者在本書前言〈一星如月看多時〉說，無論是六十年代「菊人」的「華僑本」，還是八十年代王心帆的「星韻本」，兩篇小傳嚴格上都不能算是標準定義下的「傳記」，而只能算是略帶文學意味的「傳記體小說」。因此，1931 年的《癡雲》題記與後來的小傳雖然都出自王心帆手筆，經權衡取捨，復以當年報

章報道為旁證，筆者認為三十年代《癡雲》題記的說法更為接近事實。

　　根據王心帆 1931 題記的說法，時序經重新整理後，可以為名曲《癡雲》提供五項新信息。

■事證一：小明星十八歲唱《癡雲》

　　小明星並非十五歲唱《癡雲》。

　　談到小明星或王心帆，都一定會談到名曲《癡雲》。《癡雲》可說是小明星的成名曲，是「星腔」的代表，更是王心帆得意之作。

　　若《癡雲》成曲年份與小明星首唱的年份相同，則事情到底發生在哪一年？《星韻心曲》「小傳」云：

> 在她（按：小明星）盈盈十五之年，她對唱粵曲，
> 突感興趣，不獨愛唱賣欖人之歌，有時看戲歸來，也
> 效班中生角而歌。

那是說，小明星十五歲開始「對唱粵曲，突感興趣」，開始踏上歌壇；又說：

> 小明星在歌壇唱我的曲，《癡雲》就是我寫給她唱
> 的第一曲矣。

再看王氏晚年（1990 年）的〈小明星與我〉：

> 我見她盈盈十五，是個聰明女性，於是就寫了一
> 曲《癡雲》為名的曲給她（……）。

以上王氏的說法有一定影響力，〈終身不娶並非為小明星王心帆生平事迹補白〉說：「小明星十三歲登歌壇，十五歲唱《癡雲》。」區文鳳〈王心帆生平〉的說法稍異：

　　經友人譚伯偉介紹，王心帆開始為小明星撰寫歌
壇曲《癡雲》，是時小明星十三、四歲（……）。

區氏在〈小明星年譜〉亦把《癡雲》的創作年份繫在「1926 至 1928 年」
之下。倘《癡雲》成曲與首唱日子相若，綜合目下主流的看法是：《癡雲》
成曲並首唱於小明星十三至十五歲之間（約 1926 年至 1928 年）。

　　現以《無價寶》上《癡雲》題記為據，則《癡雲》並非成曲於二十
年代末（1926 至 1928），而是成曲於三十年代初（1931）。若《癡雲》
成曲與首唱日子相若，則小明星首唱《癡雲》並非十五歲（或以前），
而應是十八歲（以生於 1913 年計）。

■事證二：《癡玉誄芙蓉》是王心帆為小明星寫的第一首歌壇曲

《癡雲》並非王心帆為小明星撰寫的第一首歌壇曲。

　　一般談及早期「心曲」創作次序的材料，都認為《癡雲》是王心帆
為小明星撰寫的第一首歌壇曲。以下先為讀者整理一下這些說法：

　　六十年代菊人在《小明星小傳》提供的次序：
　　《人面桃花》（唱片曲）、《癡雲》、《悼鵑紅》、《恨不相
　　逢未剃時》、《乞借春陰護海棠》、《垂暮英雄》。

　　七十年代呂大呂在〈一代藝人：小明星〉提供的次序：
　　《癡雲》、《人面桃花》（唱片曲）、《恨不相逢未剃時》、
　　《故國夢重歸》、《悼鵑紅》、《慘綠》

　　八十年代：王心帆在《星韻心曲》提供的次序：
　　《人面桃花》（唱片曲）、《癡雲》、《悼鵑紅》、《衝冠一
　　怒為紅顏》、《乞借春陰護海棠》、《恨不相逢未剃時》、
　　《癡玉誄芙蓉》。

九十年代：王心帆在〈小明星與我〉(「粵歌雅詞六十年
示範講座」) 提供的次序：
《癡雲》、《悼鵑紅》、《秋墳》、《長恨歌》、《故國夢重
歸》、《大江東去》、《鳳兮》、《癡玉誄芙蓉》

八十年代王心帆在《星韻心曲》的小傳中說：「小明星在歌壇唱我的曲，
《癡雲》就是我寫給她唱的第一曲矣。」一錘定音，影響所及，幾成定論；
黎鍵在〈小明星與星腔〉中也從王說：

> 小明星初灌的唱片曲即為王心帆的《人面桃花》，
> 其後王心帆專為小明星撰曲，第一首歌壇曲即為
> 《癡雲》。

今據 1931 年王心帆在《癡雲》題記提供的信息，幾首早期「心曲」的創
作次序應該是：

三十年代王心帆在〈《癡雲》題記〉提供的次序：
《人面桃花》(唱片曲)、《癡玉誄芙蓉》、《老周好命水》、
《食軟米》、《癡雲》、《恨不相逢未剃時》

據此，即唱片曲《人面桃花》不計，王氏為小明星撰寫《癡雲》之前的歌
壇曲，起碼尚有《癡玉誄芙蓉》、《老周好命水》及《食軟米》三支。結論
是：《癡玉誄芙蓉》才是王心帆為小明星撰寫的第一首歌壇曲。

　　說也奇怪，王心帆甚少提及這支《癡玉誄芙蓉》。他的《星韻心
曲》並沒有過錄這支「早期心曲」的唱詞，小傳中只說此曲唱詞大半
是把〈芙蓉誄〉的句子改成梆王句子，又說唱詞「不順暢」，小明星雖
唱得不錯，但顧曲者也認為「非悅耳之音」。王氏對這支「早期心曲」
的評價並不高：

因此《癡玉誄芙蓉》一曲，不能作她的名曲論矣。

在歌壇上雖有唱出，亦不多也。撰此曲給她，早有此感，今果然也。

而小傳這一節的分題，正是「祭芙蓉曲唱不成功」。據此推論，客觀上《癡玉誄芙蓉》雖然是王心帆為小明星寫的第一首歌壇曲，但卻「不能作她的名曲論」；而《癡雲》呢？則應該按事實理解為：(1) 對小明星而言，《癡雲》是她的成名曲、是星腔的代表作；(2) 對王心帆而言，《癡雲》是幾首「早期心曲」中最滿意的作品，卻並不是王心帆為小明星撰寫的第一首歌壇曲。

■事證三：王心帆並非「不填小曲」

「王心帆不填小曲」說法不正確。

類似「王心帆不填小曲」的說法，乃出自王心帆本人。查 1990 年王氏在〈小明星與我〉一文中說：「我寫給她唱的曲，每曲都唱足一句鐘，全是梆王腔，絕無小曲加入。」說法影響深遠，不少談論星腔心曲的人士，一旦談到心曲，也常會提及「不填小曲」，如〈終身不娶並非為小明星王心帆生平事迹補白〉說：

> 王心帆不是音樂家，不懂玩音樂，不諳旋律，不識填「小曲」，不作新小曲，不識唱，不識教唱曲。他撰的曲，全是梆王句，沒有「小曲」，聲明不可改動，要自己度腔唱。

黃志華在〈王心帆不填小曲之謎〉說，黎紫君、黎鍵等前輩都認為王心帆寫給小明星的粵曲，都全用梆王，不用小曲。雖然黃志華在五十年代唱片曲詞紙上，發現了好些署王心帆為作者的小曲作品；但黎鍵堅持，用很肯定的語氣對他說：「相信是唱片公司借用了王心帆名字，曲詞應不是王心帆寫的，而王實在也不介意名字給借用了。」

黃志華略感無奈:「他們也幾乎等於說,一見有小曲就可以肯定不是王心帆寫的了!既是如此,我還能說甚麼。」黎鍵也曾在〈王心帆與小明星的曲藝故事〉中說過王心帆堅持不撰「小曲」。不過,我們若參考三十年代《癡雲》的唱詞和曲式,就知道王氏並非「不填小曲」的。

眾所周知,唱片版的《癡雲》只保留了原曲南音部分,肯定是「節錄版」。至於歌壇版的完整曲文,一般知音人或研究者,都以王心帆八十年代在《星韻心曲》中提供的曲文為完整版本;這個版本的唱詞確實沒有小曲。但我們細看1931年刊於《無價寶》的《癡雲》早期曲文,卻與《星韻心曲》所刊者有所不同;兩個版本的相異處,值得注意。

筆者比較了《無價寶》與《星韻心曲》的《癡雲》曲文,發現除了少量字詞有不同外(讀者詳參〈《癡雲》(1931年版本)〉的校記部分,見本書本卷),最明顯而又重要的相異處,是三十年代的《癡雲》原有「戀檀」及小曲《雙聲恨》兩段。這兩段曲文一向鮮為人知,尤其《雙聲恨》一段小曲,幾近「失傳」。以下先為讀者過錄這兩段曲文:

> (戀檀):憶嬌姿、怨佳期、不可踐。負鴛盟、有恨、難言。翡翠衾、冷生寒、心似剪。無好夢惜別總潸然。香罷薰、黯銷魂、紗窗自掩。傷春人、苦有誰憐。寄相思、怕對畫梁、春燕。到春來花事、徒妍。
>
> (雙聲恨曲):相思恨如癡。漫漫長夜夜眠遲。憶玉雲癡愁不已。愁緒有誰知。沈腰還比垂楊瘦。綠擁紅遮惱暗期。花闌獨倚。怕聞鶯語太迷離。春雨怯春衣。春痕憔悴到蛾眉。昨夜狂風花在否。花在否。薄情如我負卻有情伊。到今日傷別傷春。香殘酒冷。不堪訴說是相思。綠陰怕見子盈枝。玉人何處。花下凝思。負他羅帶索留題。夜半無人私語時。夢也都難。征人萬里。妝台難傍。莫近芳姿。

這兩段《癡雲》的「佚曲」，篇幅不短，難怪說整支原曲在歌壇上可以唱足一個小時。我們在早年香港「添男大茶室」印贈顧曲者的曲紙上，以及六十年代《華僑日報》的《小明星小傳》上，還可以看到這兩段「逸曲」，以下以表格形式說明：

	戀檀	小曲
《無價寶》	有	有，小曲是《雙聲恨》
「添男」曲紙	有	有，小曲是《雙星恨》
《華僑日報》	有	有，小曲是《相思恨》
《星韻心曲》	無	無

筆者特別重視《癡雲》中那段小曲。當年灌錄唱片時，因《癡雲》全曲太長，故只節取南音唱段，當年的籌畫者細心，在錄音時把南音唱段最末一句「不若雙聲恨曲，譜入絲桐」同步改為「唯將離愁別緒，譜入絲桐」；顧曲者便無由得知原曲下接《雙聲恨》的事實。至於八十年代出版的《星韻心曲》，由王心帆親自提供的《癡雲》曲文亦不見這段小曲，讀者以此為「定本」，亦無由得知原曲下接《雙聲恨》的事實。不過，細心的讀者可以發現，《星韻心曲》南音唱段最末一句仍是「不若雙星恨曲，譜入絲桐」，此足可以證明《癡雲》南音唱段本來是下接小曲的。

不少人都誤以為王心帆為小明星撰曲只用梆王，不填小曲；但三十年代《癡雲》原曲本有的小曲《雙聲恨》，卻適足以證明王心帆也會填小曲，而且曾經在他為小明星撰寫的名曲《癡雲》中用上了小曲。至於後來刪去這段小曲，相信是基於其他藝術理由──卻與王心帆不填小曲或不會填小曲，並無必然關係。

在此附帶談談由《癡雲》小曲引發的一些相關討論。黃志華〈王心帆不填小曲之謎〉如實地記錄了當「客觀事實」遇上「主觀判斷」的「掙扎」。黃氏發現 1949 年電影《烏龍王》有一首標示為「王心帆撰」

的插曲《無價春宵》，調寄廣東小曲《青梅竹馬》，他據此提出合理的懷疑（或假設）：「還是王心帆其實也可以偶然填一首半首小曲的？」相信 1931 年《癡雲》中那段小曲，可以有力地證明「王心帆其實也可以偶然填一首半首小曲」的說法是合理、是合乎事實的。其實，王心帆曾經參與合撰一支《抗戰勝利》，而這支曲同樣是調寄小曲《青梅竹馬》。（有關《抗戰勝利》的本事、唱詞，讀者詳參本書本卷的「心曲拾遺」。）

■事證四：《癡雲》的「雲」是「韓夢雲」

《癡雲》命名另有鮮為人知的含意。

「癡雲」一詞，若參考李商隱〈房中曲〉「嬌郎癡若雲，抱日西簾曉」，以及陸游〈芒種後經旬無日不雨偶得長句〉「癡雲不散常遮塔，野水無聲自入池」；大概有纏綿不散的意思。正如李玉華在《南音清籟》（唱碟）的「樂曲介紹」中說：

> 《癡雲》一曲講述男子對愛侶的思憶。其取名由來，唐健垣老師推想是出自宋代陸游詩句「癡雲不散常遮塔」。以白雲喻男子，塔峯喻愛侶，意指曲中男子的癡心好比白雲長繞塔峯，不肯散去。

又成語「癡雲膩雨」指男女癡迷於情愛，意思亦與原曲曲情吻合。如今再細看三十年代《癡雲》的曲文，在「自與顏如玉姑娘，相遇之後」一句之前，原來尚有「想我韓夢雲」一句。這一句曲詞，在後來所見的各個版本 —— 包括早年香港「添男大茶室」印贈顧曲者的歌紙 —— 都沒有出現過。

《癡雲》這支曲的本事，原來關乎男主角「韓夢雲」思憶「顏如玉」的綺懷情恨；曲名中的那個「雲」字，原是一語雙關；又佚曲《雙聲恨》有「憶玉雲癡愁不已」之句，亦暗嵌「癡雲」二字。倘不見三十年代完整版曲文，則曲名中這個「雲」字的含意，就顯得單薄而欠根據了。

■事證五：心曲星腔相得互彰之說出自王心帆本人

　　一旦談及王心帆與小明星，就不期然讓人想起二人的曲藝因緣。王心帆與小明星一撰一唱，配合天衣無縫，星腔與心曲，是歌壇絕配，類似「沒有王心帆就沒有小明星；沒有小明星也沒有王心帆」的說法，頗能道出二人在曲藝上密切而微妙的搭配關係。楊柳為《星韻心曲》寫的序言就提過類似的看法：

> 　　又一次和幾個音樂名家閒談，這時尹自重呂文成等也在座，有說小明星的曲風雅脫俗，別創一格，不過，如果沒有小明星這樣唱便沒有人識得王心帆。當時尹自重力排眾議，他說：你們錯了，其實沒有王心帆的曲便沒有這麼多人賞識小明星。

黎鍵在〈王心帆與小明星的曲藝故事〉也有類似說法：

> 　　圈內行家都認為：沒有王心帆專為小明星撰的十八首曲，小明星決不會成為現時人們心目中的小明星。另一方面，假定沒有小明星銳意去鑽研或認真去演繹這十八首曲，王心帆也不會有今天這般高雅的地位。所以，這便是「星韻心曲、相得益彰」的理由。

劉漢乃在〈心曲與星韻〉中也說：

> 　　難怪有人說，只有小明星才可以唱王心帆的曲，也只有小明星才可以唱「生」王心帆的曲。如果沒有小明星演唱王心帆的曲，王心帆的知名度便沒有那麼高，反過來說，沒有王心帆的曲，便沒有那麼多顧曲周郎賞識小明星，這是對先生中肯的批評。

林綺雲在〈淺論粵曲藝術價值的實現途徑〉中也說：

> 以致曲迷一致認定，沒有王心帆就沒有「星腔」，
> 沒有小明星也就不會有王心帆的名曲。

事實上，這說法的「原型」，卻原來早見於 1931 年《癡雲》的題記：

> 曲中情意，故能宛轉感人，星之一串珠喉，良堪
> 概服。余曲茲得星而彰，星亦得余曲而以著。

「余曲茲得星而彰，星亦得余曲而以著」，原是王心帆早年夫子自道
之詞。

■事證成果

　　本文利用 1931 年王心帆《癡雲》唱詞及題記進行分析，經合理
推斷，得出以下五項結論：

1.　小明星在 1931 年十八歲首唱新曲《癡雲》，並非十五歲。
2.　《癡玉誄芙蓉》才是王心帆為小明星寫的第一首歌壇曲。《癡雲》
　　或可說是王心帆為小明星撰寫的成名曲；但客觀而言，卻並不是
　　「第一首」。
3.　《癡雲》三十年代版本原有「小曲」，可以證明王心帆並非「不填
　　小曲」。
4.　《癡雲》的命名與三十年代版本唱詞中「韓夢雲」有關。
5.　最先提出心曲星腔相得互彰者，正是王心帆本人。

　　以上各項事證成果，都不同程度地修正了一些流布已久的誤傳，
相信對了解小明星或王心帆，都有一定的價值和意義。

2. 小明星補遺 / 朱少璋

補遺一、出生年份：

　　小明星出生年份有兩個說法，即：1911 年、1913 年。

　　生於 1911 年的說法，據 1927 年《珠江星期畫報》胡奎說小明星「現年十六」：1927 年上推十六年，正是 1911 年。互參 1931 年 1 月 10 日《銀晶日報》的報道，說小明星當時「年華已逾雙十」，據此上溯生年，亦是 1911 年。再參考盈舟在〈小明星之死〉(《永安月刊》1943 年第 46 期) 說「小明星享年三十一」，其說法正是以 1911 年為小明星的生年。小明星生於 1911 年的說法見諸當時的報道，說法雖有待更進一步的考證，卻不容忽視。《廣州市志‧人物志》「小明星」詞條亦以 1911 年為其出生年份。

　　說小明星生於 1913 年是主流說法，根據是「賓霞洞」佛堂庵院「余門鄧氏女士」靈位上的署年 (原署「民國二年十月十三日」)。由於「1913 年」是靈位上的記錄，而且年月日俱全，起碼不是人云亦云的含糊信息，因此成為主流的說法。區文鳳〈小明星年譜〉亦以 1913 年為小明星的生年。

補遺二、小明星之家人：

　　小明星之母，「華僑本」及「星韻本」都說是「六嬸」。互參 1930 年 6 月 16 日《銀晶日報》「慧劍」的〈小明星官太有望〉，以及 1931 年 1 月 10 日《銀晶日報》「劍丸」的〈小明星受辱於容奇〉，均有「星母六嬸」之說。查 1927 年《珠江星期畫報》上胡奎介紹小明星的報道，說：

> 　　其母鄧李氏，青年孀守，愛女若掌珠，顧家貧，
> 迫得出為傭婦 (……)。

據此可知星母原姓李，又報道並沒有說星母另有兒女，與「華僑本」相

符；互參 1930 年 5 月 21 日《銀晶日報》〈小明星爛瞓被阿媽鬧〉有「故星母雖悲伯道之無兒，幸中郎之有女」之說。因此，若說星母六嬸（鄧李氏）無子而與女兒相依為命，亦非無據。

「星韻本」說小明星「本有兄長，可是不成器」未知是否屬實？待考。林妹殊在悼星文章〈長使友人淚滿襟〉中說「你（按：小明星）的嫂嫂也來過好多回了，她來的時候總是坐在我的床前喚着你的名替我祈禱」，如林氏回憶屬實，則小明星既有嫂，必有兄。小明星似非家中獨女，查 1942 年 3 月 23 日《南粵日報》〈小明星亦歸來否〉說「小明星行五，錦紅輒呼之為『五家』」。又互參 1930 年《五仙漫話》（第 1 卷 第 1 期）說小明星因文雅麗改與他人合作，急需另找歌者合作：「乃思及其姊，其姊，固擅於子喉（……）告諸母，苦苦邀其出，姊不能卻（……）。」再查 1930 年《五仙漫話》（第 1 卷 第 4 期）有「小明星自改拍其姊素兒後」之語，「其姊素兒」後人甚少人提及。再查 1931 年《五仙漫話》（第 5 卷 第 8 期），報道說：「閱者知之，星不有姊氏曰素素者乎，亦即曾掛名於歌壇上燕瓊者也。」這位原名「素素」藝名「燕瓊」的女子，未知是不是小明星同胞親姊。

殲連俠在〈蓬山可望不可即〉（1928）說六嬸是「鴇母」，並非小明星的親母：

> 小明星乃義和里桂月寨鴇母阿六之育女也。阿六有搖錢樹二株，長者已從良，次者即大眼（按：小明星）。

此外，今人趙吾源在〈廣陵絕響小明星〉對「鴇母」之說另有看法：

> 千萬別以為小明星的母親是那種從事醜惡勾當的人，其實是因為小明星成名後追求她的人紛至遝來，向其母談論婚嫁，來的人越多，六嬸的警惕性越高，幾乎全部被她拒之門外。那些人達不到目的，便罵六

嬌將小明星作為搖錢樹，甚至把她比作妓院的「龜婆」（鴇母），「龜婆六」的壞名字不脛而走，其實這對六嬌是最大的冤枉。

趙氏在文中同時提及小明星有一位好賭成性「養母」：

> 小明星住在香港灣仔軒尼詩道，據她的鄰居、香港《自然日報》社長姚湘勤說，當時小明星有一個養母與她同住，養母好賭，小明星每晚唱歌的收入，大都被養母揮霍殆盡。

「養母」一說在此轉記一筆，待考。

補遺三、小明星的師傅：

小明星從師習曲，「星韻本」說是「周師傅」；呂大呂在〈一代藝人：小明星〉中說：

> 教她（按：小明星）唱歌的師傅姓葉，名貽蓀。她最初是學唱「大喉」。

此說法相信出自王心帆〈小明星鄧曼薇傳略〉：

> 母乃使師事葉貽蓀，初習大喉，能唱《班師》、《救弟》各曲。

互參 1927 年《珠江星期畫報》上胡奎介紹小明星的報道，說星母六嬌「遣女從歌曲師余孫受業」；殲連俠在〈蓬山可望不可即〉（1928）提到小明星的師傅卻是「茹蓀」：

　　阿六初欲大眼（按：小明星）為章台之柳，作送迎
生涯以圖利，後以歌者為時所尚，入息豐於為妓，乃
改轉方針，遣大眼從樂師葉茹蓀學藝。

又清芬在〈小月卿欲重操舊業〉（1928）中亦提及這位教曲師傅：

　　小月卿本小家碧玉，母以織竹器為業，居於小明
星之鄰，見小明星學歌而豔之，乃要求星母介紹其女
投師，星母遂導往葉茹蓀宅，茹蓀允教其女，即錫以
嘉名曰小月卿。畢業後，茹蓀並介紹其職業，通知茶
樓雇請。由此顯其聲色，與小覺非、小明星齊名。

這位葉姓教曲師傅，名字「貽蓀」、「余孫」、「茹蓀」讀音相近，指的疑
是同一人。此外，趙吾源在〈廣陵絕響小明星〉中說小明星的開山師傅
是「肥仔銳」：

　　小明星的開山師傅叫做肥仔銳，雖然肥仔銳只是
一個歌壇樂手，但他向瞽者學習唱音，盲人唱的南音
以廣州人所熟悉的《客途秋恨》為代表，最得悠揚跌
宕。小明星在肥仔銳那裏學到瞽師南音唱法，能把南
音那種吞咽跌宕的巧妙表現出來，她無論是唱二王、
中板，抑或滾花，都能唱出與南音一般的韻味，使人
自然有淒婉的感受。

趙氏說法未詳其據，姑記一筆，待考。

補遺四、小明星在廣州的住處：
　　小明星早年在廣州住處，傳記一般都說「河南」。如〈小明星鄧
曼薇傳略〉說她「幼失怙，依母居河南」；「華僑本」說「她的家是在河

南」;「星韻本」說「小明星未入菊部鬻歌前,與母居於河南」。筆者在當時的報章中查找,搜尋得小明星在廣州的幾個住處,列記如下。

1927 年《珠江星期畫報》上胡奎介紹小明星的報道說:

> (編者按:星母) 受顧於河南義和里桂月妓院,博工值以養其女 (⋯⋯) 因其母傭於妓院,故亦在妓院食宿。

據此可知小明星早年曾隨母住在河南義和里桂月妓院。又查 1928 年《珠海星期畫報》,由「慧福」編著的〈廣州市歌者一覽表〉,「鄧小明星」一欄下有「河南福瑞里新第十一號」的記錄;這是小明星在廣州的另一住處。再查 1930 年 4 月 3 日《銀晶日報》報道,說她當時住於「僑商街英華里二號二樓」。又查 1942 年 4 月 21 日《南粵日報》,說她「於去週翩然抵市,下榻於愛群酒店七樓(⋯⋯)迄至前(原注:十八)日,始離愛群遷徙於西關其友人處」。

此外,趙吾源在〈廣陵絕響小明星〉中說「小明星早期在廣州的家位於油欄門」;又說小明星病逝家中,地點是「廣州西關寶源路 57 號二樓的住宅」。查 1942 年 9 月 7 日《東聯週報》報道小明星死訊,亦說小明星「在西關寶源路寓所壽終內寢」。

補遺五、小明星之死及其他:

小明星卒於 1942 年 8 月 24 日,說法據賓霞洞靈位上的記錄由農曆換算成公曆;靈位上年份原署「卒于民國卅一年七月十三日」。卻原來早在 1941 年,曾有報道誤傳小明星在港逝世。查 1941 年 10 月 22 日《南粵日報》有一則由「愁紅」執筆的〈小明星玉殞香消〉,誤傳小明星病逝香港:

> 以平喉飲盛譽,與柳仙、蕙芳鼎足而三,事變前雄視羊石歌壇之小明星,遽竟以肺病客死於爐峰,羊石名伶,又弱一個矣。

　　星娘自違難爐峰，方今數年於茲，中間雖一度重披歌衫，爐峰歌壇。藉以［復］振，然星娘以病於肺，久而不治，玉貌纖腰，頻傷瘦損，尋且以檀板金樽，引吭高歌，日復一日，尤易傷氣，氣傷而肺病益［損］，是則為［遵］醫囑，善保體康，星娘乃不得不少休而輟唱矣。初，星娘輟唱，為時甚暫，旋又歌衫重披。迄至客歲，以病不能支，方作長期休養，歌衫脫卻，洗淨鉛華。然星娘以不善積蓄，既輟歌。乃不得不另謀別業，以維升斗。星娘所長者為歌耳，捨此而外則非其所能，抑且非其所樂就也。用是，星娘遂以其歌技授徒，廣招生眾，以教授所得，彌補輟唱損失，亦差可以足衣食，不至歌殘金縷，遂作陌路飄萍，名花身世，亦良足哀者。有傳其輟唱乃作商人婦，實誤也。（……）

　　今者，星娘遂以玉損香消聞。問其年，猶在二十四番花訊，尚未至花殘粉［褪］之候，竟爾夭折，回首前塵，歌殘金縷，滄海桑田，渾如一夢。為星娘悲者想不乏其人，偶誦前人句：「自古紅顏多薄命，爭教黃土不長埋。」感慨寧能自已者歟？

死訊雖屬誤傳，但一語成讖，估不到死訊誤傳後不到一年，小明星真的撒手塵寰。無巧不成話，原來早在 1930 年，《五仙漫話》已有人撰文預言小明星早逝。《五仙漫話》是三日刊，內容主要刊載廣州各地方的奇聞異事、趣聞文藝、戲劇漫話等娛樂性作品。《五仙漫話》1930 年第 2卷第 2 期、第 9 期、第 10 期連載了「歌壇少年」談小明星掌相氣色的文章，掌相之說或事涉無稽，但作者在文中的仔細描述，卻意外地為年近二十的小明星描下了深刻的輪廓：

　　人之貴賤，於其掌可得其表示焉。骨露而粗、筋浮而散、紋繁而亂、肉枯如削，非美相也。小明星之

掌則類是，筋露肉枯，毫無些少潤澤狀，且復色黑而肉粗，如鄉下農婦之手，雖以粉傅之，亦不能掩其原有之色（⋯⋯）

余嘗觀小明星於歌壇之上，燈火輝映，粉脂不足以蓋其枯頹之容（⋯⋯）昨同事賽元壇有燈籠局之設，得以同赴小明星之家，聘之唱燈籠局。抵其家，星方便裝坐，脂粉未飾，枯槁之容，乃果如在病後失形者也。面如黃蠟，無點血色。余訝問曰，星其病後乎？曰：非也。復問其母，母曰：彼常如是矣，曷今日止。余出，對賽元壇曰：星其或不免於天乎。（⋯⋯）

試細心以觀其微，星聰明外露，鋒鋩閃鑠不可自掩，此尤為星短命之相。夫人以厚於外而華於內斯方為福澤之相也。星其不然，毫無蘊蓄，語語舉動，聰慧之氣盡露，過於活潑，益更過於佻健，細觀其一行一動，無不微帶縱跳之態（⋯⋯）不過星所差堪告慰者，得於其眼。星眼烏漆而靈活，流動之際，閃閃有神，夫人之相貴乎目，目貴乎神，星得其神，則對於以上之說，亦不無小補矣。

「歌壇少年」所見的小明星，形容憔悴，即不談面相命理，客觀而言，其健康狀態欠佳，亦是事實。互參 1928 年 7 月 11 日《華星》「如玉」的〈我亦談談小明星〉：

小明星歌者，年華二八，貌頗可人，惜其滿口黃金，每笑時，不能動人以齒如瓠犀之好感。色近紫棠，而有薄麻子三五，瘦骨姍姍，有掌上可舞之概。

小明星一副瘦骨一臉病容，加上生活顛沛流離，身體越來越差，終至早逝。

補遺六、小明星與《女兒香》：

　　據香港電影資料館目錄，小明星曾直接或間接參與演出的電影有三部，即：《多情燕子歸》、《生死鴛鴦》及《差利遊地獄》。

　　小明星直接參與的兩部電影，其一是 1941 年 6 月 8 日首映的《多情燕子歸》，香港電影資料館目錄備註云：「本片是小明星所拍攝的唯一一部影片。」其二是 1943 年 4 月 7 日首映的《生死鴛鴦》，香港電影資料館目錄備註云：

> 　　為名歌伶小明星的遺作，小明星於片中客串演唱
> 一曲。本片於淪陷前已拍攝完竣，因戰事延至 43 年
> （按：1943 年）才公映。

「淪陷前」即 1941 年 12 月前。查《生死鴛鴦》乃是南洋影片公司的出品，1940 年 10 月 27 日《華字日報》報道小明星擬加入該公司拍電影：

> 　　香港名歌姬鄧曼薇（小明星）與徐柳仙近擬加入南
> 洋公司演某兩部影片，負責接洽者據 [說] 是馮志剛、
> 許嘯谷兩位大導演。

以此推論，《生死鴛鴦》應是 1940 年至 1941 年間的作品。至於小明星間接參與的電影是 1949 年 5 月 24 日首映的《差利遊地獄》（當時小明星已逝世多年），電影中加插小明星演唱名曲《多情燕子歸》的舊片段；廣告上以此作賣點，吸引觀眾：「最精彩一幕差利在地府聽小明星唱《多情燕子歸》。」至於小明星曾參與演出電影《女兒香》，卻鮮為人知。

　　筆者在 1939 年 8 月 1 日、8 月 15 日、9 月 1 日《藝林》第 59、60、61 期上找到電影《女兒香》公映的廣告，上有「享譽歌壇平喉大王小明星客串」的標榜語。1939 年 8 月 19 日首映南海十三郎自編自導的電影《女兒香》，由胡戎、譚秀珍主演。電影的劇情故事與戲曲版的《女兒香》完全不同。故事說抗戰時期一對青年男女相遇，男的

是個革命家，女的是個富家千金。千金小姐仰慕革命英雄，二人相戀起來。可是二人身份懸殊又性格不同，感情上產生了不少矛盾。婚後富家女變得鬱鬱寡歡，更怪責丈夫過份投入於抗戰事業而冷落妻子。歷來談及電影《女兒香》的材料——包括香港電影資料館目錄資料——都沒有提及小明星曾客串演出；《藝林》這則廣告保留了小明星參與演出的信息，值得重視。

筆者尚未有機會看到《女兒香》這齣舊電影，無法知道小明星在片中客串演出的具體情況。唯《藝林》上的廣告既以「享譽歌壇平喉大王」作招徠，又1942年7月22日《香港日報》上重映的廣告亦註明「平喉大王小明星」及「名貴歌唱哀艷片」；相信小明星參演的部分或與演唱相關。

若小明星參演《女兒香》是事實，則小明星參與演出的首部電影並不是1941年首映的《多情燕子歸》，也不是攝製於香港淪陷前的《生死鴛鴦》；而是1939年首映的《女兒香》。

1939年9月1日《藝林》第61期上《女兒香》公映廣告
小明星客串（廣告左下角）

1942 年 7 月 22 日《香港日報》
《女兒香》重映廣告

　　附帶一提，小明星雖曾參與演出十三郎編導的電影，但有關二人
交往的材料，並不多見；只有呂大呂在〈一代藝人：小明星〉曾提及
十三郎為小明星撰曲的往事：

　　　　南海十三郎是江太史霞公的第十三哲嗣，有文
　　　名，曾為薛覺先編過戲，很賣座。他撰曲清新典雅，
　　　他欣賞小明星的歌喉，也曾撰了一曲給小明星，小明

星也有唱，可惜這支曲名卻忘記了，南海十三郎現仍
在港，不知他記得不記得？

筆者翻查十三郎的專欄文集《小蘭齋雜記》，找不到提及這支歌曲的資
料，至今未能還原十三郎為小明星撰曲的事實。十三郎約在 1970 年離
開任職書記的元朗柏雨中學後，便轉往大嶼山寶蓮寺。據江獻珠說，
大埔佛教大光學校慈祥法師原是江家遠親，慈祥法師認識寶蓮寺釋智慧
法師，乃由釋智慧法師向當時的住持筏可法師作引介，讓十三郎留居寺
中。十三郎能操英語，乃在寶蓮寺接待外國遊客，又或為善信寫齋菜菜
單，閒時則看書寫字，偶或「下山」探望親友。大概在 1976、1977 年間，
十三郎離開寶蓮寺後，因精神問題再度入青山醫院。呂文發表於 1973
年，正如呂氏說，當時南海十三郎在香港。1973 年小明星已逝世多年，
墓木將拱；十三郎則在寶蓮寺隱居，不問世事。呂氏在文中說「可惜這
支曲名卻忘記了，南海十三郎現仍在港，不知他記得不記得」，相信有
關的答案，有待更多材料「出土」，才有機會水落石出。

補遺七、另一位「小明星」：

　　無獨有偶，四十年代一位失明歌者（未知是男是女）亦號「小明
星」。

　　查 1949 年 10 月 9 日《星報》，有「盲公大行其道，小明星吃香」
的報道。該報道說中秋前後，大瀝山南大圍各地婦女僱請「瞽者」唱
《觀音出世》、《梁天來》等木魚，以作娛樂。應邀演唱的有盲增、盲
池、盲標、盲二及小明星，幾位歌者分別到雅瑤、聯表、源洞、馬洞
等村演唱。報道特別提及這位失明歌者「小明星」：「而小明星於前數
年未盲時，曾充優伶，尤擅唱工，故其檯腳滔滔不絕云。」

補遺八、小明星死後打官司：

　　《針報》1946 年第 1、2、3 期的「假設法庭」專欄連載了一宗與
小明星有關的「虛構官司」。這宗「虛構官司」的原告者是曾合唱《惠

明下書》的「佩珊」和「小明星」，被告是「掘尾龍」；起訴是為了有人「擅收執業證費」。

「虛構官司」的原告人反對當局「每月每一女伶月邀萬金執業證費」的新稅項。「全案提要」云：

> 　　天府以稅收不足，增開稅源，乃有增收舞女歌女牌費之舉，交由掘尾龍執行，女伶小明星、佩珊，生前均係紅伶，死後，以桐油埕裝桐油之故，乃於地府賣歌，惟世界艱難，收入甚鮮，以掘尾龍擅收牌費，特提出控訴，而掘尾龍以小明星輩膽敢侮辱官長，除聲辯外，實行反訴（……）。

這宗官司的被告「掘尾龍」是現實中「擅收執業證費」執事官員的「象徵」——粵諺「掘尾龍」就是「攪風攪雨」的意思。而兩名原告人在當時雖已身故，但都在歌壇上赫赫有名：「佩珊」與張月兒、瓊仙、飛影是歌壇的「四大天王」；「小明星」與張月兒、徐柳仙、張蕙芳則是歌壇的「四大平喉」。這宗虛構官司把亂世女伶的遭遇、經歷，寫得有血有淚，「起訴書」其中一節云：

> 　　竊女伶等籍隸歌台，夙研聲藝，鬻歌富戶，賣唱茶樓，綿歷歲時，向安無異。女伶等固屬良家婦女，璇閨嬌娃。第或以家本清貧，幼失怙恃，或則室如懸罄，舉目無親。重以年幼失怙無依，不得已從師學藝，迄獲得一技之長，即藉以養親餬口，斯為正當之職業，亦固營業之自由。益生於法律之中，自應受此法律之保護。憶自蝦夷肆毒，侵略中華，妖氛自北而徂南，廣州隨之而淪陷。□傳黃鳥，見大地之先秋；劫換紅羊，矧儂家之薄命。（……）而八年苦戰，勝利終臨，

高唱凱歌，云歸故里，依然賣曲，點綴昇平。詎料收
稅官掘尾龍，職司課賦，志切搵錢（……）。

《針報》上的「假設法庭」固然是遊戲文章，但該專欄的作者借兩
位已故歌壇名人為一眾生活艱難的女伶出一口氣，針砭時弊，可謂笑
中有淚，亦頗具反映現實的功能。「假設法庭」最終以不起訴掘尾龍
結案；而掘尾龍反訴小明星、佩珊侮辱官長之罪，亦不成立。

1946 年《針報》
「假設法庭」審理小明星控掘尾龍一案

附錄目錄

1. 女畫家自述／林妹殊

　　我的父親是功於革命，死於革命，因此，玄學頭腦太深的祖父便認定了一個青年跑到社會，是對於自利方面相當危險，下了決心，閉門課孫，所以我的幼年時代，是在祖父的青磬紅魚畔念書，此外，所享受到的只有我們鄉村裏的文山野水和青蔥蔥的一草一樹而已。

　　祖父死了，我的年紀漸長，我終於為了時代的激動，為了戀愛，為了學業，背叛了家庭，跟着我的愛人（現在的丈夫）跑到城市。若干年來，不曾和家裏通過消息，直到我參加廣東第一次環市萬米賽跑，獲了冠軍後，我的名字在報紙上天天刊着，家裏的人才重認我是個有用的孩子，繼續連絡。然而我在這時候，反覺空虛，眼看着所謂體育的前輩，垂暮英雄，不勝愁緒。因是我曾為了人類自私生活慾所驅使，努力地參加過青年運動，希望機會發展，跑上政治門徑，然而學生領袖做起來了，天天的開會、請願。擦開眼睛來看看，只見着一片黑暗，筋疲力盡之餘，所得到的只是大人們吃餘的小惠，我又悠然冷淡，閉起門來，死攻哲學的，又幹過了若干時間。但是哲學的理論，侵入了我的腦袋後，在紛亂的無所投其徑中，只凝成我是個神經病者，我曾一度自殺，這可算我的焦急時代。（筆者所著《焦急》一書，是顯明的指出青年人的焦急的危險。）於無可自救中，偶然受了學期考試，圖畫科五十九分點九的成績，便奮然學畫，配合我幼年時代所受

的薰陶，心身泰然有趣。畢業的時候，以百幀近作為母校作辭別個展，轉入修養時代的我，便換個新面目，重與社會相見。然而，這時候，我所作的畫，除了有勇氣放下筆外，一幀幀的看來，還是未歸門派。在無師指導中，努力求進，翻遍了若干冊籍，才發現了二石筆法的可愛，及與自己個性相符。然而環境惡劣，絕無生產能力，要常得着二石的遺作來參考，及常到山川的地方去參照，經濟問題當然是一件苦事。第二次的個展再次問世，才漸漸地獲得同情的朋友，曉得我的境遇，憐愛我的志向，願意供給我他們所有的我的需要的藍本，我現在之所以能夠寫出現在的畫，關於感謝朋友的幫助，是無可諱言的事實，然而逐個舉列，實在多得太麻煩了。

第三次的個展展開後，才漸漸能夠拿自己的靈魂去賣錢，才有旅費去訪山川，而我的作品，便漸漸能夠以仿古筆法去寫實。一直到前年的夏天，也曾在學校時教過我的黃君璧先生和張大千先生回到香港，他們見着我，看着我的作品，拍着我的肩背說：「你長成了，你的作品都和我一樣。」這雖然是大人們對小孩子的一個獎勵，然而我總覺得從此洗掉了五十九點九的恥辱。

此外，關於我的作畫的感想是：從曲折的人生，體驗社會整個，愈是調整，愈是亂七八糟，其原因實在由於人心的太壞，當然要人類的生活安定，經濟問題是唯一重要，科學發展，不可諱滅的事，然而使用整理的人的人心，在未良善以前，其整理結果，也是糊塗。藝術是陶冶劣性的第一條件，要救現世的紛亂，我以為不能不先向人類灌一點藝術湯，最低限度是使人各感到良善是人的應有，所以我決努力藝術、提倡藝術。然而在十次個展中，在上海所得印象，我的作品，不能紅紅綠綠，所謂不入時髦時眼，藝術的灌洗人心的運用，似還在萌芽的前夜，希望同志的前輩及未來者，共同負起使命！

<div style="text-align: right">（《太平洋周報》1942 年第 1 卷第 48 期）</div>

2. 廣州歌壇滄桑錄 / 健人

> 今日的音樂茶座
> 鐵板銅琶，笙歌復響。
> 霓裳羯鼓，媲美前時。

　　簫管絃歌，哀絲豪竹，這是點綴昇平，繁榮地方最好不過的玩意；而娛事業的榮枯，也足以象徵地方的興替。我們讀到「漁陽鼙鼓動地來，驚破霓裳羽衣曲」這一段，就足見音樂一門，在唐朝明皇時代，便已風靡一時，給人們視為不可缺少的一項娛樂，現時廣州的音樂茶座有如雨後春筍的設立，此又具見棉市已日趨於復興之道，而[這]個裏風光，委實旖旎，動魄盪魂的樂聲，尤足使人陶醉，當迷人夜幕展開，富有誘感之夜，美曼之歌，與鏗鏘的絃管，更緊扣着一般人們的心絃了。

　　我們說到音樂茶座的近況，就得先述廣州歌壇的盛衰了，誠以現時的茶座，就是過去歌壇之變相，不過茶座裝修設備，已比較進步一些，場面也總比過去大體，無怪此風一行，不獨盛誇本市甚而吹而港澳，於此又不能不嘆當時設計者的乖巧了。

　　州中之歌壇係以民國十年後，為隆盛時代，那時當時茶樓歌壇如蓮香、添男、仙湖、金山、利男、惠如、大元、多男等處，不下二十餘間，成為州人寄情娛樂之地。同時蜚聲南部的嬰宛以色藝見稱者則有小明星、燕燕、蕙芳、新少蓮、影荷、雲妃、小香香、飛影、潤桃一輩。周郎於式飲式食得聆絃歌雅奏而外，抱着醉翁之意的亦大有其人，用是業此者遂如雨後春筍，而且亦多能獲利，此誠可謂好花正到半開時了。

　　[迨]民廿五以後，商業凋零，經濟不振，而此際復國事蜩螗，烽煙四野，殊令具有閒情逸致，寄意歌舞者意興消磨，無復有心絃管。及至羊城焦土，薄負微譽之歌場兒女，更如群鶯亂飛，

挾其美妙歌聲，移唱於港澳之間，鐵板銅琶，從茲不復盛於珠海雲山了。

迨粵局更生，變亂敉平，市面日見繁榮，茶樓又謀設壇復唱，終以音樂者既乏名手，而唱者又缺少聲色兼全之輩，以是很難引起州人欣賞，業此者此興彼繼，終而至於偃旗息鼓，及香港事變發生而後，一般以歌舞餬口之士，相率來市，他們為着生活環境所驅，不得不力圖掙扎，惟憚於歌壇之興替，又不能不悉心竭慮以謀立足。在偷龍轉鳳的手法下，現時所謂新型的「音樂茶座」便應運而生。以是錦城絲管，又再高唱入雲，一破前此之沉寂空氣。

歌壇經此革新以後，已由衰微而轉入興盛，此固由於局面已定，省會人口激增，成為南中商運的薈萃的原故。人們既剩得是閒錢，於是便有餘閒的心，來尋歡取樂。由此可見娛樂市場的熱鬧，是與社會環境有關。絕非偶然所至。音樂茶座最初面市的要算是大東亞和愛群兩家了。五點鐘茶，就是從下午五點鐘至八點，八時以後，則又另計。人們在公餘之暇，跑到茶座裏小息，口裏啜着紅茶，耳邊聆着悅耳悠揚的音樂，委實寫意不過，何況還有文君沽酒，鳳姐壓觴，又怎不令人神而嚮往，駐足此風月之場呢？這兩家行之於先，既獲大利，後此更有堤濱廣州園，城內吉祥酒家，廣州會館與太平路的金華酒家，等等繼之而興。因是各方面之主持者亟爭取地盤，競延佳角，以期廣事招徠，論大東亞，則以中樂見稱，它擁有尹自重、呂文成、何大傻此一輩以為號召，此外延攬歌者少文、少桃、白燕，這些新舊歌星出唱。由於聲樂都臻上乘，頗獲一般周郎賞識，座位則尚如人意，惜窗戶不多，在流火爍金的長夏裏，是誠美中不足了。愛群，則以 [蠹] 立堤邊，仿似清暑殿，綿綿夏夜，有此避暑勝地誠是不可多得的去處。而茶座音樂人材，則似略 [遜] 一籌，就歌者角色，它以無色、無相標榜，他倆姊妹本從銀幕搬上歌壇，以言唱工，尚未臻於爐火純青之候，故於奏唱而外，還注重舞蹈、大力戲，這一套舊玩意，以掩他們美中的不足，搏取顧客的觀感。廣州園，地方

設備與音樂玩手，尚如人意，它以西樂見長，間也雜些歌舞，因而營業也頗不惡。其餘，廣州會館、吉祥（現改金門）、金華三間，因地盤沒有那樣適中，或設備欠週，雖能支持下去，而獲利自在人後了。

五點鐘茶本盛於香江島上，原為適應洋行職員，與政府的服務員，公餘後片刻的消遣。那時戰爭之火，尚未燃及此東亞牙城，物價廉，生活低，享受一元數角，便可吃大餐，耳聽着這悅耳歌聲翩翩艷舞。現州中之有五點鐘茶的，只有愛群、大東亞，它只側重清歌雅奏，大低他們看中了這一批顧客的脾胃罷了。

由於地方設備以及歌唱人才優劣之不同，茶座收費，亦有高下之別。目前取價最昂的要算愛群，每位人客一元二角。大東亞、廣州園則八角。金華、廣州會館、吉祥等則六角或七角不等（軍票計），音樂的主理者多係與酒店茶樓主人分數，大約酒樓佔三，音樂居七。因為一台茶座的音樂費，起碼要十人至十五人，也要相當地支銷，蓋他們都是要靠此而維持生活的。

香江昔為銷金之地，洋場十里，不知幾許有閒公子，殷富哥兒，深研絃管，以為出風頭機會，所以當地人材輩出，目前則畢集棉市，可稱雲蒸霞蔚，濟濟人材了。至於藝林嬰宛，自南國歌聖的小明星去年疾逝，湮沒於衰草白楊後，柳仙本可輕取平喉歌王的寶座。然而此姝無心進取，已把昔日的光芒從茲斂盡。此外月兒、小燕飛雖足稱為中駟之材，然彼倆甚少在茶座出唱。故現在活動於茶座間者，只有黃佩英、小桃、少文、徐碧霞這一流。唱時代曲的則有關麗娥、莫琦、紅紅、郭秀珍、尹淑賢、呂紅諸多。而時代曲不過如上海間之流行歌曲，唱來也很悠揚，另具風韻，故也能抓得一部聽眾的心理。這也是音樂茶座，與過去歌壇差別之一。再次則為舞蹈，輕顰淺笑，嬌媚多姿的舞姝，唱着《賣相思》、《南島風光》這一類名曲，載歌載舞，此又為過去歌壇所沒有的。

州中娛樂事業，現可說是步入黃金時代。我們從黃昏後每間

茶座來考察一下，就會感到座無虛席，於此又足徵這一塊和平樂土，已日進於繁榮，回復過去的笙歌夜夜。在新近掘起中的茶座，尚有西濠口的新華酒店，和上九路的上海酒家。錦城絲管，從此不再聲沉，旖旎繁榮，又恢復從前之盛了。

<div align="right">（《新亞》1943 年第 9 卷第 2 期）</div>

3. 小明星資料選目（1927-2021）/ 朱少璋

1. 胡奎：〈「歌者外史」小明星〉，《珠江星期畫報》（1927 年第 1 期）
2. 殲連俠：〈蓬山可望不可即〉，《海珠星期畫報》（1928 年第 1 期）
3. 清芬：〈小月卿欲重操舊業〉，《海珠星期畫報》（1928 年第 7 期）
4. 如玉：〈我亦談談小明星〉，《華星》（1928 年 7 月 11 日）
5. ［未詳］：〈因女伶工價想到各行工金〉，《華星》（1929 年 7 月 3 日）
6. 將軍：〈小明星以姊頂文雅麗〉，《五仙漫話》（1930 年第 1 卷第 1 期）
7. 王心帆：〈《老周好命水》（曲文）〉《五仙漫話》（1930 年第 1 卷第 1 期、第 2 期）
8. 王心帆：〈《食軟米》（曲文）〉《五仙漫話》（1930 年第 1 卷第 3 期、第 4 期、第 5 期）
9. 廣寒宮遊客：〈小明星將拍愛蓮女〉，《五仙漫話》（1930 年第 1 卷第 4 期）
10. 歌壇少年：〈小明星之手掌〉，《五仙漫話》（1930 年第 2 卷第 2 期）
11. 歌壇少年：〈小明星其或不免於夭乎（上）〉，《五仙漫話》（1930 年第 2 卷第 9 期）
12. 歌壇少年：〈小明星其或不免於夭乎（下）〉，《五仙漫話》（1930 年第 2 卷第 10 期）
13. 白食軒：〈小明星歸羊石學琴於家〉，《銀晶日報》（1930 年 4 月 3 日）

32.　青者：〈聽小明星唱後〉，《華星》（1934 年 4 月 14 日）

33.　可兒：〈小明星□□新畫〉，《華星》（1936 年 7 月 1 日）

34.　［未詳］：〈各歌伶接辦太昌歌壇〉，《華星》（1936 年 7 月 1 日）

35.　圈側人：〈小明星亦歸來乎〉，《南粵日報》（1942 年 3 月 23 日）

36.　［未詳］：〈小明星返市〉，《南粵日報》（1942 年 4 月 21 日）

37.　文：〈小明星死訊〉，《東聯週報》（1942 年 9 月 7 日）

38.　［未詳］：〈追悼小明星歌唱會〉，《粵江日報》（1942 年 9 月 10 日）

39.　俗客：〈林妹殊詩輓小明星〉，《東聯週報》（1942 年 9 月 21 日）

40.　［未詳］：〈小明星死後餘聞〉，《東聯週報》（1942 年 9 月 28 日）

41.　清流：〈歌壇今昔〉，《大眾周刊》（1943 年第 1 卷第 19 期）

42.　盈舟：〈南國歌壇名姬「小明星」之死〉，《永安月刊》（1943 年第 46 期）

43.　健人：〈廣州歌壇滄桑錄〉，《新亞》（1943 年第 9 卷第 2 期）

44.　阿周：〈歌壇、歌伶與粵曲〉，《大眾周刊》（1944 年第 3 卷第 17 號第 69 期）

45.　［未詳］：〈小明星有個薄情郎〉，《星報》（1948 年 7 月 15 日）

46.　王心帆（王郎）：〈學星腔不宜小曲〉，《小說精華》（195? 年總第 12 期）

47.　王心帆（王郎）：〈小明星弟子陳錦紅〉，《小說精華》（195? 年總第 22 期）

48.　［未詳］：〈小明星創星腔，上海妹創妹腔〉，《伶星日報》（1953 年 12 月 7 日）

49.　何叔惠：〈《金縷寒灰集》并序〉，《華僑日報》（1957 年 4 月 16 日）

50.　吳江冷：〈「星腔」創造者小明星〉，《大公報》（1957 年 10 月 15 日）

51.　熊飛影、源妙生、袁影荷、黃佩英口述，陳炳瀚執筆：〈廣州「女伶」〉，《廣州文史資料》（1963 年第 9 輯）

52.　［未詳］：〈舊曲重溫播小明星歌集〉，《華僑日報》（1965 年 12 月 17 日）

53. 炤桃：〈從唐滌生談到小明星兼談談時下的粵曲和粵劇〉，《中國學生周報》（1967 年 5 月 26 日第 775 期）

54. 王心帆（心園）：〈薛覺先對小明星唱腔最為佩服〉，《華僑日報》（1967 年 4 月 19 日）

55. 呂大呂：〈一代藝人：小明星〉，《大成》（1973 年第 37 期）

56. 呂大呂：〈曲王吳一嘯〉，《大成》（1973 年第 39 期）

57. 李少芳、陳卓瑩：〈可憐七月落薇花 —— 論小明星和她的「星腔」〉，《戲劇研究資料》（1980 年第 1 期）

58. ［未詳］：〈星迷喜訊小明星特輯〉，《華僑日報》（1983 年 12 月 30 日）

59. ［未詳］：〈港臺重播「小明星特輯」〉，《華僑日報》（1984 年 3 月 3 日）

60. 孔昭：〈小明星〉，《香港電視》（1985 年 8 月第 927 期）

61. 王心帆：《星韻心曲》（自印本，1986）

62. ［未詳］：〈廣東曲壇盛事星腔後繼有人〉，《華僑日報》（1986 年 11 月 24 日）

63. 林記：〈喜見小明星名曲問世〉，《華僑日報》（1987 年 2 月 18 日）

64. 林記：〈喜星韻心曲得以出世〉，《華僑日報》（1987 年 2 月 19 日）

65. 林記：〈星韻心聲之三：曲詞錦心繡口〉，《華僑日報》（1987 年 2 月 20 日）

66. 林記：〈亡羊補牢猶未晚星腔尚有傳人在〉，《華僑日報》（1987 年 2 月 21 日）

67. 阿芳：〈《星韻心曲》贈熱心人〉，《大漢公報》（1987 年 12 月 14 日）

68. 莫日芬、黎田：〈「星腔」流派的形成及其藝術特色〉，《粵劇研究》（1987 年第 3 期）

69. ［未詳］：〈星腔唱家雲集荃灣〉，《華僑日報》（1990 年 1 月 22 日）

70. 黎鍵（金建）：〈小明星曲藝研討〉，《大公報》（1990 年 8 月 26 日）

71. 蔡淑賢：〈明星殞落念四紀〉，《越界》（1990 年 12 月 25 日第 3 期）

72. 謝仰虞：〈二、三十年代的廣東曲藝和廣東音樂〉，《荔灣文史》（1991 年第 3 輯）

73. 魯野：〈《星腔」享譽同儕〉，《大漢公報》（1992 年 1 月 4 日）

74. 龍景昌：《星韻心曲：紀念小明星逝世 50 週年王心帆作品粵曲演唱會》（場刊，1992）

75. 歐偉嫦：《王心帆與小明星》（香港：香港粵樂研究中心，1993）

76. 劉艾文：〈香港近代粵曲教學法研究〉中大碩士論文（1994 年）

77. 魯金：《粵曲歌壇話滄桑》（香港：三聯，1994）

78. 秋子：〈小明星腔、歌壇打蘙、有男星腔〉，《信報》（1995 年 5 月 15 日）

79. 林萬儀：〈香港當代粵曲女伶研究〉中大碩士論文（1996 年）

80. 黃少梅：〈星腔的創新與繼承〉，《南國紅豆》（1996 年第 1 期）

81. 梁玉嶸：〈面向時代展新聲 —— 我是怎樣繼承和認識星腔的〉，《南國紅豆》（1997 年第 3 期）

82. 劉玲玉：〈青春偶像「星腔」奇才 —— 梁玉嶸為何轟動曲壇〉，《南國紅豆》（1997 年第 3 期）

83. 李悅強：〈星腔妙韻動京華 ——「97 梁玉嶸慈善愛心演唱會」進京演出追記〉，《廣東藝術》（1997 年第 4 期）

84. 李少芳口述，王建勛記錄整理，潘焜墀記譜：《李少芳粵曲從藝錄》（澳門：澳門出版社，1997）

85. 李悅強：〈藝海同歌小明星 —— 三水市「星腔藝術欣賞晚會」側記〉，《南國紅豆》（1998 年第 1 期）

86. 陸風：〈小明星曲目概述〉，《南國紅豆》（1998 年第 1 期）

87. 成可風：〈星腔為何飄海外〉，《南國紅豆》（1998 年第 1 期）

88. 盧慶文：〈星腔音樂發展趨向〉，《南國紅豆》（1998 年第 1 期）

89. 李時成：〈星腔流派傳承小議〉，《南國紅豆》（1998 年第 1 期）

90. 蔡衍棻：〈星腔各曲詞曲特色舉隅〉，《南國紅豆》（1998 年第 1 期）

91. 莫日芬：〈小明星的成功之路〉，《南國紅豆》（1998 年第 1 期）

92. 劉漢乃：〈天才粵曲唱家小明星〉，《南國紅豆》（1998 年第 1 期）

93.　王建勛：〈明星雖小名聲大〉，《南國紅豆》（1998 年第 1 期）

94.　李門：〈小明星大藝人〉，《南國紅豆》（1998 年第 1 期）

95.　陸探芳：〈漫說小明星〉，《南國紅豆》（1998 年第 1 期）

96.　黃少梅：〈在三水市星腔藝術研討會上的發言〉，《南國紅豆》
　　　（1998 年第 1 期）

97.　李悅強：〈芳姐去了韻長存 —— 悼星腔泰斗李少芳〉，《廣東藝術》
　　　（1998 年第 3 期）

98.　宋廉翁：〈記王心帆與小明星〉，《廣東文獻》（1999 年第 108 期）

99.　優蠡瓶：〈曲藝永垂不朽 —— 懷念小明星〉，《東方日報》（1999
　　　年 6 月 9 日）

100.　葉崇聖：〈南國紅豆發新枝 —— 記「星腔」傳人曲藝唱家葉幼
　　　琪〉，《南國紅豆》（2000 年第 5 期）

101.　[未詳]：〈星腔回味〉，《星島日報》（2001 年 1 月 2 日）

102.　[未詳]：〈廟街歌聲話滄桑：星腔名曲演唱會〉（2001 年 1 月
　　　6 日）

103.　黎鍵：〈王心帆與小明星的傳奇故事之一〉，《大公報》（2001 年
　　　12 月 21 日）

104.　黎鍵：〈王心帆與小明星的曲藝故事〉，《大公報》（2002 年 1 月
　　　18 日）

105.　楊翠喜：〈懷舊小明星現代小明星葉幼琪廣州個唱一樣星腔兩代
　　　人〉，《大公報》（2002 年 1 月 18 日）

106.　楊翠喜：〈紀念小明星逝世 60 週年：港《星途燦爛》晚會穗創新
　　　歌劇《秋墳》〉，《大公報》（2002 年 7 月 5 日）

107.　楊翠喜：〈小明星舞臺劇場刊無小明星相惹非議〉，《大公報》
　　　（2002 年 11 月 29 日）

108.　陳啟炎：〈星腔粵曲欣賞會剪影〉，《南國紅豆》（2002 年第 3 期）

109.　肖平：〈星腔傳人紀念小明星逝世 60 週年 —— 佛山萬福臺廣東曲
　　　藝基地正式啟動〉，《南國紅豆》（2002 年第 5 期）

110.　杜國威：《小明星》（香港：次文化有限公司，2003）

111. 何萍：〈讓「星腔」在變革中再發展〉，《南國紅豆》（2003 年第 4 期）

112. 一平：〈廣州將舉辦劉鳳傳人：陳紫君星腔粵曲欣賞會〉，《南國紅豆》（2004 年第 3 期）

113. 唐劍鴻：〈憶悼小明星〉，《戲曲品味》（2004 年第 45 期）

114. 阿杜：〈星腔徐調〉，《文匯報》（2005 年 7 月 15 日）

115. 王心帆：《星韻心曲：王心帆撰小明星傳》（香港：明報週刊，2006、2013）

116. 黎田：《粵曲名伶小明星》（廣州：廣東人民出版社，2006）

117. 趙吾源：〈廣陵絕響小明星〉，（網絡材料，2007 年）
網址：http://blog.sina.com.cn/s/blog_4dadb52c01000cri.html

118. 黃志華：〈王心帆不填小曲之謎〉，（網絡材料：2007 年 7 月 12 日）
網址：http://lmlm.blog.chinaunix.net/uid-20375883-id-1958809.html

119. 小生：〈葉幼琪省港獻藝不停步〉，《南國紅豆》（2008 年第 4 期）

120. 黃炘強、葉世雄主持：《廣東曲藝與粵曲歌壇》（廣播節目，香港電台製作，文字材料未見，筆者參考的是 2009 年 3 月至 8 月的播放版本，未知是否首播；節目凡 26 集，每集由 16 分鐘到 23 分鐘不等。節目第 10 至 16 集以小明星及星腔為主題。）

121. 王小敏：〈小明星傳奇終現舞臺〉，《南國紅豆》（2009 年第 5 期）

122. 那戈：〈對《風流夢 —— 小明星傳奇》談點意見〉，《南國紅豆》（2009 第 6 期）

123. 塵紓：〈梁漢威尹飛燕演曲藝絕配，王心帆與小明星故事編成《風流夢》〉，《大公報》（2009 年 7 月 21 日）

124. 梁少鋒：〈傳播星腔藝術的黃少梅〉，《南國紅豆》（2010 年第 5 期）

125. 黎宇琳：〈省級非遺星腔三水「安家」〉，《佛山日報》（2011 年 2 月 28 日）

126. 劉燕萍：〈從「歌壇」小明星到《胭脂扣》的〈客途秋恨〉〉（講座，文字材料未見，2011 年 3 月 31 日）

127. 阿杜：〈更正訛傳〉，《文匯報》（2011 年 4 月 8 日）

128. 阿杜：〈曲事春秋〉，《文匯報》（2011 年 6 月 3 日）

129. 李靜、駱春曉：〈20 世紀二、三十年代省港粵曲女伶「走四鄉」與「寇穗」芻議〉，《文化遺產》（2011 年第 2 期）

130. 王建勛：〈薇花落後韻獨香〉，《曲藝》（2011 年第 3 期）

131. 王建勛：〈星腔特色和做腔要訣〉，《戲曲品味》（2011 年第 133 期）

132. 嶺南：〈粵韻 —— 星腔芳韻珠玉情〉，《南國紅豆》（2012 年第 6 期）

133. 黃志華：〈向「粵調界」一代宗師致敬〉，《信報》（2013 年 2 月 25 日）

134. 童仁：〈小明星「疑塚」尋蹤〉，《澳門日報》（2013 年 5 月 15 日）

135. 童仁：〈奇女星迷林妹殊〉，《澳門日報》（2013 年 5 月 20 日）

136. 童仁：〈星腔招牌係英文歌〉，《澳門日報》（2013 年 8 月 15 日）

137. 童仁：〈「悼星」粵曲多傳世〉，《澳門日報》（2013 年 8 月 16 日）

138. 童仁：〈再說「文人珠玉女兒喉」〉，《澳門日報》（2013 年 9 月 15 日）

139. 黃志華：〈廣東音樂家梁以忠——追憶〉，《大公報》（2013 年 10 月 6 日）

140. 高力華：〈星腔傳人梁碧與單焰枝的師徒情〉，《南國紅豆》（2013 年第 2 期）

141. 嶺南：〈星腔傳人梁碧納新加坡賽雪心為徒〉，《南國紅豆》（2013 年第 4 期）

142. 嶺南：〈葉幼琪再演《小明星》〉，《南國紅豆》（2013 年第 4 期）

143. 李靜：《粵曲：一種文化的生成與記憶》（廣州：廣東人民出版社，2014）

144. 金龍：〈香港星腔芳韻碧玉情〉，《南國紅豆》（2014 年第 1 期）

145. 金龍：〈星腔芳韻碧藝軒八週年志慶〉，《南國紅豆》（2014 年第 3 期）

146. 童仁：〈《七月落薇花》作者小考〉，《澳門日報》（2014 年 2 月 28 日）

147. 賈選凝:〈寫透人世「情」字長 杜國威筆下的「小明星」與王心帆〉,《文匯報》(2014 年 11 月 1 日)

148. 黎佩娟:〈終身不娶並非為小明星,王心帆生平事迹補白〉,《明周》(2014 年?)

149. 童仁:〈武探花榜眼學「星腔」〉,《澳門日報》(2015 年 11 月 4 日)

150. 文平:〈佛山粵曲星腔文化的傳承淺析〉,《文藝生活》(2015 年第 12 期)

151. 偉斌:〈星腔萍韻耀新輝〉,《南國紅豆》(2016 年第 1 期)

152. 楊洋:〈廣州劇協組織演出《七月落薇花》〉,《南國紅豆》(2016 年第 1 期)

153. 劉大堅:〈寄意絃歌別有情 ── 觀紀念小明星星腔專場有感〉,《南國紅豆》(2016 年第 5 期)

154. 黎佩娟:〈曲王、曲帝、曲聖與星腔──紀念小明星逝世 75 週年〉,《戲曲品味》(網絡材料:2017 年 12 月 11 日)

網址:http://www.operapreview.com/index.php/

155. 潘妍娜:〈20 世紀二三十年代廣州城市化進程中的粵曲與歌壇〉,《星海音樂學院學報》(2018 年第 2 期)

156. 林彩霞:〈粵曲「星腔」傳人的唱腔特徵分析〉,《南國紅豆》(2018 年第 3 期)

157. 林彩霞:〈廣東粵曲「星腔」的唱腔特徵探究〉,《文藝生活》(2018 年第 7 期)

158. 馬家輝:〈唐滌生和小明星〉,《明報》(2019 年 9 月 16 日)

159. 黎沅堃、陳玉瑩、陳鈺瑩:〈粵曲星腔的生存現狀與傳承策略探究 ── 以佛山市三水區星腔為例〉,《文博學刊》(2020 年第 4 期)

160. 水馬人會館製作:《小明星 1941 演唱直擊》,(網絡映片:2021 年 4 月 24 日)

網址:https://www.youtube.com/watch?v=u_D38cj1ZA0&t=389s

161. 張素芹:〈曲藝音樂劇《小明星》12 月廣州首演,「星腔」傳人演繹「星腔」創始人〉,《廣州日報》(2021 年 11 月 11 日)

162. 羅麗、黃靜珊採訪整理：〈融情鑄藝以情帶聲——訪粵曲藝術家黃少梅〉，《中國文藝評論》（2021 年第 11 期）

以下各項材料部分出版資料或發表情況未詳：

163. 何叔惠輯藏：《鳳尾香羅集》（曲紙裝訂冊，單色印製，非正式出版物。曲紙由上環添男茶樓及中華酒樓印製；演唱的女伶有小明星、徐柳仙、張蕙芳、珮珊、黃少英等人。此冊疑即《金縷寒灰集》。材料現藏中央圖書館）

164. ［未詳］：《小明星遺謳》（歌詞集，現代音樂歌唱研究社出版）

165. 黎紫君：〈小明星十三學唱〉（舊報，材料現藏中央圖書館）

166. 黎紫君：〈阿女情海多波折〉（舊報，材料現藏中央圖書館）

167. 黎紫君：〈可憐七月落薇花〉（舊報，材料現藏中央圖書館）

168. 馬龍：〈星殞五羊城，歌迷還記否〉（舊報）

169. 馬龍：〈薄倖［王］魁，小明星嘔心瀝血〉（舊報）

170. 馬龍：〈情海波濤，小明星幾番波折〉（舊報）

171. 馬龍：〈如此相思苦，應悔當年太任情〉（舊報）

後記

昨夜星辰昨夜風

朱少璋

一

　　李烈聲先生回憶抗戰時期在澳門十月初五街某茶樓遇上小明星。李先生當日所見，大概是小明星在澳門留下的最後身影了：

> 　　一張大檯坐了許多人，除了鄧芬先生之外，還有高劍父、司徒奇、李研山等先生，最令我驚喜的，還有一位女士，她就是大名鼎鼎的小明星。（⋯⋯）坐了不久，小明星告辭，她那大大的眼睛向在座各人臉上一轉，我望着她那瘦怯怯的腰身，想起她在《多情燕子歸》曲中那幾句：「解帶度佢腰圍，不是從前纖細⋯⋯。」鄧芬輕喟說：「她的病很難痊癒了，還是那樣奔波勞碌呢。」座上各人都搖頭嘆惜。不久，就聽說小明星回廣州去了。
>
> 〈我所知道的鄧芬先生〉

　　不久，小明星在廣州扶病登台，在「添男」的歌壇上吐血昏倒，撒手塵

寰。一代歌者，在動亂時代中的粵港澳留下令人懷念的歌聲。我作為「星腔」的愛好者，謹以《星塵影事》小書一冊，紀念一代歌者小明星逝世八十週年。

<p style="text-align:center">二</p>

　　本書收錄的材料雖說「新」，卻不外乎來自舊報章舊雜誌。把罕見的舊材料整理成書，希望能給讀者一點「新」的感覺，這點來自舊材料的弔詭新意，既為讀者提供閱讀樂趣之餘，還踏踏實實地補充了小明星生平的點點滴滴。

　　回想十幾年前我決定着手整理廣東戲曲材料時，一位深於閱歷的前輩對我說：搞這範疇很容易招惹是非。我明白這位前輩的好意，也明白這番話的言外之意。在某些人心目中，所謂「對錯」或「真假」的唯一標準，就是這些人的個人回憶；倘有任何客觀材料或任何合理說法跟這些人的「回憶」不符，他們就一口咬定是「錯」、是「假」。這些人甚至把所有與名伶有關的出版動機都一概抹黑成「沾光」或「牟利」。類似經歷我在編撰南海十三郎和陳錦棠的專書時也曾經遇過，已漸漸懂得如何淡然面對，如何泰然處之，又如何收拾心情。為此，我得更衷心地感謝一直以來從旁鼓勵、支持、賜教的每一位師友和讀者。更感謝合作多年的出版單位——合作中包含的互信與尊重，在這世代、在這世代的文壇、在這世代的學術圈，尤其值得珍惜。

　　「回憶」，向來都屬於文學思維。所謂回憶錄或傳記，都好看，卻不能盡信。正如王心帆在小明星傳記中所寫的都不會全是客觀事實，甚至他晚年在講座上公開分享的好些「憶星」片段，亦與客觀事實有一定距離——絕非對前輩不敬——事實上，「小傳」畢竟是包含想像又連虛帶實的文學書寫；年深月久的回憶亦總有遺忘或錯亂的成分。不必質疑「小傳」的作者求美多於求真，任何作者都有權設定個人的寫作計劃及表達方法；正如對回憶也不必太認真太執着，任何回憶都

只是「選擇」或「遺忘」的剩餘部分 —— 誤會的或執着的，往往只是一廂情願的讀者。

<div align="center">三</div>

　　《小明星小傳》的「女畫人」，相信就是現實中小明星的摯友林妹殊。小傳說她看到眼前夜景，忽然有感於心：「漁燈閃於海上，與小明星又有何殊。」漁燈與星光，同是閃爍不定，卻耀人眼目。小明星一生匆匆，但歌聲繞樑，至今未散，知音人士都不曾忘記她。「女畫人」林妹殊對小明星極盡生朋死友之義，後人也不曾忘記她。林女士生於 1909 年卒於 1984 年，又名林冠明，廣東中山縣人，號「清溪癡人」，後改易姓名為「郭林」；父林文，是廣州黃花崗起義七十二烈士之一。林女士幼年在澳門生活，約十四歲隻身到廣州求學，抗日時期曾在香港創辦同德書院、華南書院。她是長跑好手，曾獲廣州女子萬米長跑冠軍；平日穿戴不巾不幗，行事作風更不讓鬚眉，又擅繪畫。四五十年代她患上癌症，乃苦心鑽研氣功抗癌之法，自創「新氣功療法」，此後便全情投入推廣氣功的工作。本書收錄林女士兩篇文章，一篇「悼星」一篇「自述」，均寫於 1942 年 —— 1942 年正是小明星逝世之年。

　　《小明星小傳》第四十六節寫小明星畫眉講究，卻原來「一山還有一山高」：

> 　　我這樣畫法，已算速成了，你看過小燕飛畫眉，就知道我不是說謊，阿萍畫的眉，非一小時不能完成的。

小燕飛原名馮燕萍，生於 1920 年卒於 2013 年，廣東番禺人，幼年就學於私塾，自小即愛好唱粵曲，拜吳一嘯為師，曾與張月兒到安南（即現

在越南）、上海等地登台演唱。小燕飛為人具俠氣，能急人之難，個性豪邁，故有「撈家萍」的外號。1952年她籌拍《小明星傳》，對故人念念不忘，有情有義；又毅然負起供養星母的責任，十分難得。唐劍鴻先生2013年悼念小燕飛的文章〈從來俠女出風塵〉也談及她的義舉：

　　　她又提到小明星多少軼事，有點笑謔說道：小明星死時，母親無依無靠，她答應照顧她往後的生活，當時她母年已六十多，就算供養也吃不了多少年，誰知她活到八十多歲，足足養了她廿年。

談笑間的好人好事，她在五十年代的《小燕飛自傳》中都隻字不提。小燕飛曾與小明星合唱《咬碎同心結》，子喉唱得嬌媚玲瓏。小明星甚少與子喉歌手合唱對答曲，此曲既屬例外，亦是精品。

　　林妹殊和小燕飛都夠得上是女中豪傑，與小明星都絕對夠得上是傳奇人物；但本書主角既是小明星，則有關林馮二人的軼事，只好暫且在此打住了。